난생 처음 한번 들어보는

클래식 수업

8 차이콥스키,
겨울날의 찬란한 감성

사회평론

난생 처음 한번 들어보는 클래식 수업 8
_ 차이콥스키, 겨울날의 찬란한 감성

2023년 12월 8일 초판 1쇄 인쇄
2023년 12월 15일 초판 1쇄 펴냄

지은이 민은기

단행본 총괄 이홍
기획·책임편집 이희원
편집부 엄귀영 윤다혜
마케팅 안은지
제작 나연희 주광근

디자인 홍영사
그림 강한
교정 박수연
사보 손세안
지도 김지희
인쇄 영신사

펴낸이 윤철호
펴낸곳 ㈜사회평론

등록번호 10-876호(1993년 10월 6일)
전화 02-326-1182(마케팅), 02-326-1543(편집)
팩스 02-326-1626
이메일 naneditor@sapyoung.com

ISBN 979-11-6273-320-2

책값은 뒤표지에 있습니다.

난생 처음 한번 들어보는

클래식 수업

8 차이콥스키,
겨울날의 찬란한 감성

민은기 지음

이토록 매혹적인
영혼

안녕하신가요?

어느덧 또 한 해가 저물고 있습니다. 일 년 중 가장 차분하고 진지한 기분이 드는 계절이지요. 클래식 음악 강의를 듣기에 이보다 더 좋은 계절이 있을까요?

몇 년 전 난처한 클래식 강의를 처음 시작했을 때만 해도 음악에 대한 강의를 글로 풀어내는 게 가능할지 걱정이 많았습니다. 벌써 여덟 번째 강의라니 얼마나 감사하고 기쁜지 모르겠습니다. 신기한 것은 강의를 거듭할수록 자신감도 생기고 욕심도 늘어난다는 겁니다. 그래서 이번 강의부터는 음악을 둘러싼 깊은 생각도 나누고 조금 어려운 내용도 다루려고 합니다. 부드러운 식감의 죽만 먹어서는 음식의 진정한 맛을 느끼기 어려우니까요.

● ● ●

이번 강의의 주인공은 여러분들이 정말 좋아하는 차이콥스키입니다. 차이콥스키를 듣다 보면 어떻게 오케스트라로 이토록 매혹적인 선율

을 표현할 수 있을까 깜짝깜짝 놀랄 때가 있습니다. 그에게서는 마치 황홀한 선율이 샘처럼 끊임없이 솟아나는 것 같습니다. 어디 선율만 그런가요. 그의 화음들은 유연하고 풍성하며, 그가 만드는 관현악의 색채는 화려함을 넘어서 환상적이기까지 합니다.

차이콥스키는 러시아 사람입니다. 잘 알다시피 러시아는 땅도 넓고 군사력도 강한 나라지만 음악사에서는 꽤 오랫동안 변방이었어요. 클래식 불모지였던 러시아에서 음악을 한다는 것은 분명히 어려운 일이었습니다. 그럼에도 차이콥스키는 오히려 사람들이 이전에는 전혀 들어보지 못한 신선하고 이국적인 소리를 들려주었어요. 부족함을 기회로 만든 대단한 능력이라고 할 수밖에요.

그런데 이렇게 아름다운 음악을 썼던 차이콥스키 본인은 정작 행복한 사람이 아니었습니다. 차이콥스키는 자신이 늘 불행하다고 느꼈어요. 집이 가난했던 것도 아니고 가족들이 불화했던 것도 아니지만, 그는 어려서부터 항상 불안했고 자주 신경쇠약에 시달렸으며 매사에 두려움을 느끼곤 했습니다. 주변에서 그를 아끼는 사람도 많았고 그들로부터 아낌없는 사랑을 받았음에도 그것이 그의 존재론적인 불안과 고독을 치료해주지는 못했어요.

'유리멘탈'이었던 차이콥스키는 성 소수자이기도 했습니다. 동성애가 사회적으로 용인되기는커녕 법적으로 강력하게 금지되었던 러시아에서 자신의 성 정체성을 감추고 평생을 살아야 했으니 얼마나 힘들었

을까요. 유명 인사였으니 사람들의 이목을 피하기가 더욱 어려웠겠지요. 게다가 그는 남들보다 훨씬 더 예민해서 작은 일에도 깊은 상처를 받았고 그렇게 받은 상처는 오랫동안 그를 괴롭혔습니다.

차이콥스키의 음악이 감미로우면서도 종종 어둡고 우수에 찬 느낌을 주는 것도 삶에 대한 차이콥스키 자신의 불안과 비관주의 때문일 수 있습니다. 그래서 그의 음악에 흠뻑 취하다 보면 차이콥스키의 인간적 고통이 느껴지기도 하지요. 차이콥스키 개인을 생각하면 정말 마음 아픈 일이지만, 그토록 예민하고 섬세한 음악가가 있었다는 게 우리에겐 엄청난 축복입니다. 강의를 듣다 보면 이 부분을 공감할 수 있을 거예요.

이제 춥고 적막한 러시아 대륙, 그 속에서 찬란하게 빛났던 차이콥스키를 만나러 갑니다.

민은기 드림

차례

클래식 수업을
더 생생하게 읽는 법

1. 음악을 들으면서 읽고 싶다면

방법 1. QR코드 스캔

위의 QR코드를 인식하면, 『난생 처음 한번 들어보는 클래식 수업 8권』에 나오는 곡들을 모아놓은 재생 목록으로 이동할 수 있습니다.

특별히 중요한 곡의 경우 ☞ 본문 내에 QR코드가 있습니다. QR코드를 스캔하면 음악을 들을 수 있는 페이지로 연결됩니다.

> **참고** QR코드 스캔 방법 (아래 방법은 스마트폰 기종에 따라 달라질 수 있습니다.)
>
> ❶ 네이버, 다음 등 포털 사이트 앱 설치
>
> ❷ 네이버 검색 화면 하단 바의 중앙 녹색 아이콘 클릭 ⋯ QR 바코드
> 다음 검색창 옆의 아이콘 클릭 ⋯ 코드 검색
>
> ❸ 스마트폰 화면의 안내에 따라 QR코드 스캔

방법 2. 공식 사이트 난처한+톡 www.nantalk.kr

공식 사이트에서 QR코드로 들을 수 있는 음악뿐만 아니라
스피커 표시 🔊가 되어 있는 음악 모두를 들을 수 있습니다.

위치 메인 화면 ⋯▸ 클래식 ⋯▸ 음악 감상

2. 직접 질문해보고 싶다면

공식 사이트에서는 난처한 시리즈를 읽으면서 궁금했던 점을
직접 질문할 수 있습니다.
좋은 질문은 책 내용에 반영할 예정입니다.

3. 더 풍부한 정보를 얻고 싶다면

클래식 음악에 대한 더 많은 이야기들이 궁금하다면
공식 사이트를 방문해주세요.
더 풍성하고 재미있는 클래식 이야기들을 만나볼 수 있습니다.

※ QR코드는 덴소 웨이브(DENSO WAVE) 회사의 등록상표입니다.

일러두기

1. 본문에는 내용 이해를 돕기 위한 가상의 청자가 등장합니다. 청자의 대사는 강의자와 구분하기 위해 색글씨로 표시했습니다.

2. 미술 작품의 캡션은 작가명, 작품명, 연대 순으로 표기했습니다. 독서의 편의를 위해 본문에서는 별도의 부호로 표시하지 않았습니다.

3. 단행본은 『 』, 논문과 신문은 「 」, 음악 작품집은 《 》, 음악 작품과 영화는 〈 〉로 표기했습니다.

4. 외국의 인명, 지명은 국립국어원 어문 규정의 외래어 표기법을 따랐습니다. 다만 관용적으로 굳어진 일부 용어는 예외를 두었습니다.

5. 성경 구절은 『우리말 성경』(두란노)에서 발췌했습니다.

6. 차이콥스키의 생애를 비롯해 러시아의 역사적 사건들의 연월일은 모두 오늘날 보편적으로 사용하는 그레고리력(신력)을 기준으로 표기했습니다. 다만 1917년의 2월 혁명과 10월 혁명은 1918년 러시아의 역법 개정 전 율리우스력(구력)을 기준으로 표기했습니다.

I

묻혀 있던
목소리를 찾다
– 민족주의의 물결

선율로 새긴 민족의 언어

혁명의 불씨가 잠들었던 목소리를 깨웠다.
같은 땅에 발을 딛고
같은 시간을 거쳐온 이들의 목소리는
이제 '우리'의 노래가 되었다.

민족성을 초월하는 가치,
그게 바로 내가 찾고자 하는 것이다.

– 윈튼 마살리스

이 QR코드로
유튜브 재생 목록을 볼 수 있어요!

01

음악은
국경을 넘어

#민족주의 #민족주의 음악
#그리그 #스메타나

이번 강의는 좀 색다르게 발레 이야기로 막을 열어볼까 합니다. 우아
한 발레리나의 자태는 많은 이의 마음을 설레게 하죠. 여러분은 발레
하면 어떤 작품이 떠오르나요?

〈백조의 호수〉나 〈호두까기 인형〉 정도요. 솔직히 발레를 직접 본 적
은 없어요.

하긴 발레를 직접 공연장에 가서 관람해본 분들은 많지 않겠죠. 하
지만 유명한 발레 음악들은 영화나 광고에 워낙 자주 등장하니 한번
쯤 들어봤을 거예요. 〈백조의 호수〉의 〈정경〉이나 〈호두까기 인형〉의
〈사탕 요정의 춤〉 같은 곡들인데, 들으면 "아~" 소리가 나올 겁니다.
이렇게 유명한 발레 음악을 작곡한 이가 바로 이번 강의의 주인공인
표트르 일리치 차이콥스키입니다.

그럼 차이콥스키 시대부터 발레가 나온 건가요?

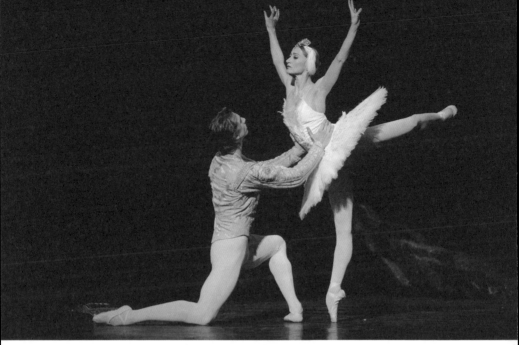

2011년 영국 런던에서 공연된 〈백조의 호수〉 실황
〈백조의 호수〉는 차이콥스키의 발레 음악 중 최초의
작품이다. 그중 2막 첫 곡인 〈정경〉, 즉 백조의 주제는
지그프리트 왕자가 호숫가에 있는 백조를 만날 때
나오는 음악이다.

아니요. 발레의 역사는 차이콥스키 훨씬 이전으로 거슬러 올라갑니
다. 15세기 말 이탈리아 궁정 연회에서 탄생한 발레는 16세기 프랑스
궁정에 전해지면서 큰 호응을 얻어요. 하지만 그때의 발레는 지금처
럼 일반 관람객을 위해 무대에서 전문 무용수가 공연하는 게 아니라,
왕족과 귀족들이 추는 궁정 사교춤이었어요. 유명한 발레 애호가였
던 루이 14세는 성대한 발레 공연을 열어 자신이 직접 무대에 오르기
도 했지요. 이후 발레는 공연 예술 장르로 발전해요. 이 과정에서 특
히 루이 14세가 기여를 많이 했어요. 그가 발레 아카데미까지 세우며
지원을 아끼지 않은 덕분에 프랑스는 발레 종주국이 됩니다.

묻혀 있던
목소리를 찾다

발레는 러시아가 제일 유명한 줄 알았는데요. 차이콥스키도 러시아 사람 아닌가요?

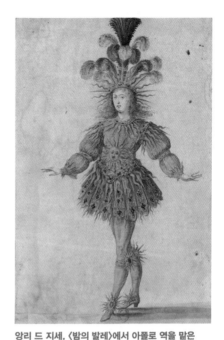

앙리 드 지세, 〈밤의 발레〉에서 아폴로 역을 맡은 루이 14세, 1653년 이후
발레에 관심이 많았던 루이 14세는 직접 무용수로 무대에 오르기도 했다. 1653년 〈밤의 발레〉라는 작품에서 태양신 아폴로 역할을 맡은 그는 훗날 '태양왕'으로 불렸다.

차이콥스키가 살았던 19세기 후반부터는 러시아에서도 발레의 인기가 높아졌지만, 그전에는 아니었습니다. 사실 발레 종주국이던 프랑스에서도 발레는 꽤 오랫동안 독립된 극이 아니라 오페라 같은 다른 극 중에 볼거리로 삽입되는 춤이었어요. 우리가 아는 아름답고 우아한 발레리나의 모습이 정립된 시기도 19세기였죠. 19세기 낭만주의 시대에 이르러서 춤에 고난도 기술이 도입되고 내용 역시 환상과 신비의 세계를 다룬, 일명 낭만 발레가 발전했어요. 이것이 러시아에도 전해져 큰 인기를 끈 거죠.

그래서 이때 차이콥스키가 발레 음악을 작곡한 거군요.

차이콥스키가 작곡한 〈백조의 호수〉와 〈호두까기 인형〉은 러시아를

넘어 전 세계에서 가장 사랑받는 발레 음악이 틀림없습니다. 이번 강의에서는 차이콥스키의 아름다운 발레 음악뿐 아니라 그의 작품 세계를 두루 살펴볼 예정입니다. 차이콥스키의 음악은 발레 외에도 무궁무진해서 분명 흥미로운 여행이 될 거예요.

러시아의 국가대표 음악가

차이콥스키라고 하니 기대가 됩니다. 러시아 사람이라 이름이 좀 어렵지만요.

차이콥스키는 러시아의 국민 음악가라 해도 과언이 아닐 겁니다. 미국과 소련이 대립하던 냉전 시대엔 사회주의 진영의 문화적 자존심을 세우기 위해 차이콥스키의 이름을 딴 국제 콩쿠르를 만들 정도였으니까요.

1958년에 시작되어 4년마다 모스크바와 상트페테르부르크에서 개최되고 있는 이 국제 콩쿠르의 정식 명칭은 '차이콥스키 기념 국제 콩쿠르'입니다. 말 그대로 차이콥스키를 기념한다는 것이니 러시아인들이 정말 그를 자랑스러워한다는 뜻이죠. 차이콥스키 콩쿠르는 세계 3대 콩쿠르로 꼽힐 만큼 권위 있는 대회예요. 1974년 정명훈이 한국인 최초로 차이콥스키 콩쿠르 피아노 부문에서 2위로 입상하자 그의 수상을 축하하기 위해 서울 시내에서 카퍼레이드가 열릴 정도였죠. 이후에도 백혜선, 손열음, 조성진 등 한국의 여러 음악가가 입상해서 한국과의 인연이 깊은 콩쿠르라고 할 수 있어요.

2007년 13회 차이콥스키 콩쿠르
차이콥스키 콩쿠르는 쇼팽 콩쿠르, 퀸 엘리자베스
콩쿠르와 함께 세계 3대 콩쿠르로 손꼽힌다.

우리나라 음악가들이 러시아까지 가서 아주 좋은 성적을 거두었군
요. 그러고 보니 러시아 음악가는 처음 공부하네요. 낯설면서도 신선
한데요?

저 역시 러시아 작곡가인 차이콥스키를 다루게 되어 설렙니다. 지금
까지 여러분과 일곱 번의 강의를 했지만 주인공은 모두 독일, 이탈리
아, 영국, 프랑스 같은 서유럽에서 활동한 음악가들이었죠. 러시아뿐
아니라 동유럽이나 북유럽 출신은 아무도 없었어요. 이번에 러시아
를 같이 여행할 수 있게 되어 무척 좋습니다.

사실 러시아는 유럽보다 가까운데도 어쩐지 더 멀게 느껴지긴 해요.

이 얘기가 나온 김에 질문을 하나 할게요. 러시아로 떠나기에 앞서 함께 생각해보고 싶은 문제가 있습니다. 차이콥스키의 음악을 들었을 때 '이 곡은 참 러시아적이다'라는 느낌이 드나요? 차이콥스키가 러시아 작곡가라는 사실을 몰랐다면 또 어땠을까요?

글쎄요. 일단 '러시아적이다'라는 게 뭔지 잘 모르겠어요.

음악에도 국경이 있다면

바로 그게 핵심이에요. 우선 음악과 국가의 관계부터 따져보죠. "음악에는 국경이 없다"라는 말은 많이 들어봤을 거예요. 나라와 나라 간에 언어가 다르면 소통하기 힘들지만 음악만큼은 어디에서든 다 통하니까 국경이 없다고 하는 거죠.

나라마다 대표하는 노래도, 유행하는 노래도 다른데 국경이 마냥 없다고 하기는 힘들지 않을까요?

그렇죠. 음악은 나라마다 분명히 달라요. 음악에는 그것을 만들고 즐기는 사람들의 문화와 정서가 담기기 마련이니까요. 언어도, 역사도, 지리도 다른 나라끼리 음악이 다른 건 너무 당연하지 않겠어요? 그러니 어떤 음악을 듣고 '한국적이다' 혹은 '러시아적이다'라고 구분해서 말하게 되는 거죠.
하지만 음악의 국경은 이쪽과 저쪽을 확실히 구분할 수 있을 만큼 선

명하다고 할 수는 없어요. 쉽게 말해 어느 범위까지가 한국 음악일까요? 한국 땅에서 생겨나고 한국 사람들이 즐겨 들으면 한국 음악일까요? 아니면 한국인 작곡가가 만들면 한국 음악이고 그렇지 않으면 외국 음악일까요?

그건 아니라고 생각해요. 요즘은 케이팝을 외국인이 만드는 경우도 많으니까요.

우리가 어떤 음악을 '한국적이다', '러시아적이다'라고 얘기하더라도 사실은 음악의 어떤 측면을 두고 하는 말인지 명확하게 가려낼 수 없

어요. 조금 더 얘기하자면 한국적인 음악이라는 그 '느낌'이 어디서 오느냐는 거죠. 예를 들어 전통 음계나 전통 악기를 쓰면 한국적 느낌이 나는 건 사실이에요. 하지만 음계나 악기도 역사를 따지고 올라가면 중국 등 다른 나라에서 유래한 경우가 많습니다. 그래서 다른 나라에도 비슷한 음악이 많이 있는 거고요.

그래도 오래전 우리나라에 들어와서 계속 살아남았다면 우리 것이 되는 거 아닌가요?

맞아요. 하지만 오래전이라면 얼마나 오래전을 말할까요? 한국을 대표하는 가장 '한국적인 음악'이 뭐냐고 하면 많은 분들이 아리랑을 떠올릴 거예요. 그런데 여러분이 생각하는 그 아리랑은 입에서 입으로 전해져 오랫동안 불러온 민요가 아니라, 함경북도 출신 나운규 감독이 1926년에 영화 〈아리랑〉의 주제가로 '작곡'한 노래예요. 일제 식민지였던 그 당시 선풍적인 인기를 끌면서 그때부터 민족의 노래가 된 거죠.

정말이에요? 아리랑이라고 하면 왠지 먼 옛날부터 이어져온 노래 같은데 너무 뜻밖이네요.

물론 모든 아리랑이 식민지 시기에 불리기 시작한 건 아니에요. 정선 아리랑만 하더라도 강원도에서 불리기 시작한 지 600년도 더 되었다고 합니다. 아리랑이라는 이름이 붙은 다른 지역 민요 중에는 더 오래

2011년 아리랑에 맞춰 춤추는 북한 공연단

된 것도 있어요. 하지만 현재 대부분의 사람들이 우리나라와 민족을 대표한다고 생각하는 그 아리랑은 100년 전에 만들어진 곡입니다. 여기서 알 수 있듯이 어떤 음악을 그 나라의 음악이라고 느끼게 해주는 국가적 특성이라는 것이 분명 존재하기는 하지만, 그것이 절대적인 정답처럼 딱 정해져 있지 않아요. 특정한 시기에 사람들 간의 공감과 합의를 통해 만들어진다고 할 수 있죠.

그러네요. 음악에 국적을 붙이거나 그걸 국경으로 가르는 것은 말처럼 쉽지 않겠어요.

그런데 유럽의 음악가들이 오히려 국가 혹은 민족이라는 정체성을 드러낸 음악을 만들어내려고 치열하게 경쟁하던 시기가 있었습니다. 바

로 19세기 후반, 우리의 주인공인 차이콥스키가 활동하던 때죠. 이때를 '민족주의 음악의 시대'라고 합니다.

민족주의 시대가 도래하다

민족주의는 정치하고만 관련된 건 줄 알았는데 음악에도 민족주의가 있었나요?

민족주의 음악보다 '국민악파'라는 말이 더 익숙할지도 모르겠어요. 예전에는 학교 음악 시간에 그렇게 배웠거든요. 영어로는 'nationalism'이라고 하는데, 여기서 'nation'이라는 단어가 민족과 국가라는 두 가지 뜻을 다 담고 있어서 번역에 따라 다르게 불려왔죠. 우리나라처럼 민족이 국가와 일치하는 경우가 많지만 민족과 국가는 엄연히 다른 말이지요.

민족이란 개념을 간단히 정의하자면 특정 지역에서 동일한 문화를 갖고, 공통의 역사적 기억을 토대로 연대감을 느끼는 공동체라 할 수 있습니다. 그리고 그런 언어, 문화, 관습을 공유하는 국민공동체를 기초로 하여 성립된 국가가 국민국가이고요.

뭔가 복잡한 듯하지만 국가가 원래 그런 거 아닌가요?

근대 이전의 왕국이나 군주국은 그렇지 않았어요. 루이 14세의 유명한 말인 "왕이 곧 국가"란 표현이 말해주듯이, 국가는 왕이나 소수 귀

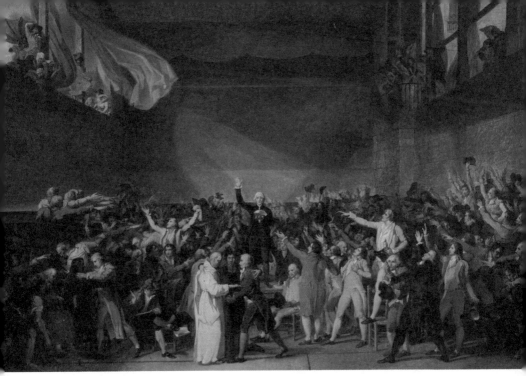

자크-루이 다비드, 테니스 코트의 서약, 1791년
프랑스혁명은 앙시앵 레짐, 즉 구체제의 모순에 대한 반발로 시작됐다. 국왕과 성직자, 귀족으로
이루어진 1, 2신분이 특권을 누린 데 비해 시민계급이었던 3신분은 과도한 세금과 사회적 의무를
부담하면서도 정치 참여에는 제한을 받았다. 결국 1789년 6월, 3신분은 테니스 코트에서
자신들만의 의회인 국민의회를 만들었고 이는 곧 혁명으로 이어진다.

족만을 위한 동맹이었지 그 영토에 사는 사람들의 역사나 문화와는
크게 상관이 없었습니다. 왕이나 귀족이 아닌 사람들은 국민으로서
권리를 가진 국가의 구성원이 아니라 지배의 대상일 뿐이었죠.

그럼 오늘날과 같은 국가의 개념은 언제부터 확립된 거죠?

유럽에서는 프랑스가 최초로 혁명과 나폴레옹의 집권을 통해 국민국
가로 거듭났습니다. 근대 법전의 기초가 된, '법 앞에서 모든 사람이

평등하다'는 내용을 담은 나폴레옹 법전이 마련되고 개인의 재산권이 법의 보호를 받게 되죠. 지방의 행정 체계와 세금 징수 제도도 갖춰지고 영지마다 제각각이던 도량형도 통일되었지요. 무엇보다 국민교육을 통해 프랑스 중심의 역사의식을 심어주고 국민의 절반만 쓰던 프랑스어를 공용어로 가르침으로써 국민통합을 이루었습니다.

지배의 대상이었던 백성들이 하루아침에 국가의 주인이 됐으니 엄청난 변화였겠어요.

사실 프랑스는 1789년 혁명이 일어나기 전부터 인구가 2,600만 명이나 되는 유럽에서 가장 막강한 대국이었어요. 게다가 주변의 다른 나라 지도자들이 모국어보다 프랑스어로 말하고 프랑스식 생활을 할 정도로 문화적으로도 우월했죠. 프랑스는 철학, 과학, 문학 등 학문 분야뿐 아니라 예술과 패션 분야까지 명실상부하게 유럽의 문화와 지성의 수도로 군림했습니다.

그랬던 프랑스가 혁명으로 낡은 질서를 무너뜨리고, 왕을 몰아내는 것도 모자라 사형까지 시켰으니 주변 국가의 지배층들은 위협을 느낄 수밖에 없었죠.

프랑스처럼 군주제가 무너질까 봐 걱정한 건가요?

맞습니다. 혁명의 불씨가 퍼지는 걸 견제했죠. 그래서 1792년부터 혁명에 반대하는 나라들이 하나로 뭉쳐 프랑스를 포위하고 공격합니

다. 프랑스혁명 세력은 오스트리아, 영국, 러시아를 상대로 자국을 방어하기에 힘이 부칠 수밖에 없었지요. 프랑스의 열세는 나폴레옹이 등장하면서 완전히 뒤집히게 됩니다. 나폴레옹의 뛰어난 전술과 리더십도 돋보였지만, 무엇보다 프랑스 국민이라는 자긍심과 애국심에 불탔던 나폴레옹 군대는 천하무적이라 아무도 꺾지 못했어요.

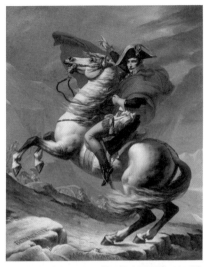

자크-루이 다비드, 알프스를 넘는 나폴레옹, 1802년
나폴레옹 보나파르트는 프랑스혁명을 견제한 주변국들의 공격을 막아내며 영웅으로 떠오른다. 이후 이 전쟁은 방어가 아닌 정복으로 그 성격이 바뀌었다.

프랑스 군대만 애국심이 있고 다른 나라 군인들은 그런 애국심이 없었나요?

프랑스혁명 이전의 구체제에서 애국심을 기대하긴 어려웠어요. 혁명 이전까지만 해도 군인들은 왕의 전쟁에 동원된 용병이나 마찬가지였기에 자신들의 국가를 위해 자발적으로 나서서 싸운다는 의식은 약할 수밖에 없었지요. 왕이나 귀족을 위한 전쟁이었지 나를 위한, 그리고 내 나라를 위한 전쟁은 아니었던 거죠.
하지만 프랑스혁명을 통해 왕조를 무너뜨리고 자신들의 손으로 혁명

정부를 세우자 전쟁에 대해서도 내가 세운 나라, 즉 나를 위한 전쟁이라는 의식이 생겨났어요. 이러한 의식이 국가 혹은 민족에 대한 자긍심이자 애국심으로 표출되었던 겁니다. 그리고 이 변화는 병사 개개인의 태도에도 엄청난 영향을 미치죠.

전쟁터에서 애국심이 빛을 발했네요.

그렇게 민족주의로 무장한 프랑스에 대항해서 유럽 각국은 싸우기도 하고 점령도 당했는데, 그 와중에 프랑스의 혁명 정신이 다른 국가들로 퍼져나갔어요. 그 결과 오랫동안 여러 나라로 갈라져 있던 독일과 이탈리아가 민족 정체성을 내세워 통일을 달성했고, 합스부르크 가문이 이끄는 신성로마제국의 지배를 받던 지역에서는 같은 민족들끼리 독립의 의지를 불태우게 되지요.

그야말로 유럽에서 민족주의가 불타올랐군요.

어마어마했죠. 이렇게 유럽을 뜨겁게 달군 민족주의의 영향으로 국가 정치뿐 아니라 음악에서도 민족주의 시대가 열립니다. 19세기 전까지만 하더라도 음악의 중심은 프랑스, 이탈리아, 독일이었어요. 다른 나라들은 이 세 나라의 음악을 따라 하는 것에 만족했죠. 그러나 민족주의의 영향으로 그동안 음악적 발전이 더디었던 지역에서도 민족 고유의 전통과 정서에 바탕을 둔, 이른바 민족주의 음악이 생겨나기 시작합니다.

특히 외세의 지배 아래 있거나 전제 군주 체제로 고통받던 나라들에서 이런 현상이 두드러졌죠. 역으로 그런 음악들이 민족의식을 형성하고 고유의 언어와 문화, 역사를 향한 관심을 높이는 데 기여하기도 했고요.

선진국만 좇다가 자기 것을 돌아보게 된 거네요.

맞습니다. 대표적으로 러시아, 북유럽의 노르웨이와 핀란드 그리고 동유럽의 체코와 헝가리처럼 서유럽에 눌려 자신들의 음악에 주목하지 못했던 나라들을 중심으로 민족주의 음악이 발달하게 됩니다. 이 나라의 음악가들은 자국의 민속적 요소들을 발굴하고, 민족 정체성을 담을 개성적인 음악 어법을 개발했어요. 전통적인 민요나 춤곡, 고유한 음계나 리듬 같은 민속적 요소들을 음악에 사용하고 자국 언어의 리듬과 억양을 음악에 녹여내는 식으로요.

그렇게 하면 음악에 민족 정체성이 담기는 건가요?

중요한 질문이에요. 하지만 단순한 문제는 아니라서 구체적인 사례를 들어 설명해볼게요. 이번 강의의 중심인 러시아 음악은 뒤에서 많이 다룰 테니까 먼저 북유럽과 동유럽에서 민족주의 음악가를 한 명씩 만나보죠. 이 두 사람을 따라가다 보면 음악과 민족성이 어떻게 연결되는지 이해할 수 있을 거예요. 먼저 소개할 작곡가는 노르웨이의 전설적인 작곡가 에드바르 그리그입니다.

음악에 민족의 미래를 담다

저는 처음 들어보는 이름인
데 유명한 음악가인가요?

그리그를 모르는 분들도
〈피아노 협주곡 1번 a단조〉
Op.16은 귀에 익을 거예
요. 지금까지도 널리 사랑
받는 피아노 협주곡 중 하
나죠.

처음 '딴~ 따라단~ 따라단
~' 하는 부분은 많이 들어
본 것 같아요.

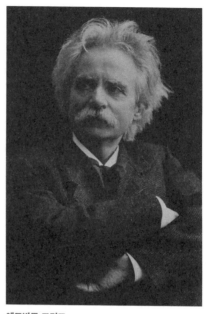

에드바르 그리그
독일에서 음악 공부를 한 그리그는 성공한 작곡가로서
평생 다양한 나라를 다녔지만 민족주의 음악에
열정을 쏟았다.

그리그는 1843년 노르웨이에서 태어났어요. 그 당시 노르웨이는 어
느 나라보다도 독립에 대한 열망이 강했습니다. 14세기 말부터 400년
넘게 덴마크의 지배 아래 있다가 1814년에는 스웨덴에 강제로 합병
됐기 때문이에요. 당시 스웨덴은 나폴레옹 편에 서 있던 덴마크로부
터 노르웨이 땅을 뺏으려고 나폴레옹과 전쟁까지 벌였죠. 1813년 러
시아와 연합한 스웨덴은 나폴레옹과의 전쟁에서 승리를 거두고 결국
덴마크로부터 노르웨이 땅을 넘겨받았어요.

덴마크의 지배를 받고 있는 것도 서러웠을 텐데, 이번에는 스웨덴이 자기네 땅을 두고 전쟁까지 했다고요? 노르웨이의 자존심이 많이 상했겠어요.

노르웨이 사람들의 불만은 이미 극에 달한 상태였어요. 노르웨이 땅을 스웨덴에 넘겨주려는 덴마크 왕의 권위에 저항하며 공식적으로 독립을 선언했죠. 하지만 가만히 있을 스웨덴이 아니었어요. 스웨덴 왕은 바로 노르웨이를 침공했고, 이를 물리치기에 역부족이었던 노르웨이는 결국 스웨덴의 지배를 받게 됩니다. 그나마 다행스럽게도 노르웨이의 헌법과 자치권은 인정받아 스웨덴-노르웨이 연합왕국이 들어서죠. 이렇게 노르웨이가 스웨덴에 합병된 지 30년 가까이 됐을 때 그리그가 태어난 겁니다.

30년이나 지났으니 그동안 노르웨이 사람들의 저항도 약해졌겠어요.

그렇지 않아요. 독립을 향한 노르웨이 사람들의 열망은 날이 갈수록 더 뜨겁게 타올랐죠. 당시 지식인과 예술가들은 독립 운동에 참여하면서 독립에의 염원을 반영한 성과물들을 앞다퉈 내놓았어요.

그리그도 그중 한 사람이었나요?

맞아요. 그리그는 독일 라이프치히에서 음악을 배웠어요. '북구의 쇼팽'이라고 불릴 정도로 서유럽 음악에 정통한 음악가였죠. 그리그가

민족주의에 기울기 시작한 건 노르웨이의 국가를 작곡한 리카르드 노르드로크를 만나면서부터입니다. 민족주의를 설파하던 노르드로크에게 감명받아 노르웨이만의 음악이란 어떤 것인지 열심히 연구했어요. 노르웨이 음악의 미래는 민속음악을 재창조하는 데 있다고 믿은 그리그는 노르웨이 민요를 조사해 그것을 바탕으로 새로운 곡들을 만들죠. 예를 들어 〈슬래터〉 Op.72 같은 곡은 원래 노르웨이 농민들의 춤곡이에요. 시골에서 들은 농부들의 피들 연주를 악보로 받아적은 뒤 피아노곡으로 편곡해서 발표했죠.

설명을 듣고 보니 농민들이 춤을 추는 장면이 연상되네요.

흥겨운 춤곡의 분위기가 잘 느껴지죠. 중요한 건 이렇게 민요를 조사하고 농민들의 춤곡을 편곡하면서 차츰 노르웨이의 민족음악을 구체화할 수 있었다는 점이에요.

하르당에르 피들
외형상 바이올린과 비슷한 노르웨이의 민속악기다.

노르웨이 민담, 클래식이 되다

그리그가 노르웨이의 정서를 담아 작곡한 곡 중에 가장 대표적인 작품은 《페르 귄트 모음곡》일 거예요. 노르웨이의 대표적인 극작가 헨리크 입센의 희곡 『페르 귄트』에 들어가는 음악이죠.

희곡이라면 연극 대본 말인가요?

네. 『페르 귄트』는 희곡인데, 시의 형식으로 쓰인 극시입니다. 헨리크 입센은 이 희곡을 노르웨이의 구드브란스달렌 지방에서 수집한 민담을 바탕으로 만들었어요.

노르웨이의 구드브란스달렌 지방
노르웨이 수도인 오슬로에서 북쪽으로 56킬로미터 떨어진 이 지역에서는 매년 8월마다 페르 귄트 축제를 개최한다.

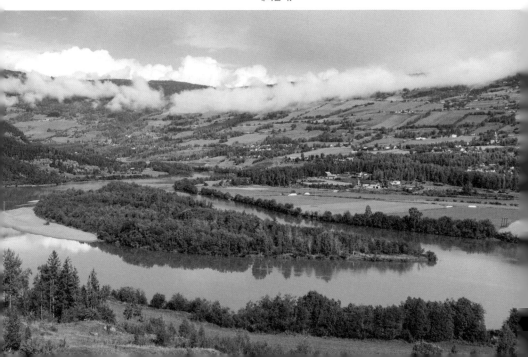

아까 그리그는 민요로 음악을 만들더니, 입센은 민담으로 희곡을 썼군요.

맞습니다. 민요나 민담 등 민속에서 노르웨이적인 것을 찾으려는 노력이 장르를 뛰어넘어 계속되고 있었죠. 입센의 『페르 귄트』는 희곡이지만 애초에 무대에서 공연할 것을 염두에 두고 썼던 건 아니에요. 발표된 지 10년이 지난 후에 한 연출가의 제의로 5막이나 되는 이 희곡이 처음 무대에 오르게 되죠. 이때 연극에 들어갈 부수음악을 그리그에게 의뢰했던 거예요. 그리그는 모두 26곡을 작곡했는데, 나중에 그 가운데서 4곡씩 골라《페르 귄트 모음곡》1번 Op.46과《페르 귄트 모음곡》2번 Op.55로 별도의 작품집을 만들게 되지요.

이 모음곡 중에는 우리에게도 익숙한 곡이 여러 곡 있어요.《페르 귄트 모음곡》1번에 들어 있는 〈아침의 기분〉이 대표적이죠. 어때요, 어디선가 들어봤죠?

귀에 익은 멜로디예요. 아름다운 자연 속에서 희망의 해가 서서히 떠오르는 것 같아요.

반면에《페르 귄트 모음곡》2번에 포함된 〈솔베이그의 노래〉는 그야말로 슬픔의 정수를 느낄 수 있는 곡이에요. 극의 내용을 알게 되면 그 감정이 더욱 진하게 와닿을 거예요.

게으르고 낭비가 심한 몽상가인 페르 귄트는 남의 신부를 빼앗아 산속에서 살다가 그 신부를 버리고는 이곳저곳을 헤매요. 그러다 농부

페르 귄트의 오두막집
노르웨이의 릴레함메르 마이하우겐 야외 민속
박물관에 있는 건축물이다.

의 딸인 솔베이그를 만나 사랑을 약속하죠. 하지만 페르 귄트는 곧 솔베이그마저 배신하게 됩니다. 물질과 쾌락을 추구하던 페르 귄트는 방탕한 생활 끝에 완전히 몰락하고 말아요. 늙고 비참한 모습으로 다시 집에 돌아온 페르 귄트는 예상치 못한 상황에 크게 놀랍니다. 백발의 솔베이그가 여전히 그를 기다리고 있었던 거죠. 결국 페르 귄트는 솔베이그의 품에 안겨 죽습니다. 그때 솔베이그가 애절하게 이 노래를 불러요.

애처로운 이야기네요. 노래도 그런 느낌이에요.

무대에 오른 입센의 『페르 귄트』는 상연 시간이 4시간 45분이나 되는데도 엄청난 성공을 거두었어요. 그리그의 아름답고 매력적인 음악 덕분이라는 평이 지배적이었죠. 노르웨이의 음악적 정서를 찾으려는 그의 노력도 성과를 냈고요. 이를 계기로 그리그는 명실공히 노르웨이를 대표하는 작곡가가 되었습니다.

보헤미안 오페라

노르웨이에서 그리그가 민족주의 음악을 주도했다면, 체코의 민족주의 음악을 이끌었던 이는 베드르지흐 스메타나입니다.

체코는 또 어떤 역사가 있었기에 민족주의가 일어나게 되나요?

체코의 전신인 보헤미아 왕국은 신성로마제국의 일부로, 16세기부터 합스부르크 가문이 통치해왔어요. 오스트리아를 기반으로 성장한 합스부르크 가문은 신성로마제국 황제 자리를 오랫동안 차지해온 아주 막

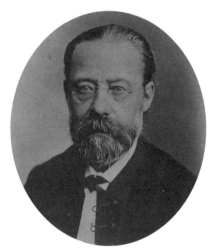

베드르지흐 스메타나
어린 시절부터 음악에 재능을 보인 스메타나는 서유럽의 음악 문법에 체코의 민족색을 입히려 노력했다.

묻혀 있던
목소리를 찾다

강한 가문이었죠. 보헤미아 왕국은 이 합스부르크 가문의 흥망성쇠에 따라 오스트리아 제국, 이후엔 오스트리아-헝가리 제국에 합병됩니다. 그래도 제국 내에서 보헤미아 왕국으로서의 지위와 이름은 유지하고 있었어요. 보헤미아 왕국의 수도인 프라하도 문화적으로나 경제적으로 발달한 도시로 손꼽혔고요.

제국의 일부였어도 보헤미아 왕국으로 인정받았다면 딱히 독립할 이유가 없는 거 아닌가요?

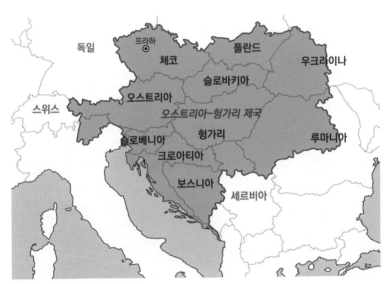

1914년의 오스트리아-헝가리 제국
나폴레옹이 프랑스 제국의 황제에 올라 신성로마제국의 황제 자리를 위협하자, 1804년 합스부르크 가문은 신성로마제국 황제의 지위를 내려놓고 오스트리아 지역과 주변 세습 영지들을 모아 오스트리아 제국을 선포한다. 그 결과 유명무실해진 신성로마제국은 1806년 해체되고, 오스트리아 제국 또한 여러 전쟁에서 패하면서 지위가 흔들리게 된다. 하지만 이후 제국에 포함된 지역 중 핵심 세력인 헝가리와의 대타협으로 1867년에 오스트리아-헝가리 제국이라는 이중 제국이 수립된다.

하지만 보헤미아 왕국은 제국 내에서 변방으로 치부되며 신분 의회 소집이나 세금과 사법 체계, 종교 문제 등 자치권에 많은 제한을 받았어요. 이러한 상황에서 독립에 대한 열망이 싹트게 되었죠. 그리고 결정적으로 1848년 유럽을 휩쓴 혁명의 물결에 자극받아 그해 6월 프라하에서도 혁명이 일어납니다. 집회의 자유, 검열 제도 폐지, 체코인과 독일인의 법적 평등, 농민 해방 등 사회 개혁과 자치권을 주장했죠. 그러면서 체코인들 사이에서 민족의식이 확산돼요. 자국이 점차 독일화되는 것을 막고 민족 정체성을 찾아야 한다는 자각이 일어났어요.

하긴 오래 제국으로 묶여 있다 보면 민족의 고유한 정체성은 많이 희석되었겠네요.

사회 전반이 독일화되었는데 특히 언어가 심했어요. 합스부르크 가문의 통치를 받았기에 독일어가 공용어였거든요. 너무 오래 독일계 사람들과 섞여 살다 보니 정작 체코어를 못하는 사람들이 많았죠. 스메타나 역시 어린 시절부터 독일어로만 교육을 받아 40대가 될 때까지 체코어를 몰랐다고 해요.

이민 간 사람들을 보면 보통 한 세대만 지나도 모국어를 잊어버리더라고요. 수백 년 동안 다른 나라 언어를 쓰면서 자기 언어를 간직하기란 쉽지 않았겠죠.

1848년 6월에 프라하혁명이 발발했을 때 스메타나는 혁명 세력에 적

극 가담했어요. 국민의용군 행진곡 등을 작곡하면서 선봉에 섰죠. 하지만 안타깝게도 혁명은 실패로 돌아가고 맙니다. 이후 오스트리아의 강압적인 반동정치로 인해 스메타나는 음악 활동을 제한받았고 결국 1856년 스웨덴으로 건너가 그곳에서 활동하게 됩니다.

일종의 망명이네요.

그런 셈이죠. 5년쯤 지난 뒤 다행히 오스트리아의 통제가 약해져서 스메타나는 고국으로 돌아올 수 있었어요. 이때부터 본격적으로 민족주의 음악을 작곡하기 시작합니다. 특히 오페라를 여덟 개나 썼죠.

오페라를 그렇게 많이 쓴 이유가 있나요?

오페라는 보통 구체적인 서사가 있으니 그만큼 메시지를 전달하기 좋은 음악 장르입니다. 그 영향력도 연극보다 강렬해서 민족의식을 고취하는 데 효과적이죠. 19세기 민족주의 작곡가들은 민속에 기반한 소재와 토속적인 무대장치나 의상을 통해 민족성을 표현한 오페라를 많이 작곡했어요. 1860년대 체코에서는 이런 오페라의 부흥을 위해 경연대회가 열리기도 했답니다. 그 첫 대회에서 우승한 사람이 바로 스메타나였죠.
스메타나가 작곡한 오페라 중에서 가장 걸출한 작품을 뽑자면 〈팔려 간 신부〉입니다. 보헤미아의 전설을 바탕으로 한 이 작품 덕분에 스메타나는 국제적인 명성을 얻었어요. 1866년 초연된 이후 1882년에

2019년 독일 라이프치히에서 공연된 〈팔려간 신부〉 실황
스메타나는 보헤미아의 민속춤곡인 폴카와 푸리안트 리듬으로 음악을 만들었다. 빠른 4분의 2박자를 따르는 폴카와 4분의 2박자와 4분의 3박자가 번갈아가면서 나오는 푸리안트 리듬은 특유의 밝고 경쾌한 느낌을 선사한다.

🔊
7
100회 공연을 달성했다고 하니 실로 엄청난 인기를 누렸죠. 〈팔려간 신부〉의 서곡만 들어봐도 알겠지만, 이 오페라는 활발하고 분주한 분위기의 희극이에요.

교향시로 민족의식을 일깨우다

스메타나는 민족주의를 오페라뿐만 아니라 교향시 형식으로도 구현

했어요. 교향시는 특정한 이야기나 사건 등을 표제로 삼아 묘사하는 관현악곡을 말합니다. 보통 한 악장으로 이루어져 있지요. 아무래도 표제가 있으면 추상적인 교향곡보다 작곡가가 전달하고자 하는 메시지를 담기 수월해서 교향시는 오페라만큼 민족주의를 표현하기에 좋은 장르였어요.

그런데 음악을 들을 때 교향시와 교향곡의 차이를 알 수 있나요?

참 어려운 질문이네요. 솔직히 사람마다 개인차가 커서 장담할 수는 없어요. 교향곡은 특정한 메시지를 전달하기보다 음악 소리 자체를 어떻게 편성하고 구현할 것인가에 더 비중을 두는 음악이에요. 4악장 형식이고요. 이러한 전통적인 교향곡 형식에 익숙한 사람이라면 단일 악장인 교향시를 들을 때 양식이 훨씬 자유롭다는 것을 금방 느낄 거예요. 하지만 많이 들어보지 않았다면 둘 다 같은 오케스트라 음악이라 그 차이를 느끼기 쉽지 않죠.

솔직히 저는 들어도 잘 모를 것 같아요. 그래도 스메타나가 교향시를 선택한 이유는 알겠어요.

스메타나는 오페라에서 작품의 소재와 민속춤을 통해 민족성을 나타 냈다면, 교향시에서는 아예 민족성 자체를 표제로 삼아 작곡했어요. 대 표적인 작품이 6부짜리 연작 교향시인 《나의 조국》입니다. 심지어 이 교향시 모음을 작곡할 당시 스메타나는 거의 청력을 잃은 상태였지요.

베토벤만 청력을 잃고서도 작곡을 했던 게 아니네요. 그런데도 포기하지 않고 작품을 썼다니 애국심이 대단했나 봐요.

《나의 조국》의 여섯 개 곡 중에서는 두 번째 곡인 〈몰다우〉가 제일 유명해요. 아마 스메타나의 작품 중 가장 많이 연주되는 곡일 겁니다. 몰다우는 체코 프라하를 가로질러 흐르는 블타바강의 독일어 이름입니다. 웅장하게 흐르는 선율이 마치 강물이 굽이쳐 흘러가는 모습 같기도 하고 역사의 물줄기 같기도 하죠.

제목을 듣고 나서 그런가 장엄한 강의 풍경과 힘찬 물줄기가 느껴져요.

체코의 블타바강
길이가 430킬로미터에 이르는, 체코에서 가장 긴 강이다.
독일어로는 몰다우강이라고 불린다.

스메타나의 《나의 조국》의 나머지 교향시들 또한 체코의 오래된 전설과 유서 깊은 장소들을 노래합니다. 그야말로 체코 민족의 정기를 담고 있다고 할 만한 작품들이죠. 이처럼 19세기 후반에는 스메타나뿐 아니라 각국의 작곡가들이 민족 정체성에 대해 치열하게 고민하고 그것을 음악에 녹여내려고 노력했어요.

새로운 음악들의 시대

민족주의 음악은 각각의 민족이 내적인 동질감과 민족의식을 추구하려는 노력에서 시작됐지만, 결과적으로 음악에 다양성을 가져다주었어요. 각국의 민속음악에서 가져온 선율, 화성, 리듬의 재료들이 기존 서유럽 주도의 음악에서 볼 수 없는 것들이었으니까요. 다시 말해 민족주의가 음악을 더욱 풍성하게 만들어준 거죠.

민족주의 때문에 음악 양식도 많이 달라졌나요?

꼭 그렇지는 않습니다. 당시 민족주의 음악은 기존의 음악적 전통을 부정하는 방향으로 나아가진 않았어요. 오히려 민족적 색채를 담으면서도 국제적으로 받아들여질 수 있는 길을 모색했죠. 민족 정체성을 드러내는 것이 오히려 국제적으로 인정받는 좋은 수단이기도 했고요. 19세기엔 어느 지역의 작곡가라도 민족의식을 강조할지 말지, 강조한다면 어떻게 표현할지 고민했습니다. 특히 기존에 주류 음악 문화에서 밀려나 있던 지역이나 국가의 작곡가라면 더욱 그랬죠. 대표적인 나라가 바로 러시아였습니다.

자, 이제 본격적으로 러시아로 떠나볼까요? 러시아에서는 어떻게 민족주의가 퍼져갔는지, 당시 음악가들은 어떤 고민을 했는지 함께 살펴봅시다.

필기노트
01. 음악은 국경을 넘어

19세기 유럽 각국에 민족주의 운동이 확산되면서 이는 음악에도 큰 영향을 미친다. 음악에서 민족주의는 기존의 서유럽 음악과 구별되는, 민족 고유의 정서를 담은 음악을 창조하려는 움직임으로 나타났다.

민족주의와 음악	**민족주의 시대** 프랑스혁명과 나폴레옹 집권을 계기로 국민국가 개념이 형성됨. ⋯▸ '민족(국가)' 정체성을 구심점으로 외세와 군주제의 억압에 맞서고자 하는 움직임이 유럽 전반으로 확산됨.
	음악의 민족주의 19세기 이후 민족 고유의 정서를 표현하면서 국제적인 수준을 갖춘 작품들이 등장함. 19세기 러시아, 북유럽, 동유럽에서 주로 발전함. ⋯▸ 결과적으로 서유럽이 주도했던 음악 세계에 다양성을 부여함.
노르웨이의 그리그	**실패한 독립 운동** 노르웨이는 400년 이상 덴마크의 지배하에 있다가 1814년 스웨덴에 강제 합병됨. 노르웨이 국민들은 독립을 강하게 열망했으나 실현하지 못함.
	에드바르 그리그 서유럽 음악에 정통했지만 리카르드 노르드로크와의 만남을 계기로 노르웨이 민속음악의 정서를 담은 민족주의 음악을 창작하기 시작함.
	《페르 귄트 모음곡》 노르웨이의 대표적인 극작가 헨리크 입센의 극시를 바탕으로 작곡. 그중 〈아침의 기분〉, 〈솔베이그의 노래〉가 유명함. **참고** 극시 시의 형식으로 쓰인 희곡.
체코의 스메타나	**실패한 혁명** 오스트리아 제국의 지배 아래 민족주의 의식이 싹틈. ⋯▸ 1848년 프라하에서 6월 혁명이 일어났으나 실패함. ⋯▸ 반동 세력에 의한 탄압이 시작됨.
	베드르지흐 스메타나 혁명에 가담했다가 스웨덴으로 망명함. 1861년 귀국 후 본격적으로 민족주의 음악을 작곡함. 특정 메시지를 표현하기에 용이했던 오페라, 교향시 형식을 적극 활용함.
	오페라 〈팔려간 신부〉 보헤미아 민속춤곡인 폴카와 푸리안트 리듬을 활용하여 작곡함.
	교향시 《나의 조국》 민족성을 표제로 삼아 작곡함. **참고** 교향시 이야기나 사건을 표제로 삼아 묘사하는, 단일 악장의 관현악곡.

볼가강에 흐르는 러시아 음악

러시아의 시곗바늘은 오랫동안 얼어 있었다.
서유럽 국가들이 혁명의 열기로 불타오를 때
러시아는 우두커니 겨울에 머물렀다.
민족주의 음악가들은 러시아만의 색채를 가진 봄을 꿈꿨다.

당신이 지금 있는 곳에서 시작하라,
당신이 가진 것을 활용하라.

– 아서 애시

02
러시아
민족의식을 담다

#표트르 대제 #조국전쟁 #글린카 #러시아 문학
#막강한 소수 #무소륵스키

드디어 러시아 음악 시간입니다. 러시아란 나라를 모르는 분은 없을
거예요. 하지만 그렇다고 해서 잘 안다거나 친숙한 나라도 아니죠.

그래도 러시아가 우크라이나를 상대로 전쟁을 일으킨 건 알아요.

게다가 러시아는 20세기에 소련이라고 불린 소비에트 사회주의 공
화국 연방의 수장으로, 동유럽에서 중앙아시아에 걸친 지역을 장악
했었죠. 미국과 대립하는 소위 냉전 체제의 한 축을 담당하기도 했
고요. 1991년 소비에트 사회주의 공화국 연방이 해체되면서 연방국
들이 14개 공화국으로 분리되었지만 지금도 러시아는 세계에서 가
장 영토가 넓은 나라예요. 한반도 전체 면적의 약 77배나 된다고 합
니다.

러시아가 괜히 큰소리를 치는 게 아니군요.

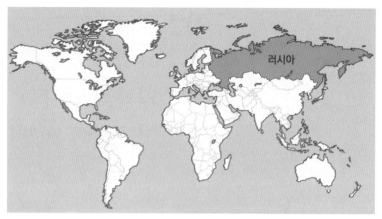

현재 러시아의 영토
러시아 영토는 지구의 8분의 1을 차지하며 세계에서
가장 넓다. 유럽 동부부터 아시아 북부까지 걸쳐
있다.

하지만 러시아의 역사를 보면 생각보다 순탄치 않았습니다. 15세기
말까지 외세의 침탈이 끊이지 않았죠. 특히 240년 동안이나 몽골의
가혹한 지배를 받았어요. 몽골의 지배에서 벗어난 후에는 '차르'라는
무소불위의 권력을 가진 전제 군주가 지배하는 시대가 이어졌고요.
그러니 러시아인들은 늘 나라 안팎으로 계속된 전쟁과 착취에 시달려
왔다고 할 수 있지요. 게다가 지리적으로 북쪽에 치우쳐 있어 긴 겨울
동안 혹독한 추위를 견디며 살아야 했습니다. 러시아인들이 인내심이
강한 민족이라는 말을 듣는 데에는 그럴 만한 이유가 있어요.

외세의 침략만으로도 힘들었을 텐데 혹독한 추위에다 전제 군주의
지배까지… 말만 들어도 숨이 턱 막히네요.

그냥 전제 군주도 아니었죠. 러시아의 차르는 지금으로 치면 입법권, 행정권, 사법권을 모두 장악하고 있었어요. 거기다가 차르는 러시아 정교회의 수장까지 겸했으니 정치뿐만 아니라 종교적으로도 아무런 제약을 받지 않는 절대군주의 지위를 누렸죠. 이렇게 모든 권력이 차르에 집중된 강력한 전제 정치 체제는 러시아가 발전하는 데 가장 큰 걸림돌이

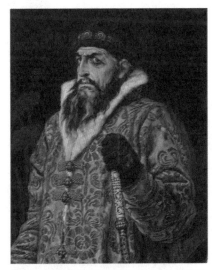

빅토르 미하일로비치 바스네초프, 이반 4세, 1897년
차르라는 호칭을 최초로 사용한 통치자이자, 공포 정치를 펼친 폭군으로 알려져 있다. "오직 하느님과 차르만이 아신다"라는 말이 있을 정도로 차르는 신과 동급으로 여겨졌다.

었습니다. 예컨대 농민은 소속 토지에서 평생 벗어날 수 없었고 종교 역시 차르의 입맛에 따라 관리되었죠.

그렇다면 다른 나라에 비해 발전이 더뎠겠네요.

뒤처질 수밖에 없었어요. 그래도 다행히 1682년에 표트르 1세, 즉 표트르 대제가 즉위하면서 러시아에 개혁의 불씨가 피어오릅니다. 야심만만한 표트르 대제는 강력한 전제 왕권을 바탕으로 대대적인 개혁정치를 펼쳤어요.

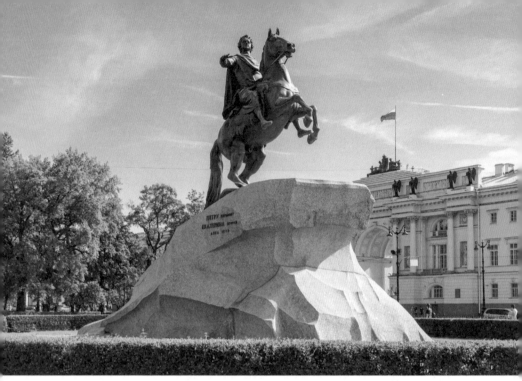

상트페테르부르크에 있는 표트르 대제 동상
상트페테르부르크는 1703년 표트르 대제에 의해
만들어진 계획도시로, 1712년부터 1917년 러시아혁명
때까지 제정 러시아의 수도였다. '유럽을 향한 창'으로
불린 이 도시는 근대 러시아를 향한 열망을 상징한다.

표트르 대제, 러시아의 문을 열다

위 사진에서 말 위에 앉아 금방이라도 날아오를 것만 같은 모습의 인
물이 바로 제정 러시아의 4대 차르인 표트르 대제예요. 표트르 대제
는 러시아에 근대화의 바람을 불러왔습니다. 서유럽을 모델로 한 서
구식 근대화에 돌입한 거죠.

서유럽처럼 되려고 했다는 거죠?

당시 서유럽은 산업혁명과 합리주의적 사고를 바탕으로 정치, 경제, 사회, 문화 등 모든 면에서 개혁과 발전을 이루면서 눈부시게 성장하고 있었어요. 표트르 대제는 먼저 수도를 서유럽에 가까운 상트페테르부르크로 옮깁니다. 상트페테르부르크는 그전부터 있었던 도시가 아니에요. 늪지대였던 곳에 인공의 도시를 하나 새로 건설한 거죠.

또한 표트르 대제는 전제주의적인 행정기구를 개편하고 문자를 정비했으며, 달력을 유럽식으로 바꿉니다. 무질서한 러시아 사회를 개혁하는 데 박차를 가했죠. 심지어 후진성의 상징이라는 명목으로 남자들에게 수염을 기르지 못하게 하고 수염 길이에 따라 세금을 매기기까지 했어요.

옛날에 우리나라 단발령이 생각나네요. 그것도 개혁 정책 중 하나였다고 하잖아요.

맞아요. 이 당시 근대적인 개혁을 펼치던 나라들은 수염이라든가 머리 모양, 복장까지도 근대화를 먼저 이룬 서유럽을 따라서 개혁했다고 합니다. 러시아의 표트르 대제는 근대화에 대한 열망이 얼마나 컸던지 황제 신분을 숨기고 자신이 파견한 서유럽 사절단에 합류하기도 했어요. 그는 사절단과 함께 스웨덴을 거쳐

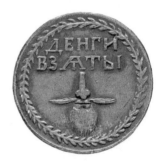

수염세를 냈음을 증명하는 동전
표트르 대제 집권 시기에 수염을 기른 사람은 불시에 검문당할 수 있었고, 그럴 때 수염세를 냈음을 입증하는 동전을 보여줘야 했다.

프로이센, 네덜란드, 영국 등 유럽 각국을 돌면서 견문을 넓혔지요. 물론 키가 2미터가 넘는 데다 남들과 다른 분위기 때문에 다들 눈치 챘다고 하지만요. 특히 표트르 대제는 러시아가 강국으로 발돋움하려면 바다를 정복해야 한다고 여겨서 선박 제조 기술을 배웁니다. 네덜란드에서 익힌 그의 솜씨는 전문가 못지않았다고 해요. 황제가 직접 기술 개발에 뛰어든 경우는 세계사를 통틀어 표트르 대제가 유일할 겁니다.

그만큼 개혁에 '진심'이었군요.

그 진심이 통했는지 표트르 대제의 개혁 정책은 유럽에 비해 뒤처진 러시아의 입지를 끌어올리는 데 성공합니다. 하지만 러시아는 표트르 대제 사후에 이 개혁의 동력을 계속 이어가지 못해요. 개혁 자체가 워낙 파격적이고 엄격하다 보니 변화의 바람에 반감을 품은 이들이 많았거든요. 그러던 중 러시아에 국가적 자긍심을 일깨우는 사건이 터집니다. 바로 1812년에 있었던 나폴레옹과의 전투죠. 러시아에서는 이를 조국전쟁이라고 불러요.

조국전쟁이요? 조국이라는 단어를 붙일 만큼 러시아에서는 중요한 사건인가요?

민족주의의 깃발이 오르다

1812년 러시아가 프랑스의 대륙 봉쇄령을 어기고 영국과 무역을 하자 나폴레옹이 러시아를 공격합니다. 나폴레옹은 무려 60만 명의 군대를 이끌고 러시아로 향하지요. 당연히 모두들 프랑스의 승리를 예상했습니다. 그런데 의외의 결과가 벌어져요. 나폴레옹은 전투에 이기고서도 전쟁 물자를 조달할 수 없도록 훼방을 놓는 러시아의 전술에 말려 모스크바에서 퇴각할 수밖에 없었지요. 심지어 추위와 굶주림으로 병력의 대부분을 잃었다고 합니다.

러시아 사람들이 의기양양해졌겠어요.

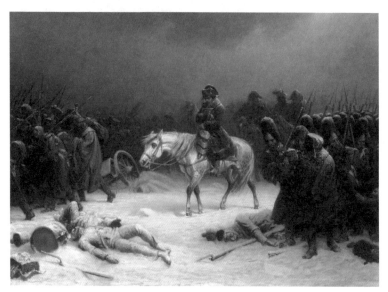

아돌프 노르텐, 모스크바에서 후퇴하는 나폴레옹, 1851년
60만 명에 이르는 대규모 병력으로 원정을 시작했던 나폴레옹 군대는 모스크바에서 후퇴할 당시 약 9만 명에 불과했다.

그럼요. 천하의 나폴레옹을 상대로 승리를 거두고 자국을 지켰다는 자부심에 러시아는 거의 축제 분위기였죠. 무엇보다 이 전쟁이 중요한 이유는 이를 계기로 나폴레옹 제국이 몰락했다는 거예요. 그런데 다른 한편으로 1812년 조국전쟁은 승리한 러시아인들이 자국의 후진성을 깨닫는 계기가 되기도 했어요.

승리를 거뒀는데 후진성을 자각했다고요? 앞뒤가 안 맞는 것 같아요.

조국전쟁 당시 차르였던 알렉산드르 1세는 러시아 군대를 이끌고 후

퇴하는 나폴레옹을 끝까지 쫓았습니다. 이듬해인 1813년에는 오스트리아, 스웨덴, 영국 등과 함께 대프랑스 연합군으로 참전해 라이프치히에 물러나 있던 프랑스 군대를 대파했어요. 라이프치히는 독일 작센주에 위치한 도시로, 이 전투는 도시 이름을 따서 라이프치히 전투로 불리죠. 그러고는 항복 선언을 받아내기 위해 프랑스 파리까지 갔다고 해요. 그런데 차르와 함께 프랑스 파리에 입성한 청년 장교들은 전쟁에서 승리했다는 행복감에 취하기도 전에 화려한 파리의 모습에 압도되었어요. 프랑스의 실상은 패전국이 아니라 다방면으로 러시아와 비교할 수 없을 정도로 발전한 나라였지요.

당시 러시아는 대체 어떤 모습이었기에 군인들이 파리를 보고 놀랐던 건가요?

러시아는 표트르 대제 시기에 상당히 개발되기는 했지만 여전히 정치적으로나 경제적으로 중세의 모습에서 벗어나지 못하고 있었어요. 무엇보다 러시아에서는 주민 대다수가 농노의 신분으로 비인간적인 환경 속에서 살고 있었죠. 이 시기에 프랑스는 이미 공화제를 수립했고 산업혁명이 본격화하여 노동자들이 자기 권리를 외치기 시작했는데 말이죠.

파리의 발전된 모습에 충격을 받고 돌아온 몇몇 청년 장교들은 러시아도 바뀌어야 한다고 생각해 비밀 정치결사를 조직합니다. 그러고는 급기야 1825년 12월 26일, 새로운 차르인 니콜라이 1세의 즉위식 날 농노제 폐지와 헌법 제정을 요구하는 반란을 일으켰는데, 이를 데카브리스트의 난이라고 불러요.

어째 반란이라고 하는 것을 보니 실패했을 것 같은데요.

네. 내부자의 밀고로 니콜라이 1세는 데카브리스트의 난을 미리 알고선 이를 금세 진압하죠. 반란 세력의 주동자들은 교수형에 처하고 나머지 수백 명의 가담자들은 시베리아로 유배당했어요.

이후 니콜라이 1세는 러시아에 혁명의 씨앗이 퍼져나가는 것을 막으려고 강력한 억압 통치를 이어가요. 유럽에 혁명의 물결이 거세진 1848년부터는 그 영향을 막기 위해 해외여행까지 금지하고, 국내뿐만 아니라 국외에서 벌어지는 혁명 운동에도 사사건건 개입해 훼방을 놓습니다.

하지만 이런 방해에도 러시아에는 일명 인텔리겐치아로 불리는 혁명적 성향의 비판적 지식인들이 대거 등장하기 시작해요. 이들은 점점 세력

카를 콜만, 데카브리스트의 난, 1830년대
반란을 일으킨 청년들을 데카브리스트라고 한다.
이는 12월을 뜻하는 러시아어 '데카브리'에서 유래한
명칭으로, 12월에 혁명을 도모한 자들이라는 뜻이다.

을 형성하여 일종의 사회 계층으로 성장하기에 이르죠.

황제 입장에서는 혁명의 뿌리를 뽑으려고 한 건데 실패했네요.

인텔리겐치아는 러시아도 서유럽처럼 선진적인 사회 개혁이 일어나야
한다고 주장했는데, 그 방법을 두고는 입장이 둘로 나뉘어요. 서유럽
의 체계를 그대로 수용해야 한다는 이른바 '서구주의자'와 러시아에
도 나름의 장점이 있으니 러시아의 독자적인 가치를 찾고 그 고유성

을 살려야 한다는 '슬라브주의자'로요. 러시아는 슬라브 민족이 세운 나라였으니 이들을 두고 민족주의자라고도 하죠.

흥미로운 건 음악에서도 똑같이 입장이 두 갈래로 나뉜다는 거예요. 러시아의 후진성을 만회하기 위해 유럽의 음악을 받아들여 그 수준으로 나아가야 한다는 주장과 그럴수록 러시아적인 것을 찾아내서 발전시켜야 한다는 주장이 맞서게 됩니다.

둘 다 일리가 있어 보여요. 차이콥스키는 어느 쪽이었나요?

개념적으로는 서구주의자로 분류하지만 실상은 그렇게 간단하게 나눌 수 있는 문제가 아니에요. 이 이야기는 앞으로 더 구체적으로 다루기로 하고 일단 러시아 민족음악을 다룰 때 꼭 만나봐야 할 음악가가 있어요. 바로 '러시아 민족음악의 아버지'라고 불리는 미하일 글린카입니다.

러시아 민족음악의 아버지

글린카는 골수 민족주의자예요. "음악을 만드는 것은 민중이고 예술가들은 그것을 편곡할 뿐"이라고 말했을 정도로 민중의 창조력을 강조했던 인물이지요. 글린카의 이름을 세상에 알린 작품은 오페라였어요. 〈차르를 위한 삶〉 또는 〈이반 수사닌〉이라는 제목의 작품으로 1836년에 초연됩니다.

이 작품은 제목이 두 개인가요?

콘스탄틴 마콥스키, 이반 수사닌, 1914년
이반 수사닌은 실존 인물로, 1613년 폴란드가 대군을
이끌고 러시아를 침공해 왔을 때 폴란드군을 숲으로
유인하여 물리쳤다.

거기에는 사연이 있습니다. 원래 제목은 〈이반 수사닌〉이었어요. 17세기 적군에 맞서 차르를 구한 영웅적인 농부, 이반 수사닌이 주인공이거든요. 아무리 차르를 구했다 해도 전제주의 국가인 러시아에서 농부를 영웅으로 한 오페라가 나온 건 아주 이례적이었죠. 아니나 다를까 초연하기 직전 이 작품은 황실의 요청으로 〈차르를 위한 삶〉으로 제목이 바뀌게 돼요. 〈차르를 위한 삶〉은 러시아 최초의 오페라이자 러시아어로 만들어진 첫 번째 오페라입니다. 이때 러시아 오페라의 초석이 놓였다고 할 수 있어요.

러시아
민족의식을 담다

처음 들어봤는데 러시아 음악사에서 대단히 중요한 오페라군요.

그런데 사실 글린카의 오페라 중에서 유명한 걸로 치면 그의 두 번째 오페라 〈루슬란과 류드밀라〉를 꼽아야 합니다. 이 오페라에는 러시아 민속춤과 민속 선율이 많이 나와요. 특히 민속 선율의 특징인 반음계적 음계가 사용된 부분이 인상적이죠.

'미묘하고 아슬한' 음계

반음계적 음계? 그게 뭔가요?

반음계를 설명하려면 온음계부터 알아야 해요. 그전에 음계가 뭔지부터 짚어보죠. 음계란 도·레·미·파·솔·라·시처럼 도부터 시까지를 음의 높이에 따라 배열한 것을 말해요.

그럼 이제 피아노 건반을 떠올려보세요. 도·레·미·파·솔·라·시를 건반 위에서 보면, '미파'와 '시도' 사이만 바로 붙어 있고, 나머지 다섯 개, 즉 '도레', '레미', '파솔', '솔라', '시도' 사이에는 검은 건반이 있습니다. 그런데 색깔이 무엇이든 옆 건반과의 간격은 모두 반음이에요. 그러니까 두 개의 건반만큼 떨어진 이 다섯 음은 온음 간격인 거죠. '미파'와 '시도' 두 개는 반음 간격이고요. 이렇게 한 옥타브가 다섯 개의 온음과 두 개의 반음으로 이루어진 음계를 온음계라고 부른답니다.

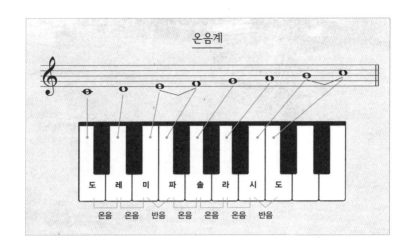

아하, 그럼 피아노의 흰 건반만 치면 온음계가 되겠군요.

맞아요. 그리고 반음계는 온음계와 달리 모두 반음으로만 이루어진 음계예요. 피아노의 건반 간격이 반음씩이니까 검은 건반을 포함하여 낮은 도부터 높은 도까지 모든 건반을 차례대로 치면 되는 겁니다. 그런데 반음계에서는 음이 모두 같은 반음 간격이다 보니 중심이 없고 별다른 질서가 만들어지기 어려워요. 그래서 다장조, 라장조 같은 온음계처럼 음악 전체를 구성하는 일은 없고 주로 곡 중간에 특이한 느낌을 주기 위해 장식으로 사용됩니다.

반음계가 특이한 느낌을 만들어내나요?

반음계를 어떻게 쓰느냐에 따라 다양한 표현을 할 수가 있죠. 어떤 때는 미묘하게 달콤할 수도 있고 어떤 때는 어둡고 불안한 느낌을 줄 수

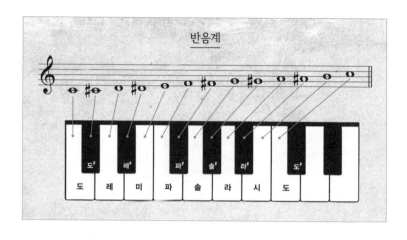

도 있어요. 〈루슬란과 류드밀라〉에서 **류드밀라가 납치당하는 장면의**
음악을 들어봅시다. 반음계적인 효과가 드러나는 부분이에요.

불협화음 같기도 하고 음침한 느낌이 들어요. 그러고 보니 왠지 러시
아 하면 이런 어둡고 우울한 분위기가 떠올라요.

러시아만의 정서

많은 분들이 무겁고 비극적인 것이 러시아의 정서라고 생각하곤 하
죠. 러시아에 대한 이런 인상은 러시아 문학의 영향이라고 할 수 있어
요. 우리나라에는 러시아 예술 중에서 유독 러시아 문학이 널리 알려
져 있잖아요. 그래서 러시아를 문학으로 처음 접한 사람들도 많을뿐
더러, 문학에 깔린 독특한 분위기를 일반적인 러시아의 정서로 받아
들이게 된 것 같아요. 저도 학창 시절에 방학만 되면 러시아 작가의

소설책을 온종일 읽곤 했어요. 그때는 표도르 도스토옙스키나 레프 톨스토이의 소설이 인기가 많았습니다.

저도 몇 번 시도했었는데, 소설 속 인물들의 이름이 너무 길어서 읽다가 포기했어요.

러시아 사람들은 이름이 정말 길고 어렵죠. 그런데 러시아 문학사만 봐도 러시아의 민족주의를 이해할 수 있어요. 일단 러시아어로 쓰였다는 사실 자체가 민족주의적인 면이 있는 거고요.

러시아 작품을 러시아어로 쓰는 건 당연한 거 아닌가요?

예전에는 그렇지 않았습니다. 19세기까지도 러시아 귀족들은 프랑스어를 모국어처럼 사용했어요. 궁정에서도 프랑스어를 썼고, 사교 모임을 할 때도 프랑스어로 대화했죠. 그렇게 프랑스어가 첫 번째, 영어가 두 번째였고 러시아어는 세 번째 언어였습니다.

러시아 근대문학의 창시자라고 하는 알렉산드르 세르게예비치 푸시킨에 대해 들어봤나요? 푸시킨 역시 프랑스어와 영어를 먼저 사용했고 러시아어는 평민인 유모에게 배워 나중에 익혔어요. 그럼에도 러시아어가 우수하고 문학적인 언어임을 깨달은 후에 자신의 시와 산문을 통해 이를 입증해갑니다. 푸시킨이 우리나라에서는 도스토옙스키나 톨스토이의 인기에 밀리지만, 러시아에서는 가장 존경받는 작가예요. 차이콥스키도 푸시킨 소설 중 여러 편을 오페라로 만들었고요.

러시아
민족의식을 담다

푸시킨이 대단한 작가라는 사실은 어렴풋이 알았지만 이 정도인 줄은 몰랐어요.

「삶이 그대를 속일지라도」라는 시는 우리나라에서도 널리 읽혔어요. 그래도 우리가 잘 아는 러시아 문학은 푸시킨보다 한 세대 다음 작가들입니다. 아까 언급했던 도스토옙스키와 톨스토

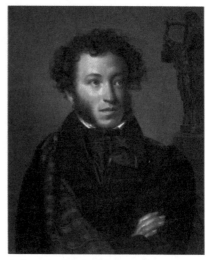

오레스트 키프렌스키, 푸시킨의 초상, 1827년

이, 그리고 안톤 체호프와 이반 투르게네프 같은 작가들이 유명하지요. 흔히 우리나라 사람들이 '러시아적이다'라고 말할 때, 그 '러시아성'은 이 작가들의 작품에서 비롯됐을 가능성이 큽니다.

도스토옙스키의 『죄와 벌』 같은 소설 말인가요?

그렇죠. 말이 나온 김에 『죄와 벌』 얘기를 좀 해볼까요? 주인공인 라스콜니코프는 세상에는 도덕에 얽매이지 않는 소수의 비범한 사람과 도덕에 얽매여 사는 나약한 사람들이 있다고 믿어요. 나약한 사람들은 사람을 죽이면 감옥에 가지만, 나폴레옹 같은 위인들은 전쟁으로 수많은 사람을 죽이고도 추앙받는다는 거죠. 그러면서 자신이 비범한 사람인지 아닌지를 확인하기 위해 살인을 계획합니다.

말도 안 돼요. 자기 존재를 확인해보겠다고 살인을 저지르다니요.

그렇죠. 라스콜니코프가 이미 자신을 비범한 인물로 여겼다는 뜻이기도 한데, 그는 정말 고리대금업자인 노파를 죽입니다. 그런데 이게 웬일인지, 살인 후 라스콜니코프는 두려움에 사로잡혀요. 누군가 자신의 범행을 알고 있을 거라는 생각이 그를 괴롭힌 거예요. 그러다 창부인 소냐를 만나게 되고, 소냐의 권유로 자신의 죄를 경찰에 자백하죠. 하지만 이때까지도 양심의 가책을 느낀 건 아니에요. 자백은 했지만 죄를 반성하지는 않았거든요. 라스콜니코프는 시베리아로 유형을 가게 되는데, 그곳까지 따라온 소냐에 대한 사랑을 느낀 후에야 진정 자신의 죄를 반성합니다. 『죄와 벌』은 이렇게 마무리돼요. 인간의 복잡한 내면을 아주 생생하고 박진감 있게 묘사한 소설이죠.

소설로 철학을 하는 것 같아요.

맞아요. 인간의 내면을 파헤친 아주 철학적인 이야기지요. 러시아 문학은 이런 분위기가 지배적입니다. 그래서 사람들이 러시아 문학에서 만나게 되는 인간의 어두운 마음과 불안에 몰두

『죄와 벌』 자필 원고에 담긴 도스토옙스키의 낙서

하는 정서를 두고 '러시아적'이라고 얘기하게 된 거죠. 실제 러시아에 가서 러시아 사람들을 만나보면 전혀 그렇지 않은데도요.

'러시아적인' 음악에 대한 사랑?

반음계를 설명하다가 러시아 문학 이야기까지 왔네요. 다시 글린카 이야기로 돌아오면, 러시아적인 특성이 강한 〈루슬란과 류드밀라〉는 유럽에서 큰 성공을 거둡니다. 유럽 사람들의 취향에 잘 맞았던 거지요.

유럽 사람들이 이국적인 음악을 좋아한 건가요?

〈루슬란과 류드밀라〉가 러시아적이라 유럽인들에게 신선하기는 했겠죠. 하지만 유럽인들은 그것이 이국적이기만 해서 좋아한 건 아닐 거예요. 애초 민족주의 음악에 대한 유럽인들의 태도는 이중적이었어요. 한마디로 〈루슬란과 류드밀라〉는 러시아적인 특성만으로 성공했다기보단 그 음악의 수준이 유럽인들의 눈높이에 맞아서 성공한 거죠. '러시아 민족음악의 아버지'인 글린카가 중요한 것도 그가 최초로 러시아 음악을 국제적으로 알려서가 아니라 그가 러시아인 최초로 국제적 수준에 도달했기 때문입니다.

하긴 우리도 이국적인 느낌이 난다고 무조건 다른 나라 음악을 즐겨 듣지는 않으니까요.

일리야 레핀, 오페라 〈루슬란과 류드밀라〉를 작곡 중인 미하일 글린카, 1887년
푸시킨의 시를 바탕으로 한 이 오페라는 루슬란이 약혼자 류드밀라를 난쟁이로부터 구출하는 내용을 담고 있다.

그리고 그 이국성도 외국인에게 거부감을 일으킬 정도로 심하면 안돼요. 이건 월드뮤직 분야에서도 자주 논의되는 문제죠. 예를 들어 우리가 즐겨 듣는 '탱고'나 '플라멩코'는 그 발상지인 아르헨티나의 부에노스아이레스나 스페인의 안달루시아에서 처음 생겨났을 때의 음악과 많이 달라요. 그 날것의 투박함이 세계인이 소화할 수 있을 정도로 부드럽게 바뀌었어요.

아무래도 국제적으로 받아들여지려면 그런 과정이 필요한가 봐요.

러시아
민족의식을 담다

그래서 글린카처럼 민족주의 음악가로 국제적인 명성을 얻으려면 자국 음악의 특징을 잘 담아내면서도 국제성을 충족해야 한다고 생각해요.

그렇다면 다른 러시아 작곡가들은 어땠나요?

앞서 인텔리겐치아를 서구주의자와 슬라브주의자로 나누었던 것처럼 19세기 중엽 러시아 음악가들도 서구주의자와 슬라브주의자로 구분한다고 했죠? 음악에서 서구주의는 선진화된 서유럽 음악을 따라가자는 것이고, 슬라브주의는 러시아 음악의 민족적 특성을 유지하자는 거예요. 그런데 이건 어떻게 보면 자기들이 그렇다고 주장하는 것일 뿐이죠. 실제 음악에서는 무엇이 서구적인 것이고, 슬라브적인 것인지 가려내기 어려울 때가 많거든요.

음악을 듣고 느끼는 건 저마다 다를 테니까요.

음악의 내용도 그렇지만 작곡가들의 성향 역시 무 자르듯 이 사람은 서구적, 저 사람은 슬라브적이라고 구분하기는 불가능해요. 사실 이 시기 러시아 작곡가 중에 서유럽의 영향을 받지 않은 사람은 없어요. 아무리 자기 색깔이 강한 민족주의 작곡가라고 해도 모두 서유럽의 작곡법과 음악 장르를 기반으로 한 교향곡을 쓰고 오페라를 만들었으니까요.

똑같은 현상이 우리나라 음악계에도 있어요. 우리나라에서는 작곡가

들을 서양음악 작곡가와 국악 작곡가로 나눠요. 그런데 사실 이 구분은 그들이 만드는 작품의 성향에 따른 것이 아니라 주로 그들의 출신 학과에 따른 것이지요. 실제로 우리나라 서양음악 작곡가들은 종종 우리 전통 음악의 요소를 활용한 작품을 써요. 반대로 국악 작곡가들도 서양음악 언어나 양식을 전혀 도입하지 않은 채 전통 음악 방식으로만 작곡하는 경우는 없고요.

그렇다면 정말 경계가 모호하겠어요.

자기들은 서로 다른 분야인 것처럼 말하지만 실제 음악 내용만 보면 서구에 가까운지, 전통에 가까운지 따진다는 게 무의미하죠. 그래서 19세기 러시아에서도 결국 서구주의자와 슬라브주의자를 나눈 기준은 그들이 서구식 교육을 받았는지 여부였습니다. 예를 들어 대표 서구주의자인 안톤 루빈시테인은 유럽에서 음악 교육을 받았어요. 그리고 1862년 상트페테르부르크 음악원을 설립해 서구식 교육 제도를 정착시키기 위해 노력했죠. 동생인 니콜라이 루빈시테인도 음악가의 길을 걸었는데, 그는 1866년에 모스크바 음악원을 설립했어요.

두 형제 모두 음악원을 세우다니 대단하네요.

이 형제들과 달리 서구식 학교 교육을 거부하고 자신들만의 길을 개척해나간 작곡가들도 있었어요. 다섯 명의 작곡가가 대표적인데 이들을 러시아 5인조, 혹은 '막강한 소수'라고 부릅니다.

러시아
민족의식을 담다

막강한 소수

아예 학교 교육 자체를 반대했으면 작곡은 어디서 배웠나요? 배우지 않고 무작정 작곡을 할 수는 없잖아요.

독학하거나 친구들의 도움으로 음악을 만들었죠. 막강한 소수 중 밀리 발라키레프만 정식으로 음악 교육을 받았어요. 그러니 발라키레프가 나머지 네 사람인 모데스트 무소륵스키, 니콜라이 림스키코르사코프, 세자르 퀴, 알렉산드르 보로딘에게 도움을 주며 핵심적인 역할을 했죠.

이들은 다른 작곡가들의 작품을 연주하며 작곡 기법 등을 분석하고 비평했어요. 서유럽에서 가장 진보적인 작곡가들을 찬양했고 그렇지 않은 작곡가들에 대해서는 가차 없이 비판했죠. 훗날 세자르 퀴는 당시 막강한 소수 모임에 대해 이렇게 회상했어요.

> 젊은 호기 탓에 모차르트와 멘델스존을 향한 우리의 태도는 매우 불손했고 슈만에 대해서는 적대적이었다. 반면 리스트와 베를리오즈에는 열광했고 쇼팽과 글린카는 숭배했다.

젊은이 특유의 객기네요. 자기네보다 훌륭한 작곡가들을 놓고 칭찬도 하고, 흉도 보고….

이 다섯 명 중에서도 가장 독창적인 사람은 무소륵스키예요. 무소륵
스키는 원래 군인이었는데 군의관으로 일하던 보로딘을 우연히 만난
후로 그와 함께 작곡가의 길을 걷게 됩니다. 말년에 생활고와 알코올
의존증으로 고생했지만, 매우 창의적인 작품들을 남겨서 프랑스의 드
뷔시를 비롯한 많은 작곡가에게 영향을 줬어요.

그렇게 독창적이었다니 음악이 어떨지 궁금해요.

러시아
민족의식을 담다

'가짜 드미트리 소동'을 오페라로

19세기의 위대한 오페라를 꼽으라고 하면 꼭 들어가는 작품 중 하나가 바로 무소륵스키의 오페라 〈보리스 고두노프〉입니다. 무소륵스키가 유일하게 완성한 오페라지요. 푸시킨이 쓴 동명의 희곡을 바탕으로 만들었는데, 과거에 실제로 일어났던 사건을 소재로 삼고 있어요. 그런데 그 역사적 사건이 굉장히 흥미로운 이야기랍니다. 죽은 사람이 살아 돌아오는 얘기거든요.

실화라면서 무슨 판타지 소설처럼 죽은 사람이 살아나네요?

작품의 배경이 된 실제 사건은 이래요. 1591년 러시아 제국의 유력한 황위 계승자였던 드미트리 황태자가 갑자기 사망합니다. 그래서 이 오페라의 주인공이자 차르의 최측근 보리스 고두노프가 황위 계승자가 되죠. 하지만 황태자의 갑작스러운 죽음에 대해 고두노프가 의심을 받아요. 끝내 혐의를 입증할 증거가 나오지 않았기 때문에 고두노프는 1598년 정식으로 차르

일리야 레핀, 모데스트 무소륵스키의 초상, 1881년

의 자리에 올랐지만요. 그런데 1604년, 죽은 줄 알았던 드미트리 황태자가 군대를 이끌고 차르가 있는 모스크바 쪽으로 진격해오고 있다는 소식이 들립니다.

그럼 드미트리가 살아 있었던 거군요?

여기에 반전이 있습니다. 모스크바로 진격해오던 사람은 진짜 드미트리가 아니었어요. 고두노프를 견제하던

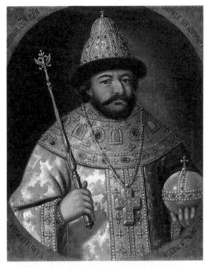

작자 미상, 보리스 고두노프의 초상, 17세기경
지주의 아들로 태어난 고두노프는 당시 차르였던 이반 4세의 총애를 받던 최측근이었다. 당시 유력한 황위 계승자였던 드미트리 황태자가 갑자기 사망하자 1598년 국민회의 표결을 통해 고두노프가 황위 계승권을 얻게 된다.

귀족들이 수도원에서 도망친 수도사를 매수해 드미트리 행세를 하게끔 만든 거였죠. 그다음 해인 1605년 고두노프가 갑자기 사망하면서 결국 가짜 드미트리가 차르에 즉위합니다.

차르 자리까지 차지하다니 엄청난 사기꾼이네요.

그런데 여기서 기막힌 일이 또 일어나요. 자기가 진짜 드미트리라고 주장하는 사람이 또 나타난 거죠. 당연히 이 사람도 진짜 드미트리는 아니었지요. 하지만 이번에 나타난 가짜 드미트리는 지혜롭고 전쟁 경험

도 풍부해 대중들의 지지를 받아요. 이 두 번째 가짜 드미트리의 지지 세력이 점점 커지자 위협을 느낀 또 다른 세력이 1610년 그를 제거하게 되고 이로써 '가짜 드미트리 소동'은 막을 내립니다.

황태자가 살해당하지를 않나, 가짜 황태자가 하나도 아니고 둘씩이나 나오지를 않나, 완전 막장이네요.

민중의 음악으로 다시 풀어낸 역사

푸시킨의 희곡이 실제 사건을 거의 그대로 담은 것과 달리 오페라에서는 무소륵스키가 내용을 훨씬 단순하게 고쳤어요. 보리스 고두노프를 주인공으로 삼되 고두노프가 진짜 드미트리를 암살한 것을 기정사실로 설정했지요. 그래서 서막의 **대관식 장면**에서부터 죄책감에 시달리는 고두노프의 긴장감이 느껴집니다.

이어서 군중들이 고두노프를 칭송하는 노래를 부르는데, 〈보리스 고두노프〉에서는 이런 합창이 자주 나와요. 본래 푸시킨의 희곡에서는 고두노프가 이야기의 중심이지만 오페라에서는 민중이 더 중요하게 부각되죠. 민족주의자로 살아온 무소륵스키에게 이 작품의 진정한 주인공은 러시아 민중이었기 때문이에요.

절묘하네요. 차르가 주인공인 작품에 숨겨진 진짜 주인공이 민중이라니요.

글린카가 〈차르를 위한 삶〉에서 농부를 영웅으로 등장시킨 것과 비슷한 맥락이죠. 무엇보다 무소륵스키는 러시아만의 오페라를 만들고자 했어요. 의도적으로 이탈리아나 독일 오페라의 전통을 따르지 않았죠. 러시아 민요를 활용한 음악을 사용했고 러시아의 억양이나 강세를 반영해 말하는 듯한 선율을 만들어냈습니다. 예컨대 대관식에서 고두노프가 민중의 환호를 받으며 등장한 뒤 홀로 노래하는 장면에서 가사는 러시아말의 속도나 리듬을 그대로 느낄 수 있어요.

노래라기보다 독백에 가까운 것 같아요.

그렇습니다. 낭송조의 선율이라 확실히 다르죠.

2011년 칠레 산티아고에서 공연된 〈보리스 고두노프〉 실황

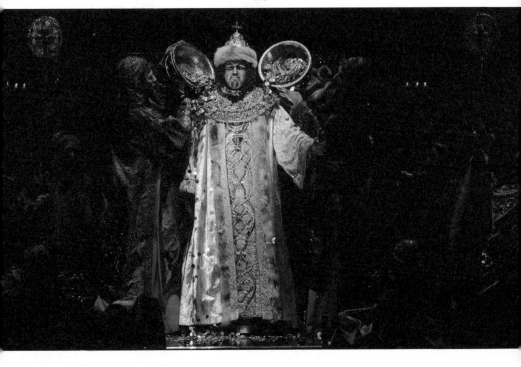

귀로 듣는 그림

무소륵스키의 작품을 하나만 더 짚고 가죠. 바로 《전람회의 그림》입니다. 제목을 들어본 분도 있을 거예요. 무소륵스키 하면 가장 유명한 작품이 바로 이 곡이니까요.

저는 처음 들어봐요. 제목에 그림이라는 말이 들어간 게 특이하네요?

그림들을 음악으로 묘사한 작품이기 때문이에요. 무소륵스키의 친한 친구였던 빅토르 하르트만이라는 화가의 그림들이죠. 하르트만이 1873년 갑자기 세상을 떠나자 친구들은 그가 생전에 그린 그림들을 모아 추모전을 열었어요. 무소륵스키는 이 전시회에서 자신에게 영감을 준 그림 10점을 골라 그 작품들을 주제로 한 피아노곡들을 작곡했는데, 그게 바로 《전람회의 그림》입니다.

어떻게 전람회에서 본 그림들이 음악으로 표현될지 궁금해요.

빅토르 하르트만
하르트만은 러시아의 전통적인 문화 요소를 작품에 담아낸 화가이자 건축가였다.

일단 전람회에 입장을 해야겠죠? 〈프롬나드〉가 입장곡이에요. 프롬나드는 프랑스어로 산책을 뜻하는데, 이 곡에서는 미술관에서 그림을 감상하며 걸어 다니는 사람들의 발걸음을 표현하고 있어요. 음악적으로는 곡의 맨 처음과 그림들 사이에 간주곡처럼 등장해서 곡 전체의 흐름을 이어주고요. 박자가 독특하게 느껴지는 이유는 악보를 보면 알겠지만 4분의 5박자와 4분의 6박자가 번갈아 나오기 때문이에요. 4분의 5박자가 쓰이면서 어딘가 러시아적인, 이국적인 느낌을 주죠.

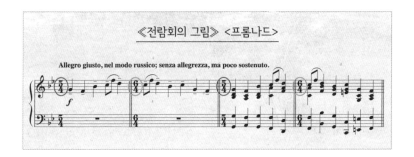

제가 박자를 잘 못 따라가서 그런지 몰라도 익숙한 모양새는 아니네요.

박자의 세계

박자는 음악적 시간이라 할 수 있어요. 전통적으로 서양에서는 음악적 시간을 둘 혹은 셋으로 나누었죠. 중세 시대까지는 기독교의 삼위일체 사상 때문에 3을 완벽한 숫자로 여겨 셋으로 나누는 경우가 더 많았어요. 그러다가 점차 둘로 나누는 게 더 일반적인 방식이 되었고

기본 음표의 종류

온음표	2분음표	4분음표	8분음표
𝅝	𝅗𝅥	♩	♪

셋잇단음표의 종류

요. 그래서 2분음표, 4분음표, 8분음표처럼 2로 나누는 음표 기보법으로 표현하게 됩니다. 간혹 셋으로 나누는 경우는 셋잇단음표 같은 특수한 표시를 하지요.

그런데 박자라는 음악적 시간은 마디라는 고정된 단위를 두고 흘러요. 음악에서 시간이 흐르는 방식은 생각보다 많지 않아서 서양음악에서 주로 사용하는 박자는 아래 표 정도일 거예요.

서양음악에서 주로 사용하는 박자

2박자계	3박자계	4박자계
$\frac{2}{2}, \frac{2}{4}, \frac{2}{8}$	$\frac{3}{2}, \frac{3}{4}, \frac{3}{8}$	$\frac{4}{2}, \frac{4}{4}, \frac{4}{8}$
$\frac{6}{4}, \frac{6}{8}$	$\frac{9}{4}, \frac{9}{8}$	$\frac{12}{4}, \frac{12}{8}$

제가 들어본 박자는 여기 다 있네요.

묻혀 있던
목소리를 찾다

이 박자들을 보면 모두 2나 3 배수의 박으로 되어 있다는 걸 알겠죠? 서양에서 전통적으로 시간을 나누었던 방식대로 말이죠. 그래서 한 마디가 5박으로 되어 있는 4분의 5박자가 특이하게 들리는 겁니다. 러시아 음악에는 5박자가 흔해서 그런지 5박자가 나오면 러시아적인 느낌이 드는 거고요.

이제 좀 이해가 가네요. 그럼 4분의 5박자는 한 마디에 4분음표가 5개 나오겠네요.

맞습니다. 이제 아까 본 악보를 다시 살펴볼까요?

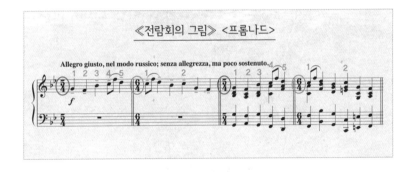

첫 번째 마디와 세 번째 마디는 4분의 5박자, 두 번째 마디와 네 번째 마디는 4분의 6박자인 게 보이죠. 참고로 4분의 6박자는 2박자 계통이에요. 한 마디를 둘로 나눌 수 있다는 뜻이죠. 악보를 보며 다시 한 번 〈프롬나드〉를 들어보면 박자의 변화가 더 잘 느껴질 겁니다.

러시아적인 음악

《전람회의 그림》에 담긴 10곡 중 러시아풍이 가장 두드러지는 곡은
〈키예프의 대문〉입니다. 이 곡에 영감을 준 그림 때문이지요. 이 그림
은 하르트만이 키예프시에 세워질 기념문의 디자인을 스케치한 거예
요. 아치형 구조와 기둥 모양, 전체적인 장식들이 러시아의 민속 공예
를 떠올리게 하죠. 그림 속 사람들과 문의 크기를 비교해보면 웅장하
고 거대한 문이라는 것을 알 수 있지요.

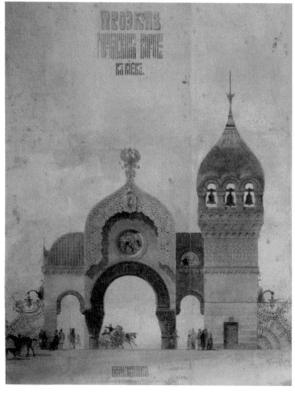

빅토르 하트르만,
키예프 대문,
1869년

아치 아래 저 조그마한 게 사람이었군요. 엄청나게 큰 문이네요!

그림에 맞게 음악 역시 웅장하면서도 토속적인 느낌이 나요. 전반적으로 서유럽 전통에서 벗어나지는 않지만 민속음악적인 요소들이 많이 나오거든요. 예컨대 〈키예프의 대문〉 시작 부분이 그래요. 악보와 함께 살펴봅시다.

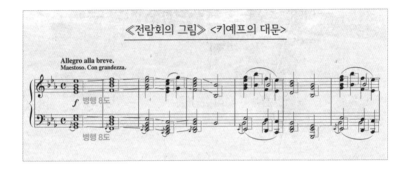

악보를 봐서는 무슨 특징이 있는지 잘 모르겠어요.

이 악보를 피아노로 친다고 생각해보세요. 첫 마디에서 오른손과 왼손 모두 엄지손가락과 새끼손가락으로 연주하는 음의 간격이 '완전 8도', 즉 옥타브입니다. 이때 마디가 넘어가는데도 이 8도가 거의 계속 유지되고 있는 게 보이죠? 그러다 보면 같은 방향으로 움직이게 되고요. 이런 진행을 '병행 진행'이라고 해요. 하지만 이렇게 옥타브 단위로 움직이는 '병행 8도'는 서양음악의 전통 화성법에서는 금지할 정도로 흔치 않은 진행이에요. 그래서 이 곡이 토속적인 느낌이 나는 거죠.

그런 식으로 개성을 표현하는 거군요.

글린카와 무소륵스키의 음악을 들어보니 어땠나요? 러시아적인 음악
이 무엇인지 감이 좀 잡히는지요.

솔직히 느낌은 있는데 아직도 뭔지 정확히는 모르겠어요.

당연합니다. 단박에 러시아적인 게 무엇인지 정리해낼 수 있는 사람은
세상에 없어요. 민족주의 시대를 살펴볼 때 중요한 건 러시아적인 것
자체가 아니라, 당시 예술가들이 가졌던 '러시아적인 것을 만들겠다'
라는 의지가 아닐까 싶습니다. 러시아적인 것을 고안하고 만들어내려
애쓰던 시대였던 거죠.

작곡가들의 정치 의식이 새로운 예술을 만든 거네요.

그래요. 그럼 이제 우리의 주인공을 만나러 갈 준비가 모두 끝난 것 같
네요. 러시아의 민족주의 음악이 건넨 흥분이 가시기 전에, 차이콥스
키가 있는 곳으로 서둘러 갑시다.

오랫동안 중세 체제에서 벗어나지 못하던 러시아는 1812년 조국전쟁을 계기로 민족의식에 눈뜨게 된다. 당시 음악계에서는 글린카가 민족주의 음악의 초석을 다진다. 19세기 중엽 이후 러시아 음악은 서유럽 음악을 적극 받아들여야 한다는 주장과 러시아만의 특성을 강화해야 한다는 주장이 대립하며 발달한다.

표트르 대제와 개혁정치	**표트르 대제** 1682년 즉위한 4대 차르로, 서유럽을 모델로 러시아의 근대화를 도모함. 서유럽과 가까운 상트페테르부르크로 수도를 옮기고 서유럽 사절단에 직접 참여함.
민족의식의 성장	**조국전쟁의 승리** 1812년 나폴레옹과 맞붙은 전쟁에서 승리함. ⋯▶ 러시아 민족의 자긍심이 높아짐.
	라이프치히 전투의 승리 프랑스군을 쫓아 파리에 들어감. ⋯▶ 자국의 후진성을 자각하는 계기가 됨. ⋯▶ 1825년 데카브리스트의 난이 실패로 돌아감. ⋯▶ 니콜라이 1세의 억압정치가 시작됨. 민족의식을 가진 지식층이 성장함.
러시아 민족주의 음악의 시작	**미하일 글린카** 러시아 민족음악의 아버지라 일컬어짐. **오페라 〈루슬란과 류드밀라〉** 어둡고 불안한 느낌의 반음계적 음계가 포함된 민속 선율을 활용함. 민족적 색채가 강함에도 완성도 높은 음악으로 유럽에서 크게 성공함. **참고** 반음계적 음계 모든 음 간격이 반음 간격이 되는 음계.
막강한 소수	**19세기 중엽의 두 악파** 서유럽식 근대화를 추구하는 서구주의자 vs 러시아의 민족성을 강조하는 슬라브주의자.
	막강한 소수 서구식 교육에 반대하며 러시아적 음악을 추구한 5인.
	무소륵스키 막강한 소수 중 가장 독창적인 작곡 활동을 함. **오페라 〈보리스 고두노프〉** 푸시킨의 희곡을 바탕으로 러시아 민요를 활용하는 등 민족적 색채를 띤 오페라를 창작함. **피아노 모음곡 〈전람회의 그림〉** 〈프롬나드〉의 4분의 5박자, 〈키예프의 대문〉 도입부의 병행 진행 방식이 민속적인 느낌을 잘 전달함. **참고** 병행 진행 여러 성부가 일정한 간격을 유지하며 같은 방향으로 움직임.

II

두 갈래 길에서
- 차이콥스키의 성장과 도전

소년, 조용히 빛나다

투명하고 맑은 감성을 가진 아이, 차이콥스키.
유리처럼 섬세하고 깨지기 쉬웠지만
음악과 시는 그의 날선 조각을 기꺼이 어루만져주었다.

음악은 나의 피난처였다.
나는 음표 사이사이로 기어들어가
외로움에 몸을 움츠릴 수 있었다.

- 마이아 앤절로

01

유리로 된 아이

#봇킨스크 #법률학교 #〈아나스타샤 왈츠〉
#〈젬피라의 노래〉

차이콥스키는 1840년 모스크바에서 약 1천 킬로미터 떨어진 봇킨스크에서 태어났어요. 봇킨스크는 우랄산맥 서부 지역 강변에 있는 제철 산업의 중심지였어요. 차이콥스키의 아버지인 일리야 차이콥스키는 이곳 제철소의 기술자이자 광산의 감독관으로 일했죠.

그렇다면 먹고사는 걱정은 없었겠는데요?

애초 먹고사는 건 문제가 안 될 정도로 꽤 잘살았어요. 웬만한 지주보다 경제적으로 풍족했죠. 차이콥스키의 아버지는 하인은 물론이고 소규모 기병대까지 데리고 있었어요. 문화적으로도 상위 중산층에 속할 정도였죠.

기병대요? 지금으로 치면 보디가드 같은 건가요?

차이콥스키가 태어난 봇킨스크의 집
현재는 차이콥스키 기념박물관으로 운영되고 있다.

부잣집 셋째 아들

그런 셈이죠. 차이콥스키는 집안이 부유했을 뿐 아니라 형제도 많
았어요. 위로는 아버지와 사별한 전 부인 사이에서 태어난 이복누이
지나이다와 형 니콜라이가 있었고, 아래로는 알렉산드라와 이폴리
트 그리고 11살 터울의 쌍둥이 막냇동생 아나톨리와 모데스트가 있
었죠.

7남매나 되니 복작복작했겠어요.

그래도 형편이 넉넉한 덕에 차이콥스키는 네 살 무렵부터 프랑스인

가정교사 파니 뒤르바흐와 함께 생활하며 프랑스어와 독일어를 배우고 문학 수업을 받았어요. 집안에 예술을 하는 사람은 없었지만 일찍부터 음악과 시에 재능을 보인 차이콥스키는 다섯 살 때부터 음악 수업을 받을 수 있었죠.

말 그대로 좋은 집안에서 좋은 교육을 받으며 컸군요.

차이콥스키의 부모는 음악을 좋아하는 차이콥스키를 위해서 집안에서도 음악 감상을 할 수 있도록 당시 신식 발명품이었던 오케스트리온이라는 자동악기까지 장만해줬어요. **오케스트리온의 작동방식**은 좀 특이해요. 자동악기라는 이름에 걸맞게 사람이 연주하는 게 아니라 기계가 음악을 내보내는 방식이었죠.

거대한 오르골 같은 거군요. 얼핏 봐도 비싸 보이는데요.

19세기 후반 오케스트리온
1790년 게오르크 요제프 포글러가 최초로 오르간을 개량하여 만든 악기다. 오케스트리온이라는 이름도 그가 붙였다. 건반악기, 타악기, 현악기 등이 달려 있어 오케스트라와 같은 정교한 화음 효과를 낼 수 있다.

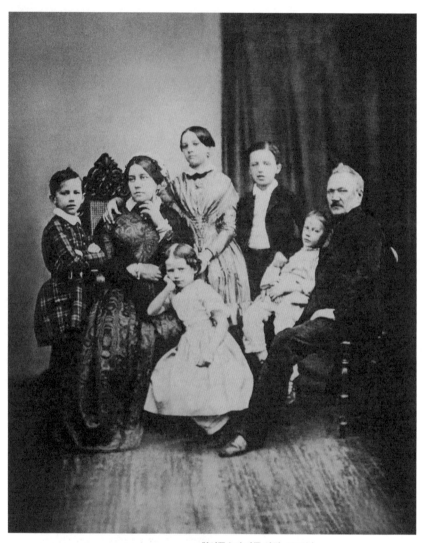

차이콥스키 가족 사진, 1848년
왼쪽부터 차이콥스키, 어머니 알렉산드라 안드레예브나,
이복누이 지나이다(서 있음), 여동생 알렉산드라(앉아
있음), 형 니콜라이(서 있음), 동생 이폴리트(앉아 있음),
아버지 일리야 차이콥스키. 쌍둥이 동생 아나톨리와
모데스트가 태어나기 전에 찍은 사진이다.

맞아요. 이 고가의 악기 덕분에 차이콥스키는 다양한 음악을 들으며 자랄 수 있었습니다. 녹음기가 없던 시절이니 아무나 누릴 수 있는 혜택은 아니었죠. 차이콥스키 가족들은 주로 로시니, 벨리니, 도니체티 같은 이탈리아 작곡가의 오페라 아리아들을 들었어요. 하지만 가장 좋아했던 것은 모차르트의 〈돈 조반니〉에 나오는 아리아들이었죠. 차이콥스키에 따르면 자신의 평생에 걸친 모차르트 숭배가 이때 시작됐다고 해요.

러시아에서도 모차르트가 유명했나요?

19세기 러시아 귀족들이나 상위 중산층들은 대부분 서유럽 문화에 익숙했어요. 러시아는 유럽의 변방에 위치했지만, 표트르 대제가 즉위한 이후부터 서유럽 문화를 적극적으로 받아들이기 시작했고 특히 19세기 들어서는 상트페테르부르크를 중심으로 발달하게 되었죠. 예술과 철학을 꽃피운 프랑스의 살롱 문화나 전 유럽을 뒤흔든 낭만주의도 이때 들어왔어요. 이런 흐름 속에서 러시아 상류층들은 서유럽의 언어에 능통하고 그 문화에 익숙했으니 차이콥스키의 집안도 예외는 아니었겠죠.

예리한 감성의 아이

차이콥스키의 가정교사였던 뒤르바흐에 따르면 차이콥스키는 어렸을 적부터 매우 예민한 아이였어요. 사소한 일에도 당황하는 일이 많았

고 조금만 꾸짖어도 괴로
워했죠. 유리로 된 아이 같
다고 말할 정도였지요.

어릴 적 차이콥스키는 한
밤중에 발작을 일으키는
일도 많았어요. 유아기에
시작된 발작은 어른이 돼서
도 계속됐고, 말년에는 불
면증이 너무 심해서 몇 달
내내 침대에서 잠을 이루
지 못하고 의자나 소파에
서 잠들었다고 해요.

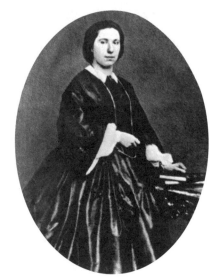

파니 뒤르바흐
프랑스 출신의 가정교사 뒤르바흐는 예민한
차이콥스키를 '유리로 된 아이'로 칭했다. 그녀는
차이콥스키 형제들에게 프랑스어와 문학을 가르쳤다.

예민한 성정이 어른이 돼서도 바뀌지 않았나 봐요.

그 예민한 성정은 평생 차이콥스키를 괴롭혔죠. 게다가 여덟 살이 되
던 1848년, 차이콥스키에게 큰 위기가 닥칩니다. 아버지의 직장 때문
에 가족 모두가 봇킨스크를 떠나 대도시 모스크바로 이주하게 된 거
예요. 차이콥스키에게는 무엇보다 가정교사인 뒤르바흐와의 이별이
가장 슬픈 일이었지요.

차이콥스키는 이런 자신의 마음을 담아 그해 가을 뒤르바흐에게 편
지를 씁니다.

우리 가족이 모스크바에 온 지도 벌써 삼 주가 넘었어요. 가족 모두가 매일 선생님 생각을 해요. 여기에서 지내는 건 너무 슬퍼요. … 봇킨스크에서의 생활을 잊을 수가 없어요. 봇킨스크를 생각하면 눈물이 나려고 해요.

어린 나이였으니 새로운 환경에 적응하기 더 쉽지 않았겠어요.

게다가 아버지의 상황도 좋지 않았습니다. 괜찮은 직장이 있어서 온 가족을 데리고 모스크바로 향했는데 정작 모스크바에는 콜레라가 창궐해서 원하던 일을 할 수 없게 되었지요. 결국 가족들은 전염병을 피해 당시 수도였던 상트페테르부르크로 다시 이사를 가야 했어요.

차이콥스키가 유년 시절 머물렀던 지역
아버지의 일자리를 따라 차이콥스키 가족은 몇 차례 이사한다. 유독 예민한 성정을 타고난 차이콥스키는 새로운 환경에 적응하는 데 애를 먹는다.

게다가 그해 11월 차이콥스키와 그의 형은 모든 게 낯선, 새로운 도시에서 가족의 품을 떠나 기숙학교에 입학하게 됩니다. 문제는 학교 분위기가 상당히 강압적이고 폭력적이었다는 거죠. 안타깝게도 차이콥스키의 신경과민은 악화되고 감정 기복도 더욱 심해져요.

여덟 살이면 아직 부모님 품에 있어야 할 것 같은데⋯ 예민한 차이콥스키는 얼마나 더 힘들었겠어요.

신경과민이 너무 심했던 탓인지 차이콥스키는 학교에 입학해서 한 달 만에 홍역에 걸리고 맙니다. 같이 홍역에 걸렸던 형 니콜라이는 금방 회복한 반면, 차이콥스키는 후유증으로 반년이나 고생하죠. 그런데도 차이콥스키는 홍역에 걸린 걸 차라리 다행이라고 생각했어요. 학교에서 나와 집에서 지낼 수 있었으니까요.

옛날에 저도 학교 가기 싫어서 감기에 걸리고 싶다고 생각한 적이 있어요.

차이콥스키도 그런 마음이었을 거예요. 다행히도 얼마 지나지 않아 차이콥스키의 아버지가 예전에 살았던 봇킨스크보다 더 동쪽에 위치한 알라파옙스크의 금 광산 책임자가 되면서 가족들은 다시 안정을 찾게 됩니다.

어머니와 함께 본 오페라

알라파옙스크로 이사한 뒤 차이콥스키는 기숙학교를 나왔고, 새로운 가정교사인 아나스타샤 페트로바의 도움을 받아가며 법률학교 입학을 준비합니다.

갑자기 법률학교를요? 음악과 시에 재능이 있었다면서요.

당시 열 살이던 차이콥스키가 원했다기보다 부모님의 결정에 따랐다고 봐야죠. 부모님은 일찌감치 차이콥스키의 음악적인 재능을 알아보고 레슨까지 시키긴 했지만 그건 어디까지나 교양을 쌓는 차원이었어요. 음악가를 직업으로 삼게 할 생각은 전혀 없었을 거예요. 아마 차이콥스키 역시 비슷한 마음이었을 거고요. 직업 음악가가 그다지 존중받지 못하던 때이니까요.

지금도 예술가가 되려면 여러 고민거리가 생기는 것 같긴 해요.

이때 차이콥스키는 어렸기 때문에 우선 법률학교를 위한 예비학교로 갑니다. 엄격하고 질 좋은 학교를 고르고 골라서요.
한편 1850년 늦여름 어느 날, 차이콥스키는 예비학교의 기숙사 입소를 앞두고 어머니와 함께 오페라를 보러 갔어요. 그 작품은 바로 앞서 소개했던 글린카의 〈차르를 위한 삶〉이었죠. 화려한 무대와 웅장한 음악에 압도된 차이콥스키의 마음에 작은 불씨가 만들어지죠.

혹시 그 공연을 보고 진로를 바꿔 음악학교로 진학하게 되는 스토리인가요?

안타깝게도 그런 일은 일어나지 않았어요. 즐거운 시간도 잠시, 기숙학교로 들어가야 할 시간이 다가왔죠. 배웅하러 온 어머니와 눈물로 작별 인사를 하고 차이콥스키는 본격적으로 기숙학교 생활을 시작합니다.

〈차르를 위한 삶〉세트 디자인, 1874년
러시아 최초의 오페라로 기록된 이 작품은 농부인
이반 수사닌이 폴란드군으로부터 차르를 지켜낸
이야기를 다룬다. 차이콥스키는 당시 화려한 무대와
웅장한 음악에 마음을 빼앗긴다.

법률학교에서 살아남기

예비학교에서 2년을 보내고 난 1852년, 열두 살의 차이콥스키는 드디어 명문 상트페테르부르크 법률학교에 입학했어요. 때마침 가족들도 모두 상트페테르부르크로 이주하게 되어 다시 그는 모처럼 가족과 가깝게 살게 돼요.

열두 살에 법률학교에 합격하다니 대단하네요. 그런데 당시 십 대들이 다니는 법률학교는 어떤 분위기였나요?

상트페테르부르크 법률학교
1835년 차르가 러시아 제국의 관료가 될 사람을
육성하기 위해 설립한 학교다.

상트페테르부르크 법률학교는 스파르타식 교육으로 유명한, 상당히 엄격한 학교였어요. 교칙을 어기면 전교생이 보는 앞에서 공개적으로 채찍질을 당할 정도로 무시무시한 분위기였다고 해요. 설립 당시에는 개방적인 학교였는데, 니콜라이 1세가 즉위한 뒤로 학교의 규율이 강화되고 분위기도 살벌해졌죠. 앞서 니콜라이 1세는 즉위식 날 반란을 겪은 탓에 무자비한 강압 통치를 펼쳤다고 얘기했죠. 이런 시기에 차이콥스키가 법률학교를 다녔던 거예요.

규율이 그렇게 엄격한데, 예민한 차이콥스키가 잘 적응했을까요?

의외로 차이콥스키는 별문제 없이 학교에 잘 다녔어요. 법률학교 동문들에 따르면 차이콥스키는 매우 다정하고 호감 가는 성격이었대요. 예

민하기는 하지만 까다롭게
군 건 아니었죠. 차이콥스키
도 집으로 보낸 편지에 주
변 사람들이 한결같이 친절
하다고 전했어요.

강압적인 단체 생활이 힘들
었을 텐데 의외로 적응을
잘했군요.

오히려 굳이 적응하지 않아
도 되는 일에도 잘 적응해

프란츠 크뤼거, 니콜라이 1세의 초상, 1852년
1825년에 즉위해 30년간 재위했다. 국내외 혁명
세력을 탄압하는 데 열을 올려 '유럽의 헌병'으로
불렸다.

서 문제였지요. 열네 살 때부터 음주와 흡연을 시작하거든요. 이후로
오랜 세월 술과 담배는 차이콥스키를 따라다닙니다.

감정이 깃든 음악

이렇게 법률학교 생활에 익숙해질 무렵, 안타깝게도 차이콥스키의 어
머니 알렉산드라가 쉰넷의 나이에 콜레라로 사망합니다. 불과 열네
살이던 차이콥스키가 어머니와의 갑작스러운 이별을 받아들이기는
쉽지 않았어요.

너무 어린 나이에 이별을 겪었으니 상처가 아주 컸겠어요.

실제로 어머니의 죽음은 차이콥스키에게 오랫동안 아픈 기억으로 남습니다. 차이콥스키는 몇십 년이 지나도 이 슬픔을 극복하지 못했죠. 30대 후반이 되어서도 다음과 같은 기록을 남길 정도였어요.

내가 그토록 사랑했고, 또 그만큼 사랑스러웠던 어머니가 영원히 떠났다는 사실을 여전히 받아들이지 못하겠습니다. 23년이라는 세월이 지났어도 어머니를 향한 나의 사랑은 열렬합니다.

부모님을 잃은 슬픔은 쉽게 잊히지 않죠.

어머니를 여읜 후 차이콥스키는 음악에 깊이 빠져들어요. 마치 음악으로 슬픔을 극복하려는 듯 말이죠. 어머니가 돌아가신 지 채 두 달도 되지 않아 차이콥스키는 피아노곡을 하나 완성했어요. 자신의 가정교사였던 아나스타샤 페트로바에게 바치는 곡이었죠. 이 곡이 일명 〈아나스타샤 왈츠〉입니다.

어린 나이에 작곡한 곡인데, 그럴싸하네요.

벌써부터 차이콥스키의 재능이 엿보이죠? 그 이듬해 열다섯 살이 된 차이콥스키는 매우 개성 넘치는 곡을 하나 더 작곡합니다. 바로 〈젬피라의 노래〉예요. 푸시킨의 「집시」라는 시를 바탕으로 한 곡이죠. 젬피

라라는 집시 여인이 늙은 남편에게 등을 돌린 채 대놓고 젊은 애인을 편드는 내용이 담겨 있습니다.

집시 여인이 너무 뻔뻔한 거 아녜요? 열다섯 살 소년이 작곡한 노래 치고는 가사가 꽤 도발적이네요.

그래서 집시를 자유로운 영혼이라고 하나 봐요. 무엇보다 인간의 욕망을 잡아내 극적으로 표현한 어린 차이콥스키의 솜씨가 놀랍죠. 이렇게 차이콥스키는 자신의 재능을 조금씩 드러내게 됩니다.
한편 1856년, 열여섯 살이 된 차이콥스키의 마음을 설레게 한 상대가 나타납니다. 같은 학교에 다니던, 차이콥스키보다 네 살 어린 남학생 세르게이 키레예프였어요.

남학생이요? 차이콥스키가 동성애자였나요?

네, 하지만 이때까지는 차이콥스키가 자기 자신을 동성애자라고 생각하지 않았어요. 그저 흡연이나 음주를 즐기는 것처럼 일종의 일탈 행위라고 생각했죠. 이후 나이가 들어가면서 점차 자

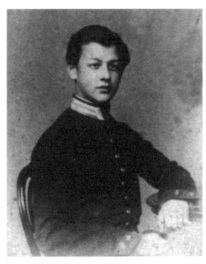

세르게이 키레예프
차이콥스키는 법률학교 후배인 키레예프와 각별한 관계였다.

신의 정체성을 받아들이게 되지만요.

차이콥스키는 키레예프에게 적극적으로 자신의 마음을 표현했어요. 차이콥스키의 동생 모데스트가 전하는 바에 따르면 이들은 "특별한 우정"을 나누었다고 합니다. 어떤 학자는 차이콥스키의 초기 작품 중 〈나의 요정, 나의 천사, 나의 친구〉가 키레예프에게 헌정한 거라고 주장해요. 이 곡 악보에는 'To'라고 이름 대신 점만 13개 찍혀 있는데, 키레예프 이름의 알파벳 철자 수와 똑같다는 거죠.

좀 억지 같지만 그럴싸하네요.

진실은 알 수 없지만 흥미로운 가설이죠. 키레예프에게 헌정한 작품이 아니라 할지라도 첫사랑의 애틋한 감정이 담긴 곡임은 분명합니다. 차이콥스키는 어머니의 죽음과 첫사랑을 겪으며 자신의 감정을 음악으로 표현했고 그렇게 음악에 한 걸음 더 다가가게 되지요. 하지만 이때까지 그 누구도, 심지어 차이콥스키 자신마저도 장차 그가 직업 음악가가 될 거라고 예상하지 못했어요. 어디까지나 아마추어로서 음악을 즐기고 있었죠.

음악가가 될 수 있을까

음악가가 될 생각이 없었는데도 꽤 열심히 음악을 했네요.

당시 러시아에서 직업 음악가는 사회적 지위가 낮은 사람들이 하는

(왼쪽)루이지 피치올리 (오른쪽)루돌프 퀸딩거
차이콥스키는 피치올리에게는 성악을, 퀸딩거에게는
피아노와 음악 이론을 배웠다.

일로 여겨졌습니다. 19세기가 되면서 음악가에 대한 인식이 크게 달라지기는 했지만 18세기까지만 하더라도 음악가는 집안의 하인 취급을 받았으니까요. 반면에 순수 애호가로서 음악을 즐기는 건 교양인의 덕목으로 높이 평가했어요. 그러니 귀족이나 차이콥스키 같은 상위 중산층들은 음악을 직업으로 삼을 생각이 전혀 없어도 고상한 취미 활동으로 음악을 즐겼죠.

하지만 차이콥스키 주변에 딱 한 명, 그가 음악가의 길을 가도록 격려하는 사람이 있었어요. 바로 이모였지요. 이모는 차이콥스키가 이탈리아 출신 성악가인 루이지 피치올리에게 노래를 배우고, 피아니스트 루돌프 퀸딩거에게 피아노와 이론 수업을 받을 수 있도록 도와줍니다.

그래도 음악가의 꿈을 응원해주는 사람이 있었네요!

다행인 일이죠. 피치올리는 수업을 시작하자마자 차이콥스키가 음악에 특출난 재능이 있다는 걸 알게 되죠. 그리고 그 사실을 차이콥스키에게도 알려줍니다. 피치올리는 주로 이탈리아 작곡가들의 오페라를 가르쳤는데, 이를 계기로 차이콥스키는 어릴 적부터 좋아했던 모차르트의 〈돈 조반니〉를 비롯해 오페라에 또다시 빠져들어요. 1857년에는 〈돈 조반니〉 공연을 직접 보고 깊은 감명을 받았죠. 이듬해에는 법률학교 합창단의 지휘자 자리에 서기도 하고요.

음악가가 되는 길을 밟기 시작한 거 같은데요?

이렇게 차이콥스키는 법률학교를 다니며 법률과 음악, 현실과 꿈 사이를 오갔어요. 하지만 이제 차이콥스키에게 선택의 순간이 다가옵니다. 법률학교를 졸업할 때가 되었거든요. 7년간 다닌 학교를 떠나 차이콥스키가 어떤 삶을 이어가게 될지, 다음 장에서 함께 살펴봅시다.

차이콥스키는 경제적으로 유복하고 형제가 많은 가정에서 태어났다. 예민한 성격 탓에 신경과민에 시달린 그는 마치 '유리로 된 아이' 같았다. 음악과 시에 재능을 보였던 차이콥스키는 일찍부터 음악 교육을 받지만, 당시 상위 중산층에게 음악은 품위 유지를 위한 교양 차원으로 받아들여졌기에 그는 법률학교에 진학한다. 법률학교를 다니면서도 음악을 향한 관심은 계속된다.

차이콥스키의 유년	**출생** 1840년 봇킨스크에서 태어남.
	음악 경험 다섯 살부터 음악 교육을 받았고, 오케스트리온으로 다양한 음악을 들을 수 있었음. 1850년 어머니와 글린카의 오페라 〈차르를 위한 삶〉을 관람하고 큰 감명을 받음.
	참고 〈차르를 위한 삶〉 러시아 최초의 오페라이자 글린카의 대표작. 〈이반 수사닌〉이라는 제목으로도 알려짐.
	예민한 성격 발작이나 불면증 증상이 잦았고, 이사 후 새로운 환경에 잘 적응하지 못함.
법률학교 시절	열두 살이던 1852년, 상트페테르부르크 법률학교에 합격함. 법률 공부를 하는 와중에도 취미로 작곡을 이어감.
	상트페테르부르크 법률학교 스파르타식 교육으로 유명한 학교였음. 설립 당시에는 개방적이었지만 니콜라이 1세 재위 동안 규율이 강화됨. 차이콥스키는 이 시기에 학교를 다님.
취미 그 이상의 음악	〈아나스타샤 왈츠〉 1854년 작. 어머니가 세상을 떠난 후 그해 완성한 피아노곡으로, 자신의 가정교사였던 아나스타샤에게 바침. 음악을 통해 슬픔을 극복하려고 함.
	〈젬피라의 노래〉 1855년 작. 푸시킨의 시 「집시」를 소재로 만든 곡으로, 초창기 음악적 재능을 드러내는 대표작임.
	당시 음악은 상위 중산층이 갖추어야 할 교양일 뿐 직업으로는 천대받았기에 직업 음악가가 될 생각은 없었음. ⋯→ 이모만이 차이콥스키의 음악적 재능을 격려하고, 노래와 피아노 수업을 받을 수 있도록 도움을 줌.

음표를 징검다리 삼아

차이콥스키의 곁에 머물던 음표들은
어느새 그를 음악가의 길로 이끌었다.
혹평과 호평, 절망과 희망이 교차하는
아득한 오선지 위로!

영감은 게으른 자에게는
제발로 찾아오지 않는 손님이다.

– 표트르 차이콥스키

02
늦깎이 음악가의
발돋움

#상트페테르부르크 음악원 #〈폭풍〉
#〈교향곡 1번〉 #〈로망스〉 #〈운명〉
#〈로미오와 줄리엣〉 #〈교향곡 2번〉

1859년 5월, 수년간의 공부 끝에 차이콥스키는 법률학교를 무사히 졸업합니다. 그리고 졸업하자마자 바로 법무성에 발탁되어 관료로 일해요. 우리나라로 치면 법무부 공무원이 된 거죠.

졸업과 함께 바로 취업에 성공했네요!

후에 차이콥스키는 이 시기가 잘 기억나지 않는다고 말하지만, 꽤 성실하게 직장에 다녔던 것 같아요. 8개월 동안 세 번이나 승진할 정도로 능력이 있었죠.

거의 천직 아닌가요? 그나저나 일을 그렇게 열심히 했으니 음악을 할 시간은 없었겠네요.

아무래도 그랬겠죠. 하지만 음악에 대한 차이콥스키의 사랑은 여전했습니다. 스무 살 땐 법무성에 근무하면서도 수시로 오페라 극장을 들

락날락하며 작품을 감상했
어요. 차이콥스키의 마음속
에는 여전히 음악을 향한
열정이 남아 있었던 거예요.
그 불씨는 언제든 타오를 준
비가 되어 있었죠.

법무성을 그만두다

1860년 스무 살의 차이콥스키
차이콥스키는 법률학교 졸업 후 법무성에 발탁되어
관료의 길을 걷게 되지만 여전히 음악을 사랑했다.

1861년 가을, 차이콥스키는
음악을 제대로 배우려고 교
육기관을 찾아가요. 바로 러
시아음악협회가 주관하는 교육과정이었어요.

결국 음악의 길로 들어섰군요. 그럼 법무성 일은 그만둔 건가요?

이때까지는 아직 법무성에 다니고 있었어요. 그러다 1862년 러시아음
악협회가 학교 체제를 갖추고 상트페테르부르크 음악원으로 정식 개
교를 하자, 스물두 살이던 차이콥스키는 이곳에 늦깎이 학생으로 등
록하죠. 그러면서 이듬해인 1863년 4월 23일, 법무성을 사직합니다.
본격적으로 작곡가가 될 결심을 한 거죠. 사직하기 전 동생 알렉산드
라에게 보낸 편지를 같이 볼까요?

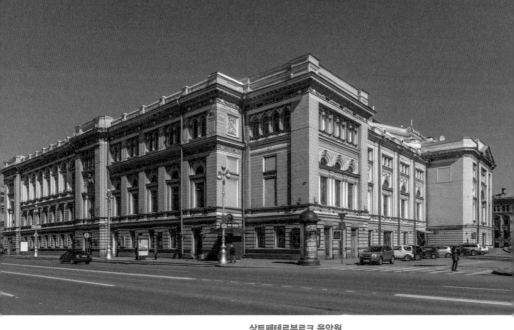

상트페테르부르크 음악원

내가 음악을 얼마나 좋아하는지, 그리고 내가 유일하게 잘하는 게 음악이라는 걸 너도 알 거야. 내가 신이 주신 재능을 개발하기 위해 모든 것을 희생해야 하는 이유를 알겠지? 난 이런 목적을 갖고 진지하게 음악 공부를 시작했어. 물론 가능한 한 오래 법무성에 남아 있을 생각이야. 하지만 배우는 내용이 더 깊어지고 어려워지고 있으니 둘 중 하나를 선택해야만 해.

차이콥스키가 이런 결정을 내릴 수 있도록 독려한 장본인은 상트페테르부르크 음악원의 설립자이자 초대 원장이었던 안톤 루빈시테인이었습니다. 앞서 러시아 음악계의 대표적인 서구주의자로 소개했던 인물이죠.

그럼 차이콥스키도 서구주의자겠네요.

안톤 루빈시테인이 세운 서구식 학교에서 공부했으니 차이콥스키를
서구주의자로 분류하긴 합니다. 하지만 앞서 말했던 것처럼 음악을
서구주의와 민족주의로 구분하는 것 자체가 어렵잖아요. 실제로 차이
콥스키가 작곡한 작품들에는 러시아 정서가 담겨 있는 경우도 많고
반대의 경우도 많아요. 서구주의냐 민족주의냐 하는 선입견을 갖고서
차이콥스키의 작품을 만나면 그 음악의 진가를 알 수 없죠.

하긴 21세기에 한국에서 차이콥스키를 접하는 우리에게 의미 있는
건 음악 그 자체니까요.

맞습니다. 말이 나온 김에 음악원 학생 시절 차이콥스키가 작곡한 곡
을 하나 듣고 가죠. 서곡 〈폭풍〉 Op.76입니다. 서곡이란 원래 연극이
나 오페라의 막이 올라가기 전에 연주되는 곡을 말합니다. 그래서 극
전체의 분위기를 압축해서 담고 있죠. 그런데 꼭 공연에 앞서 연주할
목적으로 작곡한 게 아니더라도 어떤 이야기나 사건을 담아낸 작품들
도 종종 서곡이라고 불러요.

그럼 차이콥스키의 서곡은 어느 쪽인가요?

서곡 〈폭풍〉은 공연 전에 연주하는 서곡은 아니고 알렉산드르 오스
트롭스키의 희곡 『폭풍』에 영감을 받아 작곡한 곡이에요. 비교적 단

순한 기법을 사용하고 있지만 작곡을 제대로 배운 지 1년 만에 쓴 곡이라고 믿어지지 않을 정도로 독창적이고 강렬하지요.

확실히 법률학교 때보다 음악원 생활이 적성에 맞았나 봐요.

꼭 그렇지는 않았어요. 어렸을 때의 예민한 성정이 그대로 남아 있던 탓인지, 종종 이유 없이 강박과 두려움을 느꼈고 그 때문에 기이한 행동을 보이기도 했죠. 예컨대 1865년 가을, 음악원에서 지휘자로 데뷔했을 때 차이콥스키는 연주 내내 왼손으로 고개를 받치고 오른손으로만 지휘했다고 합니다.

늦깎이 음악가의
발돋움

저런, 상태가 매우 심각해
보이네요.

잘나가던 직장까지 그만두
고 다시 학생이 됐으니 아
무래도 정신적 부담이 컸을
거예요. 이렇게 고군분투하
며 음악원의 마지막 학년을
보내던 중 차이콥스키에게
새로운 길이 열립니다.
상트페테르부르크 음악원
을 방문한 안톤 루빈시테인
의 동생 니콜라이 루빈시테
인이 차이콥스키를 눈여겨보게 된 거죠.

1865년 스물다섯 살의 차이콥스키
스물두 살에 본격적으로 음악 공부를 시작한
차이콥스키는 1865년 상트페테르부르크 음악원을
졸업한다.

스카우트 제안이라도 받았나요?

교수로 발탁되다

맞아요. 니콜라이 루빈시테인은 형인 안톤 루빈시테인이 상트페테르
부르크에서 음악원을 설립한 것처럼 자신도 1866년 모스크바에 음
악원을 개원할 예정이라며 음악 이론 교수 자리를 제안합니다. 아직
졸업반 학생인 차이콥스키에게 말이죠.

졸업도 안 했는데 교수 임
용이라니, 대박이네요!

차이콥스키는 바로 제안을
수락했어요. 학생 신분으로
교수에 임용된 차이콥스키
는 이듬해인 1866년, 상트
페테르부르크 음악원을 졸
업하자마자 모스크바로 향
합니다. 모스크바에 특별한
연고가 없던 차이콥스키는
우선 니콜라이 루빈시테인
의 집에서 함께 지내게 됐

1862년 니콜라이 루빈시테인과 안톤 루빈시테인
왼쪽이 동생 니콜라이, 오른쪽이 형 안톤으로,
이 루빈시테인 형제는 각각 모스크바와
상트페테르부르크에 음악원을 설립한다.

어요. 루빈시테인은 타지에서 온 차이콥스키에게 거처만 제공한 것이
아니라 소소한 것까지 직접 챙겨주었다고 해요.

원장이 젊은 초임 교수에게 그렇게까지 베풀다니 차이콥스키가 니콜
라이 루빈시테인의 마음에 쏙 들었나 봐요.

차이콥스키에 대한 애정이 남달랐어요. 루빈시테인은 이때부터 삶을
다할 때까지 차이콥스키 작품의 초연 지휘와 연주를 도맡아 하다시
피 했습니다.

모스크바 붉은 광장의 모습
모스크바는 러시아의 수도로, 그중 붉은 광장은
러시아의 상징으로 손꼽히는 곳이다.
왼쪽에 크렘린궁, 오른쪽에 성 바실리 대성당이
보인다.

차이콥스키에게는 귀인이었네요.

그런데 차이콥스키는 극도로 소심한 성격이라 이런 루빈시테인의 배
려가 오히려 부담스러웠나 봐요. 외향적인 루빈시테인이야 뭐든 개의
치 않았겠지만, 내향적인 차이콥스키는 이 공동생활에서 신경 쓸 게
한두 가지가 아니었어요. 심지어는 자신의 쌍둥이 동생들에게 "방 사
이의 벽이 너무 얇아서 내 펜에서 나는 소리가 옆방의 니콜라이 루빈
시테인을 깨울까 봐 걱정이야"라는 내용의 편지를 쓰기까지 하죠.
루빈시테인의 집에는 이미 대여섯 명의 손님이 머무르고 있었어요. 거
기다 새로운 방문객이 끝없이 드나들고, 음악원 관계자들도 이 집을

두 갈래 길에서

모임 장소로 이용했지요. 그러니 차이콥스키는 작곡에 열중할 수가 없어 북적거리는 루빈시테인의 집을 피해 조용한 장소를 찾아다녀야 했습니다.

그 정도면 따로 집을 구해서 나오는 게 낫지 않았을까요?

그게 쉽지 않았어요. 무엇보다 교수로 지내는 동안 차이콥스키의 형편이 그리 넉넉하지 않았어요. 음악원 월급이 많지 않아 부수입을 얻기 위해 번역이나 편곡 작업을 해야 할 정도였죠.

교수가 된다고 모든 문제가 해결되는 건 아니었나 봐요.

그런데 이 당시 차이콥스키의 마음을 정말 불편하게 만드는 일은 따로 있었습니다. 니콜라이 루빈시테인이 교향곡 작곡을 제안한 거죠.

고통 속에 만들어진 교향곡

아무리 원장이 직접 초빙했다지만 별다른 화제작이 없는 젊은 학생이 바로 교수가 되었으니, 음악원의 다른 교수들은 그 실력을 궁금해했어요. 차이콥스키가 제대로 된 교향곡을 작곡해 스스로 자기 증명을 해야 할 상황이었죠. 하지만 한 번도 교향곡을 작곡해본 적이 없었던 차이콥스키는 엄청난 압박감에 시달리게 됩니다.

안 그래도 예민한데, 너무 큰 부담감에 또 문제가 생기는 거 아닐까 모르겠네요.

왜 아니었겠어요. 지나친 걱정과 불안 때문에 신경 쇠약에 걸려 환각 증세에 시달릴 정도였다고 해요. 하지만 우여곡절 끝에 1866년, 차이콥스키는 〈교향곡 1번〉 Op.13을 완성합니다. 〈교향곡 1번〉은 이중적인 면이 있는 곡입니다. 총 4악장으로 구성된 교향곡이지만 표제음악적인 면도 있거든요. 차이콥스키는 교향곡 1번 전체에 'Winter Daydreams', 즉 겨울날의 몽상이라는 부제를 붙였습니다.

교향곡이면서도 표제음악이면 이중적인 건가요?

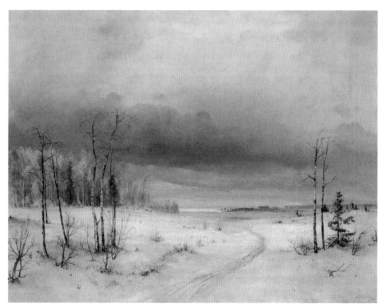

알렉세이 사브라소프, 겨울 길, 1870년
19세기 러시아 화가 알렉세이 사브라소프는 주로
러시아 자연 경관의 서정성을 극대화한 풍경화를
그려냈다. 차이콥스키의 〈교향곡 1번〉은 이런
러시아의 겨울 풍경을 연상시킨다.

원래 교향곡은 고전주의 시대부터 음악 자체의 균형과 조화를 추구
하는 이른바 '절대음악'이었어요. 음악 소리 외에는 다른 내용을 담지
않았죠. 하지만 낭만주의 시대부터 작곡가들은 자신만의 개성적이고
독창적인 교향곡을 만들기 위해 교향곡으로 문학 작품이나 자연 풍
경 등을 묘사하기도 했습니다. 교향곡을 '표제음악'으로 만든 거죠. 그
러다가 아예 교향곡의 틀을 깨고 교향시라는 표제음악에 최적화된
새 장르도 탄생했고요. 이 내용은 지난 낭만주의 음악 강의에서 자세
히 설명했으니 참고하면 좋겠네요.

그럼 이 교향곡에서 차이콥스키는 겨울의 느낌을 표현한 건가요?

'겨울날의 몽상'이라는 곡 제목 외에 1악장과 2악장에도 각각 '겨울 여행의 꿈들'과 '황량한 대지, 안개의 대지'라는 소제목이 있는 것을 보면 러시아의 겨울 낭만과 자연을 염두에 둔 것 같아요.

차이콥스키는 이 곡을 작곡할 때 이탈리아 풍경을 음악적으로 묘사한 멘델스존의 〈교향곡 4번〉 '이탈리아'를 깊이 연구했다고 합니다. 그래서인지 멘델스존의 우아하고 평화로운 분위기가 곳곳에 묻어나는 듯하죠. 특히 3악장 스케르초는 멘델스존의 관현악곡 〈한여름 밤의 꿈〉의 스케르초가 연상될 정도로 닮았어요. 스케르초란 농담이란 뜻의 이탈리아어에서 온 용어로, 가볍고 익살스러운 기악음악을 뜻합니다.

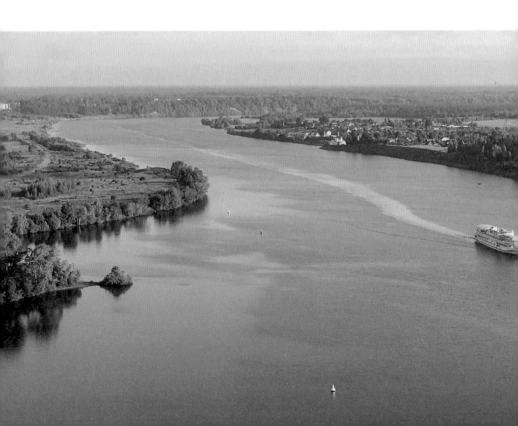

멘델스존이 음악으로 이탈리아의 풍경을 묘사했다면 차이콥스키는 이를 러시아에 적용한 거네요.

최대한 러시아의 느낌을 살리려고 노력한 흔적이 역력합니다. 러시아 음악을 직접 활용한 부분은 1861년 카잔 지역에서 학생운동이 벌어질 당시 불렸던 민중가요 〈꽃이 피었네〉가 나오는 4악장뿐이지만, 2악장도 듣다 보면 러시아 민요가 떠올라요. 예를 들어 우리에게 익숙한 러시아 민요 〈볼가강의 뱃노래〉를 들어보세요. 절묘하죠? 이게 차이콥스키 음악의 특징이기도 한데, 차이콥스키는 익숙한 선율을 그대로 옮겨오지 않으면서도 신기하게 비슷한 분위기를 만들어내지요.

볼가강
유럽에서 가장 긴 강으로 3천 7백 킬로미터에 이른다. 볼가강은 러시아인들에게 마음의 고향과도 같은 곳으로 예술 작품에 자주 등장한다.

걱정과 달리 첫 교향곡부터 자신만의 스타일을 확실히 보여주었군요.
대단한데요?

하지만 훗날 차이콥스키는 아주 흥미로운 고백을 해요. 〈교향곡 1번〉
을 작곡할 당시 하이든과 모차르트 같은 고전주의 작곡가들 시대에
형성된 교향곡의 관습을 맹목적으로 따르는 것을 거부했지만, 실상은
자신이 그 규범들을 능숙하게 다루지 못했기 때문이라고 말이죠.
예를 들어 주제를 제시하고, 또 그것을 유기적으로 발전시킬 수 있는
실력이 부족했다는 얘기죠. 당시 스승이었던 안톤 루빈시테인과 자렘
바도 모두 이런 점을 지적했어요. 그래서인지 8년이 지난 1874년 차이
콥스키는 기존 곡을 전체적으로 수정하여 다시 발표합니다.

역시 초창기인 만큼 기술적으로 미숙한 부분이 있었나 봐요.

그래도 덕분에 차이콥스키는 작곡에 대해서 중요한 교훈을 얻습니다.
아무리 아이디어가 뛰어나더라도 처음에는 소나타 혹은 교향곡처럼
기존의 형식과 구조를 잘 알고 이를 바탕으로 곡을 설계하지 않으면
그 아이디어가 빛을 발하기 어렵다는 걸 뼈저리게 느낀 거죠. 진정으
로 자신의 스타일을 펼치기에 앞서 음악가들이 세워놓은 양식을 익
힐 필요가 있다는 것도요.

하긴 기본을 제대로 배워야 새롭고 창의적인 곡도 나올 수 있겠죠.

모스크바 음악원
현재는 차이콥스키 모스크바 음악원으로 불린다.
세계 3대 콩쿠르 중 하나인 차이콥스키 콩쿠르가
개최되는 곳이기도 하다.

이 교훈은 모스크바 음악원의 교수로 지낸 10년간 차이콥스키의 음악
적 정체성과 작곡의 태도를 정립하는 데 중요한 뿌리가 됩니다.

그럼 다시 1866년 이제 막 교수 생활을 시작한 차이콥스키에게로 돌
아가보죠. 당시 차이콥스키는 사적인 공간도, 경제적인 여유도 없어
어려움을 겪었다고 했죠. 그런데 더 큰 문제는 음악원에서 학생들을
가르치는 일이 차이콥스키의 적성에 맞지 않았다는 거예요.

아니 왜요? 실력이 있으니 잘 가르쳤을 것 같은데요.

오히려 그게 문제였죠. 차이콥스키는 학생들의 눈높이를 이해하지 못했어요. 학생들에게 과도하게 높은 기준을 요구하기 일쑤였고, 거기에 도달하지 못하면 불쾌해했다고 합니다. 그래도 차이콥스키에게 열정이 없진 않았어요. 화성법 강의를 위해 교회음악의 화성법을 비롯한 외국어로 된 책을 두 권 번역하고, 교재를 새로 만들기까지 하거든요.

하지만 이때 차이콥스키는 교직이 자신의 천직이 아니라는 걸 깨달은 것 같아요. 부업으로 하던 번역과 편곡도 자신에게 맞지 않는다고 느꼈죠. 그저 조용하게 집중할 수 있는 곳에서 작품을 쓸 수 있기를 간절히 바랐습니다. 이 소원은 결국 이루어져요. 이 이야기는 뒤에서 본격적으로 다루도록 하고 지금부터는 당시 차이콥스키가 겪은 사랑 이야기를 들려줄까 해요.

새로운 사랑에 빠지다

갑자기 사랑 이야기요?

차이콥스키 본인은 물론, 그의 작품 세계에서 사랑은 떼려야 뗄 수 없으니까요. 차이콥스키는 스물일곱 살이 되던 1867년, 쌍둥이 동생인 아나톨리와 모데스트에게 편지를 한 통 보냅니다. 편지에는 자신이 동성애자임을 고백하는 내용이 담겨 있었어요.

헉, 드디어 가족들에게 커밍아웃하는군요.

안타깝게도 원본 편지가 남아 있지 않아 구체적인 내용은 알 수 없지만 가족 전체에게 얘기한 것 같지는 않아요. 그렇다고 차이콥스키가 일부러 성 정체성을 감추며 지냈던 건 아니에요. 차이콥스키는 동성애 성향을 여전히 진지하게 여기지 않고 젊은 시절의 일탈쯤으로 치부했거든요. 그래서 자신이 원하기만 하면 이성애자가 될 수 있을 거라고 생각했죠. 동성애에 대해 죄책감 같은 것도 당연히 없었고요. 하지만 이 사실이 알려질 경우 자신이나 가족에게 미칠 사회적인 충격은 잘 알고 있었어요. 사문화된 법이긴 해도 러시아에선 1832년까지 동성애를 법적으로 처벌할 정도로 금기시하고 있었거든요.

자신의 정체성을 알았어도 계속 부정하고 싶은 마음이 들었겠네요.

그런데 1868년, 자신의 정체성을 받아들이고 싶어 하지 않던 차이콥스키에게 예상치 못한 일이 일어납니다. 바로 유명 오페라 가수 데지레 아르토와 사귀게 된 거예요. 아르토를 만난 지 얼마 지나지 않아 차이콥스키는 그녀에게 깊이 빠져들어요. 같은 해 11월 동생 아나톨리에게 보낸 편지에서 당시 마음을 읽을 수 있죠.

> 요즘 아르토와 아주 친해졌어. 나한테 얼마나 잘해주는지 몰라. 이렇게 사랑스럽고, 지적이고, 친절한 여자는 처음 봐.

완전 푹 빠졌는데요?

🔊 21 빠지다마다요. 열정을 담은 편지를 쓰는 것도 모자라 〈로망스〉 Op.5를 작곡해 아르토에게 헌정합니다. 순수하고 감상적인 선율이 당시 차이콥스키의 심경을 그대로 반영하고 있어요. 이 곡은 전형적인 ABA 구조

🔊 22 예요. 노래하듯이 감성적으로 흘러가는 **안단테 칸타빌레**(A)로 시작해

🔊 23 서 힘 있게 연주하는 **알레그로 에네르지크**(B)가 나 오고 다시 안단테 칸타빌레(A)로 돌아가죠. 서구적인 구성에 러시아적인 표현이 잘 녹아 있는 작품입니다.

들어보니 A 부분과 B 부분이 확연히 구분되네요.

차이콥스키는 아르토를 쫓 아다니던 많은 연적을 물리 치고 드디어 아르토와 결혼 을 약속하게 돼요. 그러고 는 1868년 12월 26일, 차이 콥스키는 자신의 결혼 소식 을 손꼽아 기다리고 있던 아버지에게 아르토와 다가 올 여름 안에 결혼할 거라 는 내용의 편지를 보냈죠.

데지레 아르토
벨기에 출신의 오페라 가수였던 아르토는 독일에서 왕성하게 활동했다.

짧은 사랑의 끝

마리아노 파디야 이 라모스
스페인 출신의 바리톤 가수였던 파디야는 아르토와
같은 오페라 극단 소속이었다.

그런데 얼마 지나지 않아 차이콥스키는 충격적인 소식을 듣게 돼요. 아르토가 마리아노 파디야 이 라모스라는 스페인 출신의 바리톤 가수와 사랑에 빠져 곧 결혼한다는 소식이었죠.

세상에… 드라마에나 나올 법한 일인데요. 뒤통수를 쳐도 정도가 있지 차이콥스키의 충격이 컸겠어요.

충격에 거품을 물고 쓰러질 법도 한데 이상하게도 차이콥스키는 금방 이 일을 털고 일어나요. 동생인 모데스트에게 1869년 2월 다음과 같은 편지를 보내곤 말이죠.

아르토와의 일은 참 재미있게 끝나버렸어. 그녀는 바르샤바의 파디야라는 바리톤 가수와 사랑에 빠져서 결혼한다는구나! 파디야를 그렇게 조롱하더니 말이야. 네가 우리 관계에 대해 속속들이 안다면 이런 결과가 얼마나 웃긴 일인지 놀라게 될 거야.

희한하네요. 차이콥스키가 원래 동성애자라서 타격이 덜했던 걸까요?

그건 누구도 확인할 수 없는 문제죠. 다만 루빈시테인을 비롯해 주변의 친구들이 유명 여가수와의 관계를 극구 반대했던 것도 차이콥스키의 태도에 영향을 미쳤을 거예요. 결국 아르토와의 요란했던 만남은 해프닝으로 끝났고, 얼마 지나지 않아 차이콥스키는 금세 음악원 학생인 에두아르트 자크와 사랑에 빠집니다.

혹시 남학생인가요? 아무튼 차이콥스키는 계속 사랑에 빠지는군요.

그렇죠? 이런 차이콥스키의 성격을 유혹에 약하다고 해야 할지, 자신의 감정에 솔직하다고 해야 할지 모르겠지만요.

민족주의 작곡가와의 인연

번잡한 연애 생활 중에도 작곡을 멈추지 않았던 차이콥스키는 1868년에 교향시 〈운명〉 Op.77을 발표합니다. 그리고 이 교향시를 발라키레프에게 헌정하죠. 발라키레프는 앞서 민족주의 작곡가들의 연맹인 막강한 소수의 핵심 인물이라 했었죠?

둘이 원래 알던 사이였나요?

차이콥스키는 교수가 되고 나서 상트페테르부르크에 갔을 때 발라키

레프를 처음 만났어요. 그때 발라키레프와의 만남이 계기가 되어 막강한 소수에 속한 나머지 작곡가들도 알게 되었죠. 두 사람이 가까워진 건 1867년 발라키레프가 러시아음악협회의 새 음악 감독을 맡게 되면서부터였어요. 협회가 주최한 공연에서 차이콥스키의 춤곡들이 연주될 예정이었는데, 이때 차이콥스키는 발라키

밀리 발라키레프
막강한 소수의 일원이었던 작곡가 발라키레프는 음악 활동뿐 아니라 형편이 어려운 음악 학도들을 위해 무료 음악학교를 설립해 교육에도 힘을 쏟았다.

레프에게 쪽지를 하나 보내요. 내용인즉슨 공연 프로그램에서 당신이 내 곡을 빼고 싶어 할 것 같은데 자기가 어떻게 해야 할지 조언을 좀 해달라는 거였죠.

그때는 발라키레프가 차이콥스키의 작품을 싫어했나 봐요.

아니에요. 소심한 차이콥스키가 음악적 성향이 다른 발라키레프가 자신의 곡을 좋아할 리 없을 거라고 지레짐작한 거죠. 하지만 발라키레프는 차이콥스키에게 격려의 말까지 덧붙인 긴 답장을 보냈어요. 그는 답장에서 차이콥스키를 "완전한 예술가"라 평했고, 모스크바에 가면 꼭 같이 작품에 대해 논의해보자고 제안했죠.

의외네요? 자기랑 노선이 달랐어도 능력은 인정한다 그런 건가요?

발라키레프는 차이콥스키의 재능을 아주 높이 샀을뿐더러 차이콥스키가 이듬해 다른 작품을 쓸 때는 구체적인 조언을 아끼지 않았어요. 어쨌거나 차이콥스키가 보낸 쪽지를 계기로 두 사람은 가까워졌고, 그러다 차이콥스키가 〈운명〉을 발라키레프에게 헌정하게 된 겁니다.

발라키레프의 반응은 어땠나요?

기뻐했어요. 1869년 3월 상트페테르부르크에서 그 곡이 연주될 때는 발라키레프가 직접 지휘봉을 잡았죠. 하지만 관객의 반응은 미적지근했습니다. 사실 발라키레프가 듣기에도 곡에 문제가 있었나 봐요. 발라키레프는 자신의 생각을 감추지 않고 차이콥스키에게 〈운명〉의 문제점들을 솔직하게 알려주는 편지를 씁니다.

> 상트페테르부르크에서 있었던 〈운명〉 공연은 꽤 괜찮았어요. … 박수 소리가 크진 않았는데, 아마 작품 마지막에 나오는 끔찍한 불협화음 때문이 아닐까 싶어요. 정말 마음에 들지 않았죠. 제대로 표현되지도 않았고 매우 성급하게 만들어진 것 같았어요. 당신의 서툰 바느질까지 그대로 보일 정도로요. 전반적으로 구성 자체가 잘못된 듯해요. 모든 것들이 완전히 어긋나 있었죠. … 당신이 내게 〈운명〉을 헌정하겠다는 생각을 번복하지 않을 거라 믿고 허심탄회하게 이야기하는 겁니다. 이 곡을 내게 헌정한 건 나를 향한 당

신의 마음을 보여주는 것이니 내게 큰 의미이고, 나는 당신을 무척 소중하게 생각한다는 걸 알아주길 바랍니다.

너무 직설적인데요? 차이콥스키가 그 예민한 성격에 크게 상처받지 않았을까요.

예상대로 차이콥스키는 크게 충격을 받고서 자신만 갖고 있던 〈운명〉의 유일한 총보를 갈기갈기 찢어버렸어요. 지금 우리가 이 곡을 들을 수 있게 된 건 오케스트라에 나누어줬던 파트보들이 남아 있었기 때문이에요. 그 파트보들을 모아 총보를 복원할 수 있었지요.

혹평을 받았으니 발라키레프와는 멀어졌겠네요.

그렇지 않았어요. 평소 발라키레프를 굉장히 존경했던 차이콥스키는 그의 조언이 뼈아프기는 해도 맞는 말이라고 생각해서 오히려 고마워했어요.

우정이 만들어낸 걸작

차이콥스키와 발라키레프의 이런 특별한 관계는 걸작을 탄생시키기에 이릅니다. 그리고 바로 이 곡이 러시아는 물론 해외에서도 큰 찬사를 받은 차이콥스키의 첫 작품으로 기록되죠.

어떤 작품인가요? 발라키레프가 이번엔 또 어떤 역할을 했을지 궁금하네요.

1869년 5월, 차이콥스키와 계속 교류를 이어가던 발라키레프는 셰익스피어의 『로미오와 줄리엣』으로 작품을 써보면 어떻겠냐고 제안합니다. 차이콥스키는 평소 셰익스피어를 좋아했기에 발라키레프의 제안에 동의했지만 9월이 되어서야 작곡을 시작했죠.

곧바로 작업에 돌입하진 않은 거네요.

그사이 발라키레프는 계속 압박을 했죠. 차이콥스키가 얼른 작곡을 시작할 수 있도록 곡의 첫 네 마디를 직접 써주기까지 해요. 게다가 발라키레프는 차이콥스키가 작품을 쓰는 중에도 완벽하게 만족할 때까지 몇 번이고 수정하도록 설득했어요. 작곡가로서 가져야 할 태도를 가르쳐준 거죠. 그렇게 해서 차이콥스키는 그해 11월에 곡을 완성하고, 다음 해인 1870년 3월 니콜라이 루빈시테인의 지휘로 **환상 서곡 〈로미오와 줄리엣〉**을 초연합니다.

서곡은 아까 설명해주셨는데, 환상 서곡은 또 뭔가요?

환상 서곡이란 차이콥스키가 만들어 붙인 이름이에요. 자신의 곡에 환상적인 분위기를 강조하고 싶었던 것 같아요. 앞서 서곡이란 극의 시작에 앞서 그 내용을 음악적으로 풀어서 연주하는 곡이라고 했죠?

앙리 피에르 피쿠, 로미오와 줄리엣, 19세기

혹은 처음부터 연극이나 오페라 공연용이 아니라 연주회용으로 작곡하는 경우도 많다고 했는데, 이 곡은 후자에 속합니다.

대단한 작곡가 둘이 힘을 합쳤으니 사람들 반응이 엄청났을 것 같은데요!

안타깝게도 그렇지 않았어요. 초연은 오히려 재앙에 가까웠어요. 이번에도 발라키레프가 또 문제점을 지적해주었지요. 차이콥스키 역시 조언을 듣고 여름 동안 상당 부분 수정해 다음 해인 1871년에 악보를 출판합니다. 이전과 마찬가지로 차이콥스키는 그 곡을 발라키레프에게

헌정했어요. 그런데 이 수정본에도 만족하지 못했는지 차이콥스키는 10년이 지난 1881년에 한 번 더 개정해요.

마음에 들 때까지 고쳤군요. 차이콥스키의 완벽주의가 느껴져요.

〈로미오와 줄리엣〉은 비록 초연의 반응은 좋지 않았지만 이후 점점 인기를 얻었어요. 막강한 소수 5인도 이 곡을 좋아해서 모임 때 항상 〈로미오와 줄리엣〉 연주를 들었다고 해요. 특히나 〈로미오와 줄리엣〉에 나오는 '사랑의 주제'는 후에 세르게이 라흐마니노프와 조지 거슈윈을 비롯한 수많은 작곡가에게 영감을 줍니다. 심지어 20세기에 발표된 재즈 곡에도 쓰일 정도니 대단한 곡이죠. 확실히 지금 다시 들어도 계속 듣고 싶을 정도로 매력적인 곡이에요.

차이콥스키의 '러시아'

근데 한 가지 궁금한 게, 발라키레프랑도 저렇게 각별했는데 왜 차이콥스키는 막강한 소수에 들어가지 않은 건가요?

차이콥스키가 막강한 소수에 들어가지 않았다기보다 그쪽에서 받아주지 않았어요. 강력한 민족주의를 표방하며 음악을 하던 막강한 소수가 보기에 차이콥스키의 음악은 충분히 러시아적이지 않았기 때문이죠. 게다가 차이콥스키와 가까운 루빈시테인 형제에 대해서는 아예 러시아인으로 인정하지도 않았어요. 두 사람이 유대인이라는 게 이유였죠.

그건 좀 어이가 없네요. 그들은 유대인이기에 앞서 러시아인으로 살면서 러시아 음악에 많은 공헌을 한 사람들이잖아요.

아쉬운 일이죠. 당시는 유대인에 대한 차별이 심하던 때였으니까요. 막강한 소수가 어떻게 생각하든 간에 차이콥스키는 나름의 방식으로 러시아적 특성을 계속해서 표현해왔어요. 푸시킨의 시를 바탕으로 〈젬피라의 노래〉를 작곡했던 어린 시절부터 말이죠.
차이콥스키의 민족성이 가장 잘 드러나는 작품은 〈교향곡 2번〉 Op.17입니다. 이 곡을 작곡한 1872년 여름, 차이콥스키는 동생 알렉산드라가 사는 카멘카 지역에서 여름휴가를 보냈어요. 카멘카 지역은 오늘날 우크라이나에 속한 곳으로, 당시에는 러시아의 지배를 받고 있었어요.

그때는 카멘카가 러시아 땅이었네요.

그렇죠. 차이콥스키는 카멘카에 머물면서 그 지역 우크라이나 민요에 익숙해졌던 것 같아요. 〈교향곡 2번〉 1악장에 〈어머니의 강 볼가〉라는 우크라이나 민요가 나오고, 4악장에는 〈두루미〉라는 우크라이나 민요가 등

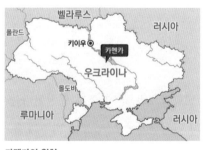

카멘카의 위치
본래 폴란드령이었던 우크라이나는 17세기 말 대부분의 지역이 러시아에 병합되기에 이른다. 이 체제는 우크라이나가 1991년 구소련으로부터 독립할 때까지 유지된다.

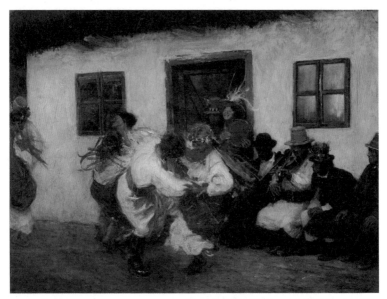

테오도르 악센토비치, 우크라이나 민속춤, 1895년

장합니다. 그래서 차이콥스키의 지인이자 평론가인 니콜라이 카시킨 은 〈교향곡 2번〉에 '소러시아(Little russian)'라는 부제목을 붙이기도 했 어요. 예전엔 우크라이나를 소러시아라고 불렀거든요.

옛날부터 러시아와 우크라이나는 얽혀 있었군요.

〈교향곡 2번〉은 민요가 등장한다는 사실보다 그것을 활용한 솜씨가 더 인상적이에요. 민요를 변주해 유기적으로 전개해나가거든요. 그렇 게 해서 이 거대한 구조의 음악을 통합하는 거지요. 차이콥스키는 이 아이디어를 러시아 민족음악의 아버지인 글린카에게서 배웠어요. 글린카는 1848년에 러시아 민속무용인 카마린스카야를 주제로 관현

악곡 〈카마린스카야〉를 작
곡하면서 다양한 변주를 시
도한 적이 있어요. 같은 선
율을 되풀이하면서 관현악
편성에 변화를 주어 음색이
달라지게 만든 거죠.

발라키레프도 그렇고, 글린
카도 그렇고… 차이콥스키
는 생각보다 민족주의 작곡
가들의 영향을 많이 받았
네요.

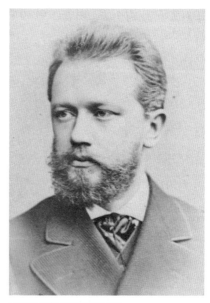

1880년 마흔 살의 차이콥스키
차이콥스키는 다양한 스타일의 음악가와 교류하며
영향을 받았기에 그의 음악 역시 러시아적이지
않으면서도 러시아적인 성향을 띤다.

맞아요. 동시에 서구주의
작곡가인 루빈시테인 형제와는 애초부터 긴밀한 관계였고요. 음악에
서도 마찬가지였어요. 차이콥스키의 음악은 단순히 러시아적이냐, 서
구적이냐 하는 식으로 성격을 규정할 수 없어요. 흔히 러시아 음악 하
면 떠올리게 되는 이국적인 분위기가 나지는 않는데 그러면서도 러시
아풍을 띠죠.

그러게요. 차이콥스키는 한 단어로 정의할 수 없는, 입체적인 정체성
을 가진 작곡가 같아요.

그렇죠. 물론 차이콥스키만 그런 것도 아니지만요. 그래도 차이콥스키 덕분에 다시금 음악은 국적을 기준으로 나누는 게 종종 무의미하다는 걸 알게 되었길 바라요.

자, 지금까지 본격적으로 작곡가가 되기로 결심한 차이콥스키가 자신의 한계를 넘어서며 성장해가는 과정을 알아봤어요. 이제부터는 조금씩 이름이 알려지기 시작한 차이콥스키가 어떤 일들을 겪게 되는지 살펴보겠습니다.

차이콥스키는 법률학교 졸업 후 본격적으로 작곡가의 길을 걷는다. 상트페테르부르크 음악원에서 공부하고, 졸업 후에는 모스크바 음악원에서 교수로 일하게 된다. 이후 차이콥스키는 중요한 초기작들을 연달아 완성하며 작곡가로서 명성을 쌓았고 이때 만난 인연들은 음악 활동의 바탕이 된다.

음악의 길	상트페테르부르크 음악원 입학 법무성에 취직했지만 곧 그만둠. ⋯▸ 1862년 음악원에 입학하고 재학 중 서곡 〈폭풍〉을 작곡함.

> **참고** 서곡 오페라의 막이 올라가기 전에 연주되는 곡, 극 전체의 분위기를 압축해서 표현.

모스크바 음악원 교수로 취임 1866년 니콜라이 루빈시테인이 개원한 모스크바 음악원에 교수로 취임함.

〈교향곡 1번〉 니콜라이 루빈시테인으로부터 제안받은 첫 교향곡으로 러시아의 분위기를 최대한 살리려 노력함. ⋯▸ 개성을 살리기 전 고전 양식을 익혀야 한다는 작곡의 교훈을 얻게 됨.

새로운 사랑과 우정	〈로망스〉 1868년 오페라 가수 데지레 아르토와 사귀면서 그녀에게 헌정한 곡. 전형적인 ABA 구조로 이루어져 있으며 특히 B부분에 러시아적인 표현이 잘 녹아 있음.

발라키레프 막강한 소수의 일원으로, 차이콥스키에게 적극적으로 음악적인 조언을 해줌.

교향시 〈운명〉 1868년 작곡해 발라키레프에게 헌정했으나 매우 비판적인 평가를 받음.

환상 서곡 〈로미오와 줄리엣〉 발라키레프의 권유로 작곡함. ⋯▸ 초연의 반응은 별로였으나 여러 차례 수정을 거친 끝에 점차 인기를 얻음. 특히 '사랑의 주제'는 후대 작곡가들에게 영감을 줌.

> **참고** 환상 서곡 서곡 중에서도 환상적인 분위기를 강조한 장르.

〈교향곡 2번〉 우크라이나 지방의 민요가 변주를 통해 유기적으로 전개됨. 러시아적 특성이 드러나는 차이콥스키의 대표작.

날개를 달아준 음악

차이콥스키가 빚은 선율은
국경을 넘어 사방으로 날아올랐고
백조의 손끝과 발끝에도 사뿐히 걸터앉았다.

예술가의 모든 작품은
그 영혼의 모험이 깃든 것이어야 한다.

– 윌리엄 서머싯 몸

03
백조처럼 날아오르다

#〈피아노 협주곡 1번〉
#발레 #〈백조의 호수〉 #페티파

이제 차이콥스키는 작곡가로서 본격적으로 두각을 나타내기 시작합니다. 물론 이미 성공한 작품이 몇 편 있긴 했지만, 이제는 해외까지 이름을 알리게 되지요. 그 출발점이 된 곡이 바로 〈피아노 협주곡 1번〉 Op.23입니다.

첫 부분은 정말 많이 들어봤어요.

워낙 많이 알려진 곡이라 대부분 처음 몇 소절만 들어도 아는 분들이 많더라고요. 지금은 이렇게 유명한 곡이지만 〈피아노 협주곡 1번〉이 처음부터 환영받은 건 아니었어요.

혹평과 호평 사이

1874년 11월 이 작품의 작곡을 시작한 차이콥스키는 이듬해 곡이 완성되자마자 니콜라이 루빈시테인을 찾아갑니다. 루빈시테인에게 제일

먼저 들려주기 위해서였죠. 그런데 〈피아노 협주곡 1번〉을 들은 루빈 시테인은 차이콥스키에게 독설을 퍼부어요. 이 곡은 연주가 불가능하다고 하면서요. 그 당시 일에 대해 차이콥스키가 3년 후 남긴 기록이 있습니다. 자신의 후원자에게 쓴 편지였죠.

저는 당시 놀랐을 뿐만 아니라 모욕감을 느꼈습니다. 저는 더 이상 어쩌다 한 번 작곡을 해보는 소년이 아니었고, 누군가에게 조언을 들어야 할 위치에 있지도 않았어요. 특히 그 조언이 날카롭고 불친절할 때는 더욱요. 친절한 비판은 언제나 필요하지만 그 말엔 친절 비슷한 것조차 없었습니다. 그저 저에게 상처를 주는 식의 날카롭고 단호한 비난이었습니다.

저는 조용히 그 방을 나와 위층으로 올라갔어요. 격양된 감정과 분노만이 가득해 어떠한 말도 할 수 없었죠. 이내 루빈시테인은 제가 화가 났다는 것을 알곤 다시 저를 불렀습니다. 그는 제 협주곡이 연주 불가능한 곡임을 반복해서 말했고 수정해야 할 부분들을 지적했습니다. 만약 공연 일정에 맞춰 그 지적 사항들을 고쳐서 온다면 자신의 무대에 올리는 영광을 주겠다고도 했죠. 저는 "음표 하나도 바꾸지 않을 겁니다. 있는 그대로 작품을 출판할 거예요!"라고 답했어요.

차이콥스키가 여린 사람인 줄만 알았는데, 상당히 강단이 있네요.

차이콥스키는 실제로 음표 하나도 바꾸지 않은 채 악보를 출판했어

요. 대신 니콜라이 루빈시
테인에게 초연을 맡기는 걸
포기하고 독일의 유명 지휘
자 한스 폰 뷜로에게 초연
을 의뢰하죠.

뷜로는 1년 전인 1874년 신
문에 〈현악 4중주 1번〉과
〈로미오와 줄리엣〉 등 차이
콥스키의 작품을 크게 칭
찬한 적이 있었어요. 〈피아
노 협주곡 1번〉에 대해서도
뷜로는 극찬하며 1875년 미
국 보스턴에서 자신이 직접
솔로를 맡아 초연을 해요.

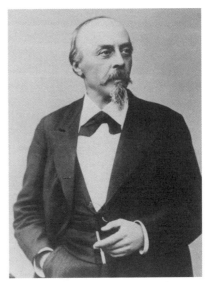

한스 폰 뷜로
19세기를 대표하는 지휘자인 뷜로는 프란츠
리스트에게 피아노를 배워 피아니스트로도 명성을
얻었다.

국경을 넘어 성공을 맛보다

미국에서도 차이콥스키 음악을 연주했다고요?

그럼요. 우리는 흔히 19세기 미국에서는 클래식 음악이 발전하지 못했
을 거라고 생각하지만, 사실 미국 태생의 음악가 중에서 두각을 나타
낸 사람이 적었을 뿐이지 클래식 음악에 대한 열기는 대단했어요. 이
미 유럽의 많은 음악가가 미국에 진출해서 활동하고 있었고요. 이탈리

1880년대 뉴욕 필하모닉 오케스트라 단원들
뉴욕 필하모닉 오케스트라는 세계적인 명성을
자랑하는 미국의 대표적인 교향악단으로, 1842년
설립된 필하모닉 협회를 기반으로 발전해왔다.

아 오페라, 독일 교향곡 같은 유럽 음악에 대한 대중들의 관심이 높다
보니 미국 대도시마다 교향악단이 조직되고 그 수준도 높았죠.

미국에서 차이콥스키에 대한 반응은 어땠어요?

미국 청중의 반응은 열광적이었어요. 그 호응에 힘입어 〈피아노 협주
곡 1번〉은 같은 해 11월 러시아 상트페테르부르크에서도 초연을 했고
요. 금의환향한 거죠. 이후 12월에는 모스크바에서도 연주되었는데,
이때는 원래 이 작품의 초연을 부탁받았던 니콜라이 루빈시테인이 지
휘봉을 잡았어요.

루빈시테인이 좀 머쓱했겠어요. 그래도 자기 판단을 번복했네요!

전문가도 틀릴 때가 있으니까요. 뷜로는 이때 일을 인연으로 1879년 비스바덴에서 올린 〈피아노 협주곡 1번〉의 독일 초연도 맡게 돼요. 그리고 이후에도 수년간 세계 각지에서 차이콥스키의 작품을 연주하며 그의 든든한 동료가 되었죠.

미국에서 반응이 좋았으니 이제 차이콥스키도 한시름 놓았겠어요.

보스턴 공연으로 차이콥스키는 미국에서 유명해져요. 그 인기 덕분에 다른 작품들도 연주가 되었지요. 그리고 얼마 후 뷜로는 미국에서 가장 중요한 동시대 작곡가 5인 중 한 명으로 차이콥스키가 뽑혔다는 소식을 전해줍니다. 하지만 차이콥스키는 이 소식에 기쁨보다는 불쾌감을 먼저 드러냈다고 해요. 그 다섯 명 중 요하네스 브람스, 카미유 생상스는 인정했지만 요제프 요아힘 라프, 요제프 라인베르거는 자기보다 실력 면에서 못하다고 생각했던 거죠.

아니, 인기를 얻자마자 거만해진 건가요?

원래부터 차이콥스키는 자신의 음악에 대한 자부심이 컸어요. 더군다나 외국에서까지 성공을 맛보았으니 자신감이 더 올라갔겠죠. 그러나 차이콥스키의 음악이 모든 도시에서 좋은 평가를 받은 건 아니었어요. 영국 런던과 프랑스 파리에서는 호평이 이어진 반면 오스트리아

빈에서는 차이콥스키의 음악을 썩 달가워하지 않았지요.

유독 빈에서만 반응이 나빴던 이유가 있나요?

빈 음악계의 분위기가 보수적이었기 때문이기도 했고, 무엇보다 비평가 에두아르트 한슬리크의 영향이 컸어요. 한슬리크는 빈에서 영향력이 어마어마했는데, 순수하게 음의 조화와 균형을 중시하는 절대음악의 신봉자였어요. 그러니 감정이 풍부하고 감상적인 차이콥스키의 음악을 좋아할 리가 없었죠. 이후 1881년에 차이콥스키의 〈바이올린 협주곡 D장조〉 Op.35가 연주됐을 때도 한슬리크는 이 곡을 '귀에 악취를 풍기는 음악'이라고 폄하했답니다.

말이 너무 심한 거 아닌가요?
아무리 자기 맘에 안 들어도
그렇지, 악취가 난다니요.

한슬리크는 독설가로 유명했어요. 다행히 빈을 제외하고는 차이콥스키에게 이런 비난을 퍼부은 곳은 없었어요. 그렇게 쌓인 차이콥스키의 명성은 10년 뒤에 그가 지휘자로 활동하면서 유럽

에두아르트 한슬리크
오스트리아의 저명한 비평가 한슬리크는 순수한 음의 조화와 균형을 강조하는 절대음악의 신봉자였다.

각지에 본격적으로 퍼져나갔죠.

무용수로 데뷔하다?

뷜로가 미국에서 〈피아노 협주곡 1번〉을 연주한 1875년 말, 차이콥스키에게 또 하나 기쁜 일이 생겼습니다. 바로 미국에서 자기와 함께 현재 최고의 작곡가로 선정되었던 프랑스 작곡가 생상스를 직접 만나게 된 거였어요. 생상스가 순회공연을 위해 모스크바에 방문했을 때였죠. 생상스를 만나자마자 차이콥스키는 그의 음악성과 재치, 그리고 해박함에 반해요. 그럴 만도 한 게 생상스는 작곡가이자 오르가니스트이면서 시인이었고 심지어 아마추어 천문학자이기도 한 진짜 천재였어요.

와, 도대체 직업이 몇 가지인 건가요? '투잡'도 힘든데 엄청나네요.

차이콥스키가 좋아할 만하죠? 첫 만남에 두 사람은 순식간에 친해졌고, 심지어 의기투합해 〈피그말리온과 갈라테이아〉라는 발레 공연

작자 미상, 젊은 날의 카미유 생상스, 19세기경
프랑스 작곡가 생상스는 어린 시절부터 탁월한 음악적 재능을 보였다. 작곡뿐만 아니라 피아노와 오르간 연주에도 능했다.

을 올리기로 합니다. 그런데 이 공연에 둘은 작곡가로 참여하는 게 아니었어요. 무용수로 등장했죠. 발레복을 입고서 무대 위에서 춤을 추는 마흔 살의 생상스와 서른다섯 살의 차이콥스키를 떠올려보세요.

너무 웃겼을 것 같은데요. 대체 둘이 무슨 대화를 나눴길래 그런 일을 벌였는지 모르겠지만요.

정식 극장이 아닌 음악원 무대에 올린 것이긴 하지만 기록에 따르면 "차이콥스키와 생상스, 그리고 그 공연을 지휘한 니콜라이 루빈시테인 말고는 관객 중 아무도 즐거워하지 않았던 공연"이었다고 해요. 무대를 기획한 세 사람만 즐겼던 거죠.

그래도 세 사람에겐 잊지 못할 추억이 되었겠네요.

발레 역사상 가장 위대한 작곡가

차이콥스키는 발레에는 재주가 없었지만, 발레 음악에서만큼은 역사상 가장 위대한 작곡가로 손꼽혀요. 차이콥스키의 작품들이 나오기 이전까지 발레 음악은 오로지 춤을 반주하는 용도였지, 따로 감상할 정도의 음악적 가치는 없었습니다.

물론 18세기 프랑스 음악가 장 필리프 라모의 〈우아한 인도의 나라들〉에 나오는 '평화로운 숲'

🔊
33

처럼 따로 찾아 듣는 곡이 아예 없었던 건 아니지만 당시에는 아주 드문 일이었어요. 그런데 차이콥스키의 발레 음악은 공연 때가 아니어도 자주 연주됩니다. 그만큼 차이콥스키가 음악적으로 완성도 있게 만들었다는 뜻이죠.

〈우아한 인도의 나라들〉 대본, 1735년
노래와 무용 장면이 어우러진, 이른바 '오페라 발레'로 분류되는 작품이다. 오페라 발레는 17세기 말부터 18세기 초까지 프랑스에서 유행했다.

춤을 위한 반주 음악이 정작 춤 없이 들어도 좋다니, 더 대단한 것 같아요.

차이콥스키가 작곡한 발레 음악은 모두 걸작이에요. 〈백조의 호수〉, 〈잠자는 숲속의 미녀〉, 〈호두까기 인형〉을 차이콥스키의 3대 발레 음악이라고 하는데, 발레 역사상 최고의 발레 음악에 이 세 작품은 꼭 들어갈 거예요. 그만큼 유명하고 높이 평가받는 작품들이죠.

차이콥스키는 발레 음악을 어떻게 그렇게 잘 만들었나요?

차이콥스키는 초창기부터 발레를 비롯한 춤곡에 특별한 재능을 보였어요. 일례로 차이콥스키가 상트페테르부르크 음악원을 졸업하던 1865년에 만든 민속무용 음악인 〈캐릭터 댄스〉부터 주목을 받았죠. 러시아를 방문했던 저명한 작곡가이자 지휘자인 요한 슈트라우스 2세가 그 곡을 마음에 들어 해 직접 지휘까지 했어요. 차이콥스키는 이때의 경험으로 춤곡을 작곡하는 데 큰 자신감을 얻었던 것 같아요.

차이콥스키는 기악곡에 춤곡인 왈츠를 많이 포함한 걸로도 유명해요. 피아노

아우구스트 아이젠멩거, 요한 슈트라우스 2세, 1888년
오스트리아의 작곡가이자 지휘자인 요한 슈트라우스 2세는 19살에 이미 관현악단 지휘자로 이름을 알린 유명 인사였다. 특히 그는 '왈츠의 왕'이라 불릴 만큼 왈츠 음악의 수준을 높이는 데 공헌했다.

모음곡 《사계》 Op.37의 〈12월〉, 〈교향곡 3번〉 Op.29 2악장, 〈교향곡 5번〉 Op.64 3악장이 모두 왈츠입니다. 왈츠 외에도 다양한 국가들의 민속춤에도 관심이 많았다고 해요.

원래 춤을 좋아했군요. 차이콥스키의 발레 음악이 기대되는 걸요.

낭만 발레의 시대

차이콥스키의 3대 발레 음악 중 첫 번째 작품이자 가장 인기 있는 〈백조의 호수〉를 먼저 짚어보겠습니다. 앞서 차이콥스키 시대까지만 해도 프랑스가 발레 종주국이라고 했었죠? 차이콥스키도 프랑스 발레에서 많은 영향을 받았어요. 그중에서도 중요한 기준점이 된 작품이 하나 있는데, 바로 1841년 작곡된 아돌프 아당의 〈지젤〉입니다. 〈지젤〉은 낭만 발레의 정수로 통하죠.

앞에서도 낭만 발레라는 말을 듣기는 했는데….

궁정 발레라는 이름으로 출발한 발레가 19세기에 접어들면서 발레 로망티크, 즉 낭만 발레로 발전한다고 얘기했었죠. 낭만 발레는 이름 그대로 낭만주의 정신이 깃든 발레를 뜻해요. 환상적인 세계, 자연의 아름다움에서 느끼는 기쁨, 인생과 사랑에 대한 허무 같은 것을 추구했지요.

19세기가 낭만주의 시대라 발레도 낭만 발레라 하는 거군요.

꼭 그 이유가 전부는 아니에요. 예술이나 문학에서 낭만주의는 19세기 초에 꽃피지만 1848년, 즉 유럽 전체가 혁명의 불길에 휩싸였던 시기를 기점으로 민족주의가 유럽을 압도하게 되죠. 하지만 흔히 낭만주의 '시대', 민족주의 '시대'라고 말하는 경우가 많더라도 낭만주의나 민족주의가 특정 시기를 가리킨다고 보긴 어려워요. 이는 예술의 사조나 경향 정도로 여겨야 합니다. 실제로 그 시작과 끝 역시 무 자르듯 구분이 되지도 않아요. 예컨대 두 경향은 동시대에, 같은 장소에, 심지어 한 작가의 특정 작품에서 공존하기도 하죠.

그렇다면 그 경향을 알아보는 것도 쉽지 않겠는걸요?

예술 사조라는 게 항상 그렇습니다. 그래도 경향마다 두드러진 특징들이 있어요. 발레 이야기로 돌아가자면, 낭만 발레의 특징을 가장 잘 드러내는 요소는 포인트 슈즈입니다. 흔히 토슈즈라고 하죠.

신발이 낭만 발레의 특징이라고요?

포인트 슈즈를 신으면 발끝으로 설 수 있어요. 이건 곧 지면에 닿는 부분을 최소화하고 하늘을 향해 날아간다는 의미죠. 사람이 새처럼 하늘을 나는 것보다 더 낭만적인 게 있을까요? 낭만주의의 정점인 거죠. 토슈즈는 1832년 〈라 실피드〉 공연에서 처음 선보였어요. 그리고 이후 1841년 〈지젤〉 무대를 통해 점차 '발레리나의 모습은 이래야 한다'는 기준이 확립되었죠. 순백색의 깃털 같은 옷인 튀튀를 입고 토슈

즈를 신고 춤을 추는, 발레
리나의 전형적인 모습이 탄
생한 겁니다.

처음에는 꽤나 화제가 되었
겠네요.

〈지젤〉은 발레리나의 환상
적인 이미지에 맞게 신비롭
고 애달픈 내용을 담고 있
어요. 춤을 좋아하던 아가
씨 지젤이 신분을 속이고
다가온 귀족 알브레히트와
사랑에 빠져요. 하지만 알브

작자 미상, 마리 탈리오니, 1832년
이탈리아 출신 발레리나 마리 탈리오니는 '공기의
정령'이라는 뜻을 가진 〈라 실피드〉 공연에서 발레
역사상 최초로 튀튀를 입고 토슈즈를 신었다.

레히트가 약혼녀가 있는 귀족이라는 걸 알게 된 지젤은 스스로 목숨
을 끊게 되고, 이후 밤마다 젊은이들을 붙잡아 죽도록 춤을 추게 하
는 유령 '빌리'가 되죠. 어느 날 죽은 지젤의 무덤을 찾아온 알브레히
트가 다른 빌리들에게 붙잡힙니다. 지젤은 그를 구하기 위해 애를 쓰
죠. 결국 지젤은 알브레히트를 지키는 데 성공해요. 그제야 알브레히
트는 진정한 사랑의 의미를 깨닫고 애통해하면서 작품은 마무리됩니
다. 마지막에 지젤과 알브레히트가 추는 **두 사람의 춤**이 정말 아름답
죠. 참고로 이렇게 두 사람이 하나가 되어 추는 춤을 '파드되(pas de
deux)'라고 불러요. 프랑스어에서 파(pas)는 발이고, 되(deux)는 둘이

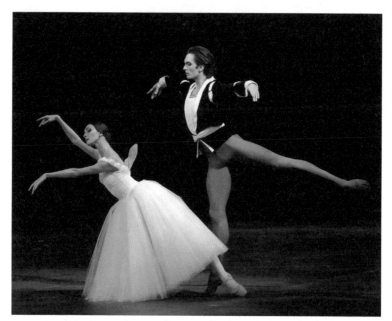

2019년 러시아 모스크바에서 공연된 〈지젤〉 실황

라는 말이니, 곧 둘이 춤춘다는 의미가 되죠.

가슴 저리게 아름답네요. 하늘을 나는 것 같다는 표현이 무슨 뜻인지
도 알 것 같아요.

그렇죠? 아당은 〈지젤〉을 통해 발레 음악의 수준을 높였어요. 이런 아
당의 음악을 좋아했던 차이콥스키는 〈지젤〉의 악보를 구해 철저하게
작품을 연구했죠.

〈지젤〉에 버금가는 음악을 만들기 위해서 노력했겠군요.

바그너처럼

차이콥스키의 목표는 〈지젤〉 그 이상이었어요. 그는 극장들이 원하는 음악은 무용수들의 연기를 돋보이게 하는 반주 정도라는 걸 알고 있었지만 그런 곡을 작곡하고 싶진 않았죠. 그런 음악은 한 번 쓰이고 버려지기 마련이니까요. 차이콥스키는 극의 줄거리 속에 음악을 집어넣는 것, 그러니까 극과 분리되지 않는 음악을 만들고 싶었어요. 차이콥스키가 다른 작곡가들과 달랐던 점을 꼽으라면 바로 발레 음악을 대하는 이와 같은 자세였을 거예요.

멋지네요. 대체 불가능한 발레 음악을 궁리한 거니까요.

사실 이런 차이콥스키의 태도는 저절로 만들어진 게 아니었어요. 차이콥스키는 특히 작곡가 빌헬름 리하르트 바그너에게 큰 영향을 받았죠. 차이콥스키는 바그너가 오페라를 교향곡처럼 다루었듯이, 발레 음악을 교향곡처럼 다루고자 했습니다. 그래서 최초로 바그너의 라이트모티프 기법을 발레 음악에 도입하기도 했죠.

라이트모티프요? 그게 뭔가요?

라이트모티프란 작품에서 캐릭터나 사물, 상황, 감정 등 특정한 주제와 관련된 선율을 말해요. 예컨대 어떤 등장인물이 나타날 때마다 나오는 선율이 있는 거죠. 나중에는 이 선율만 들려도 그 등장인물이 떠

오르겠죠? 이렇게 특정한 인물이나 주제를 연상시키는 게 바로 라이트모티프랍니다. 예전 바그너 강의에서 몇몇 사례들을 소개했으니 한번 들어보세요.

🔊 〈백조의 호수〉에서는 〈정경〉
③⑤ 이 일종의 라이트모티프예요. 이 백조의 주제야말로 바그너의 영향을 받은 증거라 할 수 있죠. 바그너의 오페라 〈로엔그린〉에 나오는

🔊 금지된 질문의 동기를 차용
③⑥ 한 거니까요. 말하자면 바그

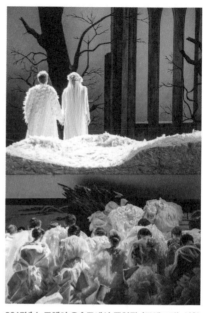

2015년 노르웨이 오슬로에서 공연된 〈로엔그린〉 실황
바그너의 오페라 〈로엔그린〉에서는 마법에 걸린 '백조 기사'가 등장한다.

너의 라이트모티프를 차이콥스키가 자신의 작품에서 또 다른 라이트모티프로 활용한 거죠. 게다가 〈로엔그린〉도 백조가 등장하는 오페라예요.

들어보니까 비슷하네요! 차이콥스키는 바그너를 정말 존경했나 봐요.

그랬죠. 1879년 2월 차이콥스키가 후원자에게 보낸 편지를 보면 그가 얼마나 바그너를 깊이 존경했는지 느껴집니다.

제 평생에 진정한 지휘자라고 할 만한 사람은 단 한 명뿐이에요. 바로 바그너입니다. 1863년에 바그너가 상트페테르부르크에서 베토벤의 교향곡들을 지휘했어요. 바그너의 해석이 담긴 베토벤의 교향곡을 들어보지 못한 사람들은 그 작품의 진가를 잘 알아볼 수도, 그 음악이 가진 위대함을 제대로 이해할 수도 없을 겁니다.

거의 숭배에 가까운데요.

그 정도였다고 봐야죠. 이렇게 진지한 태도를 가진 차이콥스키였지만, 발레 음악을 작곡할 기회는 쉽게 오지 않았어요.

아니, 누가 방해라도 했나요?

러시아에서 날아오른 백조

당시 러시아에서 발레의 인기가 높았지만 정작 발레 음악에서 러시아 작곡가는 명함도 내밀지 못했어요. 극장마다 발레는 프랑스 발레, 오페라는 이탈리아 오페라가 주도하고 있었죠.

그런 상황에서 모스크바 볼쇼이 극장의 음악 감독 블라디미르 베기체프가 차이콥스키의 재능을 알아보고 1875년에 〈백조의 호수〉의 작곡을 의뢰하죠. 그러자 차이콥스키는 기다렸다는 듯이 흔쾌히 수락을

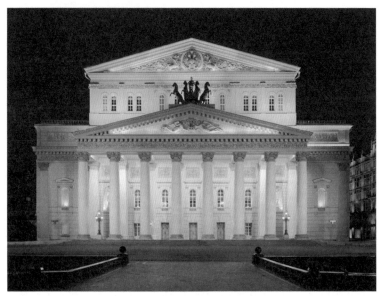

모스크바 볼쇼이 극장
러시아 모스크바에 위치한 극장으로, 건설 당시 유럽 최대 규모의 극장을 목표로 했기에 '크다'라는 뜻의 볼쇼이라는 이름을 붙였다. 1776년 설립된 이후 몇 차례 화재로 인해 소실되었다가 1856년 다시 건립된 것이 지금의 건물이다.

해요. 이유는 그해 9월 차이콥스키가 막강한 소수 일원이었던 림스키 코르사코프에게 보낸 편지를 보면 알 수 있어요. "일단 돈이 필요했고, 그다음으로 예전부터 발레를 쓰고 싶었다"라는 대목이 나오거든요.

솔직하네요. 그래도 하고 싶었던 일을 할 기회가 와서 좋았겠어요.

그렇게 탄생한 〈백조의 호수〉를 잠시 살펴볼까요? 〈백조의 호수〉는 지그프리트 왕자의 성년식이 펼쳐지면서 시작됩니다. 성년식이 열리는

연회장은 지그프리트를 축하하는 사람들로 북적거리죠. 여기서 마을 처녀들이 춤을 추는데 군무가 돋보이는 **왈츠**를 선보여요. 지그프리트 도 사람들과 함께 춤을 추죠. 여왕은 성년이 된 지그프리트에게 석궁 을 선물하며 이제 아내가 될 사람을 선택할 때가 됐다고 말해요. 그런 데 멀리서 백조가 날아가는 걸 본 지그프리트가 백조를 사냥할 생각 으로 숲속으로 들어갑니다. 이렇게 1막이 끝나죠.

갑자기 숲으로 가요? 왠지 숲속에서 무슨 일이 일어날 것 같은데요.

2막이 오르면 너무나도 유명한 **정경** 장면이 펼쳐집니다. 어느 순간 친 구들과 떨어져 홀로 숲속을 헤매던 지그프리트는 백조에서 인간으로 변한 오데트 공주를 발견하고, 둘은 금세 사랑에 빠져요. 오데트를 비 롯한 백조들은 원래 인간이지만 사악한 악마 로트바르트의 저주를 받아 낮에는 백조의 모습으로 살아가고, 밤에만 인간 으로 돌아올 수 있었죠. 이 저주를 풀려면 영원한 사 랑을 약속받아야 했어요.

지그프리트는 오데트에게 사랑을 맹세하고, 백조들은 기뻐하며 **왈츠** 를 추죠. 사랑에 빠진 지그프리트와 오데트의 **파드되**에 이어 백조 네 마리가 등장해 일명 **작은 백조의 춤**을 춥니다. 지그프리트는 다 음 날 열리는 무도회에서 오데트와의 약혼을 발표하겠다며 오데트에 게 꼭 와달라고 해요. 그림처럼 아름다운 두 사람은 행복감에 푹 젖 습니다.

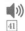

행복한 한 쌍이네요. 동화에는 항상 이렇게 왕자가 나타나야 문제가
해결되더라고요.

그런데 이게 끝이 아니에요. 악마가 호수 뒤에 숨어 두 사람의 이야기
를 훔쳐 듣고 있었어요. 악마의 속셈이 무엇인지 알 수 없는 채로 불
길하게 2막이 내리고, 드디어 3막이 무도회 장면으로 시작돼요.
무도회장에서 여왕은 지그프리트에게 여섯 공주를 소개하며 이 중에서
신부를 선택하라고 해요. 그러나 지그프리트는 하염없이 오데트만을 기
다리지요. 그때 악마 로트바르트가 인간의 모습으로 변신을 하고서 오
데트를 데리고 등장합니다.

**2007년 세르비아 노비사드에서 공연된 〈백조의 호수〉
실황**

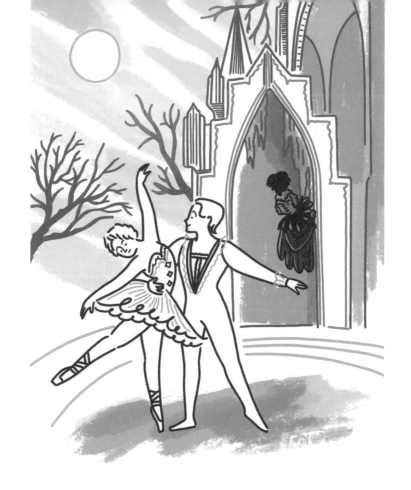

네? 악마가 왜 오데트를 데리고 나오죠? 애초에 오데트한테 마법을
건 장본인이잖아요.

사실 로트바르트가 데리고 온 건 오데트가 아니었어요. 오데트와 똑
같은 모습으로 변신한 로트바르트의 딸, 오딜이었죠. 하지만 이 사실
을 알 리 없는 지그프리트는 기뻐하며 두 부녀를 맞이합니다. 로트바
르트와 오딜이 등장한 뒤 무대에서는 스페인, 헝가리, 폴란드 등 다양
한 나라의 사절단이 춤추는 캐릭터 댄스가 이어져요.

갑자기 춤을요? 조금 뜬금없네요.

발레에서는 줄거리와는 크게 연관성이 없어도 이렇게 순전히 눈과 귀를 즐겁게 할 목적으로 전개되는 장면들이 있습니다. 이런 무대를 프랑스어로 기분전환이라는 뜻의 '디베르티스망'이라고 불러요. 말 그대로 여흥을 위한 춤의 향연이 펼쳐지죠. 〈백조의 호수〉에 나오는 디베르티스망 중에서는 **헝가리의 춤**이 제일 유명해요.

각국 사절단의 무대가 끝나고, 지그프리트는 진실을 모른 채 오딜과 **파드되**를 추며 사랑을 확인해요. 그리고 오딜에게 사랑을 맹세하죠. 그 순간 로트바르트가 정체를 드러내고, 뒤늦게 자신의 실수를 깨달은 지그프리트는 진짜 오데트를 찾아 급히 숲속으로 뛰어갑니다. 3막은 이렇게 끝나요.

결국 악마의 계략에 걸려들었군요. 그럼 오데트는 어떻게 되었나요?

마지막 4막은 오데트와 지그프리트가 숲속에서 재회한 장면으로 시작합니다. 오데트는 지그프리트를 사랑했기에 그를 용서해요. 그때 그들 앞에 로트바르트가 나타나죠. 그런데 여기서부터는 결말이 여러 가지예요. 지그프리트가 로트바르트와 결투를 벌인 끝에 승리해서 저주를 받은 백조들이 모두 사람으로 바뀌는 것으로 결말이 나기도 하고, 두 사람이 호수에 뛰어들어 죽은 뒤 천국으로 올라간다는 결말도 있어요. 심지어 오데트는 날아가고 지그프리트는 죽음을 맞이하는 것까지 아주 다양하죠.

〈백조의 호수〉 속 오딜의 모습
작품에선 보통 같은 발레리나가 1인 2역, 즉 오데트와
오딜 역할을 모두 맡는다.

전 해피엔딩이 제일 마음에 드네요. 왕자가 이겨서 백조들이 모두 사
람으로 돌아오는 거요.

〈백조의 호수〉는 워낙 인기가 많은 작품이라서 여러 버전으로 만들어
졌는데 프로덕션마다 결말은 물론 연출도 다 달라요. 개인적으로 가장
흥미로운 건 매튜 본이 연출한 〈백조의 호수〉예요. 여기서는 남자 백조
들이 나오죠. 스토리도 완전히 다르고요. 특히 **마지막 장면**이 강렬해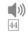

2009년 영국 런던에서 공연된 매튜 본의 〈백조의
호수〉 포토콜

요. 클래식을 현대적으로 재해석한 공연이 종종 있지만 원작의 수준을
유지하면서 재해석하는 건 정말 쉽지 않거든요. 그런데 매튜 본은 성공
적으로 해냈지요.

남자 백조라니 정말 신선하네요. 무대의 느낌이 완전히 다를 것 같아요.

사랑받는 작품이 되기까지

이렇게 지금까지 인기가 식지 않는 〈백조의 호수〉지만, 정작 차이콥스
키는 그 영광을 누리지 못했어요. 〈백조의 호수〉는 초연 당시 조악한
안무와 무대장치 때문에 혹독한 평가를 받았죠. 그래서 차이콥스키는
두 번 다시는 발레 음악을 쓰지 않겠노라 스스로 다짐하게 돼요. 실제

로 〈백조의 호수〉 이후 차이콥스키는 십수 년간 발레 음악에 손대지 않았습니다. 차이콥스키의 업적을 생각하면 너무 아쉬운 일이죠. 단순히 반주 음악 취급을 받던 발레 음악을 예술의 경지로 끌어올렸을 뿐 아니라 발레 자체가 최고의 종합예술이 될 가능성을 제시했으니까요.

초연은 실패나 마찬가지였는데, 그래도 나중에는 진가를 인정받았나 봐요.

〈백조의 호수〉를 지금의 위치로 올려놓은 건 마린스키 극장의 안무가였던 마리우스 페티파의 공이 커요. 페티파는 1893년 차이콥스키가 사망했을 때 〈백조의 호수〉 총보를 다시 찾아내 추모 공연에서 상연을 했어요. 이때 호평을 얻고 난 뒤 이 작품이 탄생한 지 19년 만인 1895년 3월 1일 전체를 새롭게 개작해 재상연해요. 발레 역사상 가장 중요한 순간이었죠.

처음 들어보는 이름인데, 발레 역사에서 아주 중요한 일을 했네요.

마리우스 페티파
프랑스 출신 무용수 페티파는 1847년 러시아에 초빙된 이후 황실 발레단을 이끌며 왕성한 활동을 펼친다. '고전 발레의 아버지'라 불리는 그는 러시아 발레의 황금기를 이끈 주역이다.

페티파는 러시아 발레가 주도했던 고전 발레의 부흥기를 이끈 인물이죠. 고전이라고 하니까 예술사에서 낭만주의 이전의 고전주의와 혼동하기 쉽지만 고전 발레는 오히려 낭만 발레 이후에 나왔어요. 형식과 규칙을 따르는 발레라고 해서 고전 발레라고 이름을 붙인 거예요.

고전 발레에는 뚜렷한 특징들이 있어요. 우선 '그랑 파드되'가 나온다는 점이죠. 그랑 파드되는 작품의 주인공인 발레리나와 그 상대역인 발레리노가 추는 춤을 말해요. 〈백조의 호수〉에서 지그프리트와 오네트의 춤, 그리고 지그프리트와 오딜의 춤 모두 그랑 파드되랍니다. 그리고 다른 특징을 하나 더 들자면 바로 디베르티스망이에요.

어, 아까 〈백조의 호수〉에도 디베르티스망이 나왔잖아요.

맞습니다. 각국 사절단이 나와서 춤을 추는 부분이었죠. 이렇게 페티파가 다시 만든 〈백조의 호수〉는 전형적인 고전 발레 양식을 갖추고 있죠. 이후에 나올 〈잠자는 숲속의 미녀〉, 〈호두까기 인형〉까지 해서 이 세 작품을 3대 고전 발레라고 불러요.

한편 〈백조의 호수〉 초연은 성공적이지 않았지만 차이콥스키는 어느덧 중견 작곡가로서 입지를 다지고 있었습니다. 그리고 차이콥스키 인생에 엄청난 영향을 미칠 두 사람이 등장하게 되죠. 차이콥스키의 삶을 한 번 더 뒤집어놓을 두 사람과의 만남을 따라가볼까요?

차이콥스키는 〈피아노 협주곡 1번〉을 시작으로 미국, 영국, 프랑스에서 호평을 받으며 작곡가로서 지위가 공고해진다. 특히 차이콥스키는 반주에 불과했던 발레 음악을 예술 음악의 경지로 끌어올리는 역할을 함으로써 역사상 가장 위대한 발레 음악 작곡가가 되었다.

세계로 뻗어나가는 이름	**〈피아노 협주곡 1번〉** 차이콥스키가 해외에 이름을 알리는 출발점이 된 작품. 독일 지휘자 뷜로가 1875년 미국 보스턴에서 초연함. ···› 차이콥스키는 '미국에서 가장 중요한 작곡가 5인' 중 한 명으로 선정됨.
	생상스와의 만남 1875년 말. 생상스를 만나 친분을 쌓고 무대에서 함께 발레를 공연함.
차이콥스키와 발레	**춤곡에 보인 재능** 상트페테르부르크 음악원 졸업 시기에 작곡한 민속무용 음악 〈캐릭터 댄스〉가 당시 저명한 지휘자 요한 슈트라우스 2세의 주목을 받음.
	철저한 연구 낭만 발레의 대표작 〈지젤〉, 그리고 바그너를 본보기로 발레 음악에 대해 깊이 고민함. ···› 바그너의 라이트모티프 기법을 발레 음악에 도입함. 参고 낭만 발레 환상적인 세계, 자연의 아름다움 추구 등 낭만주의 정신이 깃든 발레. 토슈즈와 튀튀가 등장한 시기로 대표됨. 라이트모티프 작품 속에서 캐릭터나 사물, 상황이나 감정 등 특정한 주제를 끌어내는 선율.
	〈백조의 호수〉 1875년 모스크바 볼쇼이 극장의 음악 감독 블라디미르 베기체프가 작곡을 제안함. ···› 초연은 혹평을 받았음. 하지만 차이콥스키 사후 마린스키 극장의 안무가 마리우스 페티파가 개작해 재상연한 작품이 큰 성공을 거둠.
	위대한 발레 음악 작곡가 차이콥스키의 〈백조의 호수〉, 〈잠자는 숲속의 미녀〉, 〈호두까기 인형〉은 3대 발레 음악으로 꼽힘. ···› 발레 음악을 예술 음악의 경지로 끌어올려서 발레 자체가 최고의 종합예술이 될 가능성을 제시함.

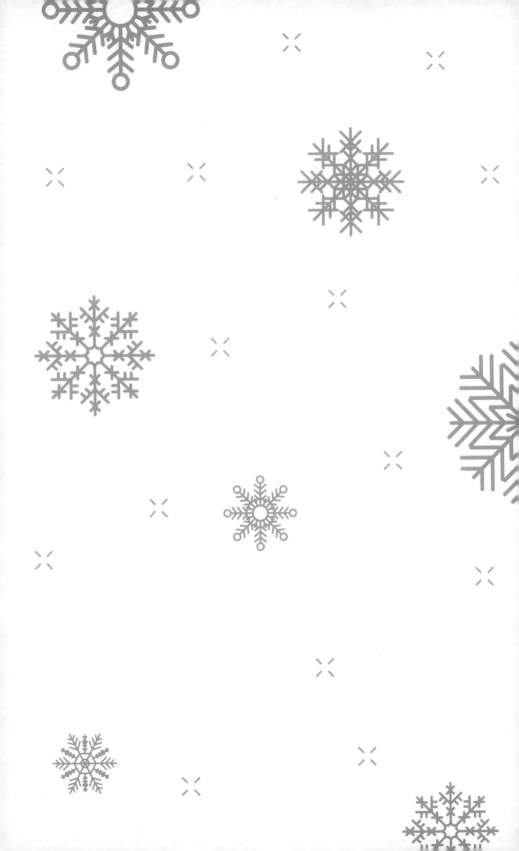

III

절망과 희망의 평행선
– 새로운 인연과 슬럼프

고통은 또 다른 악상을 부르고
실패로 끝난 결혼, 거부할 수 없는 운명.
벼랑 끝 귀를 울리던 음악만이
그의 떨리는 몸과 마음을 다잡아주었다.

나의 '두려움'은 나의 실체이자
아마도 나에게 가장 소중한 부분일 것이다.

- 프란츠 카프카

01

거스를 수 없는 운명

#이오시프 코테크 #안토니나 밀류코바
#결혼 #〈교향곡 4번〉 #〈예브게니 오네긴〉
#〈바이올린 협주곡 D장조〉

〈백조의 호수〉 작업을 시작할 무렵 차이콥스키는 이오시프 코테크라는 바이올리니스트를 만나게 됩니다. 코테크는 차이콥스키의 제자이자 연인이었죠. 차이콥스키는 코테크를 '코틱'이라는 애칭으로 불렀어요. 1877년 1월에 자신의 동생에게 보낸 편지를 보면 코테크를 향한 애정이 잘 드러납니다.

그가 손으로 나를 어루만질 때, 그가 내 가슴에 머리를 기대고 누워 있을 때, 그리고 내가 손가락으로 그의 머리카락을 쓰다듬을 때, 또 몰래 키스할 때 … 내 안에서 상상할 수 없는 열정이 강하게 불타올랐어. … 하지만 육체적 관계를 향한 욕망은 멀리 떨쳐버렸지. 만약 그런 일이 생기면 내 마음이 식을 것 같아. 이 멋진 청년이 늙고 뚱뚱한 남자와 하룻밤을 보내기 위해 스스로 품위를 떨어뜨린다면 나는 그 즉시 불쾌해질 거야.

코테크를 상당히 좋아했나 봐요. 그런데도 육체적 관계에 대해서는 무척 부정적이네요.

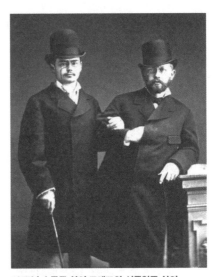

1877년 스물두 살의 코테크와 서른일곱 살의 차이콥스키
왼쪽이 코테크이고 오른쪽이 차이콥스키다. 코테크는 차이콥스키의 제자이자 연인으로, 바이올리니스트로 활동했다.

정확한 건 알 수 없지만, 예민하고 까다로운 차이콥스키다운 결정이었다고 봐요. 자신의 이상적인 사랑에 대한 환상을 깨고 싶지 않았던 거죠. 그래서인지 차이콥스키는 코테크와 진지한 관계를 이어가면서도 다른 여성과 결혼하겠다는 결심을 해요.

갑자기 웬 결혼이요? 운명의 상대를 만나기라도 한 건가요?

결혼을 결심하다

그건 아니었어요. 차이콥스키가 결혼을 생각하게 된 건 1876년 9월 한 가지 사실을 알게 되면서부터예요. 자신보다 11살 어린 동생 모데스트도 동성애 성향이 있다는 거였죠.
차이콥스키는 고뇌에 빠져요. 동생도 자신과 같은 성향이 있다면 지

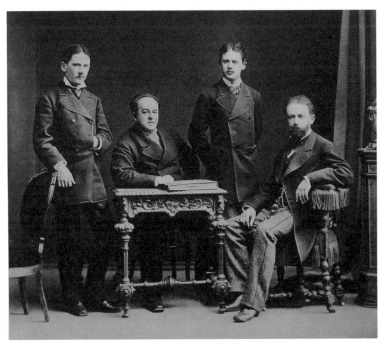

1875년 차이콥스키 형제와 콘드라티예프
왼쪽부터 모데스트, 니콜라이 콘드라티예프,
아나톨리, 차이콥스키다. 모데스트와 아나톨리는
차이콥스키의 쌍둥이 동생이고, 콘드라티예프는
차이콥스키의 절친한 친구였다.

금까지 믿고 있었던 것처럼 그것이 그들의 의지로 선택한, 단순한 일
탈이 아닐까 봐 걱정한 거죠. 선택한 것은 바꿀 수 있지만 타고난 것
이라면 불가능하잖아요. 게다가 앞서 언급했듯이 당시 러시아에서
동성애는 법으로 금지되어 있을 뿐 아니라 종교적으로나 사회적으로
굉장히 불명예스러운 낙인과도 같았어요. 차이콥스키는 자신뿐만 아
니라 동생을 위해서도 결단을 내릴 때가 왔다고 생각합니다. 그러고
는 동생에게 편지를 쓰죠.

> 이번에 나와 너에 대해서, 그리고 우리의 미래에 대해서 많이 생각해봤어. 고민 끝에 누구와라도 꼭 법적으로 결혼해야겠다는 결론을 내렸단다. 우리 둘에게는 우리의 성향이 행복을 가로막는 가장 심각한 걸림돌이니까 전력을 다해 이 장애물과 맞서 싸워야 한다는 걸 깨달았거든.

그런데 이들의 고민이 이성과의 결혼으로 해결될까요? 오히려 더 상황을 악화시킬 것 같은데요.

다행인지 불행인지 1877년 4월, 마침 차이콥스키는 안토니나 밀류코바라는 여성으로부터 고백 편지를 받아요. 아홉 살 연하의 밀류코바는 모스크바 음악원에 다닌 적이 있는데, 그때부터 스승인 차이콥스키를 사랑해왔다고 말하죠. 차이콥스키가 밀류코바에게 보낸 답장은 하나도 남아 있지 않아서 구체적으로 뭐라고 얘기했는지 알긴 어렵지만 아마 긍정적으로 답변을 했던 모양이에요. 밀류코바가 희망에 들떠 계속 편지를 보낸 걸 보면요.

차이콥스키도 아예 관심이 없었던 건 아닌가 보네요.

그렇다고 살갑게 대했던 것도 아니죠. 어느 날 밀류코바는 자신이 모스크바에 있는 걸 알면서도 차이콥스키가 아무 말 없이 그곳을 떠난 사실을 알고서 분개해 차이콥스키에게 편지를 보내죠. 내용인즉슨,

차이콥스키를 만나지 못한다면 스스로 목숨을 끊어버리겠다는 거였어요.

화가 나서 그랬겠지만 그래도 밀류코바가 너무 극단적인데요. 마치 스타의 열성 팬처럼요.

차이콥스키도 그렇게 느꼈던 것 같아요. 그렇지만 밀류코바를 모른 척할 순 없었기 때문에 일단 만나러 갑니다. 그렇게 밀류코바와의 만남을 계속 이어가게 되죠. 그리고 1877년 6월, 차이콥스키는 밀류코바에게 프러포즈를 합니다.

이해가 잘 되지 않네요. 좋아하지도 않는 여성과 결혼을 한다고요? 심지어 차이콥스키의 연인은 또 따로 있었잖아요.

실제로 차이콥스키는 동생 모데스트에게 쓴 편지에서 "그녀를 정말로 사랑하고 있지도 않고, 잘해주고 싶지도 않다"라고 말해요. 밀류코바를 사랑해서 결혼하는 건 아니라는 얘기죠.

차이콥스키가 처음 결혼을 결심하게 된 계기를 생각해보세요. 차이콥스키는 자신의 동성애 성향에 맞설 방법으로 결혼이 필요했어요. 게다가 이때 차이콥스키는 서른일곱 살이었습니다. 당시 기준으로 결혼할 때가 한참 지난 나이였어요. 더더욱 동성애자로 의심받을 수밖에 없는 상황이었죠. 이런 상황에서 자기를 죽도록 사랑한다는 여성이 나타났으니 그녀를 사랑하지 않으면서도 프러포즈를 해버린 것 같아요. 결혼

을 하면 자신이 동성애자가 아님을 보여줄 수 있다고 믿었던 거죠.

밀류코바가 좀 불쌍하네요. 차이콥스키가 너무한 것 같아요.

그렇다고 차이콥스키가 밀류코바를 이용하려 했던 건 아니에요. 결혼하기 전 차이콥스키는 밀류코바에게 자신의 마음을 솔직하게 털어놓았다고 해요. 자신이 그녀를 사랑하는 게 아니며 고마운 친구 정도로 생각하고 있는데도 정말 자기 아내가 되고 싶은지 물어본 거죠. 그런데도 밀류코바는 개의치 않고 차이콥스키의 청혼을 받아들입니다. 심지어 놀랍게도 두 사람의 결혼식에 차이콥스키의 연인이던 코테크가

증인으로 참석해요.

연인을 결혼식의 증인으로
세운다고요? 충격적인데요.

당시 차이콥스키와 코테크
는 여전히 친밀했어도 연인
관계는 아니었어요. 앞서 모
데스트에게 코테크를 향한
애정을 드러낸 지 얼마 지나

1877년 차이콥스키와 밀류코바

지 않아 차이콥스키는 "열렬했던 그 감정이 잠잠해졌다"라고 말해요.
물론 진짜 속마음이야 두 사람만이 아는 거겠지만요. 어쨌든 우여곡
절 끝에 부부가 된 차이콥스키와 밀류코바는 모스크바에 보금자리를
꾸립니다.

불안한데요. 무슨 계약 결혼도 아니고, 밀류코바와 차이콥스키 둘 다
마음이 정말 복잡했겠어요.

두 얼굴의 운명

차이콥스키가 결혼 전후에 얼마나 심리적으로 극심한 압박을 받았
는지를 알고 싶으면 이 기간에 작곡한 〈교향곡 4번〉 Op.36을 들어보
라고들 얘기해요. 이 곡은 차이콥스키가 밀류코바에게 청혼하기 전인

1877년 5월쯤부터 작곡을 시작해서 7월에 결혼한 후 감정의 소용돌이에 휩싸여 있을 때 마쳤거든요.

새로 시작한 결혼 생활의 감정들이 다 담겼겠군요.

어느 정도는 그렇겠죠. 〈교향곡 4번〉은 차이콥스키의 교향곡 중에서도 가장 다이내믹합니다. 하지만 여기에 드러난 여러 감정이 꼭 차이콥스키 자신의 감정이라고 단정할 수는 없어요.

왜죠? 그 기간에 작곡했다면서요?

아무리 그렇다고 해도 작곡가가 슬플 때 슬픈 음악만 쓰고 기쁠 때 기쁜 음악만 쓰고 그러진 않죠. 보통 교향곡은 형식과 소리를 중시하는 절대음악이라 작곡가가 곡 안에 특정한 서사를 담지도 않고요. 그런데 〈교향곡 4번〉은 교향곡 치고는 특이하게 구체적인 내용들을 표현하고 있기는 해요. 차이콥스키가 각 악장이 무엇을 나타내는지 직접 밝히기도 했지요. 그러니 차이콥스키가 말한 내용이 당시 자신의 심경일 수도 있다고 추측하는 겁니다.

본격적으로 〈교향곡 4번〉을 감상해볼까요? 곡이 시작되자마자 나오는 **비장한 팡파르 선율**이 귀를 사로잡습니다. 처음에는 금관악기인 호른이 주도하고 다음에는 목관악기인 바순까지 합세하여 전체 관악기들이 반복해서 서주를 이끌어가죠.

시작부터 분위기가 심상치 않네요. 그런데 서주가 정확히 뭔가요?

서주는 음악의 중심부가 시작되기 전 그것을 준비하는 단계라 할 수 있어요. 주요 부분 앞에 짧게 붙어서 음악의 주제를 넌지시 암시하거나 그것이 주요 부분까지 확장되도록 이끄는 거죠. 〈교향곡 4번〉에서 서주는 뭔가 비극적인 일이 벌어질 것만 같은 분위기를 효과적으로 형성하고 있어요. 차이콥스키는 이걸 '운명'이라고 말해요. 차이콥스키가 1878년 자신의 후원자인 메크 부인에게 직접 설명한 내용을 함께 볼까요?

1악장의 서주가 전체 교향곡의 씨앗이자 중심 주제입니다. 이것은 '운명'입니다. 행복을 추구하지 못하게 방해하는 운명적 힘입니다. 그 힘은 질투심으로 어떻게 해서든 평화와 위안을 사라지게 하죠. … 인간은 절대 운명을 이길 수가 없습니다. 그저 견딜 뿐이죠. 절망적으로요.

차이콥스키가 그린 〈교향곡 4번〉 악보 속 '운명'

운명에 대한 관점이 굉장히 비관적이네요?

이 곡을 쓸 때 차이콥스키 스스로 자신의 운명이란 이처럼 가혹한 거라고 생각했던 것 같아요. 〈교향곡 4번〉의 운명의 동기는 비관적인 동시에 매우 집요하기도 해요. 1악장뿐만 아니라 곡이 끝나가는 **4악장 마지막 부분**에 다시 등장하거든요. 마치 끊임없이 따라다니는 운명의 모습을 묘사하는 것처럼요.

이 과정이 꽤 설득력이 있어서 티모시 잭슨이라는 음악 이론가는 처절하고 비극적인 모티프가 등장하고 다시 돌아오는 부분을 차이콥스키의 성 정체성과 연결 지어 분석하기도 했어요. 동성애자 차이콥스키의 비극적 삶이 반영되어 있으며, 그 운명이 계속해서 되살아난다는 식으로 본 거죠.

꿈보다 해몽이 더 그럴듯한 거 아니에요?

나름대로 근거는 있습니다. 음악학자 수전 맥클러리는 한발 더 나아가 차이콥스키의 교향곡과 베토벤의 교향곡을 가지고 두 사람이 운명을 대하는 태도를 비교하기도 했어요. 우리가 알고 있는 그 유명한 **베토벤의 운명의 동기** '따다다단~' 하는 부분 말이에요.

그러고 보니 둘 다 운명의 동기가 있네요!

두 곡 모두 동기 부분을 보면 세 개의 짧은 음 다음에 긴 음으로 이어

지는 모습이 아주 비슷해
요. 하지만 이 동기가 진행
되는 방식은 완전히 달라요.

그럼 혹시 차이콥스키가 이
동기를 운명이라고 한 것도
베토벤 때문인가요?

구체적인 근거를 제시할 수
는 없지만 아마도 베토벤을
염두에 두었을 거예요. 베토
벤의 운명의 동기는 워낙 유

요제프 카를 슈틸러, 베토벤의 초상, 1820년
베토벤의 〈교향곡 5번〉은 '운명 교향곡'이라 불릴 만큼
유명하다.

명하니까요. 원래 이 동기, 즉 특징이 뚜렷한 선율은 베토벤이 처음 쓴
것도 아니고 그 의미 또한 처음부터 운명이라고 정해놓았던 것도 아
니었어요. 베토벤의 〈교향곡 5번〉에서 이 선율이 너무나 강렬한 울림
으로 등장해서 주목받은 거죠. 그 의미를 묻는 제자에게 베토벤은 "운
명이 문을 두드리는 소리"라고 답했고 그때부터 '운명'이라는 이름을
얻게 되었어요.

하긴 처음부터 '따다다단~'이 운명을 의미했을 리는 없겠죠.

앞서 베토벤에 대해 강의할 때 자세히 설명한 적이 있는데, 베토벤의
운명의 동기는 그 자체가 주제 선율이 되어 4개 악장 모두에 등장합니

다. 마치 운명에 맞서 싸우는 전사처럼 엄청난 추진력을 갖고서 곡의 발전을 주도하죠. 그리고 마침내 그 싸움에서 승리를 거두지요. 하지만 차이콥스키의 운명의 동기는 인상적으로 등장함에도 불구하고 주제는 아니에요. 그러니까 그 자체로 더 나아가기보단 그저 곡이 끝날 때까지 따라다니며 존재감을 나타낼 뿐이죠.

차이콥스키가 베토벤보다 좀 더 소극적이군요.

맥클러리는 이런 특징을 작품의 스타일을 넘어 가부장제에서 흔히 볼 수 있는 남성 영웅의 서사와 동성애자인 차이콥스키의 대안적 서사 간의 차이로 보았어요.

교향곡은 역사적으로 도전과 승리라는 진취적인 서사를 발전시켜온 장르입니다. 그 정점에 베토벤의 교향곡이 있는 거죠. 베토벤은 운명에 지지 않고 맞서 싸우는 '진짜 사나이'의 이미지를 구축해놓았어요. 하지만 차이콥스키는 영웅과는 거리가 먼 다른 유형의 등장인물을 통해 이야기를 전혀 다른 방식으로 전개하고 있어요. 마치 가부장적 기대에서 벗어난 '나약한 남자'가 역경 앞에서 투쟁하는 대신 고뇌에 빠져 있는 것처럼요.

그럼 차이콥스키가 동성애자라서 같은 동기를 다르게 풀어갔다는 말씀인가요?

물론 무슨 근거가 있어서 '동성애자라서 이렇게 작곡했다'라고 말할 수 있는 건 아니에요. 소리라는 게 지극히 추상적이기 마련인데 그것으로 구체적인 서사를 표현한다는 것 자체가 불완전할 수밖에 없죠. 다만 아무리 순수 예술이라고 해도 사람이 만드는 것이니 그것을 창작한 예술가의 삶과 당시의 사회를 반영할 수밖에 없다는 맥락에서 맥클러리의 해석은 충분히 흥미로워요.

여기까지가 1악장에 대한 설명입니다. 〈교향곡 4번〉은 1악장의 비중이 워낙 큽니다. 그래서 1악장 외에 다른 악장들은 일종의 디베르티스망 같다고 보는 학자도 있어요. 앞서 설명한 대로 디베르티스망은 발레나 오페라에 기분전환을 위해 추가된 다채로운 여흥을 뜻해요. 다른 악장들도 흥미롭기는 하지만 디베르티스망이 어디까지나 메인은 아니듯이, 1악장에 비해 부차적이라고 보는 거죠. 그래도 4악장에는 짙고

🔊 넘어가야 할 부분이 더 있습니다. 4악장의 2주제를 같이 들어볼게요.
[48]

부드럽고 즐거운 분위기네요.

🔊 축제 날을 표현한 부분이라 그래요. 2주제는 〈들판에 서 있는 자작나
[49] 무〉라는 러시아 민요에서 가져온 거예요. 러시아에서는 봄이 되면 아
직 결혼하지 않은 여자들이 나뭇가지로 화환을 만들어 쓰고 자작나
무를 돌며 춤을 추는 풍습이 있다고 해요. 그렇게 춤을 추다가 각자
화환을 개울에 던지는데, 이때 화환이 물에 가라앉지 않고 수면에 떠

러시아의 자작나무
희망, 새 출발의 의미를 담고 있는 자작나무는 러시아
문학과 민요에 자주 등장하며 이는 결혼과도 밀접하게
연관되어 있다. '화촉을 밝히다'라는 표현 속 화촉은
자작나무 껍질로 만든 초를 일컫는다.

있는 사람들은 곧 결혼할 거라고 믿었대요. 차이콥스키도 이 곡을 작곡할 무렵 밀류코바와의 결혼을 앞두고 있었죠. 그 결과는 쓸쓸함으로 남았지만요.

결혼에 대한 기대가 아예 없었던 건 아니군요.

실패한 사랑, 예브게니 오네긴

결혼 이야기로 다시 돌아가기 전에 이 시기에 작곡된 중요한 작품을 하나 더 보겠습니다. 바로 오페라 〈예브게니 오네긴〉이에요. 이 역시 당시 차이콥스키의 복잡한 심경과 중첩되는 분위기의 작품이죠. 1877년 5월, 〈교향곡 4번〉의 초고를 완성하자마자 차이콥스키는 곧바로 새 오페라에 매달렸어요.

교향곡에 이어서 바로 오페라라니, 이 당시 차이콥스키의 창작열이 무척 높았나 봐요.

그렇기도 했고, 한 해 전 프랑스 파리에서 비제의 〈카르멘〉을 본 게 작곡의 원동력이 됐어요. 보통 오페라에는 신화 속 인물이나 역사적인 영웅들이 등장하는데, 현실에 존재할 법한 보통 사람의 비극을 다룬 〈카르멘〉을 보고서 크게 감동받은 거죠.
차이콥스키는 〈카르멘〉처럼 현실을 무대로 한 시나리오를 찾다가 지인의 추천으로 푸시킨의 소설 『예브게니 오네긴』을 선택하게 됩니다.

2012년 이스라엘 마사다에서 공연된 〈카르멘〉 실황
〈카르멘〉은 에스파냐 세비야를 배경으로 군인인 돈 호세와 집시인 카르멘 간의 사랑과 배신을 다룬
오페라이다. 호세는 카르멘 때문에 탈영까지 했지만, 카르멘이 자신을 배신하고 다른 남자를 선택하자
결국 카르멘을 칼로 찔러 죽인다.

오페라가 원작과 달라진 점이 있다면, 소설에서는 오네긴이 주인공인
반면 오페라에서는 타티아나라는 인물을 부각해 그녀의 심리를 좀
더 섬세하게 표현했다는 거예요.

타티아나가 여자 주인공인가요? 줄거리를 모르니 누가 누구인지 잘
모르겠어요.

간략하게 설명할게요. 〈예브게니 오네긴〉은 총 3막으로 이루어져 있어요. 1막의 배경은 한 시골 저택이에요. 편안하고 행복한 분위기에서 시골 영주의 두 딸인 타티아나와 올가 자매가 노래를 부르죠. 그때 올가의 약혼자인 렌스키가 친구인 오네긴과 함께 저택으로 들어오는데 타티아나가 오네긴을 보고 첫눈에 반하고 말아요.

푸시킨의 『예브게니 오네긴』 초판, 1833년

그날 밤, 타티아나는 밤을 새워 오네긴에게 보낼 고백 편지를 쓰며 노래를 해요. 이때 등장하는 노래가 '이걸로 끝이라 해도, 황홀한 희망을 품고'예요. 〈예브게니 오네긴〉을 대표하는 아리아 중 하나죠.

50

다음 날, 타티아나의 편지를 전달받은 오네긴이 저택을 찾아와요. 타티아나는 부끄러워하면서도 좋은 소식을 기대하며 마중을 나가죠. 그런데 오네긴은 굳은 표정으로 말해요. 자신은 타티아나에게 관심이 없으며, 낯선 남자에게 섣불리 이런 편지를 쓰지 말라고 말이죠. 수치심에 괴로워하는 타티아나 뒤로 농부들의 노랫소리가 들리며 1막이 끝납니다.

오네긴의 태도가 굉장히 단호하네요. 타티아나가 상처를 입었겠는데요.

이 상황이 어떻게 부메랑이 되어 오네긴에게 돌아가는지 지켜봅시다. 2막이 오르고, 저택에서는 타티아나의 생일잔치가 열립니다. 사람들이 외지에서 온 자신에 대해 수군대자 기분이 언짢아진 오네긴은 올가와 춤을 춰요. 자기 친구 렌스키의 약혼녀인 것을 뻔히 알면서 말이죠. 당연히 렌스키는 분노했고 분위기가 험악해지더니 결국 둘은 결투를 치르게 돼요.

아니 그렇다고 목숨을 건 결투까지 벌이다니요.

일리야 레핀, 예브게니 오네긴과 블라디미르 렌스키의 결투, 1899년
오네긴이 자신의 약혼녀와 춤을 춘 것에 화가 난 렌스키는 오네긴에게 결투를 신청한다. 그런데 그 결투에서 렌스키가 죽고 만다.

그야말로 비극이 눈덩이처럼 불어나고 있죠. 이튿날 아침, 렌스키는 결투 장소에 도착해 자신의 비통한 심정을 '**어디로 가버렸나, 내 젊음의 찬란한 날들은**'이라는 노래로 표현해요. 노래가 끝나자 오네긴이 등장하고, 결투 끝에 렌스키는 죽고 말아요.

3막은 시간이 몇 년 흐른 뒤의 이야기로 시작합니다. 죄책감에 이곳저곳을 떠돌던 오네긴은 한 공작의 파티에 초대받게 돼요. 그곳에서 공작 부인이 된 타티아나를 보게 되지요. 성숙하고 아름다운 타티아나의 모습에 흠뻑 빠진 오네긴은 편지로 마음을 전하지만 타티아나는 자신은 이미 결혼한 사람이라며 거절합니다. 마치 과거에 오네긴이 타티아나를 거절했듯이요. 수치심과 괴로움에 빠진 오네긴이 고통스럽게 소리치는 것을 끝으로 무대의 막이 내립니다.

타티아나를 거절했던 방식 그대로 본인이 차였네요.

확실히 오네긴은 다른 오페라에 등장하는 영웅들과 다르죠? 자신의 존재를 무의미하게 여길 뿐 아니라 주변을 불행에 빠뜨리는 비극적 인물이잖아요. 차이콥스키가 결혼 전후로 작곡한 오페라의 남자 주인공이 이토록 자기 연민과 고뇌에 사로잡힌 인물이란 건 우연이 아닐 겁니다. 그리고 여기엔 한 가지 더 생각해볼 점이 있어요. 타티아나가 오네긴에게 편지로 사랑을 고백하는 장면에서 무언가 떠오르지 않나요?

글쎄요. 편지로 고백하는 게 낭만적이라는 생각은 드는데….

**엘레나 사모키시 수드코프스카야, 서재에서의
오네긴, 1918년**
오네긴은 여타 오페라의 영웅적 인물과는 달리
고뇌하고 방황하는 인물로 나온다. 심지어 오페라의
주인공임에도 불구하고 오네긴의 아리아는 두드러진
특징이 없다. 이 오페라에서는 편지를 쓸 때 타티아나가
부른 아리아와 결투 전에 렌스키가 부른 아리아가
가장 유명하다.

밀류코바도 차이콥스키에게 편지를 써서 고백했었죠? 그때가 바로 차
이콥스키가 〈예브게니 오네긴〉을 작곡할 무렵이었어요. 그래서 일각
에서는 차이콥스키가 오네긴 같은 나쁜 남자가 되고 싶지 않아서 고
백을 받아준 것으로 보기도 해요. 변명일 순 있겠지만 훗날 차이콥스
키가 메크 부인에게 보낸 편지에서도 "자신이 푸시킨의 소설에 빠져
너무 성급하게 결혼을 결정"했다는 대목이 있는 걸로 봐선, 이런 추측
이 신빙성이 없는 건 아니죠.

모스크바 말리 극장
오페라 〈예브게니 오네긴〉이 초연된 말리 극장이다.
1824년 개관한 이래 주로 고전 작품을 올리는 말리
극장은 오늘날까지 전통과 명성을 자랑하고 있다.
'말리'는 '작다'라는 뜻이지만 이는 극장의 규모
자체를 일컫는 말이기보다, 건너편에 있는 '크다'라는
뜻의 '볼쇼이' 극장과 구분하기 위해 쓰인 것이다.

흔히 작가들은 주인공에게 감정이입을 하곤 하니까요.

그래서 이 작품이 더욱 흥미롭죠. 어쨌거나 차이콥스키는 결혼 후 〈예
브게니 오네긴〉을 완성하고 이듬해 무대에 올릴 때, 이 오페라가 인물
의 내적 흐름에 집중할 수 있는, 간소하면서도 우아한 작품이 되길 바
랐어요. 그래서 화려한 무대효과를 동원하지 않고 모스크바 음악원
의 학생들과 제작했죠. 게다가 주로 고전 연극을 상연하는 말리 극장
에서 초연을 올려요.
이 작품은 처음부터 극찬을 듣진 못했지만, 시간이 흐르면서 점점 더

인정받았고 지금은 러시아인들이 가장 사랑하는 오페라가 되었습니다. 세계적으로도 널리 알려졌지요.

어느 나라를 막론하고 이런 나쁜 남자 이야기는 이목을 끄나 봐요. 부디 현실에서 차이콥스키가 나쁜 신랑은 아니어야 할 텐데요.

짧은 결혼 생활을 청산하다

안타깝게도 차이콥스키의 결혼 생활은 녹록지 않았어요. 결혼하자마자 차이콥스키는 결혼을 후회해요. 사랑하지도 않는 사람과 사는 일이 얼마나 힘든지 깨닫게 된 거죠. 결국 결혼한 지 2주 만인 1877년 8월 초, 카멘카에 있는 여동생 알렉산드리아 집으로 도망쳐버려요.

얼마나 같이 살기가 싫었으면 결혼한 지 2주 만에 그랬을까요.

하지만 카멘카로의 도피도 임시방편일 뿐이었죠. 차이콥스키의 정신은 급속도로 피폐해졌어요. 급기야 9월 초 차이콥스키는 자살을 결심합니다. 고통스러운 현실에서 벗어날 수 있는 길은 자살뿐이라고 생각한 거죠. 그래도 차이콥스키는 자기가 자살할 경우 그 사실이 가족에게 누가 될까 걱정해서 스스로 폐렴에 걸려 죽으려고 모스크바의 차디찬 강물에 몸을 담그고 있었다고 해요.

결혼 생활이 끔찍하다고 여길 수는 있지만 죽고 싶을 정도였을까요?

신혼 초에 맞은 파경 그 자체만이 아니라 이를 계기로 자신이 동성애자로 살아야 할 운명이란 걸 깨달았을 테니 절망할 수밖에 없었을 거예요. 9월 중순에 차이콥스키는 모스크바로 돌아와 아내인 밀류코바와 다시 살아보려 하지만, 열흘 만에 신경쇠약에 걸려 다시 상트페테르부르크로 떠나요. 이후로도 여러 번 신경 발작을 일으키며 2주간 의식 불명 상태에 빠지기도 합니다.

상황이 이렇게 되자 의사도 밀류코바와 떨어져 살 것을 권해요. 10월 초에 결국 차이콥스키는 결혼 생활을 정리하고 밀류코바와 결별하게 돼요. 정식 이혼은 아니었지만 이후로 차이콥스키는 밀류코바를 다시는 만나지 않아요. 사실 결별 이후 차이콥스키는 여러 번 정식으로 이혼을 하려고 하지만 밀류코바가 거절하자 그냥 서로 보지 않는 길을 택한 거죠.

잘될 거라고 예상했던 건 아니지만 이렇게 빨리 끝날 줄은 몰랐어요.

누구도 예상치 못한 결과였죠. 차이콥스키는 이때 일을 교훈 삼아 두 번 다시 여성과 교제하지 않아요. 이후 차이콥스키는 충격에서 벗어나려는 듯 여행을 다녀요. 1877년 10월 러시아를 떠나 이듬해 2월까지 이탈리아 산레모를 포함해 유럽 이곳저곳을 떠돌죠. 그사이 11월엔 오스트리아 빈에서 연인이었던 코테크를 만나기도 합니다.

결혼과 파경의 상처가 정말 컸나 봐요. 빨리 마음을 추슬러야 할 텐데요.

휴양지에 흐르는 바이올린 선율

차이콥스키는 1878년 3월부터 스위스 클라랑스에 머물며 차츰 마음의 안정을 찾아갑니다. 사람들을 초대해서 이런저런 음악에 관한 이야기를 나누기도 했죠. 3월 중순에는 코테크가 방문했는데, 이때 차이콥스키에게 프랑스 작곡가 에두아르 랄로의 〈스페인 교향곡〉을 비롯해 새로운 바이올린 음악들을 소개해줍니다. 차이콥스키는 작업 중이던 〈피아노 소나타 G장조〉를 잠시 미뤄둘 만큼 흥미를 느끼고는 〈바이올린 협주곡 D장조〉 Op.35를 작곡하기 시작하죠. 그러고는 4월 11일, 한 달도 안 되어서 완성을 해요.

흐트러졌던 마음을 음악이 잡아주었군요. 아니면 코테크 덕분일까요?

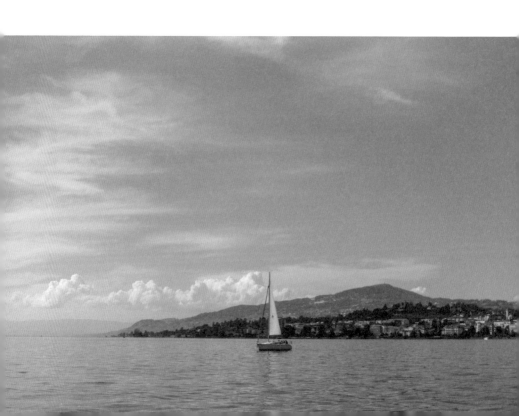

〈바이올린 협주곡 D장조〉는 차이콥스키의 유일한 바이올린 협주곡 인데 베토벤, 브람스, 멘델스존의 바이올린 협주곡과 더불어 4대 바이올린 협주곡으로 꼽힐 정도로 유명한 작품이에요. 완성도도 높고 바이올린의 고난도 기교가 많이 필요한 곡이지요. 완성하고 나서 초연할 연주자를 찾는 게 쉽지 않을 정도로요.

사실 이 곡은 차이콥스키와 코테크가 함께 쓰다시피 한 곡이기 때문에 코테크에게 헌정하고 그가 초연을 했으면 간단한 문제였을 거예요. 그런데 코테크와의 관계를 의심받을까 봐 걱정했던 차이콥스키는 당대 러시아 최고의 바이올리니스트였던 레오폴드 아우어에게 이 곡을 헌정하고 초연을 의뢰합니다.

스위스 클라랑스
스위스 대표 휴양지 몽트뢰 인근의 작은 마을로,
차이콥스키는 1877년부터 1879년까지 총 세 번에
걸쳐 클라랑스에 잠깐씩 머무른다.

하긴 괜히 입방아에 오를 수도 있으니까 조심하는 게 낫죠.

하지만 〈피아노 협주곡 1번〉을 의뢰했을 때와 똑같은 상황이 또 벌어
집니다. 아우어가 〈바이올린 협주곡 D장조〉는 연주 불가능한 곡이라
며 초연을 거부한 거죠. 러시아 최고의 바이올리니스트가 그렇게 말
하니 차이콥스키는 절망에 빠지고 말아요.

결국 이 곡은 3년 동안 초연되지 못하다가 1881년 12월, 아돌프 브로
츠키의 연주로 오스트리아 빈에서 초연됐어요. 지휘는 한스 리히터가
맡았고요. 차이콥스키의 음악이 대부분 그랬듯이 처음부터 호평받지
는 못했습니다. 특히나 앞서 말했던 한슬리크가 '귀에 악취를 풍기는
음악'이라고 혹평했던 게 바로 이 작품이에요.

그렇지만 브로츠키는 기회
가 될 때마다 〈바이올린 협
주곡 D장조〉를 연주하며
유럽 각지에서 높은 평가를
끌어냈어요. 차이콥스키는
이 곡의 헌정자를 브로츠키
로 바꾸게 되죠. 덕분에 곡
의 최초 헌정 대상이었던
레오폴드 아우어 역시 시간
이 흐른 뒤에는 곡의 가치를
인정하고 즐겨 연주했다고
해요.

아돌프 브로츠키
바이올리니스트 브로츠키는 〈바이올린 협주곡
D장조〉의 초연 반응이 그리 좋지 못했음에도 그 곡의
진가를 알아보고 계속해서 연주해 호평을 받게 된다.

곡을 세상에 알려준 사람이니, 당연한 보답인 것 같아요.

초연을 맡아준 브로츠키와 차이콥스키의 관계가 돈독해진 반면, 곡을 함께 만든 코테크와 차이콥스키는 점점 멀어지기 시작해요. 이맘때쯤 차이콥스키는 코테크의 태도가 이전과 달라졌다는 데 불쾌감을 느끼고 있었어요. 그러다가 1881년, 〈바이올린 협주곡 D장조〉를 연주해달라는 차이콥스키의 제안을 코테크가 거절한 게 관계가 틀어지는 직접적인 계기가 되지요.

왜 그랬을까요? 코테크도 사람들의 이목을 끄는 게 싫었을까요?

작곡된 지 3년이 지난 곡이라 그럴 염려는 없었어요. 그보다는 연주 불능이라고 찍힌 작품을 맡는 것이 자신의 평판에 나쁠까 봐 그랬던 것 같아요. 마음이 상한 차이콥스키는 이 일 이후로 몇 차례 코테크를 볼 기회가 있었지만 끝내 그를 피했습니다. 그러다 다시 그를 만난 건 1884년이었죠. 코테크가 결핵에 걸려 스위스에서 치료받고 있다는 소식을 듣고 차이콥스키는 거길 찾아가 그의 곁에 일주일 동안 머물러요. 그런데 코테크의 병세가 갈수록 심해져서 결국 이듬해 세상을 떠나고 말아요. 차이콥스키는 전보로 그의 사망 소식을 들었고, 코테크 부모에게 부고를 알리는 고통스러운 임무를 기꺼이 감당하지요.

아무리 멀어졌다 해도 오랫동안 함께한 사람이 죽었으니, 아주 괴로웠겠어요.

그랬을 거예요. 결혼에 실패한 이듬해인 1878년부터 코테크가 사망할 무렵인 1885년까지는 차이콥스키에게 아주 힘든 시기였어요. 깊은 슬럼프가 찾아왔거든요. 물론 나중에 보니 그건 거목이 되기 위해 거쳐 가야 할 일종의 성장통이었지만요. 거장으로 거듭나기 전 고통을 감내하던 차이콥스키를 본격적으로 만나러 갈까요? 시곗바늘을 조금만 뒤로 돌려볼게요.

1877년 차이콥스키는 모스크바 음악원의 제자였던 밀류코바와 결혼하지만, 2개월도 되지 않아 파경을 맞는다. 동성애자였던 차이콥스키는 사회적 시선과 심리적 압박에서 벗어나기 위한 도피처로 결혼을 택했지만 오히려 큰 정신적 고통에 시달렸다. 당시 차이콥스키의 복잡한 심정은 음악에도 잘 녹아 있다.

사랑과 결혼	**이오시프 코테크** 차이콥스키의 제자이자 연인. 〈백조의 호수〉 작업을 할 즈음 만나 차이콥스키가 가장 소중히 여김.
	안토니나 밀류코바 차이콥스키의 아내. 밀류코바의 고백을 받고 1877년 7월 결혼함. ···→ 결혼 생활에 적응하지 못하고 불안해함. 같은 해 10월경 결혼 생활을 정리함.
	〈교향곡 4번〉 결혼을 얼마 앞두지 않았던 시점에 작곡을 시작해 결혼 후 감정의 소용돌이에 휩싸여 있을 때 마무리함. ···→ 차이콥스키의 교향곡 중 가장 역동적인 곡. 비관적 느낌의 운명의 동기가 등장함.
	<small>참고</small> 운명의 동기 베토벤의 〈교향곡 5번〉으로 대표되는 주제 선율. 베토벤 교향곡에서는 운명과 맞서 싸우는 영웅의 느낌이 드는 반면, 차이콥스키 교향곡에서는 투쟁하지 못하고 고뇌하는 서사가 주를 이룸.
	〈예브게니 오네긴〉 푸시킨의 소설 『예브게니 오네긴』을 바탕으로 만든 오페라. 비관적이고 고뇌하는 주인공이 등장함. ···→ 오늘날 러시아인들이 가장 사랑하는 오페라로 꼽힘.
휴양지에서 탄생한 걸작	차이콥스키는 파경 후 스위스 휴양지 클라랑스에 머물며 차츰 마음의 안정을 찾아감.
	〈바이올린 협주곡 D장조〉 차이콥스키의 유일한 바이올린 협주곡. 베토벤, 브람스, 멘델스존의 바이올린 협주곡과 더불어 4대 바이올린 협주곡으로 불림. ···→ 고난도의 기교가 필요한 곡으로 1881년 아돌프 브로츠키가 오스트리아 빈에서 초연, 호평받지는 못함. ···→ 이후 브로츠키가 계속해서 연주회에 선보이며 마침내 유럽 각지에서 높은 평가를 끌어냄.

희망이 담긴 편지

캄캄한 밤길을 걷는 음악가에게
후원자의 편지는 걸음을 인도하는 등불.
나의 영광은 당신과 같은 친구가 있음이니
그대의 편지는 내 선율을 길어 올리네.

때로는 그저 계속해서 해나가는 것만이
초인적인 성취를 이룬다.

- 알베르 카뮈

02

어둠 속 도약

#나데즈다 폰 메크 #후원자
#《오를레앙의 처녀》 #《피아노 협주곡 2번》
#《현을 위한 세레나데》 #《관현악 모음곡 3번》
#《성 요하네스 크리소스토모스 전례》

이번 장은 차이콥스키가 음악에 전념할 수 있도록 도와준, 특별한 후원자에 대한 이야기로 시작해보려 합니다. 음악가로 홀로서기엔 상황이 녹록지 않았던 차이콥스키에게 한 줄기 빛처럼 든든한 후원자가 생겼지요. 바로 나데즈다 폰 메크입니다.

앞에서도 후원자 이야기가 몇 번 나왔던 것 같아요. 차이콥스키가 편지를 썼던 그 사람이지요?

그걸 기억하고 있었군요. 메크 부인은 남편을 여읜 여성이었습니다. 철도 산업으로 큰돈을 번 남편이 죽은 뒤 메크 부인이 그 엄청난 재산을 모두 물려받았어요. 무려 18명의 자식을 낳았고, 그중 유년기를 넘기고 살아남은 11명 가운데 7명과 함께 살고 있었죠. 메크 부인은 남편과 사별한 뒤에는 드넓은 저택에 은둔하며 몇몇 친한 사람들하고만 교류했어요. 그 소수의 친구 중에 바로 니콜라이 루빈시테인도 있었던 거죠.

루빈시테인이라면 차이콥스
키네 학교 원장 아닌가요?

맞아요. 그런데 루빈시테인
이 직접 차이콥스키를 메크
부인에게 소개해준 건 아니
에요. 코테크가 루빈시테인
의 추천으로 메크 부인의
음악가로 고용되어 있다가
자기 연인이자 스승인 차이
콥스키를 그녀와 연결해준
거지요. 정작 코테크는 후에
메크 부인과 사이가 틀어지
면서 일을 그만두게 되지만요.

나데즈다 폰 메크
메크 부인은 차이콥스키의 후원자로, 1877년부터
1890년까지 14년간 그와 편지를 주고받았다.

편지로만 만날 수 있는 후원자

처음에는 메크 부인이 차이콥스키에게 〈왈츠 스케르초〉 Op.34를
비롯한 소품들을 몇 차례 의뢰하면서 관계를 맺었지요. 그러다가 음
악 역사상 가장 유명하고 기묘한, 서신을 통한 교제가 시작되었어요.
당시 밀류코바를 막 만나기 시작한 차이콥스키는 메크 부인에게 자연
스럽게 결혼 얘기도 털어놓아요.

후원자와 편지를 주고받는 일이 그렇게 기묘한 일인가요?

이 편지 교환에는 특이한 조건이 하나 있었거든요. 그건 바로 두 사람이 절대로 만나지 않아야 한다는 점이었습니다. 실제로 메크 부인과 차이콥스키는 나중에 두 번 정도 마주쳤지만 서로 모르는 체하며 한마디도 나누지 않았다고 해요. 희한한 일이죠.

메크 부인이 수줍음을 많이 탔나요? 자기가 후원하는 예술가를 왜 만나지 않죠?

글쎄요. 수줍어서라기보다 처음에는 공식적인 관계를 유지하기 위해서 그랬던 것 같아요. 그런데 시간이 지날수록 메크 부인은 차이콥스키를 향해 강렬한 열정을 갖게 되죠. 그리고 그걸 굳이 차이콥스키에게 숨기지도 않고 편지에 다 드러내요.

> 당신보다 더 저에게 깊고 놀라운 행복을 주는 자는 이 세상에 아무도 없습니다. 말로 다 못할 만큼 신께 감사드리며 절대 이 기쁨이 끝나거나 변하는 일이 없기를 기도할 뿐입니다. … 방에 들어와 당신의 친숙한 글씨가 적힌 소중한 편지를 읽으러 탁자 쪽으로 갈 때면, 하늘 높은 곳의 향기를 맡는 기분입니다. 당신을 향한 저의 사랑은 운명과 같아서 제 의지로는 저항할 수 없습니다. 당신의 음악을 들을 때 저는 당신에게 완전히 굴복하고 맙니다. 당신은 제게 신 같은 존재예요.

편지 내용이 엄청나네요. 차이콥스키와 사랑에 빠진 것 같아요.

이렇게 열렬한 감정을 드러내면서도 메크 부인은 처음의 조건을 유지했어요. 차이콥스키를 흔한 연인 관계가 아닌 특별한 숭배의 대상으로 끝까지 간직하려고 했던 게 아닌가 싶어요.

두 사람의 편지는 1877년부터 14년간 이어집니다. 오늘날 남아 있는 편지만 1천 2백 통이 넘어요. 차이콥스키는 자기 작품은 물론이고 다른 작곡가들에 대한 평가까지 음악에 대한 생각들을 빼곡히 적어 메크 부인에게 보냈지요. 그래서 메크 부인과 주고받은 편지는 차이콥스키를 연구할 때 빼놓을 수 없는 중요한 사료입니다. 우리가 앞서 살펴본 〈교향곡 4번〉에 대한 해석을 메크 부인과의 편지에서 가져온 것처럼요.

두 사람의 관계가 상상 이상으로 끈끈했나 봐요.

차이콥스키가 밀류코바와 헤어지고 한창 방황할 때, 메크 부인은 차이콥스키에게 매년 6,000루블이라는 거액의 연금 지급을 약속합니다. 오늘날 한화로 치면 3억 원이 넘는 돈이었죠. 덕분에 차이콥스키는 돈 걱정 없이 오로지 작곡에만 전념할 수 있게 됩니다.

와, 엄청나네요. 이제 좋은 작품만 쓰면 되겠어요!

1878년, 휴가를 맞이한 차이콥스키는 스위스 클라랑스를 비롯해 여

기저기 한적한 곳을 찾아 작곡에 힘씁니다. 그런데 〈백조의 호수〉 같은 대작을 탄생시킨 예전의 여름휴가와는 달리, 차이콥스키는 짧은 소품들밖에 작곡하지 못해요. 톨스토이의 시에 곡을 붙인 《6곡의 로망스》 Op.38, 《어린이를 위한 피아노 앨범 24곡》 Op.39, 《12개의 피아노 소품》 Op.40 등을 차례로 작곡했죠.

긴 곡이 소품보다 많이 어려운가요?

아무래도요. 무엇보다 에너지가 필요한데, 차이콥스키는 결혼이 남긴 상처로 대인 기피증 증세까지 보일 정도였어요. 영감이 충만했던 이전과는 다른 모습이었죠. 사정이 이러니 차이콥스키는 큰 결단을 내리게 됩니다. 교수직을 그만두는 거였어요.

학교를 그만두며 시작된 위기

하긴 이제 후원자도 있으니 학생들을 가르치느라 시간을 뺏길 이유가 없죠.

그래서 1878년 9월, 차이콥스키는 메크 부인에게 편지를 보내요. 이제 학교 일을 그만두어야겠다고요. 메크 부인도 공감하는 바였죠. 그녀는 차이콥스키에게 계속 지원을 해줄 테니 걱정 말라고 해요. 그렇게 차이콥스키는 그해 11월 모스크바 음악원을 떠납니다. 애초에 음악원 교수로 차이콥스키를 데려왔던 니콜라이 루빈시테인은 아쉬웠

겠지만요.

차이콥스키는 이제 완전히 자유의 몸이 됐네요. 작곡에 더 집중할 수 있었겠어요.

안타깝게도 그러질 못했어요. 시간이 많아졌지만 그렇다고 해서 창작이 더 잘된 건 아니었죠. 1881년 9월, 자신의 제자이자 작곡가인 세르게이 타네예프에게 보낸 편지에 당시 차이콥스키의 고민이 자세히 나타나 있어요.

자네도 알다시피 다시는 좋은 곡은 물론, 어떤 것도 쓸 수 없을 것 같네. 어떤 음악적 형식으로 쓰건 간에 아무것도 내 마음에 들지 않아. … 만일 내가 어렸다면, 일 년 이상 지속되고 있는 작곡 방식에 대한 이 모든 혐오감이 나만의 새로운 길을 발견하기 위해 힘을 끌어모으라는 신호라고 볼 수 있겠지. 하지만 아아! 세월을 속일 수는 없네. 나는 더 이상 노래하는 새처럼 순진하게 창작할 능력이 없네. 새로운 것을 만들어낼 능력도 없고 말일세.

차이콥스키가 이렇게 절망에 빠진 건 처음 보는 것 같아요.

1878년부터 1885년까지의 시간은 차이콥스키에게 암흑과 같았습니다. 깊은 슬럼프에 빠져 있었어요. 차이콥스키는 자신이 더는 작곡을 하지 못할 것이라는 불안과 두려움 속에서 시간을 보냅니다. 그런데 실제로는 차이콥스키가 이렇게 절망할 정도로 작곡에 손을 못 대고 있었던 건 아니에요. 오히려 단 한 번도 작곡을 멈추지 않았어요. 괴로워하면서도 자신을 채찍질하며 작곡에 매진했어요. 이 시기에도 괜찮은 작품들이 꽤 많이 탄생했는데, 차이콥스키 자신이 느끼기에는 부족했던 거죠.

차이콥스키가 기대하는 수준이 높았나 보네요.

아무래도 그렇죠. 이때 차이콥스키가 빠진 슬럼프는 한 단계 높은 곳

으로 도약하기 위해 겪어야 했던 고통처럼 보이기도 해요. 자신의 한계를 넘어서려면 피할 수 없는 통과의례인 거죠.

떠도는 마음, 떠날 수 없는 음악

1878년 11월에 음악원을 떠난 뒤, 차이콥스키는 한 곳에 머무르지 않고 이곳저곳을 돌아다녀요. 12월에는 이탈리아 피렌체에서 지내면서 다시 오페라를 작곡하기 시작합니다.

말만 슬럼프지 오페라까지 작곡을 했네요.

오페라를 써야 한다는 압박이 있었죠. 당시 러시아에서는 다른 나라에서 들여온 작품이 아닌, 자국에서 만든 오페라에 대한 관심이 높아지고 있었어요. 차이콥스키도 그 시류에 편승하고 싶었을 거예요. 〈예브게니 오네긴〉에서 인물의 내면적인 흐름을 강조하기 위해 무대 장치를 간소화했다면, 새로운 작품에서는 당시 유행하던 그랑 오페라의 특징들을 적극적으로 반영했어요. 그랑 오페라는 19세기 프랑스에서 발전한 양식인데, 극적인 음악과 서사 그리고 화려한 볼거리가 넘쳐났죠. 제목부터 〈오를레앙의 처녀〉였으니 어찌 보면 당연합니다.

오를레앙의 처녀가 누군데요?

오를레앙의 처녀는 그 유명한 잔 다르크의 별명입니다. 15세기 영국과

프랑스 오를레앙 지역에 세워진 잔 다르크 통상
차이콥스키는 1878년 오페라 〈오를레앙의 처녀〉
작곡을 시작한다. 이 오페라는 독일 작가 프리드리히
실러가 쓴 동명의 비극과 프랑스 작가 쥘 바르비에의
희곡 『잔 다르크』를 바탕으로 창작됐다.

의 백년전쟁에서 프랑스를 구한 영웅이죠. 차이콥스키는 잔 다르크를
주인공으로 한 오페라 대본을 직접 썼다고 해요. 게다가 이 작품을 위
해 프랑스를 방문해서 여러 사료와 구전되는 정보까지 조사했어요.

프랑스에까지 다녀왔다니 진짜 열정적으로 만든 작품이네요.

그렇게 완성된 〈오를레앙의 처녀〉는 1881년 마린스키 극장에서 초연
을 했고 청중들에게 꽤 좋은 반응을 얻어요. 이번에도 비평가들 사

이에서는 긍정적인 평가를 받지 못했지만요. 막강한 소수의 일원인 세자르 퀴는 "지루할 정도로 너무 길며 특별한 인상을 남기지 못한 작품"이라고 악평을 했죠. 그럼에도 차이콥스키는 이 작품 이후에도 포기하지 않고 꾸준히 오페라를 써요.

차이콥스키가 작곡에 대한 의지만큼은 정말 군건한 거 같아요.

맞아요. 차이콥스키가 생활에서는 마음을 못 잡고 여기저기 떠돌아다니지만 음악에 있어서는 방랑자였던 적이 없어요. 아주 힘겨울 때조차 절대로 음악을 떠나지 않았으니까요. 누가 뭐래도 음악은 차이콥스키의 삶에서 가장 중요한 의미였습니다.

멈추지 않는 작곡

차이콥스키는 1878년 이후 7년 가까이 슬럼프에 빠져 있었는데, 그 기간 중 20개월을 외국에서 지냈어요. 그것도 몇 주씩 거주지를 옮겨 다니며 살았죠. 1880년 1월에 아버지가 사망했을 때도 차이콥스키는 로마에 있었어요. 그해 2월까지 로마에서 살며 〈이탈리아 카프리치오〉 Op.45를 완성하죠. 카프리치오는 이탈리아어로 '변덕'을 뜻합니다. 이름처럼 자유로운 형식의 음악이죠. 밝고 아름다운 트럼펫 연주로 시작해서 화려한 이탈리아의 춤곡들이 연이어 펼쳐지는 곡이에요.

이탈리아 생활이 꽤 좋았나 봐요.

그런 것 같긴 하지만 이탈리아에 대한 열정도 금방 식어요. 곡을 완성하고 난 뒤 차이콥스키는 다시 러시아로 돌아가거든요. 이후 러시아에 있을 때는 외국으로 떠나고 싶고, 외국에 있을 때는 러시아로 돌아가고 싶은 상태가 반복되었어요. 당시 차이콥스키 자신도 스스로를 방랑자라고 부릅니다. 어디에 있건 만족할 수 없었으니까요.

그러던 1880년 봄, 차이콥스키는 두 번째 피아노 협주곡을 완성해요. 〈피아노 협주곡 2번〉 Op.44는 구성이 독특해요. **1악장**은 오케스트라 반주가 멈춘 채 피아노 독주자 홀로 화려한 기교를 펼치는 카덴차 부분이 상당히 길게 들어가 있어요. 그래서 1악장 하나만 해도 20분이 소요되죠.

피아노 솜씨를 한번 제대로 보여주겠다, 이거였나 봐요.

다음 악장도 인상적이긴 마찬가지예요. 피아노 협주곡이라고 하면, 피아노 독주와 오케스트라가 어우러지는 곡이잖아요? 그런데 이 작품의 2악장은 마치 바로크 시대의 합주 협주곡처럼 진행돼요.

합주 협주곡이라는 게 뭔가요? 처음 들어보는데요.

오늘날 협주곡이라고 하면 연주자 한 명이 솔로를 맡고 오케스트라와 함께 연주하는 형태가 일반적이죠. 그런데 바로크 시대만 해도 한 명의 독주자가 아니라 몇 개의 독주 악기로 이루어진 독주 그룹이 솔로 파트를 맡아서 연주하는 경우가 더 많았어요. 독주 그룹들의 솔

로가 나머지 오케스트라 합주와 대조를 이루면서 경쟁과 협력의 관계를 형성하는 게 특징이었는데, 이를 '콘체르토 그로소' 즉 합주 협주곡이라 부르죠. 하지만 화려한 솔로가 돋보이는 독주 협주곡이 더 인기를 끌면서 합주 협주곡은 점차 쇠퇴합니다. 그런데 차이콥스키는 〈피아노 협주곡 2번〉 2악장에서 피아노뿐 아니라 바이올린과 첼로에도 솔로를 맡겨서 마치 합주 협주곡 같은 방식으로 작품을 구성한 거예요.

차이콥스키가 대세를 거슬러간 거네요.

흘러간 과거의 형식이 오히려 새롭게 보이기도 하니까요. 1, 2악장을 통해 쌓아 올린 다채로운 분위기는 **3악장**의 쾌활한 피날레에서 정점을 찍고 화려하게 마무리됩니다.

〈피아노 협주곡 1번〉을 작곡했을 때도 그랬듯, 차이콥스키는 이 곡을 니콜라이 루빈시테인에게 헌정했어요. 2년 전에 돌연 모스크바 음악원을 떠난 것에 대해 사과하고 오랫동안 자신을 지지해준 것에 감사를 표하기 위해서였죠.

루빈시테인이 〈피아노 협주곡 1번〉은 칠 수 없는 곡이라고 했었잖아요? 이번 곡은 연주해주었나요?

안타깝게도 차이콥스키가 곡을 헌정할 당시 루빈시테인은 병상에 누워 있었어요. 결핵에 걸려 건강이 급속하게 약해진 상태였죠. 연주 할 기력이 없는 건 당연했고요. 그러다 그다음 해인 1881년 3월, 결국 니콜라이 루빈시테인은 숨을 거둡니다.

아, 차이콥스키에겐 은인 같은 사람이었잖아요.

맞습니다. 니콜라이 루빈시테인이 사망하자 차이콥스키는 큰 슬픔에 빠져요. 이전에도 어머니를 비롯해 소중한 사람을 먼저 떠나보낸 적이 있긴 하지만, 아끼는 사람을 앞세우는 일은 결코 익숙해질 수 없었을 거예요.

차이콥스키 인생도 바람 잘 날이 없네요. 그럼 〈피아노 협주곡 2번〉은 어떻게 되었나요?

니콜라이 루빈시테인이 떠난 뒤 〈피아노 협주곡 2번〉은 1881년 11월 뉴욕에서 초연됩니다. 러시아 초연은 이듬해 5월 차이콥스키의 제자 타네예프가 피아노를, 안톤 루빈시테인이 지휘를 맡았죠. 니콜라이 루빈시테인의 형이요.

그나저나 이 시기에 정말 차이콥스키가 슬럼프에 빠져 있었던 게 맞나요? 이렇게 멋진 곡을 써내고 있는데요.

아무리 슬럼프였다고 해도 차이콥스키인 걸요. 그래도 여전히 차이콥스키가 손도 대지 못하던 장르가 있었어요. 바로 교향곡이에요 교향곡은 규모나 내용의 깊이에 있어 다른 모든 기악음악 장르를 능가하니 컨디션이 좋지 않은 상태로는 엄두를 못 낸 거죠. 그래서 대신 현악 합주곡이나 관현악 모음곡들을 작곡하지요.

현악 합주곡이나 관현악 모음곡은 작곡하기 더 쉬운 건가요? 이름들이 다 비슷해서 뭐가 뭔지 모르겠어요.

우리가 말하는 오케스트라는 보통 관현악 오케스트라예요. 관악기와 현악기가 모두 사용되기 때문에 관현악이라고 부르는 거죠. 이때 관악기에는 플루트, 클라리넷 같은 목관악기와 트럼펫, 호른 등의 금관악

기가 들어갑니다. 현악기에는 바이올린, 비올라, 첼로 등이 있고요. 이런 현악기들만을 위한 음악이 현악 합주곡이에요.

그럼 현악 합주곡이 관현악 모음곡보다 좀 규모가 작겠군요.

맞아요. 그리고 관현악 모음곡이란 관현악기를 모두 활용하지만 교향곡처럼 구조가 탄탄하기보다 몇 개의 곡을 그냥 모아 구성하는 작품을 말합니다. 차이콥스키는 현악 합주곡을 딱 한 작품 남겼는데, 그게 바로 1880년 9월부터 두 달에 걸쳐 작곡한 〈현을 위한 세레나데〉 Op.48이에요. 슬럼프 기간에 작곡된 음악 중에서는 이 곡이 가장 유명해요. 총 4악장 중에서 1악장은 모차르트풍의 고전적인 아름다움이 느껴지죠. 잠시 뒤에 관현악 모음곡에서도 설명하겠지만, 이맘때쯤 차이콥스키는 어린 시절부터 경험한 모차르트의 영향을 가감 없이 드러내요.

슬픔은 쌓이고 또 쌓이고

한편 〈피아노 협주곡 2번〉의 작곡을 끝낸 1880년 가을, 차이콥스키에게 슬픈 일이 또 생겨요. 1877년부터 차이콥스키의 비서로 일해온 알렉세이 소프로노프가 군대에 가게 된 거죠.
사실 차이콥스키는 소프로노프의 징집이 확실해지기 전부터 엄청나게 불안해했어요. 소프로노프가 자신의 징집 여부를 확인하기 위해 떠나자 그때부터 차이콥스키는 몸이 아프기 시작해요.

알렉세이 소프로노프와 차이콥스키
뒷줄에 서 있는 사람이 알렉세이 소프로노프, 앞줄
오른쪽에 의자 등받이에 팔을 올리고 있는 사람이
차이콥스키다.

비서를 얼마나 아꼈으면 군대에 갈지도 모른다는 생각만으로 몸이 아

팠을까요.

사랑하는 알렉세이! 네가 떠나고 나서 내 몸이 얼마나 끔찍하게 아픈지
아니. … 어떤 어려움이 있어도 너는 늘 내 사람이라는 사실만 기억해줘. 실
제로 징집이 되든 안 되든 너는 언제나 내 사람이야. 단 일 초도 절대 너를
잊지 않을 거야.

앞의 편지를 보면 알 수 있지만 사실 소프로노프는 차이콥스키에게 단순한 비서가 아니었어요. 연인이자 친구였고, 또 가족이기도 했죠. 그러니 빈자리가 클 수밖에요. 소프로노프가 입대한 뒤에는 훈련소 막사까지 찾아가요. 그때도 이미 차이콥스키는 이름이 꽤 알려진 작곡가였는데 말이죠. 막사에서 몰골이 말이 아닌 소프로노프를 보고 차이콥스키는 무척 가슴 아파했대요.

슬픈 일은 여기서 끝나지 않았습니다. 차이콥스키가 마흔한 살이던 1881년 3월경, 메크 부인이 파산 위기를 맞아 부동산 일부를 매각했다는 소식을 듣게 돼요. 차이콥스키는 곧장 메크 부인에게 자신은 음악원으로 다시 돌아갈 테니 재정적으로 힘든 상황이라면 꼭 말해달라는 내용의 편지를 보내요.

이렇게 안 좋은 일은 꼭 한꺼번에 일어난다니까요.

이미 니콜라이 루빈시테인의 빈자리와 소프로노프를 향한 그리움만으로도 무기력증과 우울감에 빠져 있었는데, 걱정거리가 하나 더 생긴 거죠. 다행히 메크 부인은 상황이 안정되고 있으니 그런 걱정은 말라는 답신을 보내왔어요. 그리고 차이콥스키는 12월부터 니콜라이 루빈시테인을 추모하기 위한 〈피아노 3중주 a단조〉 Op.50을 작곡하기 시작하면서 차츰 부정적인 감정의 늪에서 벗어나게 됩니다.

3중주면 악기가 세 가지인 거죠?

맞아요. 피아노 3중주는 피아노를 포함해 세 개의 악기로 연주해요. 보통 피아노, 바이올린, 첼로로 편성되죠. 차이콥스키의 〈피아노 3중주 a단조〉도 마찬가지고요.

특이한 점이 있다면 곡의 규모가 장대하다는 거예요. 외형적으로는 2악장 구조지만 연주 시간이 50분이나 되죠. 차이콥스키의 음악에는 특유의 우울한 서정성이 배어 있는데, 루빈시테인의 죽음을 애도하면서 쓴 이곡에는 유독 슬픈 정서가

니콜라이 루빈시테인의 묘비
모스크바의 노보데비치 묘지에 루빈시테인의 묘비가 있다.

가득해요. 피아노가 유난히 수려하고 찬란한 연주를 펼치는 것도 아마 피아니스트였던 루빈시테인을 기리기 위해서였을 거예요. 차이콥스키는 이 곡에 '한 위대한 예술가를 추억하며'라는 부제를 붙였습니다.

차이콥스키가 자기 방식으로 니콜라이 루빈시테인에게 경의를 표했네요.

모음곡으로 표현한 자유

음악가가 가진 최고의 언어는 음악이니까요. 앞서 차이콥스키가 결혼과 파경을 겪은 이후에도 작곡을 멈춘 적이 없었다고 했죠? 평론가들이 뭐라 하든 오페라도 계속 썼고요. 차이콥스키는 결혼하던 해에 〈예브게니 오네긴〉을 완성했고, 그 이듬해에 〈오를레앙의 처녀〉 초연을 성공리에 마치자마자, 다시 오페라 〈마제파〉 작업에 착수했어요.

와, 이쯤 되면 차이콥스키에겐 작곡 자체가 휴식이라는 생각도 들어요.

어쩌면 맞는 표현일지도 모르겠네요. 〈마제파〉를 끝낸 1883년 4월, 차이콥스키는 모처럼 한가한 시간을 보내려고 모스크바 근교에 있는 동생 아나톨리의 별장으로 향해요.
그런데 아무리 여러 작품을 썼다고 해도 여전히 새로운 교향곡을 만들지 못했다는 점이 마음에 걸렸던 것 같아요. 그해 6월 메크 부인에게 보낸 편지를 보면 교향곡을 작곡할 결심을 합니다.

오페라 〈마제파〉 악보
푸시킨의 대서사시 「폴타바」를 바탕으로
작곡한 오페라로, 1884년 초연되었다.
우크라이나의 카자크족 족장인 마제파의 사랑
이야기를 다루고 있다.

나의 게으름에 큰 타격을 받고 말았습니다. 이제 나는 충분히 쉬었고 뭔가 새로운 작품을 구상하고 있습니다. 아마도 교향곡 형식으로 쓸 것 같습니다.

그럼 드디어 교향곡이 나오는 건가요?

아뇨. 아직이요. 차이콥스키는 교향곡을 써야 한다는 부담감만 더 느꼈을 뿐 작곡에 착수하지는 못했어요. 대신 좀 더 자유로운 형식의 관현악 모음곡을 작곡해요. 그것도 두 곡이나 연속으로요. 《관현악 모음곡 2번》 Op.53과 《관현악 모음곡 3번》 Op.55가 그 작품들이죠.

교향곡보다 관현악 모음곡을 작곡하는 게 쉽나요?

교향곡이나 관현악 모음곡 모두 오케스트라를 위한 음악이지만 교향곡이 관현악곡 중에서는 역사적으로 가장 권위가 있는 장르예요. 교향곡은 전통적으로 4악장으로 구성돼요. 1악장은 빠른 소나타 형식, 2악장은 느린 노래 형식, 3악장은 빠른 스케르초, 4악장은 매우 빠른 론도나 소나타 형식, 이런 식으로 표준화되어 있지요. 역사적으로 보면 베토벤이 오락적인 성격을 싹 빼버리고 진지하고 밀도 있는 교향곡을 선보인 이후 슈베르트, 슈만, 브람스 같은 19세기 작곡가들도 그 무게감을 유지해오고 있었어요. 한마디로 교향곡에 대한 기대 수준이 높아서 아무나 도전할 수 없게 된 거죠.

교향곡 작곡에 들어가는 시간과 노력도 만만치 않겠네요.

맞아요. 반면 이 시기 관현악 모음곡은 말 그대로 여러 악곡을 모아놓은 음악이에요. 특별한 체계가 없이 작곡가 마음대로 짤 수 있는 거죠. 격동의 시간을 뒤로하고 음악원의 의무에서도 벗어나 자유를 좇던 차이콥스키가 쓰기 딱 알맞은 장르였을 거예요.

교향곡은 격식을 갖춘 코스 요리, 관현악 모음곡은 뷔페 요리라고 이해하면 될까요?

비슷해요. 하지만 전문 음악가가 아니라면 그냥 들어서는 교향곡과 관현악 모음곡을 구분하는 게 쉽지 않아요. 차이콥스키의 작품만 해도 교향곡과 관현악 모음곡은 오케스트라 편성도 비슷하고 악장의 개수나 곡 전체의 연주 시간도 비슷해서 외형적으로 거의 차이가 없어요.

아무리 비슷하다 해도 차이콥스키가 이렇게 쉬운 음악만 쓰다가 잊히는 거 아닌가요?

다행히 그러지는 않았어요. 1884년에 나온 《관현악 모음곡 3번》으로 큰 주목을 받거든요. 차이콥스키가 직접 지휘자로 나선 게 효과가 컸어요. 초연은 1885년 1월 한스 폰 뷜로가 지휘자로 나섰지만 이후 상트페테르부르크에서 미국 뉴욕에 이르기까지 차이콥스키의 지휘로

여러 차례 공연되면서 인기를 끌었지요.

미국까지 가서 공연했다니 사람들에게 정말 사랑받았나 봐요.

당시에는《관현악 모음곡 3번》이 유명해지긴 했지만 차이콥스키의 관현악 모음곡 중에서 가장 인상적인 작품은《관현악 모음곡 4번》 Op.61이에요. 1887년에 작곡되었죠. '모차르티아나'라는 부제가 붙은 것에서 알 수 있듯이 이 곡은 엄밀히 말해 순수한 창작품이 아니라 모차르트 곡들을 관현악 버전으로 편곡한 겁니다.

지금 같으면 차이콥스키가 모차르트 후손들에게라도 허락을 받아야 했을 텐데, 그때는 저작권 문제가 없었겠죠?

네. 사실 이 곡은 차이콥스키의 말을 빌리자면 "일이 손에 잡히지 않아 아무것도 작곡하지 못하는" 시기에 탄생했어요. 머리도 식힐 겸 평소 좋아하던 모차르트의 소품들을 오케스트라용으로 편곡하다가 만든 곡이지요. 소리에 대한 감각이 탁월한 차이콥스키가 모차르트의 피아노곡들을 관현악곡으로 빚어냈으니 우리에겐 선물 같은 작품이랍니다.

어떤 느낌의 작품인지 더 궁금해지는데요.

간단히 살펴볼까요? 이 곡은 총 4악장으로 이루어져 있는데, 그중

에서도 돋보이는 악장을 고르자면 **1악장**이죠. 원곡은 모차르트의
〈지그〉 K.574예요. 예민한 차이콥스키답게 음 하나하나를 잘 살려
원곡보다 더 훌륭하게 편곡했죠. 초연은 1887년 11월 모스크바에서
차이콥스키가 직접 지휘봉을 잡았어요. 결과는 대성공이었습니다. 특
히 3악장은 앙코르 요청까지 받았죠.

일이 잘 안 풀려서 시도한 작품이 성공했다니 놀랍네요.

종교음악의 길

사람들은 보통 마음이 어지러울 때 종교를 찾게 되죠. 차이콥스키도 그랬어요. 슬럼프에 빠져 정신적 고통을 받으면서 차이콥스키의 종교적 신념은 점차 강해집니다. 그리고 자연스럽게 교회음악에도 관심을 기울이기 시작하죠.

차이콥스키도 종교가 있었군요?

그럼요. 러시아 사람 대부분이 그렇듯이 차이콥스키 역시 러시아 정교회 신도였습니다. 음악가로서 차이콥스키는 러시아 정교회 음악에 관

구세주 그리스도 대성당
러시아 모스크바에 있는 러시아 정교회 성당으로,
차이콥스키의 〈1812년 서곡〉이 초연되기도 했으나
러시아혁명 당시 파괴되었다. 1994년 복원 작업이
시작됐으며 2000년에 지금의 모습을 갖추게 되었다.

심이 많았어요. 18세기에 들어온 이탈리아풍의 교회음악 양식을 걷어내고 러시아 정교회에 맞게끔 개혁할 필요가 있다고 주장하기도 했죠. 다만 특이한 점이 있다면 1878년의 《성 요하네스 크리소스토모스 전례》 Op.41부터 1881년의 〈저녁기도 예배〉 Op.52, 그리고 1884년의 《아홉 개의 종교적 소품》에 이르기까지 차이콥스키의 모든 교회음악 작품이 1878년부터 1885년 사이, 즉 슬럼프 기간에 나왔다는 거죠.

정말 그 기간이 힘들긴 했나 봐요. 차이콥스키는 음악으로 신에게 다가갔군요.

맞아요. 그럼 이쯤에서 《성 요하네스 크리소스토모스 전례》의 15개 곡들 중 여섯 번째 곡인 〈케루빔 찬가〉를 한번 들어볼까요? 반주가 없

케루빔
천상의 아홉 천사 중 두 번째 지위를 갖는 천사로, 종종 날개 달린 어린아이로 묘사되지만 괴물의 형상으로도 그려진다.

는 합창곡으로 들으면, 화음이 만들어내는 거룩함에 압도당하게 되죠.

어디선가 신의 목소리가 들릴 것 같은 성스러운 분위기네요.

여기까지 해서 차이콥스키의 인생을 바꿔놓은 두 여인부터 슬럼프 시기 차이콥스키의 모습까지 살펴봤어요. 두 여인 모두 차이콥스키에게 애정을 쏟았지만, 그중 밀류코바와의 인연은 감당하기 힘든 상처로 남아 차이콥스키를 오래 괴롭혔죠. 반면 메크 부인과의 인연은 차이콥스키가 어려운 시기를 버텨낼 수 있도록 경제적 지원과 심리적 지지를 가져다주었지요.

차이콥스키는 슬럼프에 빠져 정서 불안과 극도의 혼란을 겪는 와중에도 작곡을 놓지 않았습니다. 힘든 시기 자신의 길을 포기하지 않는 차이콥스키의 모습은 곧 거장의 길로 묵묵하게 걸어가는 발걸음을 연상시키죠. 이어지는 강의에서는 고통의 날들을 이겨낸 차이콥스키가 세계적인 작곡가로 발돋움하는 감동적인 여정을 함께 지켜봅시다.

결혼과 파경을 겪는 동안 차이콥스키는 메크 부인이라는 특별한 후원자를 만난다. 직접 만나지는 않고 편지로만 소통한다는 조건하에 거액의 후원금을 약속받은 차이콥스키는 오롯이 작곡에만 집중할 수 있게 되었다. 하지만 곧 창작에 대한 막연한 불안감에 휩싸여 긴 슬럼프에 빠져든다. 7년간 이어진 슬럼프 시기에도 차이콥스키는 작곡을 멈추지 않았고, 고난의 시간은 그가 거장으로 발돋움할 수 있는 발판을 마련한다.

특별한 후원자	**나데즈다 폰 메크** 차이콥스키를 14년간 후원한 인물.
	특이한 후원 조건 메크 부인은 편지로만 소통한다는 조건을 걸고 차이콥스키에게 매년 6,000루블의 연금을 지급함. ···▶ 작곡에만 전념할 수 있게 된 차이콥스키는 1878년 교수직을 떠남.
고통과 인내의 채찍질	**차이콥스키의 슬럼프** 1878년부터 1885년까지는 차이콥스키에게 암흑과도 같은 슬럼프. 실제로 작곡 활동을 멈춘 적은 없지만 불안감과 압박감에 시달림.
	〈피아노 협주곡 2번〉 피아노의 카덴차가 이례적으로 길게 이어지는 1악장과 바로크 합주 협주곡 같은 2악장을 특징으로 함.
	참고 합주 협주곡 한 명의 독주자가 아니라 몇 개의 독주 악기로 이루어진 독주 그룹이 솔로 파트를 맡아서 연주하는 협주곡 형식.
	〈현을 위한 세레나데〉 현악 합주곡으로 1880년 9월부터 두 달에 걸쳐 작곡한 곡. 슬럼프 기간에 만든 음악 중 가장 유명함.
	《관현악 모음곡》 1~4번 자유로운 형식의 관현악 모음곡. 특히 모차르트 작품을 편곡해 만든 《관현악 모음곡 4번》은 초연부터 대성공을 거둠.
	참고 관현악 모음곡 관현악을 모두 활용하는 곡 중에서 교향곡이 아닌 모음곡을 통칭함.
	종교음악 러시아 정교회 신도였던 차이콥스키의 종교음악은 오직 슬럼프 기간에만 창작됨. 어려운 시기 동안 종교에 의지했던 모습이 엿보임.

IV

타오르는 불꽃처럼

- 정상의 자리에서

꿈 같은 환희의 순간

불안이 눈을 가려도
별을 보기를 포기하지 않으리.
영감의 파도가 마침내
그를 하늘로 밀어 올리는 순간까지.

인생은 자신을 찾는 게 아니라
자신을 창조해가는 것이다.

- 조지 버나드 쇼

01

방랑을 마치다

#〈만프레드〉 #〈햄릿〉 #〈교향곡 5번〉

1885년 봄, 차이콥스키는 기나긴 슬럼프에서 벗어나 차츰 평온을 되찾기 시작해요. 이때부터 역사에 길이 남을 곡들을 써내죠. 그 시작을 알리는 작품이 바로 〈만프레드〉 Op.58입니다. 〈만프레드〉의 탄생에는 막강한 소수의 리더 발라키레프가 큰 기여를 해요. 앞서 발라키레프가 차이콥스키에게 조언을 아끼지 않았다고 했잖아요? 이번에는 발라키레프가 차이콥스키에게 새로운 작품을 의뢰한 거예요.

발라키레프의 제안

이전에도 차이콥스키에게 곡을 써보라고 하지 않았나요?

그랬어요. 발라키레프 덕분에 환상 서곡 〈로미오와 줄리엣〉이 탄생했죠. 그런데 이번엔 상황이 좀 달랐습니다. 사실 맨 처음 〈만프레드〉 제작 아이디어를 낸 사람은 발라키레프가 아니었어요. 음악 평론가인 블라디미르 스타소프가 먼저 발라키레프에게 18세기 영국 시인 바이런

의 극시 『만프레드』를 바탕
으로 곡을 만들어달라고 의
뢰했었죠. 그런데 발라키레
프는 바이런의 작품 주제가
워낙 웅장해서 자신이 감당
하기 어렵다고 판단했어요.
그래서 자기 대신 차이콥스
키에게 작곡을 제안하죠.

그냥 쓰기 싫어서 차이콥스
키에게 떠넘긴 건 아닐까요?

일리야 레핀, 블라디미르 스타소프의 초상, 1873년
저명한 음악 평론가인 스타소프는 처음으로 러시아
5인조를 '막강한 소수'라고 지칭한 사람이다. 그는
프랑스 작곡가 엑토르 베를리오즈가 바이런의 작품을
바탕으로 만든 〈이탈리아 해럴드〉에 감명받아 이후
〈만프레드〉 작곡을 의뢰한다.

속마음이야 알 수 없죠. 그
러나 발라키레프가 차이콥스키의 실력을 인정했던 것은 분명해요. 하
지만 1882년 발라키레프의 제안을 들은 차이콥스키는 거절의 뜻을
밝혀요. 단순히 바이런의 극시가 마음에 들지 않아서라기보다, 슬럼프
에 빠져 있어 스스로 음악에 대한 갈피를 못 잡고 있었죠.

아직 슬럼프를 완전히 극복한 게 아니었나 봐요. 오래 방황했으니 그
럴 만도 하네요.

차이콥스키가 그해 11월 발라키레프에게 쓴 편지를 보면, 아무래도
시간이 더 필요했던 것 같아요.

당신의 계획에 대해 왜 내 마음에서 영감의 불꽃이 타오르지 않았는지 설명하려니 참 어렵습니다. 저는 불혹을 넘긴 나이에 작곡 경험도 충분히 쌓였지만 여전히 어디로 나아가야 하는지 모르겠습니다. 지금도 한없이 막막한 작곡의 광야를 헤매고 있다는 걸 고백할 수밖에 없군요. 분명 어딘가에 길이 있고 그걸 찾기만 하면 좋은 작품을 확실히 만들 수 있음에도 떨쳐내기 힘든 어둠이 자꾸만 방향을 잃게 만듭니다.

발라키레프는 이 계획을 포기하지 않고 2년 후인 1884년 10월, 최초로 곡을 의뢰했던 스타소프의 의견을 더해서 다시 차이콥스키에게 작곡을 권해요. 이때에는 차이콥스키가 제안을 받아들이죠. 심지어 굉장히 의욕을 보이면서요.

이제는 자신감이 생겼군요.

차이콥스키는 1885년 4월부터 〈만프레드〉 작곡에 몰입해서 네다섯 달 만에 완성해요. 정말 빠른 속도로 끝낸 거죠. 그리고 이 곡을 발라키레프에게 헌정했어요. 〈만프레드〉의 시작에 발라키레프가 있었으니까요.

그러니까 〈만프레드〉 덕분에 슬럼프에서 완전히 벗어나게 된 거군요.

<만프레드>의 세계로

그럼 <만프레드>가 어떤 이야기를 담고 있는지부터 살펴볼까요? 주인공인 만프레드는 알프스 산중에 있는 성의 주인입니다. 1악장에서는 웅대한 산을 배경으로 헤매고 있는 만프레드의 모습이 그려져요. 자신에게 버림받아 자살한 누이이자 연인인 아스타르테를 잊으려 하지만, 잊지 못해 방황하고 있었죠.

누이이자 연인이라고요?

실제로 원작을 쓴 바이런은 당시 자신의 이복누이와의 스캔들에 휩싸였어요. 그래서 만프레드가 바이런의 죄의식을 반영한 자전적 캐릭터라는 해석도 있지요. 차이콥스키는 깊은 상심에 빠진 이 만프레드라는 인물의 내면을 기가 막히게 잘 표현해내요. 일단 1악장 시작 부분에 '느리고 슬프게'라는 뜻의 '렌토 뤼귀브르(Lento lugubre)'라는 지시어가 있어요. 자신 때문에 아스타르테가 죽은 것을 자책하는 만프레드의 고통을 음울하게 연주하라고 요구한 거죠.

정말 주인공의 괴로움이 음악에 묻어나요.

2악장에선 괴로워하는 만프레드 앞에 알프스산의 정령이 나타나요. 목관악기는 가볍게, 현악기는 빠르게 연주하면서 신비롭고 청명한 느낌을 선사하죠. 그런데 자살한 아스타르테의 망령이 나타나는 순간

포드 매독스 브라운, 융프라우의 만프레드, 1842년
괴로워하는 만프레드의 모습이 생생하게 표현된
그림이다.

🔊
[66]
긴장감이 고조되죠. 반면 **3악장**은 다른 장들과는 좀 달라요. 알프스 산에 사는 사람들의 평화롭고 목가적인 삶을 그리고 있거든요. 산에 사는 사람들의 소박하고 한가로운 삶의 태도는 만프레드의 삶과 대조를 이루죠.

갑자기 음산했던 분위기가 따뜻하고 평화로운 느낌으로 바뀌네요.

🔊
[67]
또 반전이 있습니다. 마지막 장인 **4악장**은 3악장의 평화로움을 찢는 듯한 격렬한 음악으로 시작해요. 아리마네스의 지하 궁전, 즉 지옥에 입성한 만프레드는 광란의 향연에 함께하게 됩니다. 그곳에서 옛 연인

앙리 판탱라투르, 만프레드와 아스타르테, 1892년

인 아스타르테를 만나지만 그녀에게서 자신이 곧 죽게 된다는 이야기를 듣게 되죠. 머지않아 운명의 순간이 다가오고 예언대로 만프레드는 죽음을 맞아요. 이렇게 교향곡 〈만프레드〉는 끝이 납니다.

비극적이네요. 그런데 〈만프레드〉가 교향곡은 맞나요?

좋은 질문이에요. 〈만프레드〉는 전형적인 교향곡과는 거리가 있죠. 대신 교향곡과 교향시를 합쳐놓았다고 볼 수 있어요. 앞서 설명했듯 이 교향곡은 특정 내용을 그려내는 표제음악이 아니라 음악의 짜임새만으로 승부를 거는 절대음악으로 발전해왔어요. 보통 4악장 구성이고요. 반면 대표적인 표제음악 장르인 교향시는 주로 하나의 악장으로 되어 있어서 교향곡보다는 규모가 작죠. 그런데 특이하게도 〈만프레드〉는 표제음악의 특성을 가지면서 동시에 교향곡처럼 4악장으로 이루어져 있어요.

참신하네요. 차이콥스키가 처음으로 교향곡을 표제음악처럼 만드는 시도를 한 건가요?

차이콥스키가 처음은 아니에요. 교향곡이면서 표제가 있는, 이른바 표제교향곡의 효시로 보통 프랑스 작곡가 베를리오즈의 〈환상 교향곡〉을 꼽아요. 베를리오즈는 사랑의 열병을 앓았던 자기 이야기를 교향곡으로 풀어냈죠. 그러니 차이콥스키의 〈만프레드〉도 교향곡이 아니라고 할 이유가 없죠. 차이콥스키 본인도 이 곡을 교향곡이라고 했고요.

다만 차이콥스키는 〈만프레드〉가 전형적인 교향곡과 많이 다르다는 것을 잘 알고 있었기에 이 작품에 작가의 몇 번째 교향곡임을 나타내는 번호를 붙이지 않았어요. 앞서 교향곡을 세 곡 썼으니 이번에 〈만프레드〉를 교향곡 4번이라 부를 차례였는데 말이죠.

정통 교향곡에만 번호를 붙일 생각이었나 봐요. 차이콥스키답네요.

〈환상 교향곡〉 작곡의 계기가 된 배우 해리엇 스미스슨
베를리오즈의 대표작인 〈환상 교향곡〉에는 '어느 예술가의 삶의 에피소드'라는 부제가 붙어 있다. 실제로 베를리오즈가 해리엇 스미스슨이라는 영국 배우에게 실연당한 뒤 그 경험을 바탕으로 작곡한 곡이다. 〈환상 교향곡〉은 5악장으로 구성된 교향곡 형식임에도 줄거리가 있고 각 악장에 제목이 있다.

〈만프레드〉를 굉장히 빨리 작곡했지만 그렇다고 그 과정이 쉬웠던 건 아니에요. 말 그대로 고통 속에서 창작한 곡이었거든요. 차이콥스키가 1885년 8월 메크 부인에게 보낸 편지에 그 심경을 털어놔요.

> 요즘 바이런의 『만프레드』를 주제로 하는 매우 어렵고 복잡한 교향곡을 쓰고 있습니다. 상당히 비극적인 인물이어서 때때로 만프레드의 일부를 저 자신

처럼 느끼기도 합니다. … 이 일을 빨리 끝내고 싶은 마음이 굴뚝 같아서 제 모든 힘을 다해 작곡하고 있습니다.

만프레드의 비극에 감정 이입을 했군요.

금단의 사랑으로 괴로워하는 만프레드나 이성과의 결혼에 실패한 차이콥스키나 둘 다 고통을 겪고 있다는 점에서 비슷하지 않나요? 만프레드를 작곡하는 시간은 차이콥스키에게 자신의 고통과 직면하고 이를 돌파하는 계기가 되었을지도 몰라요. 예술가는 때로 창작을 통해 자신의 고통을 승화하기도 하니까요. 차이콥스키는 작품을 완성하고서 매우 만족했어요. 비록 몇 년 뒤에는 이런저런 결점을 발견하긴 해요. 차이콥스키는 〈만프레드〉의 문제점을 파악하고서는 교향곡이 아닌 교향시로 편곡할 것이라고 말해요. 실제로 그렇게 되지는 않았지만요.

무슨 결점이요? 비극을 아주 멋지게 음악에 녹여낸 것 같은데요.

시간이 흐를수록 차이콥스키의 기준이 높아졌을 테니 어찌 보면 당연한 일이라고 볼 수 있어요. 차이콥스키에게야 아쉬운 점이 있었을지 몰라도 〈만프레드〉는 명실공히 슬럼프의 끝을 알리는 대작이었습니다. 그 사실은 차이콥스키 자신도 부정할 수 없었을 거예요.

돌아갈 곳을 찾다

슬럼프에서 빠져나오는 데 무척 오래 걸렸네요.

긴 방황을 끝낼 무렵, 차이콥스키에게는 특별한 변화가 있었어요. 1885년 마흔다섯 살이던 차이콥스키는 처음으로 자기 집을 가져야겠다는 생각을 하거든요. 대부분의 사람들이 부모에게서 독립하면 가능한 한 빨리 자기만의 터전을 마련해 정착하고 싶어 하기 마련인데, 차이콥스키에게는 그 시기가 꽤 늦었죠. 무엇보다 차이콥스키는 이제 더는 다른 사람들에게 신세 지고 싶지 않았어요.

그럼 마흔다섯 살 전까지는 계속 다른 사람들 집에 살았던 거예요? 그게 더 놀랍네요.

공짜로 얹혀 지냈다는 말이 아니에요. 그저 떠돌아다니는 삶을 살다 보니 자기 집이 없었던 거죠. 드디어 1885년 2월, 차이콥스키는 모스크바에서 약 90킬로미터 떨어진 클린시 인근 마이다노보에 집을 임대합니다.

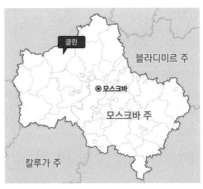

러시아 클린시의 위치
1885년 클린시 인근 마이다노보에 정착하기 시작한 차이콥스키는 이후 생을 마감하기 전까지 계속 클린시 근처에서 산다.

1888년 5월에는 마이다노보의 이 집에서 이사를 하지만 이번에도 역시 클린시 근교에 있는 프롤롭스코예로 옮겼어요. 숲에 둘러싸인 정원이 있는 오래된 저택이었죠. 차이콥스키는 우울증이 심해질 때마다 이곳에서 지내며 시골의 자연을 즐겼죠. 이 저택의 임대 기간이 끝난 뒤에도 차이콥스키는 죽을 때까지 줄곧 클린시 인근에 거처를 마련해 살았어요.

1890년 쉰 살의 차이콥스키와 프롤롭스코예 저택

예민한 차이콥스키가 그나마 마음 편하게 쉴 수 있는 곳이 생겨서 다행이네요.

그러게요. 이렇게 방랑 생활에 마침표를 찍은 차이콥스키는 본격적으로 작곡에 몰두합니다. 이 시기에 두 개의 중요한 작품이 탄생했는데, 하나는 환상 서곡 〈햄릿〉 Op.67이고 다른 하나는 〈교향곡 5번〉이에요. 이 교향곡은 그때까지 차이콥스키의 작품 중 가장 위대한 작품으로 손꼽혔지요.

음악이 된 문학

먼저 〈햄릿〉을 살펴봅시다. 차이콥스키는 〈햄릿〉 전에 도 〈로미오와 줄리엣〉, 〈만프레드〉 등 문학 작품을 소재로 한 곡들을 만든 적이 있었죠.

그러고 보니 차이콥스키는 문학 작품에서 소재를 많이 가져왔네요.

차이콥스키는 문학에 조예가 깊었어요. 유명한 톨스토이, 체호프 등 직접 알고 지내는 러시아 작가들도 많았을뿐더러 프랑스어, 영어, 라틴어 등 여러 언어에 능숙해서 외국 문학 작품들도 많이 읽었죠. 스스로 시를 쓰기도 했고요. 그래서 문학 작품을 소재로 삼는 게 자연스러웠을 겁니다.

차이콥스키가 법률학교 출신의 엘리트였다는 걸 잠깐 잊고 있었어요.

덕분에 차이콥스키의 음악은 다양한 이야기를 담게 되었지요. 〈햄릿〉을 작곡한 건 1888년이지만, 처음 아이디어가 나온 건 12년 전인 1876년이었어요. 동생 모데스트가 셰익스피어의 『햄릿』을 바탕으로 교향시를 작곡해보면 어떻겠냐고 제안을 했었죠. 차이콥스키 역시 예전부터 관심이 있던 작품이라 솔깃하긴 했지만 무척 어려울 것 같아 계속 미루고 있었어요. 이후 생활이 안정되자 그제야 시작할 수 있게 된 거죠.

확실히 뭔가 일을 하려면 안정이 필요해요.

『햄릿』의 내용은 다 알죠? 한마디로 복수 끝에 모두가 죽음을 맞이하는 비극 중의 비극이죠. 죽은 아버지의 유령으로부터 당신이 독살당했다는 사실을 들은 왕자 햄릿이 아버지의 원수를 처단하는 내용이 주가 됩니다. 하지만 그 과정에서 실수로 연인인 오필리아의 아버지를 살해하게 되고 아버지의 죽음으로 인해 실성한 오필리아도 목숨을 잃게 되지요. 햄릿 역시 마지막엔 숨을 거두고요.

사실 『햄릿』을 제대로 읽어본 적이 없어서 '죽느냐, 사느냐'라는 문구밖에 모르는데, 주인공들이 진짜 다 죽는 비극이었네요.

그런데 차이콥스키는 〈햄릿〉을 원작 이야기의 흐름을 그대로 따라가

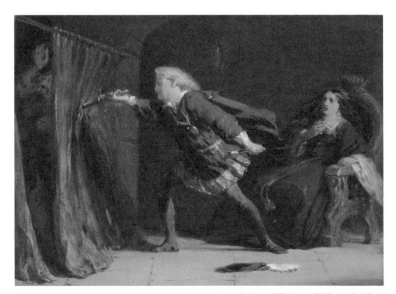

코크 스미스, 태피스트리를 찌르는 햄릿, 19세기경
햄릿은 태피스트리 뒤에 숨은 자를 아버지의
원수라고 오해해 그를 칼로 찌른다. 하지만 알고 보니
그는 오필리아의 아버지인 폴로니우스였다. 그 충격에
오필리아는 물에 빠져 죽고, 폴로니우스의 아들
레어티즈는 아버지의 복수를 위해 햄릿과 검술
시합을 벌이다가 결국 둘 다 죽음을 맞이한다.

는 식으로 작곡하지 않아요. 극 중에 벌어지는 사건을 재현하거나 주
인공을 묘사하는 것이 아니라, 분위기나 감정적 상황에 집중했어요.
다시 말해 단순히 드라마를 음악으로 재구성하지 않고 그 속에 깔려
있는 정서를 다룬 거죠. 이를 위해 차이콥스키는 곡 전체를 햄릿의 비
극적인 운명과 오필리아와의 사랑, 햄릿의 죽음 이렇게 세 부분으로
나누었어요.

줄거리를 따라가지 않으면서도 문학 작품을 음악으로 표현한다는 아

이디어가 너무 신선해요.

더 대단한 건 차이콥스키가 〈햄릿〉을 작곡하는 동안에 위대한 곡을 하나 더 쓰고 있었다는 점이에요. 드디어 새로운 번호가 붙은 교향곡 인 〈교향곡 5번〉이 만들어지고 있었죠.

'차이콥스키의 운명 교향곡'

1888년 11월 17일, 지휘를 마친 차이콥스키는 열화와 같은 환호를 받습니다. 관객들의 박수갈채와 오케스트라 단원들의 팡파르가 이어졌죠. 이 모든 게 바로 〈교향곡 5번〉 초연에 대한 반응이었어요.

차이콥스키가 초연에서 박 수갈채를 받는 날이 다 오 네요.

반응이 좋을 수밖에 없었 어요. 〈교향곡 5번〉은 기악 곡이지만 곡 자체가 무척 이나 드라마틱해요. 극적인 템포 변화와 계속되는 반전 으로 청중을 흥분의 도가 니로 몰아가는 힘이 있죠.

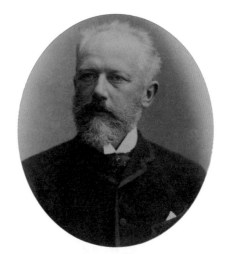

1888년 마흔 여덟 살의 차이콥스키
이 시기 차이콥스키는 〈교향곡 5번〉을 작곡한다. 대중적 인기를 휩쓴 〈교향곡 5번〉은 4번, 6번 교향곡과 더불어 차이콥스키의 3대 교향곡으로 꼽힌다.

〈교향곡 5번〉은 지금도 차이콥스키의 곡 중에서 가장 많이 연주되는 작품입니다. 이 위대한 교향곡은 '차이콥스키의 운명 교향곡'이라고 불려요.

〈교향곡 4번〉의 주제가 '운명'이었잖아요. 그 곡이 운명 교향곡이라 불렸던 게 아닌가요?

하지만 곡 자체가 '운명 교향곡'이라고 불리는 영광은 〈교향곡 5번〉이 얻었어요. 〈교향곡 4번〉도 비극적인 인간의 운명처럼 처절하고 쓸쓸한 분위기가 넘쳐요. 차이콥스키가 이 곡의 서주에 처음 나오는 격렬한 팡파레를 두고 '운명'이라고 설명하기도 했죠. 하지만 〈교향곡 4번〉의 '운명'은 긴박하게 동요하는 느낌인 반면, 〈교향곡 5번〉의 시작을 알리는 '운명'은 암울하고 어딘가 불길한 느낌마저 줍니다.

전쟁에서 진 패잔병이 절망 속에 걸어가는 것 같아요.

정말 힘이 다 빠져나간 듯한 선율이죠? 어둡기도 하고요. 하지만 바로 이 점이 차이콥스키만의 개성이라 할 수 있어요. 〈교향곡 4번〉에서 나온 얘기지만 차이콥스키는 인간은 비극적 운명에서 벗어날 수 없다며 체념하고 그냥 받아들이잖아요? 이 〈교향곡 5번〉에서도 자필 악보에 남긴 메모를 보면 1악장 서주의 선율은 "운명에 대한 완전한 굴복"이라고 써 있어요. 여기서 주목할 점은 바로 이 선율이 모든 악장에 걸쳐 모습을 드러낸다는 거예요. 마치 굴복할 수밖에 없는 운명이 자신을

<교향곡 5번> 속 '운명'의 악장

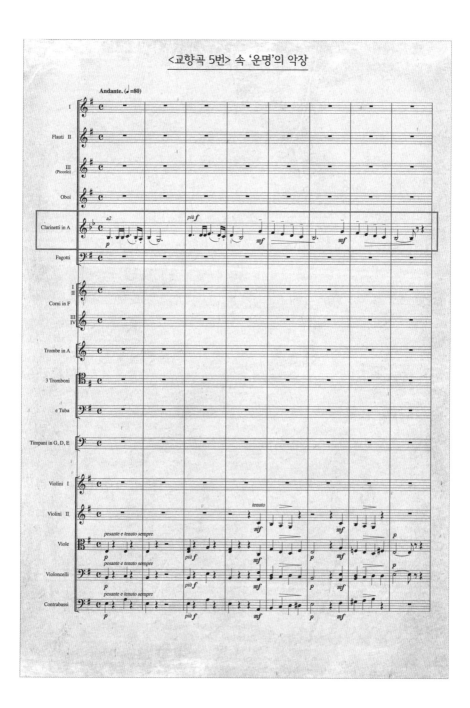

계속 따라다니는 것처럼 말이죠.

그 정도라면 운명 교향곡이라고 불릴 만하네요.

전체적으로 볼 때 〈교향곡 5번〉은 암울한 '운명'의 선율로 시작하여 템포가 극적으로 변해요. 이후 거듭되는 반전으로 청중을 흥분의 도가니로 몰아넣은 다음 역동적인 결말을 맞죠. 이런 입체적인 구성 덕에 순수한 기악음악이지만 오페라에 버금갈 만큼 드라마틱해 보여요. 그래서 이 〈교향곡 5번〉에 표제가 있는 것이 아닌지, 있다면 그것이 무엇이냐며 표제에 관한 의견이 분분했죠.

차이콥스키가 음악에 특정한 의미를 담았는지 궁금했나 봐요.

네, 맞아요. 이야기가 담긴 표제교향곡이 아닐까 추측하는 사람들이 많았던 거죠. 그중에는 종교적인 서사를 주장하는 사람도 있었습니다. 롤런드 존 와일리라는 학자는 서주에 나오는 암울한 리듬이 찬송가에서 나왔

러시아 정교회 부활절 엽서, 19세기경
존 와일리는 〈교향곡 5번〉에 러시아 정교회의 부활절 찬송가인 〈그리스도가 부활하셨습니다〉의 리듬이 쓰였다고 주장했다.

다고 말해요. 그렇게 보면 이 곡의 웅장한 결말은 종교적 구원이나 악에 맞섰던 선의 거룩한 승리라는 식으로 해석될 수 있죠.

음악이 얼마나 극적이길래 이렇게 다양한 해석이 나왔을까요?

한번 직접 들어볼까요? 1악장은 앞서 말한 것처럼 암담하고 불길하게 시작하지만 정작 1악장의 1주제는 상당히 아름답고 리듬감 있는 선율로 구성되어 있어요. 2주제 역시 현악기의 온화하고 우아한 선율이 이어지죠. 물론 이 선율들은 1악장 내내 끝없이 반복되며 거칠게 몰 아치는 모습을 보이긴 해요.

한편 2악장의 핵심은 호른이에요. 감미로운 호른의 선율이 그리움을 노래하듯이 아름답게 펼쳐지죠. 클라이맥스에 이르면 이 교향곡이 '운명 교향곡'임을 잊지 말라는 듯이 운명을 나타내는 악상이 요란하게 울려 퍼집니다. 그리고 이어지는 3악장은 놀랍게도 왈츠입니다.

3악장에 왈츠가 들어가는 게 놀랄 일인가요?

대부분의 교향곡은 3악장을 우아한 느낌의 미뉴에트나 익살스러운 분위기의 스케르초로 구성해요. 그런데 차이콥스키는 3악장에 왈츠를 넣었으니 상당히 이례적인 일이었죠. 물론 미뉴에트나 스케르초, 왈츠 모두 3박자 계통의 춤곡이라는 공통점은 있지만요.

당시에도 〈교향곡 5번〉의 3악장이 왈츠라는 점이 꽤 주목받았어요. 차이콥스키가 춤곡을 정말 잘 쓴다고 했었죠? 감미로운 왈츠 선율이

우아하게 흐르며 마음을 사로잡습니다.

그렇게 춤곡에 자신이 있으니까 교향곡에 넣은 거네요.

4악장 도입부에는 1악장부터 줄곧 따라다니던 운명 선율이 나와요. 여기에서는 그 선율이 장조로 바뀌어 현악기로 먼저 연주되고 관악기가 장엄하게 받는 식으로 기대감을 조성하죠. 그다음에 현악기가 표현하는 강렬하고 긴박한 1주제가 지나면, 목관악기가 웅장하고 희망차게 2주제를 연주해요. 그렇게 장엄한 분위기를 자아내던 4악장은 포르티시시모, 즉 엄청 강하게 연주가 휘몰아치며 분위기를 제압하고 대단원의 막을 내립니다.

왜 드라마 같다고 하셨는지 알겠어요. 관객들 반응이 좋을 수밖에 없었겠는데요?

청중들은 열광했지만 평단의 반응은 그다지 좋지 않았어요. 막강한 소수의 일원이었던 세자르 퀴는 "독창성도 없고 개성도 없으며 뻔한 전개뿐인, 한낱 소음이 강조된 음악"이라고 혹평했어요. 이런 혹평에 차이콥스키는 점차 자신감을 잃고 스스로 수긍하게 되죠.

그 사람은 전에도 악평을 하지 않았나요? 사람들의 반응에 일일이 신경 쓰다니, 마치 댓글 때문에 마음고생하는 연예인 같네요.

당시 음악회는 대중에겐 가장 큰 오락거리였고 그만큼 화제가 되었으니 차이콥스키는 반응에 민감할 수밖에 없었을 거예요. 게다가 항상 최선을 다해 작곡하지만 돌아오는 반응이 기대에 미치지 못하니 힘들었겠죠. 그러던 어느 날, 차이콥스키에게 편지가 한 통 도착합니다. 안토닌 드보르자크가 1889년 1월, 프라하에서 보낸 편지였어요.

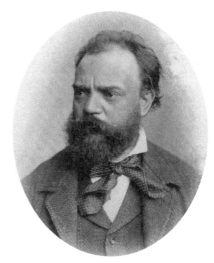

안토닌 드보르자크
드보르자크는 체코의 대표적인 민족주의 작곡가 스메타나의 영향을 받아 독자적인 작품 세계를 구축한 음악가다.

친애하는 친구에게

… 기쁨을 담아 고백하건대 저는 당신의 오페라에서 깊은 감명을 받았습니다. 진정한 예술 작품에서만 받을 수 있는 그런 감명 말입니다. 당신의 작품 가운데 〈예브게니 오네긴〉만큼 내 마음에 든 작품은 없었다고 확실히 말할 수 있습니다. … 극장에서 이 작품을 접하는 동안 흡사 다른 세상에 온 듯한 기분이었습니다. 이토록 훌륭한 작품을 쓰셨다는 데 경의를 표합니다. 신이시여, 당신이 이런 작품을 더 많이 쓰게 해주소서.

훈훈한 내용이네요. 타이밍도 좋고요.

차이콥스키는 이 편지를 받고 자신감을 회복합니다. 이어 1888년 11월부터 12월까지 프라하를 방문해 〈예브게니 오네긴〉과 〈교향곡 5번〉을 연주하고 어마어마한 박수갈채를 받아요. 같은 해 12월 러시아 모스크바 공연과 이듬해인 1889년 3월 독일 함부르크 공연에서도 〈교향곡 5번〉을 지휘해 대성공을 거두죠. 덕분에 평론가들의 과소평가에도 불구하고, 차이콥스키는 이제껏 누려본 적 없는 인기를 얻게 됩니다.

여러 지역을 옮겨다니며 생활하던 차이콥스키는 1885년 마침내 자신의 집을 마련해 정착한다. 이 시기부터 슬럼프에서 벗어나기 시작했으며, 이때 작곡한 〈만프레드〉는 전성기의 포문을 여는 작품과도 같았다. 1888년 차이콥스키는 〈햄릿〉과 〈교향곡 5번〉 두 곡을 동시에 작곡하기도 한다. 특히 〈교향곡 5번〉은 오늘날까지도 청중에게 큰 사랑을 받으며 명작으로 손꼽힌다.

슬럼프의 끝	**차이콥스키의 정착** 1885년 마흔다섯의 나이에 처음 한곳에 정착하여 안정을 찾음. ⋯→ 점차 슬럼프에서 벗어남.
	〈만프레드〉 영국 시인 바이런의 극시 『만프레드』를 소재로 한 대작. 기나긴 슬럼프의 끝을 알리는 첫 작품. ⋯→ 1885년 4월부터 작곡에 돌입해 네다섯 달 만에 완성함. 교향곡의 규모를 갖춘 작품이지만 표제음악의 성격이 강해 별도의 교향곡 번호가 없는 게 특징임.
음악을 덧입은 문학	**〈햄릿〉** 셰익스피어의 『햄릿』을 바탕으로 만든 환상 서곡. 평소 문학에 조예가 깊었던 차이콥스키는 여러 문학 작품을 소재로 한 곡들을 여러 편 만듦.
	사건과 인물보다는 분위기와 감정적 상황을 중심으로 표현함. ⋯→ 인물 내면의 깊은 정서를 음악으로 전달함.
'운명' 교향곡	**〈교향곡 5번〉** '차이콥스키의 운명 교향곡'이라 불림. '운명의 동기'가 모든 악장에서 반복됨. ⋯→ 결코 떨쳐내지 못하는 운명의 힘을 연상시킴.
	드라마틱한 구성과 청중의 열광 〈교향곡 5번〉은 차이콥스키의 곡 중에서 가장 많이 연주되는 작품임. ⋯→ 극적인 템포 변화와 계속되는 반전, 강력한 피날레로 초연부터 관객들의 열렬한 환호를 받음. ⋯→ 러시아는 물론 해외에서도 대성공을 거두며 차이콥스키의 명성이 널리 알려짐.

멈출 수 없는 창작

차이콥스키가 그려낸 오선지 위 세계에서
아름다운 공주와 왕자는 춤을 추고
욕망에 눈먼 청년은 운명의 방아쇠를 당긴다.

우리는 삶의 매 순간
한쪽 발은 동화에, 다른 쪽 발은 심연에 담그고 있다.

- 파울로 코엘료

02
찬란한
창작의 나날들

#〈잠자는 숲속의 미녀〉 #〈스페이드의 여왕〉

1889년 이후 차이콥스키는 인기뿐만 아니라 창작력 역시 최고조에 달하게 돼요. 이때 차이콥스키의 여러 대표작이 짧은 시간 안에 만들 어졌죠. 〈잠자는 숲속의 미녀〉는 40여 일 만에, 〈스페이드의 여왕〉은 43일 만에 작곡했고, 마지막 교향곡인 〈교향곡 6번〉은 24일 만에 초 안을 완성했어요.

순식간에 걸작들을 내놓았네요.

원래 가지고 있던 작곡 실력에 노련함이 더해지면서 탄력이 붙은 거 지요. 실제로 이 시기 차이콥스키는 바쁘게 연주 여행을 다니고 지휘 자로 활약하면서도 작곡에 충실히 임합니다. 놀라운 집중력으로 빠 르게 작품의 초안을 구상해내죠. 거장으로 불리는 이유가 바로 여기 에 있을 거예요. 이 시기에 가장 먼저 나온 작품은 발레 〈잠자는 숲속 의 미녀〉입니다.

차이콥스키는 〈백조의 호수〉 이후로 더 이상 발레 음악을 작곡하지 않겠다고 하지 않았나요?

그랬었죠. 하지만 그사이에 결심을 바꿀 만한 일이 있었습니다. 마린스키 극장의 감독으로부터 직접 연락을 받은 거죠.

마린스키 극장, 차이콥스키와 손잡다

상트페테르부르크에 있는 마린스키 극장은 1881년부터 이반 브세볼로시스키가 감독직을 맡고 있었어요. 차르인 알렉산드르 3세의 뜻에 따라 마린스키 극장의 감독으로 취임한 브세볼로시스키는 곧바로 개혁을 단행했지요. 예컨대 당시 청중들에게 인기 있던 극장 전속 작곡가 루트비히 민쿠스를 해고해요. 브세볼로시스키는 이전부터 민쿠스를 삼류 작곡가로 평가하고 있었거든요. 그는 마린스키 정도의 극장이라면 민쿠스가 아니라 차이콥스키처럼 수준 높은 작곡가의 음악을 써야 한다고 생각했어요.

평소 소신을 거침없이 밀어붙이다니 멋있어요.

하지만 브세볼로시스키가 내린 해고 결정에 당사자인 민쿠스나 그 팬들의 저항이 컸죠. 그래도 어쩌겠습니까. 감독이 그만두라고 하니 따를 수밖에요. 이후 민쿠스는 아내와 함께 아예 러시아를 떠나버립니다.

(위) 마린스키 극장 전경 (아래) 마린스키 극장 내부
1860년 설립된 마린스키 극장은 웅장한 규모와
화려한 장식을 특징으로 한다. 극장 내부에 보이는
오른쪽 공간은 황제가 앉던 좌석으로, 현재 극장
내에서 가장 비싸게 팔린다.

덕분에 차이콥스키에게는
좋은 기회가 생겼네요.

1903년 이반 브세볼로시스키
파리 주재 러시아 대사관에서 근무한 적이 있던
브세볼로시스키는 프랑스 문화와 연극을 비롯해
예술에 조예가 깊었으며 열정도 대단했다.

맞아요. 사실 차이콥스키
는 이전부터 브세볼로시스
키를 알고 있었어요. 평소
차이콥스키의 음악을 좋
아하던 브세볼로시스키가
1886년에 발레 작품을 의
뢰한 적이 있거든요.
하지만 그 당시에는 차이콥
스키가 별로 관심을 보이지
않았죠. 그리고 2년이 지난
1888년, 마린스키 극장의
감독이 된 브세볼로시스키
가 동화『잠자는 숲속의 공
주』를 바탕으로 한 대본을 보내며 다시 한번 차이콥스키에게 발레 음
악을 써달라고 한 겁니다.

설마 이번에는 거절하지 않았겠죠?

차이콥스키가 어떻게 답했는지 그때 쓴 편지를 살펴볼까요? 1888년
9월의 편지입니다.

제가 말로 표현할 수 없을 정도로 얼마나 기쁘고 황홀한지 꼭 말씀드리고 싶습니다. 제 마음에 쏙 드는 작품입니다. 지금 이 대본으로 바로 음악을 만드는 것 외에는 바라는 게 없습니다.

엄청 긍정적으로 답을 했군요.

말만 한 게 아니에요. 차이콥스키는 〈교향곡 5번〉의 초연을 앞둔 시점이라 매우 바빴지만, 〈잠자는 숲속의 미녀〉의 작곡에 바로 착수했어요. 이때 브세볼로시스키와 차이콥스키 말고도 〈잠자는 숲속의 미녀〉가 탄생하는 데 기여한 사람이 한 사람 더 있어요. 바로 마린스키 극장에서 안무를 맡고 있던 마리우스 페티파입니다.

왠지 익숙한 이름인데요. 앞에서 나왔었나요?

〈백조의 호수〉를 설명할 때 언급한 적이 있어요. 초연 당시 혹평받았던 〈백조의 호수〉를 차이콥스키 사후에 다시 조명받을 수 있도록 각색해 무대에 올린 사람이 바로 페티파였죠.
〈잠자는 숲속의 미녀〉가 작곡될 당시 페티파는 일흔의 나이였지만, 마린스키 극장의 발레 마스터로서 안무를 주도하는 위치에 있었어요. 게다가 페티파는 차이콥스키에게 상세한 구성 대본을 보내서 어떤 음악이 필요한지를 아주 구체적으로 요구했죠. "여기서 4분의 2박자에

서 4분의 3박자로 바뀐다",
"4분의 4박자로 8마디", "이
부분은 24마디 또는 32마
디를 써주기 바람" 등 요구
사항도 아주 많았어요.

안무가가 너무 세세하게 음
악에 훈수를 두면 작곡가
입장에서는 기분 나쁘지 않
을까요?

페티파의 캐리커처
페티파는 러시아 발레의 기념비적 인물이다. 그림
속 페티파가 들고 있는 배너에는 '상트페테르부르크
발레'라는 문구가 적혀 있다.

서로 협력하여 하나의 작품
을 만들어가는 의미가 컸기
에 차이콥스키는 페티파의 모든 의견을 진지하게 들었어요. 〈교향곡
5번〉의 초연과 다른 나라에서의 연주회들을 마친 후, 1889년 1월부터
러시아로 돌아와 〈잠자는 숲속의 미녀〉 작곡에 매달렸죠. 그렇게 해
서 1889년 2월, 총 3막 구성 중에 2막까지의 초고를 완성합니다.

숨 돌릴 틈도 없이 일하면서 시간을 보냈네요.

그뿐만이 아니에요. 차이콥스키는 정신없이 바쁜 와중에도 마린스키
극장이 있는 상트페테르부르크까지 가서 〈잠자는 숲속의 미녀〉 1막
의 약식 리허설에 참석했어요. 차이콥스키를 비롯해 페티파와 브세볼

로시스키도 리허설에 참석해 서로 적극적으로 의견을 교환했죠. 페티파의 발레 안무가 차이콥스키의 음악을 만나 절정에 이르고, 브세볼로시스키의 시나리오와 의상이 작품의 완성도를 높였죠.

실력 있고 의욕 넘치는 전문가들이 뭉쳤으니 그야말로 최고의 조합이었겠어요.

그러나 그 과정이 순탄치만은 않았어요. 차이콥스키와 나머지 두 사람의 의견이 갈리는 순간도 있었어요. 브세볼로시스키와 페티파는 서둘러 공연을 올리려 했지만, 차이콥스키는 조금 더 시간을 들여 정성껏 작업을 하고 싶었지요. 차이콥스키가 〈잠자는 숲속의 미녀〉에 가

진 애정이 정말 컸거든요. 다행히 두 사람이 차이콥스키를 이해해주었어요.

인생에 길이 남을 작품을 만들려고 했나 봐요.

1889년 6월, 드디어 〈잠자는 숲속의 미녀〉는 3막까지 전체 초고가 완성돼요. 차이콥스키는 1888년 10월 중 열흘, 1889년 1월부터 3주, 1889년 6월 중 한 주 해서 작곡에 총 40일이 걸렸음을 초고 표지에 적어뒀어요. 공연 시간이 2시간 40분이나 되는 발레 작품의 제작 기간으로 치면 말도 안 되게 짧은 거죠.

정말 빛의 속도로 썼군요.

그렇다고 쉽게 쓴 건 아니었어요. 밤마다 춤이 꿈에 나와 괴로웠을 정도로 창작의 고통이 심했지요. 그럼 차이콥스키가 마음을 다해 만든 작품을 만나러 가볼까요? 아름다운 동화의 세계가 펼쳐집니다.

숲속의 공주를 찾아

동화 『잠자는 숲속의 공주』는 내용을 모르는 사람이 없을 거예요.

저도 어릴 때 동화책으로도 보고 디즈니 애니메이션으로도 여러 번 봤어요.

원래『잠자는 숲속의 공주』는 중세 시대부터 구전되던 민담이었어요. 민담을 바탕으로 1697년에 프랑스 작가 샤를 페로가 내용을 구성해『신데렐라』,『장화 신은 고양이』등 11편의 이야기들과 함께 책으로 묶어냄으로써 지금 우리가 아는 동화의 원형이 만들어진 거죠. 이후『잠자는 숲속의 공주』는 19세기 독일의 그림 형제가 엮은 동화를 비롯해 여러 다른 버전들이 나왔지요. 버전마다 요정의 숫자나 왕자가 공주를 알게 되는 경위 등 세부적인 내용은 조금씩 차이가 있어요.

그 가운데 제일 유명한 버전은 1959년 디즈니에서 제작된 애니메이션일 거예요. 디즈니 특유의 영상미와 재미를 잘 살려 큰 인기를 얻었죠. 다만 주인공인 오로라 공주가 아름다운 외모를 가졌다는 특징 외에

1959년 제작된 월트 디즈니 애니메이션 〈잠자는 숲속의 공주〉

찬란한
창작의 나날들

는 무능하고 의존적인 캐릭터로 나와서 비판을 받기도 했어요.

아, 그런 생각은 미처 못했는데…. 하긴 오로라 공주가 예쁜 거 외에는 별달리 하는 역할이 없죠.

맞아요. 오히려 악역이지만 오로라 공주에게 저주를 거는 마녀 말레피센트의 존재감은 확실한데 말이죠. 그래서인지 디즈니는 2014년에 말레피센트의 시각으로 이야기를 재해석한 영화를 제작하기도 했어요. 여성 캐릭터에 대한 달라진 시각이 흥미로워요.
다양한 버전이 있는 만큼 차이콥스키의 〈잠자는 숲속의 미녀〉 역시 등장인물의 수나 이름이 애니메이션과는 조금 달라요. 차이콥스키의 작품은 프롤로그와 3막 8장의 구성인데, 세부적으로는 61곡의 음악이 담겨 있어요.

생각보다 굉장히 많은 곡이 나오네요.

네, 적지 않죠. 그렇지만 전체적으로 통일감이 있어서 다양한 곡이 나와도 산만하지는 않아요. 등장하는 음악이 크게 선과 악의 구도로 나뉘거든요. 선과 악을 대표하는 것은 바로 착한 요정과 나쁜 마녀인데, 이들의 라이트모티프가 서주에서 제시된 후 전편에 걸쳐 반복적으로 나와요. 선악의 대결로 드라마를 이끌어가는 거죠. 디즈니 애니메이션에서는 착한 요정이 세 명이지만 차이콥스키의 작품에서는 일곱 명의 요정이 나옵니다. 사악한 마녀의 이름도 말레피센트가 아닌 카라

보스예요. 본격적으로 막이 오르기 전 서주에서 음악으로 이들을 소
개하죠.

먼저 마녀 **카라보스의 주제**는 서주가 시작되자마자 빠르고 강렬하게
등장해요. 이어서 일곱 번째 요정인 **라일락 요정의 주제**가 잉글리시
호른의 감미로운 연주로 구현됩니다.

두 선율이 확실히 다르네요.

서주부터 프롤로그까지의 구성에서 이야기의 배경이 되는 사건이 일
어나기 때문에 이 부분은 50분이나 될 정도로 비중 있게 다루어지
죠. 본격적으로 막이 오르면 오로라 공주의 명명식 장면이 펼쳐집니
다. 오로라 공주의 탄생을 축하하는 여러 인물이 등장하죠. 일곱 명의

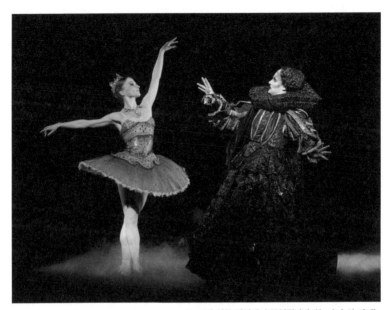

2012년 영국 런던에서 공연된 〈잠자는 숲속의 미녀〉 실황
왼쪽은 라일락 요정, 오른쪽은 카라보스로 서주부터 선과 악의 대립이 명확히 드러난다.

요정도 차례로 공주에게 갖가지 축복을 내리는데, 마지막으로 라일락 요정이 축복하러 요람에 다가가는 순간 카라보스가 나타나요. 잔치에 초대받지 못한 카라보스는 공주가 열여섯 살이 되면 물렛가락에 찔려 죽게 될 거라는 저주를 퍼부어요. 그러자 라일락 요정이 원래 준비한 축복 대신 이 저주를 최대한 무력화할 수 있는 축복을 내리죠. 공주가 깊은 잠에 빠질 뿐, 100년 후 왕자의 입맞춤으로 깨어날 수 있도록 말이에요. 이렇게 프롤로그의 막이 내립니다.

어려서 듣던 동화를 발레 이야기로 따라가니 아주 색다르네요.

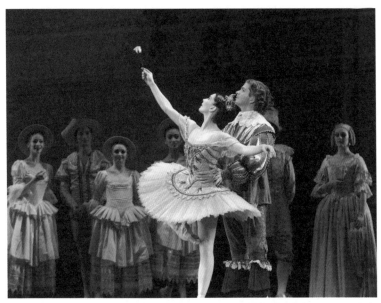

2012년 영국 런던에서 공연된 〈잠자는 숲속의 미녀〉 실황
로즈 아다지오는 고난도의 안무가 이어지기 때문에
발레리나에게 체력과 고도의 테크닉을 요구한다.
하지만 그만큼 아름답고 화려한 장면으로 꼽힌다.

1막은 시간이 흘러 오로라 공주의 열여섯 번째 생일날로 시작됩니다.
공주의 생일을 축하하러 온 사람들이 **왈츠**를 추죠. 그러던 중 네 명의
왕자가 오로라 공주에게 구혼해요. 이때 왕자들과 오로라 공주가 추
는 춤을 **로즈 아다지오**라고 불러요.
공주가 왕자들이 주는 장미꽃을 들고 춤을 추기 때문
이죠. 하지만 슬픈 예감대로 잠시 후 공주에게 노파로
변신한 카라보스가 다가옵니다. 노파가 건넨 선물은
바로 물레였어요.

찬란한
창작의 나날들

결국 저주대로 공주는 물렛가락에 찔려 긴 잠에 빠지게 되겠군요.

그래도 라일락 요정이 100년 후 혼자 깨어날 공주를 배려해 성안의 모든 사람을 잠들게 해요. 그렇게 2막은 100년이 흐른 뒤의 시점에서 시작되죠. 사냥을 나간 젊은 데지레 왕자 앞에 라일락 요정이 나타나 오로라 공주의 환영을 불러내요. 그걸 보고 왕자는 바로 사랑에 빠지죠. 성으로 향한 왕자는 잠들어 있는 오로라 공주에게 입맞춤을 하고 드디어 저주가 풀리게 되죠. 잠들어 있던 성안의 사람들 역시 모두 깨어나면서 2막이 끝이 나요. 자, 이제 마지막 3막만 남았습니다.

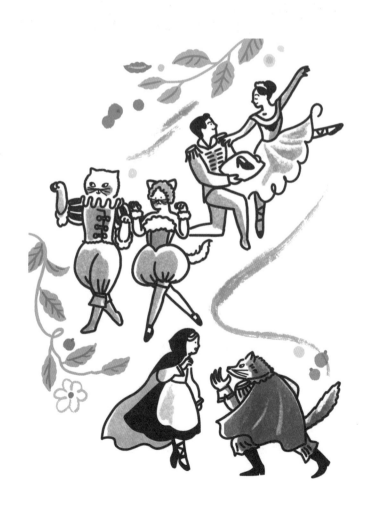

제가 알던 이야기는 여기까지가 끝인데 발레는 뒤에 이야기가 더 있나요?

3막은 왕자와 공주의 결혼식 장면이에요. 서사가 전개된다기보단 화려하고 멋진 결혼식 자체를 보여주는 거죠. 막이 오르면 두 사람의 결혼식에 손님들이 찾아와요. 금, 은, 사파이어, 다이아몬드의 요정들에 이어서 〈잠자는 숲속의 미녀〉의 원작자인 샤를 페로의 동화 속 주인공들이 따라 들어옵니다. **장화 신은 고양이와 하얀 고양이**가 춤을 추고, 신데렐라와 왕자, 빨간 모자와 늑대 등 우리에게 익숙한 인물들이 등장하죠.

와, 저도 다 아는 캐릭터들이에요. 정말 장관이겠어요.

맞아요. 그리고 대단원을 장식하는 건 역시 오로라 공주와 데지레 왕자의 **그랑 파드되**입니다. 어둠이 걷힌 듯한 밝고 경쾌한 음악과 함께 두 사람의 아름다운 무대가 펼쳐지고, 마지막으로 라일락 요정이 결혼을 축복하죠. 그리고 "모두 오래오래 행복하게 살았습니다".

정말 동화 속 세계에 푹 빠졌다 나온 느낌이에요.

아름다운 해피 엔딩이죠? 〈잠자는 숲속의 미녀〉는 차이콥스키가 쉰 살이던 1890년 1월, 마린스키 극장에서 초연을 했습니다. 당시 차르였던 알렉산드르 3세도 관람했는데, 공연 후 차이콥스키를 불러 "꽤 좋

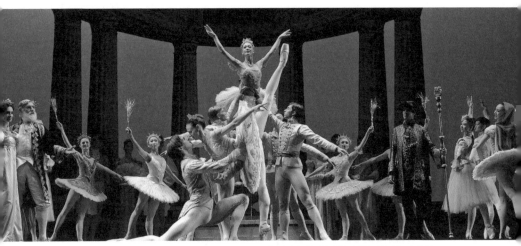

2013년 캐나다 위니펙에서 공연된 〈잠자는 숲속의 미녀〉 실황
오로라 공주와 데지레 왕자의 그랑 파드되, 즉 여성 주인공과 그 상대역이 추는 춤이 작품의 대미를 장식한다.

았다"라고 칭찬하며 하사금을 내리죠. 하지만 차이콥스키는 기대했던 만큼의 칭찬이 아니어서 실망했다고 해요.

차르의 반응에 실망했다니, 차이콥스키가 생각보다 욕심이 많네요. 개인적으로 작품에 굉장히 큰 기대를 한 것도 같고요.

앞서 이야기했듯이, 차이콥스키가 공을 많이 들인 작품이었으니 그랬던 것 같아요. 어쨌든 〈잠자는 숲속의 미녀〉의 초연이 끝나자마자 차이콥스키는 이탈리아 피렌체로 떠납니다. 이번에는 오페라를 작곡하기 위해서였죠.

다시 오페라로!

교향곡, 발레 음악에 이어 이번엔 오페라네요?

차이콥스키에게 오페라는 교향곡만큼이나 중요했던 장르예요. 사실 차이콥스키만 그런 건 아니죠. 모차르트, 베토벤, 바그너, 베르디, 브람스, 말러 등등 위대한 작곡가들은 대부분 교향곡 혹은 오페라 작곡가입니다. 이 두 장르가 클래식 음악에서는 '메이저 리그' 같은 거예요. 그러니 재능 있는 차이콥스키도 좋은 오페라 작품을 만들고 싶은 열망이 강했어요.

그런데 실력이 있어도 교향곡과 오페라는 성격이 완전히 달라서 이 두 장르에서 모두 최고였던 작곡가는 아주 드물어요. 거의 모차르트가 유일할 거예요. 차이콥스키가 모차르트를 존경하고 좋아했다는 거 기억하시나요? 아마도 차이콥스키 역시 모차르트처럼 교향곡과 오페라 두 장르 모두에서 성공하고 싶었을 겁니다.

그것 봐요. 정말 차이콥스키는 욕심이 많아요. 그래서 거장이 된 거겠지만요.

1890년 1월 피렌체에 온 차이콥스키는 3월까지 오페라 작곡에 열중해요. 이때 넘치는 창작력으로 만들어낸 오페라가 바로 〈스페이드의 여왕〉입니다. 푸시킨이 쓴 동명의 소설을 바탕으로 했죠.

예전에 쓴 오페라도 원작이 푸시킨의 소설 아니었나요? 차이콥스키가
푸시킨을 많이 좋아했나 봐요.

맞아요. 하지만 『스페이드의 여왕』을 오페라로 만들자는 아이디어는
이번에도 차이콥스키의 동생인 모데스트가 제안했어요. 모데스트가
몇 년 전에는 『햄릿』으로 음악을 만들어보라고 권유했었죠.
〈잠자는 숲속의 미녀〉의 작곡이 끝날 무렵, 브세볼로시스키가 다음
에는 마린스키 극장을 위해 오페라를 작곡해달라고 요청했어요. 수
락을 해놓고 차이콥스키는 깊은 고민에 빠져 있었죠. 〈예브게니 오네
긴〉과 〈오를레앙의 처녀〉 이후에도 오페라를 몇 작품 썼지만 그렇게
큰 인기를 끌지 못했기 때문이에요. 이번엔 어떤 소재로 오페라를 쓸
지 고민에 고민을 거듭했으나 쉽게 결정을 내리지 못했어요. 그때 작

가이기도 했던 동생 모데스트가 강력하게 소설 『스페이드의 여왕』을 추천한 거죠.

유독 이 소설에 끌렸던 그 매력이 궁금하네요.

오페라 〈스페이드의 여왕〉은 발레 〈잠자는 숲속의 미녀〉와는 분위기나 결론이 정반대인 이야기라고 볼 수 있어요. 〈잠자는 숲속의 미녀〉가 해피 엔딩의 예쁜 동화라면, 〈스페이드의 여왕〉은 처절한 비극입니다. 전자가 허구의 세계라면 후자는 냉엄한 현실이고요. 그럼 본격적으로 〈스페이드의 여왕〉의 비극적인 세계로 들어가볼까요?

이탈리아 피렌체의 야경
차이콥스키는 피렌체에 도착한 바로 다음 날부터 〈스페이드의 여왕〉 작업을 시작할 만큼 열의를 보였다.

파국을 불러온 '카드'의
비밀

작품의 배경은 18세기 말의
상트페테르부르크입니다.
1막은 두 명의 장교가 화창
한 여름날 공원에서 게르만
이라고 하는 괴짜 장교의
흉을 보고 있는 걸로 시작
해요. 그런데 마침 게르만
이 친구 톰스키와 함께 등
장해서는 자신이 이름도 모
르는 신분 높은 여자를 사

오페라 〈스페이드의 여왕〉 대본집

랑하게 됐다고 털어놓죠. 다른 한편에선 옐레츠키 공작이 늙은 백작
부인과 그녀의 손녀이자 자신의 약혼녀인 리자와 함께 등장해요. 문
제는 그 리자가 바로 게르만이 사랑에 빠진 여인이라는 거예요.

그럼 일개 군인이 공작의 약혼녀를 사랑하고 있었다는 거예요?

게르만도 그 사실을 깨닫고 깊은 절망감에 사로잡히죠. 그런데 옐레츠
키 공작 일행이 자리를 뜨자 친구 톰스키는 게르만에게 리자의 할머
니인 백작 부인이 바로 문제의 '스페이드의 여왕'이라면서 그녀의 과거
얘기를 해요. 백작 부인은 한때 파리 사교계를 주름잡았지만 어느 날

도박으로 큰돈을 잃게 되는데, 파리의 생제르맹 백작이 나타나 하룻밤을 대가로 백작 부인에게 카드의 비밀을 알려주었다는 거죠. 그 덕분에 백작 부인은 잃은 돈을 모두 되찾을 수 있었고요.

카드의 비밀이라니, 뭔가 음모가 숨겨져 있을 것 같아요. 흥미진진한데요?

결론적으로 얘기하자면 그 비밀로 인해 비극이 시작됩니다. 돈을 되찾은 뒤 백작 부인은 자신의 남편과 젊은 애인 두 사람에게만 카드의 비밀을 얘기하고 입을 다물고 있었어요. 유령에게서 세 번째 남자가 카드의 비밀을 알아내려고 그녀를 죽일 거라는 경고를 들었기 때문이었죠. 그런데 이 모든 이야기를 듣던 게르만은 자기가 그 비밀을 알아내기로 결심해요.

아니 게르만이 왜요?

카드의 비밀을 알아내서 부자가 된 뒤 리자와 떠날 생각을 한 거죠. 자신의 계획에 상기된 게르만은 리자의 집을 찾아가 자신의 사랑을 받아주지 않으면 죽어버리겠다며 격정적으로 사랑을 고백해요.

요즘에는 저러면 문제가 될 텐데, 왠지 여기서는 통할 것 같네요.

리자는 그런 게르만의 뜨거운 정열에 반하게 됩니다. 분에 넘치는 약

혼자인 공작을 두고 말이지요. 그렇게 게르만의 고백에 응답하는 리자의 모습을 끝으로 1막이 내립니다.

2막이 오르면 무도회가 한창이에요. 옐레츠키 공작이 리자를 향해 깊은 애정을 담은 노래를 하죠. '**나는 헤아릴 수 없을 정도로 당신을 사랑합니다**'라는 제목의 아리아를 부르는데, 이 가사는 차이콥스키가 직접 썼다고 합니다. 하지만 이 격한 고백을 듣고도 공작을 대하는 리자의 표정이 냉랭하죠. 잠시 후 리자는 게르만에게 몰래 자기 방으로 들어올 수 있는 문의 열쇠를 건네요.

결국 약혼자를 두고 다른 남자를 선택한단 말이에요?

그러게 말이에요. 하지만 게르만이 리자의 방에 들어가기도 전에 사달이 나요. 리자의 방은 백작 부인의 침실을 거쳐야 하는데, 게르만은 그 침실을 지나면서 부인의 젊은 시절 초상화를 보고 그들의 운명이 연결되어 있다는 묘한 느낌에 사로잡혀 눈을 떼지 못해요. 그렇게 시간을 지체하는 사이 백작 부인과 하녀들이 들어오고 게르만은 급히 침대 밑으로 숨지요. 그리고 마침내 백작 부인이 홀로 남자 게르만이 자신의 정체를 드러내고서는 카드의 비밀을 물어봅니다. 처음에는 간청하는 태도를 보이지만, 백작 부인이 순순히 응하지 않자 마음이 조급해진 게르만은 급기야 권총을 꺼내 백작 부인을 협박해요.

아무리 카드의 비밀이 궁금했대도 게르만이 선을 넘었네요.

타오르는 불꽃처럼

욕망에 눈이 먼 거죠. 게르만의 모습에 놀란 백작 부인은 겁에 질린 나머지 충격을 받고 쓰러져 죽고 맙니다. 그때 옆방에 있던 리자가 이 모든 상황을 알게 되고 그녀는 카드의 비밀에 집착하는 게르만을 비난하며 괴롭게 울부짖어요.

이렇게 2막이 끝나고 3막은 게르만이 막사에 있는 장면으로 시작합니다. 막사에서 게르만은 리자에게서 온 편지를 읽고 잠이 들어요. 그런데 꿈속에서 죽은 백작 부인의 유령이 나타나서 원치 않는 결혼을 하게 될 리자를 구원해달라며 카드의 비밀을 알려줍니다. "3, 7, 에이스"라면서요.

이게 말이 되나요. 자기를 죽게 한 사람이잖아요.

조금만 지켜보면 반전이 있어요. 리자가 한밤중에 강변에서 게르만을 기다리며 '**아아, 나는 번민에 지쳤다**'라는 슬픈 노래를 불러요. 비극적이지만 너무나 아름다운 선율을 자랑하는 노래죠. 이렇게 괴로워하는 리자 앞에 나타난 게르만은 신나서 카드의 비밀을 이야기하죠. 리자는 여전히 도박 생각밖에 없는 게르만을 말려보지만 게르만은 리자를 뿌리치고 도박장으로 떠나요. 결국 리자는 절망하여 강물에 몸을 던집니다.

점점 파국을 향해 가는 것 같은데요?

맞아요. 하지만 비극은 아직 끝나지 않았죠. 도박장에는 게르만의 친구들, 그리고 리자와 파혼한 옐레츠키 공작이 와 있습니다. 게르만은 백작 부인의 유령이 알려준 대로 두 판의 도박에서 3과 7을 맞춰 어마어마한 돈을 따게 돼요. 이 미심쩍은 결과에 사람들은 불길한 예감에 사로잡히지만 기쁨에 취한 게르만은 이미 '**인생이란 무엇인가? 도박이다**'를 부르며 아랑곳하지 않죠.

처음에는 리자를 얻으려고 카드의 비밀을 알아낸 건데, 이제는 돈에 완전히 눈이 멀었네요.

세 번째 게임이 되자 게르만은 자신이 가진 돈을 모조리 걸어요. 아무

도 게르만과 붙으려 하지 않자 그때 바로 옐레츠키 공작이 나서죠. 최후의 승부가 걸린 카드를 두고 게르만은 예상대로 에이스를 외쳐요. 그러나 뜻밖에도 그 카드는 스페이드 퀸, 즉 '스페이드의 여왕'이었어요. 결국 백작 부인의 유령이 게르만에게 복수를 한 거죠. 모든 걸 잃고 절망한 게르만은 스스로 목숨을 끊습니다. 이렇게 오페라의 막이 내립니다.

세상에 주인공들이 모두 다 죽네요. 백작 부인, 리자, 게르만까지.

입체적인 오페라를 위해

정말 비극적이죠. 하지만 푸시킨의 원작은 오페라보다 더 심하답니다. 원작에서 게르만은 리자와의 사랑을 이루기 위해 도박에 뛰어든 것이 아니라 그저 자신의 물욕을 채우기 위해 리자를 이용하는 인물이에요. 리자에게 순정을 바치는 옐레츠키 공작도 나오지 않고요. 차이콥스키는 이 냉소적이고 진지한 푸시킨의 소설을 그래도 꽤 로맨틱하게 바꾼 거예요.

하긴 오페라에서는 주인공들이 모두 죽긴 해도 그 바탕에 사랑이 있는 것 같아요.

그 때문에 푸시킨의 의도를 왜곡했다는 비판을 받기도 했어요. 하지만 차이콥스키는 원작의 내용을 고수하기보다 오페라라는 장르의 속

1890년 〈스페이드의 여왕〉 초연 당시 남녀 주연과 차이콥스키
가운데 차이콥스키를 기준으로 왼쪽은 헤르만 역의 니콜라이 피그너, 오른쪽은 리자 역의 메데아 피그너로 이 둘은 실제 부부였다.

성과 음악의 흐름을 먼저 고려한 거죠. 그 덕에 오페라 〈스페이드의 여왕〉에선 극적인 긴장감을 살리면서도 인간 내면의 복잡한 변화를

구현해냈죠. 게르만이 위선자인지 단지 사랑에 눈먼 자인지, 백작 부인은 마녀인지 아닌지 끊임없이 질문하게 되니까요.

아무래도 소설과 오페라라는 장르의 성격과 구조가 다르겠죠.

음악은 확실히 글보다 작품을 더 입체적으로 만들어요. 특히 이 작품에는 음울하면서도 괴기한 화성과 밝고 우아한 선율이 끊임없이 교차하며 흐릅니다. 이런 요소가 차이콥스키 음악만의 독특한 매력이지요. 게다가 〈스페이드의 여왕〉에 나오는 24곡의 노래는 시작과 끝이 명확하게 구분되기보다는 물 흐르듯 이어져요. 각각의 곡에 번호가 붙는, 이른바 번호 오페라 형식을 버리고 극이 상연되는 내내 음악이 끊이지 않도록 하는 바그너의 '무한 선율'이 떠오르는 대목이죠.
이 빛나는 개성에 걸맞게 〈스페이드의 여왕〉은 1890년 12월, 마린스키 극장에서 초연을 올린 뒤 어마어마한 찬사를 받습니다. 이렇게 오페라는 성공을 거두지만 이 무렵 차이콥스키는 프롤롭스코예에 있는 집으로 돌아가 칩거에 들어가요.

아니 그렇게 바라던 오페라의 성공이 이루어졌는데, 갑자기 칩거라니요?

사실 이 무렵 차이콥스키는 매우 불행했어요. 명실상부 러시아 최고의 작곡가 반열에 올랐지만 말이에요.

무슨 안 좋은 일이 또 생겼나요?

성공 궤도를 달리는 동안 차이콥스키에게는 몇 번의 이별이 찾아옵니다. 그 때문에 차이콥스키는 정신적으로 꽤 타격을 받아요. 게다가 원래부터 가지고 있던, 원인을 알 수 없는 정서 불안도 좀 더 심해졌고요. 다음 장에선 화려한 성공에 가려진 차이콥스키의 아픔을 한번 들여다보겠습니다.

1889년 이후 차이콥스키의 인기와 창작력은 절정에 달한다. 이 시기 차이콥스키는 여러 위대한 작품들을 단시간에 완성했다. 연달아 작곡된 발레 〈잠자는 숲속의 미녀〉, 오페라 〈스페이드의 여왕〉은 차이콥스키의 폭발적인 창작력을 대표하는 작품이다.

아름답고 화려한 동화의 세계	**발레 〈잠자는 숲속의 미녀〉** 차이콥스키가 40여 일 만에 만든 발레 음악. 총 61개의 곡으로 이루어져 있으며 선과 악의 구도가 뚜렷함.
	이반 브세볼로시스키 마린스키 극장의 음악 감독. 차이콥스키에게 〈잠자는 숲속의 미녀〉 발레 음악을 의뢰함.
	마리우스 페티파 마린스키 극장의 안무가. 상세한 조언으로 〈잠자는 숲속의 미녀〉 작곡에도 기여함.
	1막에서 오로라 공주가 구혼하는 왕자들에게 받은 꽃을 들고 추는 로즈 아다지오, 3막에서 공주와 왕자가 함께하는 그랑 파드되 장면이 유명함. **참고** 그랑 파드되 작품의 주역이 되는 발레리나와 상대역인 발레리노가 추는 춤.
어둡고 처절한 비극의 세계	브세볼로시스키가 〈잠자는 숲속의 미녀〉 이후 차이콥스키에게 새로 오페라 작곡을 의뢰함. ⋯→ 소재를 고심하던 중 동생 모데스트의 강력한 추천으로 푸시킨의 소설 『스페이드의 여왕』을 택함.
	오페라 〈스페이드의 여왕〉 동화를 바탕으로 한 〈잠자는 숲속의 미녀〉와 대조적으로 〈스페이드의 여왕〉은 처절하게 비극적인 내용을 다룸. 음울하고 괴기스러운 화성과 밝고 우아한 선율이 끊임없이 교차하는, 차이콥스키만의 특성이 잘 드러남. 1890년 12월, 마린스키 극장에서 초연한 이후 찬사를 받음.

V

세계를 사로잡다
- 러시아의 음악가

화려한 조명, 짙어진 그늘

부와 명예가 켜켜이 쌓여도
쓸쓸한 마음은 여전히 채워지지 않으니
크리스마스이브의 화려한 꿈도
그저 스쳐 지나가는 불빛 한 점.

용기는 두려움에 대한 저항이자 극복일 뿐,
두려움의 부재에서 비롯하지 않는다.

- 마크 트웨인

01

슬픔 속
빚어낸 동화

#성공 #내적 고통 #미국 연주 여행
#〈호두까기 인형〉

또 한 번 시곗바늘을 돌려 차이콥스키가 점차 슬럼프에서 벗어나던 1883년으로 가봅시다. 말이 슬럼프지 이때 이미 차이콥스키는 러시아 최고의 작곡가로 떠오르고 있었어요. 차이콥스키의 모든 활동이 주목받기 시작했죠. 특히 최고위층 인사들이 차이콥스키에 대한 애정을 거리낌 없이 표현했어요. 심지어 차르까지도요.

차르가 사랑한 작곡가

차르라면 러시아 황제 말이죠?

맞아요. 차르와 차이콥스키의 인연은 대관식에서부터 시작됩니다. 1883년, 알렉산드르 3세의 **대관식 행진곡**을 차이콥스키가 작곡하거
든요. 새로운 황제의 탄생을 알리는 그 중요한 행사 음악을 차이콥스키가 맡았으니 차이콥스키의 위상을 알겠죠?
알렉산드르 3세는 이듬해 차이콥스키에게 훈장을 수여하고 알현을

조르주 베커, 알렉산드르 3세와 마리아
표도로브나의 대관식, 1888년

허락할 정도로 애정을 보여요.

정말 대단하네요. 그동안 고생한 보람이 있었겠어요.

이뿐만이 아니에요. 1888년 1월에 알렉산드르 3세는 매년 3,000루블
의 연금을 차이콥스키가 죽을 때까지 지급하겠다고 공표해요.

유럽 곳곳을 누비며

차이콥스키는 종신 연금을 받게 된다는 기쁜 소식을 외국에서 듣습

니다. 당시 지휘자로서 첫 유럽 콘서트 투어를 하는 중이었어요. 차이콥스키는 작곡가뿐만 아니라 지휘자로서도 명성을 날리고 있었던 거죠. 게다가 투어를 하면서 브람스, 그리그, 리하르트 슈트라우스, 드보르자크, 뷜로 등 유럽 각지의 유명 음악가를 만날 수 있었어요. 차이콥스키는 그중에서도 브람스와 그리그를 정말 좋은 사람이자 매력적인 사람이라 평했어요.

지금 우리가 잘 아는 위대한 작곡가끼리 서로 교류했다는 게 신기해요.

사실 차이콥스키는 브람스를 만나기 전까지만 해도 그를 그렇게 높이 평가하지는 않았어요. 그런데 직접 만나고서는 호감을 갖게 되었죠. 반면 슈트라우스에 대해서는 브람스와 완전히 다른 평가를 내립니다. 1888년 1월 동생 모데스트에게 보낸 편지를 볼까요?

> 베를린에서 새로운 독일 천재라는 리하르트 슈트라우스의 작품을 들었어. 뷜로는 그를 두고 전에 브람스에 대해 그랬던 것처럼 야단법석을 떨더라고. 하지만 내 생각엔 슈트라우스보다 재능 없고 허세만 부리는 사람은 또 없는 것 같아.

슈트라우스가 별로 마음에 안 들었나 봐요. 저렇게까지 말할 정도면요.

요하네스 브람스
독일 출신의 작곡가 브람스는 교향곡, 협주곡,
관현악곡 등 오페라를 제외한 거의 모든
분야에 작품을 남겼다.

리하르트 슈트라우스
독일 출신의 작곡가 슈트라우스는 교향시 분야에
큰 업적을 세웠으며 빈 오페라 극장 지휘자로도
활약했다.

슈트라우스는 차이콥스키보다 훨씬 젊은 세대이기도 하고 둘의 음악 스타일이 완전히 달랐어요 차이콥스키는 베를린에 갔을 때 거기서 활약하던 20대 중반의 슈트라우스의 음악을 처음 접하게 되었죠. 베를린에서 슈트라우스가 좋은 평판을 얻고 있는 반면 차이콥스키의 경우 유독 그곳에서만 반응이 좋지 않았죠. 혹평에 신경이 날카로워진 차이콥스키의 화살이 공연히 잘나가던 슈트라우스에게 날아갔을 수도 있어요.

기분이 안 좋을 땐 좋은 음악도 좋게 들리지 않죠.

맞아요. 그래도 베를린을 제외한 독일 도시들은 물론, 다른 나라에서도 차이콥스키의 공연은 엄청난 호응을 불러일으켜요. 특히 프라하의 반응이 뜨거웠는데, 프라하는 차이콥스키가 너무나 사랑한 모차르트의 천재성을 알아본 도시이기도 하니 더욱 감격했을 거예요. 그렇게 유럽 투어를 성공리에 마치고 1888년 3월, 차이콥스키는 러시아로 돌아옵니다.

완전 금의환향이었겠는데요? 황제에게 인정받더니 외국에서도 성공을 했네요.

말 그대로입니다. 세계적인 작곡가의 반열에 오른 차이콥스키는 이제 누가 뭐래도 러시아의 대표 작곡가였어요. 높아진 위상만큼이나 사회적 책임도 커졌죠. 예컨대 니콜라이 루빈시테인이 세상을 떠난 이후 그동안 러시아음악협회와 모스크바 음악원에 복귀해달라는 요청이 많았어요. 차이콥스키는 계속 거절해왔고요. 그런데 더는 이런 요청을 모른 척할 수 없었죠.
결국 차이콥스키는 러시아음악협회의 모스크바 지부장을 맡았고, 모스크바 음악원 일에도 관여해요. 다만 가르치는 일에 복귀하지는 않았어요. 시험에 심사위원으로 참여하거나 중요한 협상이 있을 때 중재하는 역할을 맡았죠.

와, 이제 러시아 음악계의 거물이 된 거군요.

이렇게 정상에 선 차이콥스키는 명성을 즐기며 행복감에 젖어 지내도 될 텐데 안타깝게도 오히려 불안과 고통에 시달려요. 이제부터는 그 얘기를 해보도록 할게요.

수난의 시간

1884년 차이콥스키의 일기장에는 의미를 알 수 없는 문자들이 등장합니다. 마치 자신의 불안과 고통을 특정한 언어로 설명하기 힘들다는 듯이 X자나 Z자를 나열해놓았어요.

이때 차이콥스키에게 무슨 일이 있었나요?

특별한 일이 생겼다기보단 심리적인 불안과 공포가 심해진 것 같아요. 문제는 이렇게 힘든 시기에 연이어 지인들의 불행한 소식까지 접하게 되었다는 점입니다. 앞서 얘기한 것처럼 1884년 말 제자이자 연인이었던 이오시프 코테크가 사망한 데다 그 이후 1887년까지 그가 사랑한 가족과 친구가 여럿 죽음에 이릅니다.

연달아서 사랑하는 사람들을 잃으면 누구나 힘들 것 같은데, 심약한 차이콥스키는 오죽했을까 싶네요.

1887년 차이콥스키의 일기장
1873년부터 1891년까지 차이콥스키가 쓴 일기장은 오늘날에도 여러 권 남아 있다.

심지어 차이콥스키는 1886년 중엽에 유언장을 작성해놓고 자신이 얼마나 불행한지 1년 넘게 일기장에다 기록해놓았어요. 이렇게 속으로는 고통스러웠는데도 겉으로는 수많은 관객을 만나고 공적인 업무를 처리해야 했으니 제대로 쉴 수가 없었죠.

음악계를 주름잡는 작곡가라서 멋지다고만 생각했는데, 내면에는 이런 아픔들이 있었군요.

안 그래도 괴로움과 불안이 가득해 불난 집 같았던 차이콥스키의 삶에 기름을 붓는 사건이 일어납니다. 바로 메크 부인과의 작별이었죠.

사랑과 우정을 뒤로하고

작별이요? 메크 부인이 어디로 떠나나요?

차라리 그런 거였다면 차이콥스키의 마음이 덜 아팠을 거예요. 1890년 가을, 갑자기 메크 부인은 차이콥스키에게 연금 지급을 중단하겠다고 통보해요. 이유가 있긴 했어요. 당시 메크 부인은 팔에 근육 위축증이 생겨서 글씨를 못 쓸 정도로 아팠어요. 또 파산 위기에 처하기도 했고요.

파산한다면 연금을 주기 어렵긴 하겠네요.

파산이 진짜 이유는 아니었을 거예요. 이전에도 메크 부인은 몇 번이나 파산 위기를 맞은 적이 있었어요. 큰 자금을 운용하다 보면 일시적으로 돈이 부족해지는 상황이 생기니까요. 하지만 메크 부인은 사정이 아무리 어려워도 차이콥스키의 연금을 중단하지는 않았습니다. 그러니 이번 일은 부인이 확고한 의지를 갖고서 내린 결정인 거죠. 게다가 메크 부인은 연금 지급 중단과 동시에 자신과의 우정도 끝났음을 편지에 명확히 밝혔어요. 차이콥스키는 부인의 편지를 받고서 엄청나게 큰 충격을 받을 수밖에 없었죠.

단순한 후원자가 아니었잖아요? 게다가 함께한 세월이 얼마인데요….

14년이에요. 그동안 두 사람은 1천 2백 통이 넘는 편지를 주고받았으니 분명 보통 사이는 아니죠.

사실 아직까지도 메크 부인이 왜 그런 결정을 했는지에 대해서 확실히 아는 사람은 없어요. 다만 차이콥스키와의 이상한 관계에 대한 소문으로 자식들까지 곤란을 겪자, 메크 부인이 결단을 내릴 수밖에 없었을 거

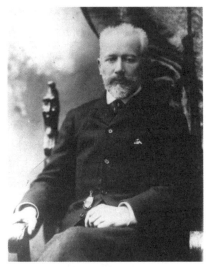

1890년 쉰 살의 차이콥스키
차이콥스키는 1890년 가을에 14년간 편지로 인연을 이어온 메크 부인과 작별하게 된다.

라 보는 사람들이 많죠. 그 외에도 차이콥스키가 국제적으로 유명해지면서 자기 품을 떠났다는 상실감 때문이라거나 동성애자라는 사실을 알고서 차이콥스키를 연모했던 자신에게 모멸감을 느꼈기 때문이라는 등 추측만 무성하답니다.

절교의 진짜 이유를 알 수 없으니 차이콥스키도 정말 황당했겠어요.

그랬을 것 같은데, 오히려 차이콥스키는 연금 지급을 중단하는 결정을 내린 메크 부인의 마음이 얼마나 아플까 염려해요. 그래서 자기 걱정은 하지 말라는 내용의 답장을 보냅니다. 어쩌면 그 답장이 마지막 편지일지도 모르니 무엇보다 메크 부인에게 감사의 마음을 표했죠.

조금의 보탬도 없이 고하건대 당신은 나의 구원자입니다. 당신의 우정과 격려, 그리고 물질적인 도움이 없었다면 저는 아마 미쳐서 요절했을 겁니다. 하지만 당신은 내가 다시 일어서서 원하는 길로 나아갈 수 있게 도와주셨습니다. 오 나의 사랑하는 친구여, 내 마지막 숨이 다 하는 날까지 당신을 기억하고 축복할 겁니다. 이것만은 믿어주세요.

차이콥스키는 정말 메크 부인과의 인연을 소중하게 여겼던 것 같아요.

맞아요. 하지만 시간이 흐르면서 메크 부인을 향한 애정은 분노가 되어 표출되기도 해요. 차이콥스키가 메크 부인의 마지막 편지를 받은지 일주일 정도 지난 1890년 10월 자신의 지인인 출판업자에게 보낸 편지를 보면 확실히 태도가 바뀌었어요.

정말, 정말, 정말 기분이 상했습니다. 모욕을 당했어요. 나와 메크 부인의 관계는 분명히 내가 메크 부인에게 아낌없는 지원을 받아도 결코 부담을 느끼지 않아도 될 정도로 가까웠습니다. 하지만 지금 와서 돌이켜보니 부담이 되네요. 자존심이 상했고, 그녀가 얼마든지 나를 위해 지원해주고 모든 종류의 희생을 해줄 것이라는 나의 믿음은 잘못된 것이었습니다. 이제 나는 메크 부인이 완전히 망하는 꼴을 보고 싶습니다. 내 도움이 필요해질 만큼요.

와, 생각할수록 화가 났나 봐요. '완전히 망해버려라' 하는 마음도 이해가 가고요.

메크 부인이 신뢰를 저버린 것에 대한 배신감이 컸어요. 차이콥스키는 관계가 틀어지고 난 뒤 그동안 자신이 메크 부인에게 마음을 주었던 게 돈 때문이었나 하는 생각이 들면서 수치심과 자괴감에 치를 떨었죠. 이렇게 1890년 가을부터 정신이 날로 피폐해져가던 중에, 차이콥스키에게 작품 의뢰가 들어와요. 바로 〈잠자는 숲속의 미녀〉와 〈스페이드의 여왕〉을 무대에 올린 마린스키 극장의 브세볼로시스키 감독으로부터 말이죠. 이번에는 차이콥스키에게 〈호두까기 인형〉의 발레음악을 부탁했어요.

타이밍이 좀 안 좋네요. 가만히 있어도 힘들 텐데….

처음에 차이콥스키는 이 프로젝트가 썩 내키지 않았어요. 브세볼로시스키가 보내준 대본의 내용도 잘 이해가 되지 않았을뿐더러 자존감이 매우 낮아진 상태여서 작곡에 손을 댈 엄두가 안 났죠. 하지만 부지런한 차이콥스키답게 마음을 다잡고는 1891년 1월 작곡에 착수해 2개월 만에 1막에 들어갈 곡들을 모두 끝냈어요.

대단하네요. 이런 상황에서도 마음만 먹으면 곡이 나오네요.

정확히 말하자면 1막 초고만 완성했을 뿐, 작품 전체는 다음 해에 마무

1893년 라 브르타뉴호의 모습
차이콥스키가 미국에 갈 때 타고 간 증기선의 모습이다.
외양은 범선이지만 증기기관이 달려 있다.

리하게 되죠. 〈호두까기 인형〉 작곡에 착수하기 전부터 차이콥스키는
두 달간 미국으로 연주 여행 일정이 잡혀 있었어요.

아메리카, 아메리카!

카네기홀의 초청을 받고서 미국 뉴욕으로 가는 것이었는데, 차이콥
스키의 마음은 너무나 힘들었어요.

한창 작업하던 작품을 내버려두고 멀리 떠나려니 심란했나 보죠?

그게 아니라 아주 큰 비보가 차이콥스키를 덮쳤거든요. 연주 여행을

미국 뉴욕의 카네기홀 전경
성공한 사업가 앤드루 카네기의 기부로 건립된
카네기홀은 1891년 5월 개관 당시 뮤직홀로 불리다가
1898년 지금의 '카네기홀'로 명칭이 바뀌었다.
차이콥스키는 이 뮤직홀 개관 공연의 지휘를 맡았다.

떠나기 바로 전날 차이콥스키는 가장 친밀했던 여동생 알렉산드라가
사망했다는 소식을 듣게 돼요. 하지만 이미 확정된 일정을 취소할 수
가 없어 장례식에 참석하지 못하고 여행길에 올랐어요. 배를 타고 대
서양을 건너 미국에 도착한 차이콥스키는 4월과 5월, 두 달에 걸친 미
국 순회 일정을 모두 소화합니다.

그 상태로 연주 여행은 잘할 수 있으려나요.

나이아가라 폭포
미국과 캐나다 국경에 걸쳐 있는 나이아가라강에
있는 폭포이다. 1891년 4월 나이아가라 폭포를
방문한 차이콥스키는 엄청난 경관에 감탄했고 이
소감을 일기장에 기록한다.

당연히 차이콥스키의 상태는 좋지 않았어요. 차이콥스키는 혼자 호
텔 방에 앉아서 흐느끼다 잠들었고, 사람들과 주고받은 편지들을 꺼
내 읽으며 눈물을 흘리기를 반복했죠. 그렇지만 여행에서 좋았던 순
간도 있었어요. 미국에서 차이콥스키의 인기는 거의 오늘날 아이돌급
이었거든요. 어디를 가도 열광적인 환호를 받았습니다.

차이콥스키는 나이아가라강에 가서 장엄한 폭포를 구경하기도 하고, 뉴욕에서 자신의 곡인 〈교향곡 4번〉과 〈교향곡 5번〉이 연주되는 것을 직접 듣기도 했어요. 뉴욕 사람들의 반응은 뜨거웠고, 자신의 인기가 이 정도일 줄 꿈에도 몰랐던 차이콥스키는 매번 새롭게 놀랐죠. 그리고 그에 대한 기록을 역시 일기장에 남겼어요.

관객들 덕분에 차이콥스키가 위로를 많이 받았겠어요.

심리적 위로뿐 아니라 수익도 엄청났습니다. 차이콥스키는 당시 뉴욕에 새로 설립된 카네기홀 개관 축하공연의 지휘를 맡았는데, 이때 나흘간 번 돈이 약 5,000달러예요. 지금 가치로 환산하면 대략 16만 7,000달러, 한화로는 2억 원이 넘죠. 뉴욕에서 번 게 이만큼이니 미국 연주 여행 전체로 따지면 정말 큰돈을 벌어들였을 겁니다.

웬만한 사람은 1년을 일해도 벌기 힘든 돈을 며칠 만에 벌었네요.

1891년 5월 중순, 연주 여행을 마친 차이콥스키는 러시아로 돌아옵니다. 마치 국민 영웅이 귀환한 듯 많은 사람이 차이콥스키의 귀국을 환영했어요. 차이콥스키를 위한 연회와 만찬이 2주나 이어졌다고 하니 알 만하죠. 하지만 차이콥스키는 이 성공에 취할 시간도 없이 곧장 작곡에 들어갔어요.

E. T. A. 호프만의 「호두까기 인형과 생쥐 대왕」, 1816년
발레 〈호두까기 인형〉은 독일 작가 E. T. A. 호프만의 동화를 원작으로 한다. 발레 작품과 서사의 뼈대가 크게 다르지는 않지만 원작의 분위기가 좀 더 어둡다.

천국의 소리를 담아

그 작품이 바로 〈호두까기 인형〉이에요. 미국 연주 여행을 떠나기 전 1막까지 써놓고 중단했었잖아요.

혹시 미국에서도 이 작품 생각만 했던

거 아니에요?

어린 아이가 나오는 작품인 만큼 미국으로 출국하기 전날 숨을 거둔 여동생 알렉산드라와의 유년 시절이 많이 생각났을 거예요. 그 외에 미국에서도 머릿속에 〈호두까기 인형〉이 가득했다는 걸 알 수 있는 에피소드가 하나 있어요. 차이콥스키는 여행 도중 편지로 〈호두까기 인형〉에 쓸 새로운 악기 하나를 출판업자 유르겐손에게 주문해달라고 부탁까지 하거든요. 그 악기가 바로 첼레스타예요.

첼레스타요? 처음 들어보는 악기예요.

이름은 낯설지 몰라도 **이 악기의 소리**는 익숙할 거예요. 첼레스타의 겉모습은 마치 피아노처럼 생겼습니다. 연주하는 방식도 피아노와 비슷해요. 소리는 완전히 다르지만요.

첼레스타
19세기 후반 오귀스트 뮈스텔이 발명한 악기다.
첼레스타라는 이름은 프랑스어로 '천국 같다'라는
의미의 단어 'céleste'에서 유래되었다.

글로켄슈필
'벨 연주'라는 뜻을 가진 글로켄슈필은 금속
음판을 두드려 소리를 내는 악기다.

피아노보다는 실로폰 소리에 가까운 거 같아요.

실로폰보다는 글로켄슈필과 더 비슷하죠. 글로켄슈필을 실로폰과 혼동하는 경우가 많은데 실로폰은 소리를 내는 음판이 나무이고, 글로켄슈필은 음판이 금속이에요.

어렸을 때 문방구에서 산 실로폰은 금속판이었는데, 그럼 이름을 잘못 알고 있었던 건가요?

정확히 말하자면 그래요. 우리가 학교 다닐 때 연주하던 것은 실로폰이 아니라 글로켄슈필입니다.
첼레스타가 글로켄슈필과 비슷한 소리를 내는 이유는 악기 안에 글로켄슈필처럼 금속 음판이 들어 있기 때문이에요. 실제로 첼레스타의 위쪽 덮개를 열면 나란히 줄지어 있는 금속 음판들을 볼 수 있습니다. 겉모습은 피아노지만 속에는 글로켄슈필이 들어 있는 거죠.

첼레스타 내부
줄지어 있는 금속 음판이 보인다.

오, 신기해요. 피아노는 안에 현이 잔뜩 들어 있잖아요.

금속 음판이라는 점 외에 소리가 나는 원리는 피아노와 비슷해요. 연주자가 건반을 누르면, 건반에 전해진 힘이 해머를 아래쪽으로 당기면서 금속 음판을 쳐서 소리가 울려요. 이전 강의에서 피아노의 원리를 다룬 적이 있는데, 첼레스타는 현 대신에 금속 음판을 치는 거죠. 그게 음색의 차이를 만드는 거고요.

첼레스타의 소리는 마치 동화 속에서나 나올 소리 같아요.

그렇죠? 차이콥스키가 처음 첼레스타를 발견한 건 미국으로 가는 길에 경유했던 프랑스 파리에서였어요. 발명된 지 얼마 되지 않은 첼레스타를 악기점에서 처음 보자마자 그 매력을 알아봤어요. 1891년 6월 차이콥스키가 유르겐손에게 보낸 편지를 보면 얼마나 들떴는지가 느껴져요.

해머

금속 음판

건반

첼레스타 소리가 나는 원리

> '첼레스타 뮈스텔'이라고 불리는 악기를 대신 꼭 구입해주세요. 1,200프랑이라고 합니다. 첼레스타를 사려면 프랑스에서 발명가인 뮈스텔 씨에게 직접 구매해야 한다고 해요. … 그런데 아무도 이 악기를 보지 못하도록 신경 써주세요. 림스키코르사코프나 글라주노프가 눈치채고 저보다 먼저 첼레스타의 엄청난 효과를 써버릴까 봐 걱정됩니다.

다른 작곡가들이 자기보다 먼저 첼레스타를 쓸까 봐 안달복달하는 모습이 너무 인간적이에요.

이런 열정 덕분에 〈호두까기 인형〉을 대표하는 음악이 탄생해요. 바로 〈사탕 요정의 춤〉입니다. 피치카토 주법이 사용된 현악기의 선율과 함께 첼레스타와 베이스 클라리넷이 우아한 선율을 주고받죠. 피치카토는 현악기의 현을 손끝으로 튕겨서 연주하는 주법이에요. 음악에 보다 가볍고 발랄한 효과를 주지요. 〈호두까기 인형〉의 음악은 워낙 인기가 있어서 나중에 대표적인 여덟 곡을 발췌한 《호두까기 인형 모음곡》 Op.71a가 나오기도 해요. 그럼 본격적으로 반짝이는 동심의 세계로 떠나볼까요?

〈호두까기 인형〉, 환상의 축제 속으로

공연의 막이 올라가기 전 흥겨운 음악이 먼저 울려 퍼집니다. 극의 시

작을 알리는 이 서곡부터 동화적인 분위기가 물씬 나면서 앞으로 전

개될 내용을 한층 더 궁금하게 만들죠.

무슨 이야기일지 기대되네요!

막이 오르면 눈이 내리는 크리스마스이브 풍경이 펼쳐져요. 집 안에서

는 많은 사람이 모여 크리스마스 파티를 하고 있죠. 아이들은 행진곡에

맞춰 크리스마스트리 주변을 돌며 신이 났어요. 그중에는 주인공인

호두까기 인형
수염을 기른 군인 모습을 한 전통적인 호두까기
인형은 입에 호두를 넣고 등에 달린 레버를 내리면
호두 껍데기가 깨지는 구조로 되어 있다. 15세기
무렵부터 장식 효과가 있는 목각 인형 형태로
제작되기 시작했다. 이후 크리스마스 선물용으로
인기를 얻으면서 호두까기 인형은 오늘날엔
크리스마스 상징물 중 하나가 되었다.

클라라와 남동생인 프리츠도 있어요. 어른이고 아이고 할 것 없이 흥겹게 즐기고 있던 그때, 클라라의 대부인 드로셀마이어가 나타나 아이들에게 여러 가지 인형들을 선물해요. 클라라는 군인 옷을 입은 호두까기 인형을 받죠. 그런데 그걸 프리츠가 뺏으려 들고, 이리저리 다투다가 결국 호두까기 인형이 망가지고 말아요.

저런, 왠지 불안하더니 결국 사달이 났네요.

다행히 드로셀마이어가 인형을 다시 고쳐줘요. 한편 모두가 잠든 한밤중, 크리스마스트리 근처에 쥐떼들의 침공이 시작됩니다. 호두까기 인형이 병정들을 데리고 와 쥐떼들과 맞서 싸우는데 호두까기 인형이 위기에 처하게 돼요. 잠에서 깬 클라라가 그 광경을 보다가 슬리퍼를 던져 쥐들의 왕을 명중시켜 물리칩니다.

한밤중에 말 그대로 동화 같은 일이 일어난 거네요.

더 놀라운 건 지금부터예요. 그 순간 호두까기 인형과 클라라가 다 큰 성인의 모습으로 변신을 해요. 게다가 호두까기 인형은 알고 보니 왕자였어요. 그렇게 클라라가 왕자의 나라인 과자 왕국으로 여행을 떠나며 1막이 끝납니다.

2막은 자연스레 과자 왕국에서 시작되죠. 궁전에 초대된 클라라는 왕자와 함께 각국의 춤을 구경해요. 스페인 춤을 시작으로 아라비아 춤, 중국 춤, 러시아 춤이 이어지죠. 이 장면은 다양한 볼거리가 펼쳐지는

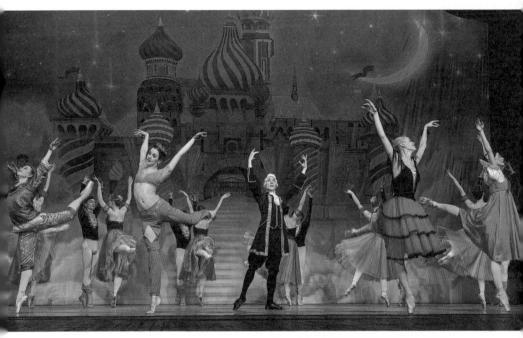

**2023년 러시아 보로네시에서 공연된 〈호두까기 인형〉
실황**
각국의 전통 의상을 입은 무용수들이 등장해
다채로운 춤을 선보인다.

디베르티스망의 시간이에요.

90

나라별로 의상도 다르고 춤도 달라서 눈이 즐겁네요.

음악도 나라마다 특색이 있죠. 하지만 이 장면은 오늘날의 시선으로
보면 좀 불편한 부분이 있어요. 특히 중국 춤 장면이 그래요. 다른 나
라의 무용수와 비교했을 때 중국 춤을 추는 무용수들은 우스꽝스러
운 모습인 데다 안무 자체도 단순하고 딱딱해요. 동양을 무시하는 서

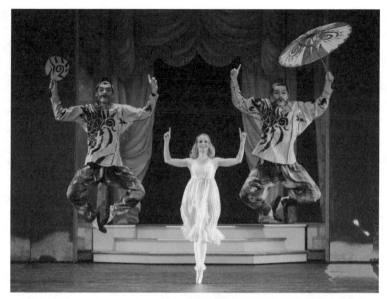

**2017년 영국 버밍엄에서 공연된 〈호두까기 인형〉
실황 중 중국 춤 장면**
과거에는 백인 발레리노들이 분칠을 하고 우스꽝스러운
춤을 추었기에 인종차별적이라는 비판을 받았다.

구사회의 시선이 느껴지죠. 그래서 요즘에는 이 부분의 안무를 수정
하거나 아시아계 무용수를 쓰는 등 인종차별 논란이 일어나지 않게
끔 조심해요.

옛날에는 서양의 영화들도 그랬어요. 아시아 사람은 이상하게 나왔죠.

맞아요. 의식이 바뀌면서 표현에도 변화가 생긴 거죠. 한편 화려한 디
베르티스망에 이어서 **왕자와 사탕 요정의 파드되**가 펼쳐집니다. 이
파드되 후에 사탕 요정이 아까 들었던 '사탕 요정의 춤'을 추는 거예요.

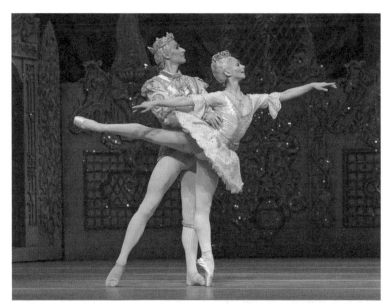

2006년 영국 런던에서 공연된 〈호두까기 인형〉 실황
사탕 요정과 왕자가 춤을 추는 파드되 장면이다.

그런데 왕자가 클라라를 놔두고 사탕 요정과 둘이서 춤을 추나요?

이 부분은 〈호두까기 인형〉을 제작하는 프로덕션마다 연출이 조금씩 달라요. 왕자와 사탕 요정이 아닌 왕자와 클라라가 함께 춤을 출 때도 있죠. 왕자도 클라라도 없이, 사탕 요정과 요정의 기사가 출 때도 있고요.

마지막으로 모두가 함께 왈츠를 추고 난 뒤 배경이 클라라의 방으로 바뀝니다. 클라라 곁에는 호두까기 인형이 누워 있죠. 아침을 맞이하는 클라라가 기지개를 켜며 발레의 막이 내려갑니다.

아쉬움을 남긴 초연과 새로운 도약

아름다운 꿈을 꾼 것 같아요. 워낙 볼거리도 많고 환상적인 이야기라 반응이 좋았을 것 같은데요?

〈호두까기 인형〉은 1892년 12월, 마린스키 극장에서 초연되었어요. 하지만 아쉽게도 관객들의 반응은 그다지 좋지 않았죠. 차이콥스키의 음악이 문제가 아니라 〈백조의 호수〉 때처럼 이번에도 안무와 연출에 대한 불만이 컸어요.

사실 당시 최고의 안무가였던 페티파가 〈호두까기 인형〉의 초연을 하기 몇 달 전에 쓰러지면서 갑자기 안무가가 레프 이바노프로 바뀌었어요. 그러니 좋은 안무가 나올 수가 없었죠. 게다가 어린 무용수가 주인공이라는 점 역시 관객들의 취향에 맞지 않았어요. 발레 공연에

〈호두까기 인형〉 연말 공연 포스터

서 가장 기대를 많이 하는 그랑 파
드되도 너무 뒤쪽에 나와서 관객
들을 지치게 했지요.

저런, 초연부터 망하면 안 되는데
안타깝네요. 그런데 지금은 굉장
히 유명한 작품이잖아요.

〈호두까기 인형〉은 비평가들에게
도 혹독한 평가를 받았어요. 이후
몇 차례 더 공연이 이어졌지만 별
다른 반응 없이 점차 잊히게 됩니
다. 〈호두까기 인형〉이 다시 주목

영화 〈나 홀로 집에〉 포스터
가족들이 모두 성탄절 휴가를 떠난 뒤 홀로
집에 남겨진 케빈이 집을 털려는 도둑들을
골탕 먹이는 내용으로, 크리스마스 영화의
대명사다.

받은 건 20세기 들어서였어요. 1940년대에 미국을 중심으로 〈호두까
기 인형〉이 공연되기 시작하더니, 1958년 미국 CBS 채널이 크리스마
스 시즌에 방영한 공연 실황 영상이 큰 인기를 얻게 되죠. 그때부터
크리스마스에는 〈호두까기 인형〉을 보는 문화가 만들어져요.

매년 크리스마스마다 TV에서 영화 〈나 홀로 집에〉를 방영해줘서 저
는 크리스마스만 되면 케빈의 얼굴이 저절로 떠오르는데, 비슷한 맥락
이네요.

우리나라에서도 매년 크리스마스 무렵 곳곳에서 차이콥스키의 〈호두

까기 인형〉 발레 공연이 열리는 것을 보면 크리스마스를 〈호두까기 인형〉과 함께 보내는 분들이 많은 것 같아요.

이제 차이콥스키 이야기로 다시 돌아가볼까요. 〈호두까기 인형〉을 끝내고 난 후 차이콥스키는 많이 지친 상태였습니다. 아직은 활발하게 활동할 쉰셋의 나이였지만 나이보다 많이 늙어 보였고 낯선 사람을 만나는 걸 무척 힘들어할 정도로 약해져 있었죠. 그런 차이콥스키의 곁으로 죽음의 그림자가 드리웁니다. 차이콥스키의 마지막 순간을 향해 발걸음을 옮겨봅시다.

1883년 당시 차이콥스키는 러시아 최고의 작곡가로 인정받고 있었다. 국내에서는 황제의 총애를 받았으며 해외 투어도 큰 성공을 거둔다. 부와 명예를 모두 거머쥐었지만 차이콥스키의 원인 모를 불안은 계속된다. 그럼에도 이 시기에 그는 대표작 〈호두까기 인형〉을 작곡한다.

성공과 고통의 이중주	**러시아 최고의 작곡가** 알렉산드르 3세의 총애를 받아 1883년 대관식 행진곡을 작곡함. 이듬해 훈장을 받았으며 1888년에는 거액의 종신 연금까지 받게 됨. ⋯→ 러시아 음악계의 주요 직책을 역임함.
	세계적인 명성 1888년 지휘자로서 첫 유럽 콘서트 투어를 함. 각지에서 대성공을 거두면서 세계적인 음악가 반열에 오름. ⋯→ 1891년에는 뉴욕 카네기홀의 초청으로 떠난 미국 연주 여행에서 환대를 받고 큰 수익을 얻음.
	계속되는 불안과 이별 사랑하는 친구와 가족들이 연달아 사망하고 메크 부인까지 일방적으로 절교를 선언하자 괴로움이 가중됨.
무대 위 환상의 축제	**발레 〈호두까기 인형〉** 미국 여행 직전 브세볼로시스키에게 의뢰받은 작품으로, 1892년 초연됨. 안무와 연출 문제로 반응이 좋지 않아 오랜 시간 다시 무대에 오르지 못함. ⋯→ 20세기 중반 미국에서 다시 큰 인기를 얻기 시작해 오늘날 대표적인 크리스마스 레퍼토리로 자리 잡음.
	《호두까기 인형 모음곡》 발레 〈호두까기 인형〉에 포함된 작품 중 인상적인 곡들을 연주회용으로 편곡. ⋯→ 행진곡부터 〈사탕 요정의 춤〉, 디베르티스망의 춤곡들, 〈꽃의 왈츠〉까지 대중에게 인기 있는 곡들로 구성.
	참고 **첼레스타** 차이콥스키가 〈호두까기 인형〉의 2막 〈사탕 요정의 춤〉에 활용한 악기. 맑고 영롱한 음색이 인상적임.
	참고 **디베르티스망** 발레나 오페라에서 줄거리와 큰 연관성 없이 다양한 볼거리를 위해 삽입되는 춤.

영원으로 남은 영혼의 울림
갑작스러운 작별, 남겨진 의문들.
반짝이는 슬픔으로 엮어낸 거장의 음악은
시간을 넘어 견고하게 빛난다.

우리의 기억에 남아 있는 한,
먼저 떠나보낸 이들은 여전히 우리 곁에 살아 있을 것이다.

– 조지 엘리엇

02
돌연한 이별

#〈교향곡 6번〉 #최후의 순간 #죽음의 비밀

1893년 1월, 차이콥스키는 작품들을 연주하고 초상화도 그릴 겸 오데 사를 방문해요. 오데사는 오늘날 우크라이나의 항구 도시예요. 이때 완성된 차이콥스키의 초상화입니다. 지금도 음반이나 책의 표지에 자 주 사용되는 그림이죠.

저도 이 그림을 본 적 있어 요. 차이콥스키 눈빛이 빛 나는데 그래도 여전히 내면 적으로는 괴로움에 시달리 고 있었다는 거죠?

맞아요. 당시 차이콥스키의 마음은 롤러코스터와도 같 았죠. 차이콥스키는 그해 5월 독일을 거쳐 런던으로

니콜라이 쿠즈네초프, 차이콥스키의 초상, 1893년

연주 여행을 떠났다가 아주 심한 향수병에 시달려요. 아끼던 조카인 블라디미르 다비도프에게 보낸 편지를 보면 당시 그가 겪고 있던 고통을 짐작할 수 있어요.

지난해에 너와 갔던 여행을 너무 자주 떠올린 탓인지, 향수병에 걸려 그 어느 때보다도 고통스럽고 눈물이 난단다. 이건 그냥 정신적인 문제야. 철도, 답답한 마차, 동행자들이 얼마나 지긋지긋한지!! 런던이 러시아와 이렇게 멀지만 않았더라면 곧 클린으로 돌아갈 수 있을 거라는 생각으로 내 자신을 위로했을 텐데 … 앞으로 다가올 끝없이 긴 여행을 생각하니 너무 끔찍하구나.

무척 괴로워 보이네요. 정신적으로 지쳐 있을 때 긴 여행을 떠나면 정말 힘들죠.

그해 5월이 괴로운 여행으로 아주 고된 달이었던 반면, 6월은 영광스러운 달이었습니다. 차이콥스키는 영국에서 케임브리지 대학의 명예 음악 박사 학위를 받게 되거든요. 그리고 그 자리에서 오랜만에 생상스를 비롯한 여러 음악가를 다시 만났죠. 차이콥스키는 멋진 박사 가운을 걸치고 케임브리지 시내를 행진하며 즐거운 시간을 보냅니다. 그리고 8월, 그의 마지막 교향곡으로 기록된 〈교향곡 6번〉을 완성하게 되죠.

운명의 예감, '비창' 교향곡

아이고, 마지막 교향곡이라
고 하니 차이콥스키가 곧
죽나 봐요.

안타깝지만 마지막이 다가
오고 있었죠. 〈교향곡 6번〉
을 작곡하던 1893년 2월에
차이콥스키가 다비도프에
게 보낸 편지를 먼저 살펴볼
게요.

1893년 박사 가운을 입은 쉰세 살의 차이콥스키

여행 중에 새로운 교향곡에 대한 아이디어가 떠올랐어. 표제가 붙은 교향곡
이야. 그렇지만 그 표제가 편지는 모두에게 수수께끼가 될 거야. 그저 추측
만 하게끔 둬야지. … 그 표제는 어디까지나 주관적인 건데, 여행 중에 머
릿속으로 악상을 그릴 때면 눈물이 정말 많이 흘렀어.

표제가 뭐였는데요? 작곡하면서 울었다고 하니 밝고 기쁜 내용은 아
니었겠군요.

이때 생각한 표제가 무엇이었는지 밝혀지진 않았지만 곡을 완성한 후에 붙인 이름이 있긴 해요. 바로 '비창'이죠. 비창이라고 하면 베토벤의 〈피아노 소나타 8번〉 Op.13을 떠올리는 사람도 많을 거예요. 베토벤이 직접 '비창'이라고 표제를 붙인 곡이지요. 베토벤이 〈피아노 소나타 8번〉을 작곡한 게 1798년이니 두 곡 사이에는 약 100년이라는 시간차가 있어요. 차이콥스키도 이 부제를 붙이면서 베토벤을 염두에 두지 않았나 싶습니다.

실제로 비슷한 점이 있나요?

차이콥스키의 〈교향곡 6번〉 1악장의 1주제가 베토벤의 〈피아노 소나타 8번〉의 시작 부분과 비슷하긴 해요. 두 곡 모두 비창이라는 이름에 걸맞은 비극적 정서가 가득한 곡이니 비교하며 들어봐도 재밌을 거예요. 오케스트라가 연주하는 교향곡인 차이콥스키의 비창과 피아노 소나타인 베토벤의 비창은 장르가 완전히 다르지만 어딘가 닮았거든요.

다시 차이콥스키에게로 돌아오면, 차이콥스키는 〈교향곡 6번〉의 작곡을 시작한 초반부터 자신의 작업이 꽤 마음에 들었던 모양이에요. 1악장 작곡을 마친 후 동생

베토벤 〈피아노 소나타 8번〉 악보 첫 페이지, 1798년
베토벤의 3대 피아노 소나타 중 하나인 '비창'은 비장한 느낌이 난다. 차이콥스키의 '비창' 교향곡도 이와 유사한 분위기가 있다.

인 아나톨리에게 "이 작품이 내가 만들어낸 곡 중에 가장 위대한 곡이 될 것 같다"라는 내용의 편지를 보냅니다.

아직 곡이 다 완성되지도 않았는데 그런 감이 오나 봐요.

그 말이 무색하지 않게 차이콥스키가 작곡한 곡들 가운데서 〈교향곡 6번〉은 첫손에 꼽히는 작품이에요. 말년을 보내던 차이콥스키의 땀과 눈물이 스민 귀중한 곡이기도 하고요. 그럼 이제 〈교향곡 6번〉 비창을 들어볼까요?

최후의 열정이 담긴 교향곡

1악장이 시작되면 목관악기 중에서 가장 음역대가 낮은 바순 소리가 울려 퍼져요. 서주 부분에 흐르는 이 바순 선율은 매우 침울하고 어두워서 '탄식의 베이스'라고 불려요. 이후 현으로 이어지는 1주제는 불안하고 초조한 분위기를 조성하며 긴장감을 증폭하죠. 그러다 아름답고 애절한 2주제가 전개되면서 긴장이 해소돼요. 하지만 방심한 사이 오케스트라의 합주가 요동치고, 그 합주가 잔잔해지는 가운데 새로운 선율이 들려와요. 바로 러시아 정교회의 진혼 성가, 즉 죽은 사람의 넋을 달래기 위한 성가입니다.

아직 1악장이 지났을 뿐인데 굉장히 다이내믹하네요.

🔊 [94] 2악장과 3악장도 이에 견줄 수 있을 거예요. **2악장**은 아름다운 춤곡인데 어딘지 모르게 불안하고 허무한 느낌이 들죠. 그런데 박자가 러시아 민속음악에서 흔히 나오는 4분의 5박자예요. 강의 초반에 민족주의 음악가 무소륵스키를 다루면서 5박자가 러시아 음악에 있는 독특한 특징이라고 했던 거 기억나죠?

🔊 [95] 반면 **3악장**은 화려하고 열정적인 느낌이에요. 3악장의 1주제는 이탈리아의 빠른 춤곡인 타란텔라와 흡사한 스케르초로, 어딘가 장난기가 느껴져요. 반면 2주제는 전투적이라 할 정도로 격정적인 행진곡풍이에요. 3악장의 종결부는 정말 강렬해서 관객들이 끝인 줄 알고 박수를 보내기 일쑤죠. 심지어 1893년 초연 때도 여기서 박수가 터져 나왔다고 해요.

저 같아도 헷갈릴 것 같아요. 완전히 피날레 분위긴데요.

아직 너무나도 중요한 마지막 악장이 남아 있답니다. **4악장** 시작 부
분에 나오는 화음은 바그너 강의 때 배웠던 트리스탄 코드와 유사해
요. 트리스탄 코드란 바그너의 오페라 〈트리스탄과 이졸데〉에 나오는
대표적인 불협화음을 말해요. 보통 불협화음이 사용되면 이후에는 협
화음으로 균형을 맞추는데, 트리스탄 코드는 그런 해결을 해주질 않
아요. 아래가 바로 **트리스탄 코드**입니다. 밑에서부터 파, 시, 레#, 솔#
으로 구성되어 불협화음을 이루죠.

시작부터 불협화음을 쓴 이유가 있나요?

절망에 빠져드는 듯한 4악장의 분위기를 더 강조하기 위해서였을 겁
니다. 차이콥스키는 〈교향곡 6번〉의 마지막에 아주 어둡고 느린 악장
을 배치했거든요. 대부분의 교향곡이 화려한 승리로 피날레를 장식한
다는 점을 생각해보면 가히 혁명적인 시도죠. 비통하고 애절한 주제
선율이 현악기로 연주되다가 모든 악기로 확장되어 고조된 후 절망

에 빠지듯 천천히 하강하죠.
이렇게 끊임없이 떨어지는 선
율이 길게 사라져가는 4악장
의 종결부는 삶의 끝, 죽음
을 생생하게 표현합니다.
이후로 〈교향곡 6번〉의 4악
장은 죽음과 이별을 주제로
하는 교향곡의 대명사가 돼
요. 이렇게 죽어가는 듯한
종결부는 구스타프 말러의
〈교향곡 9번〉에서도 등장
하지요.

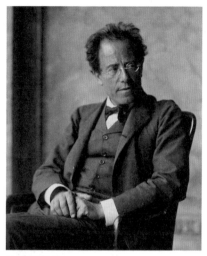

구스타프 말러
오스트리아의 작곡가 말러가 작곡한 〈교향곡 9번〉은
죽음에 관한 곡으로 알려져 있다. 1909년 작곡 당시
말러는 실제로 심장병을 앓고 있었다.

차이콥스키가 스스로 자신의 곡 중에 최고라고 하더니 정말 대단한
곡을 썼군요.

맞습니다. 그럼에도 불구하고 초연 반응은 대단치 않았어요. 아마 청
중들에게 익숙하지 않은 음악이었기 때문일 거예요. 그렇지만 시간이
지날수록 점점 더 큰 인기를 얻게 되지요. 1909년 뉴욕 필하모닉 오
케스트라의 지휘자였던 말러는 오케스트라 이사회와 청중이 차이콥
스키의 〈교향곡 6번〉을 너무 자주 요청하는 바람에 골머리를 앓았다
고 해요. 그때만 해도 이미 세상에 나온 지 16년이나 지났을 때인데
말이죠. 〈교향곡 6번〉의 인기는 지금까지도 식지 않고 있습니다.

왜 이렇게 인기가 많은 걸까요?

앞서 살펴봤듯이 〈교향곡 6번〉은 작품 구성 자체가 아주 독특해요. 특히 4악장은 울다 지쳐 쓰러지듯이 사라져버리는데, 이 새로운 구성이 신선해서 주목을 끌 수밖에 없어요. 하지만 누가 뭐래도 〈교향곡 6번〉의 가장 큰 매력은 호소력이에요. 단순해 보일 정도로 솔직하게 인간의 비통한 감정을 드러낸다는 점에 많은 사람들이 열광하는 거죠.

사람의 감정을 흔들어놓는 힘이 있는 거군요.

그렇죠. 하지만 안타깝게도 1893년 10월 28일, 〈교향곡 6번〉의 초연을 마친 차이콥스키는 며칠 뒤 건강이 나빠져 몸져눕습니다. 이때만해도 아무도 몰랐을 거예요. 앞으로 영영 차이콥스키가 일어나지 못할 것이라는 걸요.

죽음을 둘러싼 의혹

그래도 왠지 〈교향곡 6번〉은 차이콥스키의 마지막 곡으로 어울리는 거 같아요.

그래서 이 곡을 두고 차이콥스키가 자신의 죽음을 미리 알고 있었던 것 아니냐는 논쟁이 벌어지기도 했어요. 죽음을 암시하는 진혼 성가 선율을 일부러 넣어두었다는 거죠. 그렇지만 진혼 성가를 넣었다고

1893년 차이콥스키의 임종
차이콥스키의 공식 사인은 콜레라였지만 실제
콜레라 발병 시 나타나는 신장 기능 정지의 시일이
비교적 짧아 사인에 대한 의문을 남겼다.

한들, 그게 차이콥스키 스스로 자신의 죽음을 암시하는 거라고 단정할 수는 없죠.

당대 러시아 최고의 의사들이 최선을 다했으나 1893년 11월 6일 오전 3시, 차이콥스키는 끝내 일어나지 못하고 세상을 떠났습니다. 사인은 콜레라였어요. 당시만 해도 콜레라는 사망률이 높은 무서운 전염병이었는데, 차이콥스키가 식당에서 끓이지 않은 물을 마신 것이 원인이 됐죠.

거장의 죽음 치고는 뭔가 허무해요. 이렇게 갑작스럽게 차이콥스키가 죽음을 맞을 줄은 몰랐어요.

당시 사람들도 그렇게 생각
했어요. 차이콥스키가 중병
을 앓고 있었던 것도 아닌데
하루아침에 떠나버렸으니까
요. 그래서일까, 이때부터 차
이콥스키의 죽음에 대한 의
문이 퍼지기 시작해요.
예를 들어 작곡가인 림스키
코르사코프도 차이콥스키
의 장례식을 보고서 몇 가
지 이상한 점을 지적해요.
콜레라로 죽은 사람의 시신
은 금속관으로 봉인해서 묻

차이콥스키의 묘지
차이콥스키는 1893년 11월 9일, 상트페테르부르크에
있는 알렉산드르 넵스키 수도원 묘지에 묻혔다.

는 것이 관례인데, 차이콥스키의 시신은 그렇게 하지 않았다는 거죠.
심지어 차이콥스키의 시신을 만지거나 손에 입을 맞추는 문상객들도
있었어요. 소독이나 검역도 없었고요. 이상하다고 생각할 만하죠.

그러게요? 전염병으로 죽었는데 손에 입까지 맞추었다니, 말이 좀 안
되네요.

그래서 한동안 차이콥스키의 죽음을 둘러싸고 소문이 무성했는데,
1980년대 들어서 콜레라라고 했던 사인이 다시 도마에 올라요. 알렉
산드라 오를로바라는 음악학자 때문이었죠.

오를로바는 차이콥스키가 콜레라로 죽었다는 그 당시 발표에 대해 세 가지 근거를 들어 반론을 제기했어요. 일단 차이콥스키가 끓이지 않은 생수를 마셨다는 날짜가 보도마다 다르다는 점에서 신뢰도가 떨어진다는 거예요. 그리고 차이콥스키가 콜레라로 인한 신장 기능 정지로 사망했다는 보도에 대해서도 실제로 콜레라에 걸리면 그렇게 빨리 신장 기능이 손상되지 않는다고 반박하지요. 마지막으로 진료 기록을 봤을 때, 의사들이 차이콥스키에게 내린 처방이 일반적인 콜레라 환자에게 내리는 처방과 달랐다는 것도 문제를 삼아요. 이 세 가지를 종합해봤을 때 차이콥스키가 콜레라 때문에 사망했다고 보기 힘들다는 거지요.

그럼 콜레라가 아니면 어떻게 죽었다는 건가요?

오를로바는 '명예 법정설'을 주장합니다. 알다시피 차이콥스키는 작곡가의 길을 가기 전에 법률학교에 다녔잖아요. 이 법률학교의 동문들이 학교의 명예를 지키기 위해 동성애자인 차이콥스키에게 자살할 것을 요구했다는 거예요.

차이콥스키가 동성애자인 건 알 만한 사람은 다 알았을 텐데, 굳이 나이 든 차이콥스키에게 자살을 강요했다고요?

이상하긴 하죠. 그의 주장을 조금 더 자세히 들여다보도록 합시다. 오를로바는 차이콥스키가 말년에 스텐보크페르모르 공작의 조카와 사

귀고 있었다고 주장해요. 그런데 공작이 이 사실을 알고 화가 나서 황제에게 고발장을 보냈고, 황제는 차이콥스키의 법률학교 동창인 니콜라이 야코비에게 조사를 명령했다는 거죠.

그러자 야코비는 러시아에서 영향력을 행사하던 동창들을 불러 '명예법정'을 열게 되는데, 그 재판의 결론이 차이콥스키가 스스로 목숨을 끊어 동문의 명예를 지키라는 것이었대요. 차이콥스키는 최후의 걸작을 먼저 완성한 뒤에 죽겠다고 약속하고서 〈교향곡 6번〉을 초연하자마자 비소를 먹고 죽었다는 게 오를로바의 주장입니다. 비소를 복용하게 되면 설사, 구토, 탈수, 신장 기능 정지 등 콜레라와 비슷한 증상을 보이기 때문에 사인은 콜레라로 포장되었고요.

설마요, 자기들의 명예를 위해 차이콥스키를 자살로 몰아갔다고요? 이게 사실일까요?

설득력이 없는 건 아니에요. 예컨대 오를로바가 명예 법정이 소집됐다고 주장하는 1893년 10월 31일은 차이콥스키의 행적이 비밀에 싸인 유일한 날이에요. 게다가 차이콥스키의 동창 한 명이 차이콥스키에게 직접 비소를 전달했다는 기록도 있다고 해요.
하지만 명예 법정설에 대한 반론도 만만치 않아요. 음악학자인 알렉산드르 포즈난스키는 차이콥스키를 황제에게 고발했다는 공작이 실제로 존재하지 않는다고 말해요. 명예 법정이 열렸을 거라는 사실에 대해서도 의심하고요. 당시 러시아에서 동성애가 불법으로 규정돼 있긴 했지만 상류 사회에서는 일반적으로 문제가 되지 않았다는 거죠.

아까 오를로바의 주장을 들을 땐 그럴 수도 있겠다 싶었는데, 이제는 아닌 것 같기도 하고 헷갈리네요.

차이콥스키가 사망 직전까지 쾌활한 모습이었고 향후 작곡에 대한 계획을 주변 사람들에게 이야기했다는 주장도 있어요. 이처럼 지금까지도 의견이 분분하기에 차이콥스키의 죽음에 대한 논쟁은 결론이 나지 않고 있지요. 무엇보다 당시의 기록이 가장 중요한데 그게 충분히 남아 있지 않거든요. 그러니 차이콥스키가 어떻게 죽었는지 지금은 물론, 앞으로도 알 도리가 없을 거예요.
사실 유명한 음악가들의 죽음에 대해서는 소문이 무성하기 마련이에

요. 차이콥스키가 평생 좋아했던 작곡가인 모차르트의 죽음도 마찬가지였죠. 병으로 죽은 게 거의 확실한 상황임에도 누군가 독살했다는 소문이 나고, 심지어 그 독살한 사람이 라이벌이었던 오스트리아의 궁정 작곡가 안토니오 살리에리라는 말까지 나왔으니까요. 아직도 이 근거 없는 소문을 믿고 있는 사람들이 있어요.

바바라 크라프트, 모차르트의 초상, 1819년
천재 음악가 모차르트의 죽음도 소문이 무성하다. 그를 질투한 궁정 작곡가 살리에리에 의한 독살이라는 주장이 있지만, 사실일 가능성은 희박하다. 그럼에도 모차르트와 살리에리 이야기는 희곡, 오페라, 영화 등으로 제작되어 대중적인 관심을 끌고 있다.

유명인은 죽어서까지 참 고달프네요.

영혼을 울리는 영원한 음악

비록 차이콥스키의 죽음은 의문점을 남겼지만, 그의 음악만큼은 많은 사람에게 감동을 선사했습니다. 20세기 내내 차이콥스키의 작품들은 큰 인기를 누렸어요. 베토벤 다음으로 많이 연주된 곡이 바로 차이콥스키의 곡들이죠. 차이콥스키의 인기는 지금도 식지 않고 있고요.

차이콥스키의 인기가 이렇게 오랫동안 지속되는 비결이 뭘까요?

차이콥스키의 음악을 들어봐서 알겠지만, 그의 음악에는 듣는 사람의 마음을 움직이는 힘이 있어요. 클래식을 모르더라도 듣는 이의 가슴을 파고들어 감동을 불러일으키고 요동치게 만들지요. 그게 바로 차이콥스키가 모든 사람에게 사랑받는 이유일 거예요.

차이콥스키라는 거대한 별이 지고 난 뒤, 러시아는 격변기를 맞이합니다. 혁명이 일어나 차르가 다스리던 체제가 붕괴하고 소비에트 정부가 들어섰죠. 하지만 이 격동의 시기에도 러시아의 작곡가들은 주옥같은 작품들을 남겼어요. 차이콥스키 이후 러시아 음악이 어떻게 이어지는지 살펴보도록 하죠. 작곡가들이 전하는 다양한 선율에 몸을 맡겨볼까요?

차이콥스키는 생의 막바지인 1893년에도 심한 감정 기복을 겪는다. 같은 해 10월 말 마지막 교향곡이 된 〈교향곡 6번〉 '비창'의 초연 이후 차이콥스키의 건강은 급격히 악화되었고, 그는 11월 6일 끝내 세상을 떠난다. 갑작스러운 거장의 죽음에 여러 의문이 제기되었으나 밝혀진 것은 없다. 차이콥스키의 음악은 시대를 초월해 여전히 큰 사랑을 받고 있다.

'비창' 교향곡	〈교향곡 6번〉 차이콥스키의 마지막 교향곡. 1893년 차이콥스키는 여전히 불안한 감정 상태를 보임. ···→ 8월 〈교향곡 6번〉 '비창'을 완성하고 10월 말 초연을 진행함. 인간의 비통한 감정을 선명히 드러내서 큰 호소력을 지님. **4악장 속 이별의 이미지** 트리스탄 코드와 유사한 불협화음으로 시작하는 악장. 비통하고 애절한 주제 선율이 절정에 도달한 후 천천히 하강하며 마무리됨. ···→ 대부분의 교향곡이 화려한 승리로 피날레를 맺는 것과 달리 죽음을 생생하게 묘사함. 참고 **트리스탄 코드** 바그너의 〈트리스탄과 이졸데〉에 삽입된 유명한 불협화음. 불협화음을 해결하지 않고 유지함.
갑작스러운 죽음	1893년 10월 28일 〈교향곡 6번〉의 초연. ···→ 건강이 급격히 악화되어 같은 해 11월 6일 사망함. 공식 사인은 콜레라로 알려짐. 의문스러운 정황에 여러 음모설이 제기되었으나 정확한 사인은 확인 불가능함.
영원한 아름다움	**계속된 인기** 차이콥스키의 작품들은 베토벤 다음으로 많이 연주될 정도로 20세기 내내 인기를 끌었음. 클래식을 잘 모르더라도 차이콥스키의 음악은 듣는 이의 마음을 움직이는 힘이 있기 때문임.

음악은 날개가 되어

훌륭한 배움의 터전은 거장들의 요람이 된다.
때로는 무에서 유를, 때로는 전통에서 새로움을 창조하며
러시아의 음악가들은 세계를 향해 날아오른다.

국가의 가장 큰 희망은
젊은이들을 올바르게 교육하는 데 있다.

- 에라스뮈스

03

음악원이 낳은
거장들

**#상트페테르부르크 음악원 #모스크바 음악원
#림스키코르사코프 #라흐마니노프 #스크랴빈**

지금껏 차이콥스키 개인의 삶에 초점을 맞추긴 했지만, 강의를 들으면서 당시 러시아 음악계가 엄청난 발전을 이루었다는 걸 알 수 있었을 거예요. 음악을 향한 러시아인들의 애정과 관심이 얼마나 뜨거웠는지도요. 클래식 불모지에 가까웠던 러시아 땅에서 차이콥스키 같은 세계 최고의 음악가가 저절로 나온 건 아니었죠.

그래도 차이콥스키 같은 큰 별이 빨리 져버려서 러시아 음악계에 타격이 컸겠어요.

이미 예전의 러시아가 아니었어요. 차이콥스키 사후에도 러시아 음악은 꾸준히 성장을 거듭했고, 여느 유럽 국가에 뒤지지 않는 수준이 되었거든요. 지금도 클래식 음악계에서 두각을 나타내고 있는 러시아인들이 정말 많아요.

강의를 듣기 전엔 러시아 음악 하면 차이콥스키뿐이라고 생각했어요.

그럴 수 있어요. 러시아는 19세기 초만 해도 변변한 자국의 음악 작품이 없어서 외국 작곡가의 작품만 듣던 나라였으니까요. 하지만 놀랍게도 단시간에 서유럽을 따라잡았죠. 러시아의 음악 수준이 빠르게 향상된 건 무엇보다 음악 교육의 덕이라고 볼 수 있어요. 앞서 차이콥스키에 관한 강의를 할 때 언급했던 상트페테르부르크 음악원과 모스크바 음악원이 큰 역할을 했죠. 한 곳은 차이콥스키가 졸업한 곳이고 다른 한 곳은 차이콥스키가 교수로 일했던 곳이에요.

두 곳 다 차이콥스키와 인연이 깊네요. 차이콥스키 외에 또 누가 유명한가요?

훌륭한 음악가들을 정말 많이 배출했어요. 이 학교 출신들이 오늘날 러시아 음악의 틀을 다졌다고 해도 과언이 아닙니다. 음악가들 목록만 살펴봐도 러시아 음악의 발전사를 알 수 있을 정도니까요.
그럼 먼저 상트페테르부르크 음악원 출신의 음악가부터 만나볼까요? 차이콥스키 시대 이 음악원의 대표적인 인물은 러시아 5인조, 즉 막강한 소수의 멤버였던 림스키코르사코프예요.

음악원의 가장 훌륭한 학생

아, 림스키코르사코프 이름을 들은 기억이 나요. 그런데 그 막강한 소수 다섯 명은 계속 함께 활동했나요?

(위) 상트페테르부르크 음악원
(아래) 모스크바 음악원
상트페테르부르크 음악원을 졸업한 차이콥스키는
훗날 모스크바 음악원에서 교수 생활을 한다. 이 두
음악원은 러시아 음악원의 양대 산맥답게 여러
거장을 배출했다.

아니요. 막강한 소수는 진정한 러시아 음악을 만들겠다고 뭉치기는 했지만, 개성이 뚜렷한 다섯 사람이 오랫동안 함께하지는 못했어요. 시간이 지나면서 이들은 각자 자신에게 맞는 길을 찾아가게 됩니다. 그중에서 무소륵스키와 보로딘은 차이콥스키보다도 먼저 세상을 떠났고요. 림스키코르사코프가 음악가이자 교육자로서 가장 오랫동안 성공적인 커리어를 이어갔다고 할 수 있죠.

음악가의 개성은 어떻게든 드러나기 마련인가 봐요. 림스키코르사코프의 개성은 무엇이었을지 궁금해요.

림스키코르사코프는 원래 귀족 집안 출신으로, 어려서부터 음악을 배우긴 했지만 러시아 해군에 입대해 장교로 근무했어요. 그러다 막강한 소수의 리더였던 발라키레프를 만나 합류하게 되었죠. 그렇게 러시아 음악에 대한 열정을 불태우며 음악 활동을 하던 중 그의 관현악 작품들이 인정을 받아 1871년 상트페테르부르크 음악원 교수직까지 제안받게 됩니다.
하지만 정작 림스키코르사코프는 자신의 실력이 교수

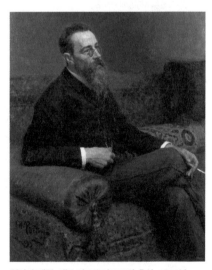

일리야 레핀, 림스키코르사코프의 초상, 1893년

가 되기에 부족하다고 여겼어요. 막강한 소수 시절에는 서구식 음악 교육에 거부감을 가졌지만 진정 자신이 추구하는 러시아 음악을 하려면 기존의 서유럽 음악 이론을 제대로 배우는 게 중요하다고 생각했죠. 그래서 3년의 안식년을 얻어 다시 학생의 마음으로 작곡 기법과 음악 이론을 기초부터 철저히 공부하고서야 학생들을 가르쳤어요.

존경스럽네요. 스스로 자신이 부족한 걸 인정하고 다시 공부한다는 게 쉬운 일이 아닌데 말이죠.

그렇게 노력한 덕분에 림스키코르사코프는 서유럽 음악 양식에도 정통하게 돼요. 만약 림스키코르사코프가 그 실력 있는 솜씨로 막강한 소수의 작품들을 관현악곡으로 편곡해주지 않았다면 대부분의 곡들이 서유럽에 알려지지도 못했을 거예요.

림스키코르사코프는 생전에 차이콥스키와도 꽤 친하게 지냈습니다. 조언도 많이 받았고요. 림스키코르사코프의 곡 중에서 〈스페인 카프리치오〉 Op.34는 차이콥스키가 가장 좋아하는 곡이었죠. 차이콥스키는 1887년 이 곡을 처음 듣고는 월계관을 사서 림스키코르사코프에게 선물했다고 해요. "위대한 걸작을 낳았으니 이제 자신을 현대의 가장 위대한 거장이라고 생각"하라면서요.

차이콥스키가 그렇게 인정할 정도라니 림스키코르사코프가 진짜 대단한 사람이었나 봐요.

물론이죠. 림스키코르사코프는 무려 35년간 상트페테르부르크 음악원에 교수로 있었어요. 그러면서 우리가 뒤에서 만나볼 이고르 스트라빈스키, 세르게이 프로코피예프 등 음악사에서 빼놓을 수 없는 중요한 작곡가들을 제자로 두었죠.

그럼 러시아에서는 상트페테르부르크 음악원이 최고 명문인가요?

앞서도 얘기했지만 모스크바 음악원과 쌍벽을 이뤄요. 이미 19세기 말부터 모스크바 음악원에서도 상트페테르부르크 음악원 못지않게

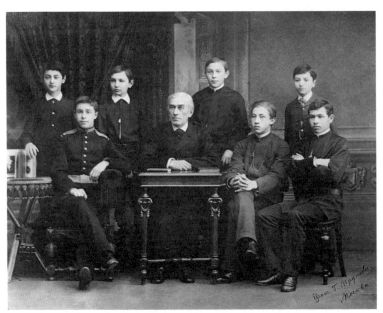

**1880년대 후반 모스크바 음악원 시절 니콜라이
즈베레프 교수와 제자들**
앞줄 맨 왼쪽에 있는 학생이 스크랴빈, 뒷줄 왼쪽에서
세 번째가 라흐마니노프다. 앞줄 가운데엔 니콜라이
즈베레프 교수가 앉아 있다.

거장들을 배출합니다. 대표적인 작곡가가 세르게이 라흐마니노프와
알렉산드르 스크랴빈이에요.

재밌는 건 라흐마니노프와 스크랴빈은 모스크바 음악원에서 같은 스
승에게 배우고 나이 역시 한 살밖에 차이가 나지 않는데도, 음악적 성
향이 아주 다르다는 점이죠. 한 사람은 너무나 아름다운 선율을 추구
했고 다른 한 사람은 파격적인 음계까지 만들 정도로 실험적인 음악
을 선보였지요. 이제 본격적으로 이 둘의 서로 다른 작품 세계를 만나
볼까요?

전통과 혁신, 라흐마니노프

우선 우리에게 좀 더 친숙한 라흐마니노프부터 만나 봅시다.

한국인이 가장 좋아하는 클래식 음악을 꼽을 때 라흐마니노프의 피아노 협주곡은 항상 열 손가락 안에 들어요. 하지만 라흐마니노프는 생전에 작곡가보다 오히려 비르투오소 피아니스트로 명성이 높았답니다.

세르게이 라흐마니노프
작곡가이자 피아니스트, 그리고 지휘자였던 라흐마니노프는 주로 낭만적이고 서정성이 짙은 음악들을 남겼다.

비르투오소가 무슨 뜻이에요?

비르투오소란 기술이 아주 탁월한 연주자를 뜻해요. 라흐마니노프는 말 그대로 기교가 뛰어난 피아니스트였어요. 그리고 작곡가로서 그가 남긴 작품들도 피아노 곡들이 많아요. 작곡가 본인이 기교가 특출난 연주자일 때 그가 작곡한 작품들은 보통 연주하기가 어렵죠. 그래서인지 유독 라흐마니노프의 음악은 웬만큼 실력이 있지 않고서는 제대로 연주할 수 없어요.

혹시 영화 〈샤인〉을 보셨나요? 천재 피아니스트인 주인공이 라흐마

니노프의 〈피아노 협주곡 3번〉 Op.30을 완벽하게 연주하기 위해 매진하다가 정신질환이 악화되는 내용이 나와요. 그만큼 라흐마니노프 작품은 아무나 연주하기 어려운 '넘기 힘든 벽'이란 얘기죠. 하지만 여전히 많은 피아니스트들이 아름다운 선율과 강렬한 표현에 매료되어 끊임없이 도전하고 있답니다.

영화 〈샤인〉 포스터
피아니스트 데이비드 헬프갓의 실화를 바탕으로 만들어진 영화로, 라흐마니노프의 〈피아노 협주곡 3번〉이 주인공의 삶에 엄청난 영향을 끼친다.

연주자들은 힘들겠지만 듣는 사람 입장에선 고마운 일이네요. 그래서 인기가 많은가 봐요.

동시대의 다른 작곡가들이 기존 화성의 틀에서 벗어나 실험적인 시도를 했던 것과 비교하면, 라흐마니노프의 음악은 감상하기 편한 측면이 있어요. 환상적이고 감성적인, 낭만주의적 정서를 계승하고 있기 때문이죠. 그래서 일부 음악계에선 라흐마니노프의 작품을 진취적이지 않고 시대에 뒤처진다고 폄하하기도 해요.

저는 구식이어도 아름다운 게 좋던데….

라흐마니노프는 전통적인 화성법에서 벗어나려는 시도만을 안 한 거지, 구식은 아니에요. 기존의 화성법을 바탕으로 새로운 감각의 선율과 리듬을 만들어냈으니까요.

그 두 가지가 많이 다른 건가요?

가령 새로운 음악을 만들 때 음악가는 화음을 구성하는 단계에서부터 늘 하던 것과 전혀 다른 시도를 해볼 수 있어요. 조화롭게 들리는 음끼리만 엮지 않고 낯선 음을 섞는다든지 하는 식으로요. 그렇게 만들어진 음악은 듣자마자 낯설게 느껴지겠죠. 그런데 라흐마니노프는 기존의 방식, 즉 음들을 조화롭게 쌓는 방식 자체를 바꾸는 시도를 한 게 아니라 화음은 똑같이 만들되 그 흐름을 전개하는 방식에 독창적인 변화를 준 거예요.

라흐마니노프의 〈전주곡 g단조〉 Op.23 No.5를 통해 알아볼까요? 짧지만 머릿속에 순간적으로 각인되는 매력이 있는 곡이지요. 일단 이 곡의 전체적인 구성은 전통적인 ABA 구조로 되어 있습니다.

ABA 구조라면 첫 번째 부분과 세 번째 부분이 같다는 거죠?

맞습니다. A부분에서 B부분으로 옮겨갔다가, 다시 A부분으로 돌아오

는 구조예요. 우선 A부분은
화성도 g단조 내의 조화로
운 화음, 즉 으뜸화음인 '솔,
시♭, 레'가 주도해요. 화성
적으로 여기서 크게 어긋나
는 음은 없어요.

그럼에도 실제로 곡을 들어보면 어딘가 독특하다는 인상을 받을 수 있
어요. 그 느낌은 다름 아닌 리듬에서 나와요. 음이 위아래로 톡톡 튀니
까 신선하게 느껴지죠. 한마디로 음은 조화롭지만 음이 전개되는 느
낌이 낯선 겁니다.

아하, 음을 완전히 이상하게 조합하는 게 아니라서 거부감도 덜 하겠
네요.

변화는 더 있어요. 보통 ABA 구조에서는 A부분이 단조일 경우 B부분
에서는 장조로 조바꿈이 돼요. 단조에서 장조로 바뀌면 곧바로 대조적
인 느낌이 들기 때문에 곡에 변화를 주려면 관습처럼 조바꿈을 해왔어
요. 그런데 라흐마니노프는 과감히 B부분도 그냥 단조로 두어요.

그럼 앞부분과 달라진 느낌이 없지 않나요?

거기에 반전이 있는 거지요. 라흐마니노프는 그냥 단조에 머무르는 것
이 아니라 단조 안에서 색다른 화음을 쓰거든요. A부분이 으뜸화음

을 중심으로 전개되었다면, B부분은 딸림7화음을 중심에 둬요.

딸림7화음이 뭐예요?

딸림7화음은 딸림3화음에서 그 위로 3도 간격의 음을 하나 더 쌓아 올린 화음이에요. 예컨대 C장조를 기준으로 딸림3화음인 '솔시레'에 서는 '파'를 얹은 '솔시레파'가 딸림7화음이 되는 거죠.

여기서 솔과 파, 시와 파는 서로 어울리지 않는 음정이기 때문에 원 칙적으로 딸림7화음은 불협화음으로 분류돼요. 그럼에도 이 화음은 완전히 음이 튀기보단 기존 3화음과 비슷한 수준의 조화를 이루기 때문에 협화음처럼 사용되고, 그러면서도 그 변화가 매력적인 소리

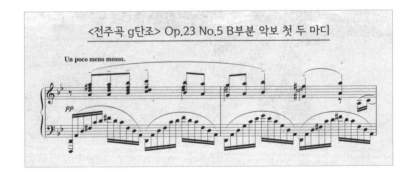

를 만들어낼 수 있는 거죠.

하긴 듣는 사람이야 소리만 좋으면 됐지 조가 바뀌었는지, 화음이 달라졌는지 알 필요가 없죠.

라흐마니노프라는 음악가가 소중한 이유가 바로 그 점이에요. 혁신을 이루면서도 청중의 요구를 외면하지 않았다는 거죠. 그래서 청중들이 그의 음악에 열광하는 거고요. 어쩌면 그런 점이 더 창의적인 것 아닐까요? 친숙하면서도 이국적이고, 예측 불가능한 듯하면서도 전통에서 벗어나지 않는 경계의 예술가, 그게 바로 라흐마니노프입니다.

반짝이는 창의성, 스크랴빈

자, 이번에는 라흐마니노프의 음악원 동기였던 스크랴빈을 만나보죠. 스크랴빈은 혁신의 아이콘으로 불러도 될 만큼 파격적인 작곡가입니다. 화성을 어떻게 구성할지에 대한 문제를 넘어, 아예 화성을 어떤 질서 아래에 놓을지 그 체계인 조성마저 해체해버렸으니까요.

알렉산드르 스크랴빈
독창적 작품성을 자랑하는 스크랴빈은 주로 피아노곡으로 독자적인 음악 세계를 구축했다.

다만 스크랴빈도 처음부터 대담하게 진보적인 작품을 썼던 것은 아니에요. 16살에 작곡한 〈피아노 연습곡〉 Op.2 No.1을 먼저 들어볼까요? 낭만적인 선율에 편안히 귀 기울일 수 있는 아름다운 곡이죠. 사실 초기의 스크랴빈은 '러시아의 쇼팽'이라는 별명이 붙을 정도로 쇼팽의 영향이 짙은 곡들을 주로 만들었어요.

피아노 선율이 아주 감미로워요. 왜 '러시아의 쇼팽'이었는지 알겠어요.

이렇게 아름다운 곡을 썼던 스크랴빈은 1903년을 기점으로 점차 자신만의 스타일을 확립하기 시작해요. 조성을 모호하게 만드는 반음계주의로 넘어가게 되지요. 이번에는 바그너와 리스트의 영향이 컸어요. 반음계는 한 옥타브 안에 있는 12개의 음이 일정한 규칙 없이 모두 나오기 때문에 안정감을 주는 온음계와 다르다고 설명했죠? 스크랴빈이 이런 반음계를 적극적으로 사용하면서 작품의 성향이 얼마나 달라졌는지는 〈프로메테우스〉 Op.60을 들어보면 알 수 있어요.

으스스한 느낌이 들 정도인데요. 같은 작곡가가 만든 곡 같지 않아요!

스크랴빈이 서른여덟 살에 작곡한 곡이죠. 스크랴빈은 안타깝게도 마흔세 살에 세상을 떠나요. 동창생 라흐마니노프보다 27년이나 이르게 생을 마감했죠. 만약 스크랴빈이 라흐마니노프만큼 살았다면 더 많은 혁신을 이뤘겠지만 그래도 그는 생의 마지막 순간까지 음악

모스크바 스크랴빈 박물관에 있는 실험 기구
빛과 화성을 실험하기 위해 스크랴빈이 만든
기구들이다.

적 실험을 멈추지 않았습니다. 예컨대 〈프로메테우스〉를 선보일 당시
그는 건반에 전선을 연결해 특정한 화성을 연주하면 그에 해당하는
조명에 불이 들어오는 장치까지 만들었죠. 음악을 시각적으로 보여주
려 한 거예요. 예전에 모스크바에 있는 스크랴빈이 살던 집에 가봤는
데 그 당시 실험했던 기구들이 남아 있더라고요.

음악을 귀로 들으면서 눈으로도 본다니 기발한 아이디어네요!

아주 독창적이죠? 라흐마니노프와 달리 스크랴빈의 음악은 초창기에
작곡한 몇 곡 외에 지금까지 연주되는 곡이 그리 많지 않아요. 그럼에
도 스크랴빈은 20세기 초 러시아뿐만 아니라 유럽의 많은 작곡가에
게 영향을 미쳤어요. 그들은 새로운 음향을 찾으려 했던 스크랴빈을
따라 조성에 의지하지 않는, 무조성주의에 도전했지요.

스크랴빈이 20세기 새로운 음악에 영감을 준 거군요.

물론 20세기 무조성 음악이 모두 스크랴빈의 영향이라고 할 수는 없
어요. 하지만 영감의 중요한 원천이었던 것은 맞습니다.

한편 이렇게 림스키코르사코프를 비롯해 라흐마니노프와 스크랴빈
이 활약하는 사이, 러시아는 격변의 시기를 맞이하고 있었어요. 사회
를 개혁하려는 혁명 세력과 기존의 권력을 유지하려는 반동 세력 간
에 긴장이 고조되었죠. 음악가들의 삶도 이런 역사적인 흐름과 무관
할 순 없었기에 그들의 음악도 시대의 영향을 받아요. 먼저 당대 러시
아의 상황이 어땠는지 살펴보고 가죠. 차이콥스키가 죽은 지 1년 뒤,
러시아의 마지막 차르가 등장한 시점부터입니다.

러시아 음악은 차이콥스키 사후에도 성장을 거듭해 서유럽을 단시간에 따라
잡았다. 상트페테르부르크 음악원과 모스크바 음악원을 주축으로 한 음악 교
육이 이런 놀라운 발전을 가능케 했다. 두 음악원이 배출한 훌륭한 음악가들은
러시아 음악을 더욱 풍부하고 원숙하게 만드는 동력이 되었다.

상트페테르부르크 음악원의 림스키 코르사코프	'막강한 소수'의 일원으로, 그 당시 서유럽 음악을 모방하는 것에 거부감을 가짐. ···→ 서유럽 음악을 바탕으로 제대로 된 기초를 쌓는 것이 중요하다는 것을 깨달음. ···→ 음악 공부에 매진하여 관현악의 대가가 됨.
	35년간 상트페테르부르크 음악원의 음악 이론 교수로 재직하며 많은 제자들을 가르침. 스트라빈스키, 프로코피예프가 대표적임.

모스크바 음악원의 라흐마니노프와 스크랴빈	**세르게이 라흐마니노프** **비르투오소 피아니스트** 기술이 탁월한 연주자, 즉 비르투오소 피아니스트로 더 유명했음. ···→ 피아노 작품에서 개성이 잘 드러남. 예 《피아노 협주곡 3번》 영화 《샤인》의 소재가 된 대표적인 고난도 피아노 연주곡. **낭만주의 전통과 참신함의 공존** 낭만주의 정서를 계승한 전통적인 선율과 새롭고 참신한 리듬과 화성이 공존함. 예 《전주곡 g단조》 친숙하면서 낯설고, 예측 불가한 동시에 전통적인 느낌을 주는 곡. **알렉산드르 스크랴빈** **파격적 작곡 스타일** 안정감을 주는 온음계와 달리 감각적으로 다양한 효과를 내는 반음계주의 음계를 과감히 활용함. ···→ 20세기 초 작곡가들에게 무조성주의에 대한 영감을 줌. **혁신적 음악 실험** 특정한 화성을 연주하면 그와 연결된 조명에 불이 들어오는 장치를 고안하여 음악의 시각화를 시도함. 예 《프로메테우스》

혼란 속 탄생한 걸작

소란과 굉음으로 점철된 격동의 시대.
자신만의 방식으로 시대를 건너는 이들.
음악은 험한 세상을 건너는 다리가 되어
벽을 허무는 두드림이 된다.

예술은 현실을 재현하는 것이 아니라
동일한 수준의 현실을 창조하기 위해 존재한다.

– 알베르토 자코메티

04

혁명과 음악

#러시아혁명 #소비에트 #스트라빈스키
#프로코피예프 #쇼스타코비치 #하차투리안
#로스트로포비치

1894년, 러시아의 마지막 차르인 니콜라이 2세가 즉위합니다. 아버지 알렉산드르 3세의 뒤를 이어 황위에 오른 그는 안타깝게도 시대의 흐름에 역행하며 과도한 전제 정치를 감행해요. 그러다 1904년 러일전쟁에 패한 뒤 더욱 민심을 잃게 되지요.

'마지막' 차르라니, 영화로도 나온 그 비운의 차르 얘기군요.

맞아요. 그런데 러시아 왕조는 단번에 망한 것이 아니라 여러 사건이 벌어지며 몰락의 길을 걷게 되지요. 우선 1905년 1월 22일 일요일, 민심이 흉흉한 상황에서 황제를 향한 반감에 불을 붙인 사건이 일어나요. 굶주림에 지친 노동자들이 황제에게 탄원서를 전달하고자 평화 행진을 벌였는데 궁정 군대가 이를 유혈 진압한 거죠. 이른바 '피의 일요일'이라고 불리는 사건입니다.

'피의 일요일'이라는 이름부터 무시무시한데요. 그렇게 잔인하게 진압

보이치에흐 코사크, 피의 일요일, 1905년
러일전쟁에서의 패배로 기울어가는 러시아 황실의 민낯이 드러났음에도, 대부분의 러시아인들은
여전히 황제를 믿고 있었다. 하지만 노동자의 처우 개선을 요구하며 벌인 평화 시위에 황실은
총성으로 답했다. 1월 22일 일요일 하루 만에 1천여 명이 사망하고 3천여 명이 부상을 입은 이
사건을 계기로 혁명이 가속화된다.

할 필요가 있었나요?

사실 처음부터 민중들이 황제에게 적대감을 드러낸 건 아니었어요.
행진하던 민중들은 니콜라이 2세의 초상화를 들고 황제를 찬양하는
노래를 부를 정도였으니까요. 그런 민중들에게 황제의 군대가 총을
쐈고 사태는 무차별적인 학살로 번졌죠. 그러니 그 충격이 얼마나 컸
겠어요? 당연히 이 배신감은 거대한 분노로 돌아옵니다. 반정부 세력
의 힘은 더욱 커졌고, 그중에서도 노동자 계급의 투쟁을 강조하는 마
르크스주의자들의 활동이 두드러졌어요. 그리고 파업으로 저항하던
노동자들이 모여 자치기구인 '소비에트'를 조직하기에 이르죠.

소비에트요? 우리가 아는 그 소련 말인가요?

맞습니다. 이 소비에트가 바로 우리가 소련이라고 불렀던 소비에트 사회주의 공화국 연방의 시발점이에요.

격동의 역사와 음악가들

그러던 1914년, 오스트리아-헝가리 제국의 왕위 계승자인 황태자 부부가 세르비아계 젊은 대학생에게 암살되는 사건이 일어나요.

다른 나라의 황태자 부부 암살 사건이 러시아와 무슨 관련이 있죠?

이 사건으로 인해 역사상 최초로 세계적 규모의 전쟁인 1차 세계대전이 일어나기 때문이에요. 분노한 오스트리아-헝가리 제국이 세르비아를 침공하면서 시작된 전쟁에 여러 국가가

사라예보 사건을 묘사한 신문 삽화, 1914년
오스트리아-헝가리 제국의 프란츠 페르디난트 황태자와 그의 부인 조피가 사라예보에서 암살된 사건으로, 일명 사라예보 사건으로 불린다. 암살자였던 세르비아계 대학생이 사용한 권총 등이 세르비아 정부에서 지급됐다는 자백에 따라 오스트리아-헝가리 제국은 세르비아에 답변을 요구했지만 묵묵부답이었다. 결국 오스트리아-헝가리 제국은 전쟁을 선포했고 주변국들의 지원이 이어지면서 1차 세계대전이 본격화됐다.

지원사격에 나섰어요. 오스트리아 편에 독일이 서자 러시아, 프랑스, 영국 등이 세르비아를 지원하면서 전 세계가 전쟁에 휘말리게 되죠. 이때 러시아군은 1천만 명 이상이 참전했고 그중 165만 명이 사망했습니다. 엄청난 인명 손실이었죠. 전쟁이라는 비극이 그렇듯 러시아 국내 상황도 심각했어요. 전쟁으로 인한 물자 부족으로 사람들은 연료와 식량을 구할 수 없어 추위와 굶주림에 시달렸고 물가는 계속해서 폭발적으로 상승했죠.

전쟁이 나면 국민들의 삶이 비참해지죠. 그만큼 민심도 더 최악으로 치달았겠어요.

맞아요. 결국 1917년에 니콜라이 2세는 자진 퇴위하게 됩니다. 그리

1917년 페트로그라드에서 연설 중인 레닌
페트로그라드는 오늘날의 상트페테르부르크로,
1914년 독일어식 이름을 버리고 페트로그라드로
이름을 바꾸었다가 1924년 레닌 사망 이후
1991년까지는 레닌그라드로 불린 혁명의 진원지였다.

세계를 사로잡다

연도	주요 사건
1894년	니콜라이 2세 즉위
1904년	러일전쟁 발발
1905년	'피의 일요일' 사건 노동자 대표 기구 '소비에트' 창설
1914년	1차 세계대전 발발
1917년	러시아 2월 혁명 니콜라이 2세 자진 퇴위 및 임시정부 수립 러시아 10월 혁명, 소비에트 사회주의 공화국 연방 수립
1924년	레닌 사망, 스탈린 정권 이양
1939년	2차 세계대전 발발
1941년	레닌그라드 공방전
1953년	스탈린 사망
1989년	베를린 장벽 붕괴
1991년	소비에트 사회주의 공화국 연방 공식 해체

고 같은 해 11월 블라디미르 레닌을 필두로 한 혁명 세력이 군사 쿠데타를 일으켜 인류 역사상 최초의 사회주의 정부인 소비에트 정부가 탄생하죠.

물론 새로운 정부가 세워지는 전후 과정 역시 아주 혼란스러웠어요. 정권 내부의 당파 싸움도 치열했고 소비에트 정부를 상대로 한 반혁명 세력들과의 내전도 이어졌거든요. 전제 군주정이 무너지고 새로운 정부가 들어섰지만 오히려 사람들의 삶은 피폐해졌고 음악가들 또한

역사의 소용돌이 속에서 고통을 겪었어요.

온갖 심각한 일들이 터지는 와중에 어디 음악을 들을 여유나 있었을까 싶네요.

워낙 혼란스러운 상황이다 보니 예술 같은 건 먼 나라 이야기처럼 들릴 수도 있어요. 하지만 역설적으로 당시 러시아에서는 이러한 혼란이 오히려 사람들이 예술과 조금 더 가까워지는 계기가 되었어요. 혁명 세력들이 사회주의 체제를 인민에 선전하는 수단으로 예술을 동원했기 때문이죠.
소비에트 정부는 마린스키 극장과 볼쇼이 극장을 국유화하고 대중에

게 무료로 개방했어요. 공연이 열리면 공장과 노동조합을 통해 무료 입장권을 뿌려서 수천 명의 노동자가 처음으로 극장의 문턱을 넘게 되었죠. 소비에트 정부가 들어선 지 1년 만에 음악원과 사립 음악 학교들도 모두 국유화했고 콘서트홀, 출판사, 도서관, 심지어 악기 제조 업체들까지 모두 국가의 소유가 됩니다.

그럼 이제 음악가들도 전부 국가를 위해서 일하게 되는 건가요?

많은 음악가들이 그렇게 되었지요. 하지만 어수선한 상황을 피해 다른 나라로 망명한 사람들도 꽤 있었어요. 당시 러시아 상황이 워낙 정신없게 요동치다 보니 음악가들은 완전히 다른 길을 가기도 했지요. 같은 러시아 땅에서 태어나 같은 음악원에서 교육받았다 하더라도 각자 다른 음악을 추구하는 경우가 많았어요. 그래서 20세기 초 격동기의 러시아 출신 음악가들을 설명할 때 같은 러시아 사람이 맞나 하는 생각이 들 때도 있지요. 다만 공통점이 하나 있다면 이들 모두 누구보다 음악에 '진심'이었다는 거죠.

차이콥스키 이후로도 러시아에서 좋은 음악가들이 많이 나왔군요.

이루 셀 수 없죠. 아주 유명한 사람들만 꼽아봐도 앞서 말한 라흐마니노프, 스크랴빈 외에 스트라빈스키, 프로코피예프, 쇼스타코비치, 하차투리안 등이 있습니다.

러시아 사람들의 이름은 정말 하나같이 어렵네요.

이름이 어려운 것도 또 하나의 공통점이라 할 수 있겠네요. 하지만 걱
정하지 마세요. 음악가들의 삶을 조금씩 알아가다 보면 이름은 금방
익숙해질 거예요. 워낙 개성이 강한 예술가들이다 보니 모두 뚜렷한
인상을 남길 겁니다.

카멜레온 음악가, 스트라빈스키

그런데 당시 러시아 역사가 워낙 암울했으니 아무래도 음악도 어두웠
을 것 같아요.

꼭 그런 건 아니에요. 물론 예술은 사람이 하는 거니까 이들이 살았
던 사회의 영향을 받기 마련이죠. 하지만 지금부터 이야기할 음악가
들의 활동 반경은 러시아를 넘어서기도 하니 그야말로 세계를 무대
로 한 다채로운 이야기가 펼쳐질 거예요. 그런 의미에서 이고르 스트
라빈스키부터 만나봅시다. 스트라빈스키만큼 한평생을 살면서 변화
무쌍한 모습을 보인 음악가도 드물거든요.

적응력이 아주 뛰어난 사람이었나 봐요.

그의 음악 양식의 변화를 주변 환경의 영향으로만 볼 수는 없지만 아
무튼 스트라빈스키의 작품 세계는 폭이 넓기로 유명하죠. 스트라빈

스키가 어떻게 변신에 성
공하면서 20세기 음악사
에 이름을 남기게 되었는
지 따라가보죠. 먼저 스트
라빈스키의 작품 세계가
처음 펼쳐진 고국 러시아부
터 살펴볼게요.
앞서 림스키코르사코프가
상트페테르부르크 음악원
의 교수였다는 얘기를 했었
죠? 그의 제자가 바로 스트
라빈스키입니다.

이고르 스트라빈스키
전위적이고 파격적인 음악 스타일로 유명한
스트라빈스키는 훗날 종교음악에도 관심을 두며
장르를 넘나드는 활동을 펼친다.

역시 훌륭한 음악가에게는 훌륭한 스승이 있었군요. 스트라빈스키가
음악원을 다니며 림스키코르사코프를 만났나 봐요?

사실 스트라빈스키는 상트페테르부르크 음악원을 다닌 적은 없어요.
그는 차이콥스키처럼 부모님의 뜻에 따라 대학에서 법률 공부를 했
어요. 하지만 본래 음악에 뜻이 있었던 스트라빈스키는 아버지가 돌
아가시자 법학을 그만두고 림스키코르사코프를 찾아갔어요. 림스키
코르사코프가 법률학교 동창의 아버지였거든요. 이때부터 그를 인생
의 스승으로 모시게 되죠.

거장들도 우리처럼 진로를 놓고 고민하던 때가 있었네요.

아무리 타고난 천재라도 한순간에 자기 진로를 결정하기란 어렵죠. 예나 지금이나 예술가의 길은 험난하니까 부모님들은 대부분 자식이 안정적인 직장을 갖기를 권했을 테고요. 하지만 스트라빈스키의 경우는 아주 잘한 선택이었어요. 타고난 재능도 뒷받침되었지만 훌륭한 스승에게 배운 경험을 밑거름 삼아 대작곡가로 성공했으니까요.

림스키코르사코프가 관현악의 대가였던 만큼 스트라빈스키는 능력 있는 스승으로부터 오케스트라 악기들을 어떻게 활용해야 인상 깊은 효과를 낼 수 있는지에 대해 배웠죠. 사실 유명한 작곡가들이라 해서

스트라빈스키 부부와 림스키코르사코프 가족
왼쪽부터 스트라빈스키, 림스키코르사코프,
림스키코르사코프의 딸과 사위, 스트라빈스키의
아내 순이다.

모두 관현악 편성에 능한 건 아니에요. 그렇게 스트라빈스키는 눈부시게 매혹적인 관현악 음색을 만들 줄 아는 음악가로 성장해요.

림스키코르사코프와의 만남이 스트라빈스키에겐 정말 귀한 인연이었네요.

새로운 무대, 새로운 음악

스트라빈스키의 음악 인생에서 림스키코르사코프가 첫 번째 인연이었다면, 이제 새로운 인연이 그를 기다리고 있었어요. 1908년에 림스키코르사코프가 사망한 후 스트라빈스키의 재능을 알아본 사람은 프랑스 파리에서 왕성하게 활동하던 세르게이 댜길레프였죠. 댜길레프는 음악사, 특히 공연 예술 분야를 이야기할 때 자주 등장하는 인물입니다.

댜길레프도 음악가였나요?

아니요. 댜길레프는 음악가는 아니었지만 음악가들에게 매우 중요한 사람이었

발렌틴 세로프, 세르게이 댜길레프의 초상, 1904년
프랑스에서 활동하던 댜길레프는 1909년 러시아 발레단을 창단했고 이 발레단은 서유럽에서 큰 인기를 얻는다.

죠. 흥행을 몰고 다닌다는 이야기를 들을 정도로 실력 있는 무용 프로듀서였던 그는 당대의 여러 작곡가들과 협업했어요. 당시 댜길레프가 창단한 러시아 발레단인 발레 뤼스가 파리에서 인기를 끌고 있었는데, 이 발레단이 공연할 작품의 음악을 스트라빈스키에게 의뢰했죠. 이를 계기로 스트라빈스키는 1910년부터 파리에서 활동하게 되지요.

새로운 기회를 찾아 과감하게 러시아를 떠났군요.

다행히 새로운 도전의 결과는 성공적이었어요. 파리에서 스트라빈스키가 음악으로 만든 〈불새〉, 〈페트루슈카〉, 〈봄의 제전〉이 연달아 흥행하면서 그는 국제적인 명성을 얻습니다. 특히 스트라빈스키는 〈봄의 제전〉을 통해 러시아뿐 아니라 20세기 클래식을 대표하는 작곡가로 떠오르게 돼요.

발레 뤼스 포스터, 1927년
'댜길레프의 발레 뤼스 공연'이라고 적혀 있다.
스트라빈스키가 작곡한 〈불새(L'Oiseau de Feu)〉가
공연 목록 마지막에 들어가 있다.

와, 젊은 작곡가가 외국에서 성공을 거두다니 대단하네요. 스트라빈스키가 파리 대중의 취향을 저격했군요.

놀랍게도 대중적인 작품이 아니었다는 게 반전입니다. 오히려 스트라빈스키의 음악은 굉장히 혁명적이고 대담했어요. 처음에는 대중들의 반감을 불러일으킬 정도였지요. 〈봄의 제전〉이 특히 그랬어요. 〈봄의 제전〉에는 불규칙적 강세, 분절된 타악기의 음향, 끊임없이 변화하는 박자, 그리고 귀에 거슬리는 불협화음이 마구 나와요. 듣다 보면 불안감과 긴장감이 갈수록 고조되죠. 게다가 당시 기준으로는 매우 선정적인 발레 안무가 더해져 초연 도중 객석이 아수라장이 되기도 했어요. 성난 관객들이 난동을 피우는 바람에 스트라빈스키가 급히 몸을 피했다고 하니 분위기가 얼마나 험악했는지 짐작이 가죠?

2015년 런던에서 공연된 〈봄의 제전〉 리허설 현장
이교도들이 봄의 신을 위해 제물을 바치는 의식을 소재로 한 〈봄의 제전〉은 원시적인 음악과 무용이 주를 이룬다.

그런 난리가 났었는데도 성공을 거둘 수 있었다고요?

일종의 노이즈 마케팅 덕을 좀 보기도 했어요. 일단 화제가 되고 유명해지니까 사람들의 관심이 집중되었고 재공연부터는 〈봄의 제전〉의 진가를 알아보기 시작했죠. 대중들은 그 생생한 리듬과 다채로운 음색에 찬사를 보냈어요.

'무플'보다 '악플'이 낫다는 말이 맞나 봐요. 연이어 성공했다니 스트라빈스키는 파리에서 자리를 잡았겠네요.

아쉽게도 1914년 1차 세계대전이 발발해 독일군이 프랑스로 진격해 오는 바람에 스트라빈스키는 파리에 머물 수 없었어요. 그래서 스위스로 피신을 하는데 그곳의 사정도 작곡 활동을 하기에 그리 녹록지 않았습니다. 전쟁 중이었던 데다 공연 제작 여건이 열악했기에 대규모 작품은 만들기 어려웠지요.

하긴 전쟁 중에 화려한 발레 공연은 좀 안 어울리긴 해요.

하지만 스트라빈스키는 이런 상황에 아주 재치 있게 대응했어요. 소규모 발레 작품을 창작한 거죠. 스트라빈스키가 1918년 스위스에서 작곡한 〈**병사의 이야기**〉에는 연주자 일곱 명, 배우 두 명, 무용수 한 명, 내레이터 한 명만 등장해요. 무대장치도 최소화했고요. 그리고 음악에는 당시 대중적 인기가 있던 재즈풍을 반영하며 극에 재미를 더

<병사의 이야기> 중 '병사의 행진곡'

합니다. 예컨대 피곤에 지친 병사가 휘청거리며 행진하는 모습을 각
각 다른 재즈 느낌의 변박으로 표현해내요.

전쟁을 피해서 어쩔 수 없이 간 곳인데, 거기서도 새로운 작품을 만
들어냈네요.

피란처인 스위스에서는 작품 활동에 제한이 많았지만, 오히려 대안으
로 새로운 스타일을 창조해낸 거죠. 이렇게 스위스로 피신했던 스트
라빈스키는 1차 세계대전이 끝나자 1920년 파리로 돌아갑니다.

고전을 다르게 해석하다

고향 러시아로 돌아가지 않고 다시 프랑스 파리로 갔다고요?

스트라빈스키가 스위스로 갔을 때는 전쟁이 발발한 이듬해인 1915년
이었어요. 거기서 1920년까지 살았습니다. 그사이 러시아에서는

1917년에 혁명이 일어났죠. 혁명의 영향으로 당시 러시아에 있던 스트라빈스키의 재산은 몰수당하고 말아요. 그러니까 돌아가고 싶어도 돌아갈 기반이 없어진 거예요. 결국 스트라빈스키는 귀국을 포기했고 그렇게 20년 가까이 파리에 머물러요.

졸지에 나라 잃은 신세가 되었군요.

그래서인지 이후 스트라빈스키는 러시아 음악의 전통적 요소를 자신의 음악에 담아내면서도 러시아를 주제로 하는 작품과는 거리를 둬요. 물론 1차 세계대전을 겪으면서 파리의 청중들이 더는 러시아의 음향이 신선하다고 여기지 않은 점도 영향을 미쳤을 거예요. 스트라빈스키는 지금까지와는 전혀 다른 새로운 경향의 음악을 선보입니다. 그중에서 1920년에 완성된

〈풀치넬라〉를 살펴보죠.

조반니 도메니코 티에폴로, 사랑에 빠진 풀치넬라, 1797년
풀치넬라는 17세기 이탈리아 코미디극에 나오는 전형적인 캐릭터로, 매부리코에다 등이 굽었거나 배불뚝이의 모습을 하고 있다. 스트라빈스키의 〈풀치넬라〉는 풀치넬라와 주변인들의 사랑 이야기를 다룬다.

풀치넬라라니, 처음 들어보는 이름이에요.

〈풀치넬라〉는 18세기 이탈리아 작곡가 페르골레시가 작곡한 음악을 기반으로 해요. 댜길레프는 스트라빈스키에게 이 18세기 음악을 편곡해서 발레 음악으로 만들어달라고 요청하죠. 이에 스트라빈스키는 과거의 작품을 가지고 자신만의 독특한 양식으로 화성, 반주, 리듬을 재가공해요. 그렇게 페르골레시가 아닌 스트라빈스키의 〈풀치넬라〉가 탄생한 거죠. 그런 의미에서 이 작품은 신고전주의의 효시로 꼽힙니다.

신고전주의요? 새로운 고전주의라는 뜻인가요?

신고전주의는 말 그대로 옛 전통, 즉 고전을 새롭게 해석하고자 하는 흐름이에요. 스트라빈스키는 파리에서 신고전주의 운동의 선봉장이 되죠. 당시 신고전주의는 낭만주의에 대한 거부감에서 시작되었다고 할 수 있어요.

아니, 왜요? 낭만주의처럼 아름다운 음악도 거부감을 주나요?

1차 세계대전 때문이죠. 이 전쟁은 유례없이 많은 사상자를 내고 삶의 터전을 파괴하면서 말 그대로 전 세계에 깊은 상처를 남겼어요. 그러니 환상적인 세상을 추구하고 개인의 자유를 찬양하는 낭만주의가 정말 비현실적으로 느껴졌겠죠. 이런 사회 분위기를 반영하듯 스트라빈스키의 신고전주의 음악들은 감정적으로 상당히 초연합니다. 대신 고전주의 시대 음악의 특징이었던 균형과 정돈된 느낌이 부각되죠.

전쟁을 겪으면 낭만을 찾기 어렵죠.

모든 예술은 시대상을 반영하기 마련
이니까요. 스트라빈스키의
또 다른 신고전주의 대표작
〈시편 교향곡〉도 낭만주의
적인 경향을 배제한 걸 알 수
있어요.
스트라빈스키는 서양 교회
음악의 오랜 전통을 담으면
서도 감미로운 느낌을 주는
악기인 바이올린, 비올라, 클
라리넷을 과감히 빼버렸죠.

고전주의 시대 사랑받은 포르테 피아노, 1838년경
18세기 중반부터 19세기 초반 오스트리아 빈을
중심으로 발전했던 고전주의 음악은 간결한 화음과
명확한 형식으로 대표된다. 당시 이러한 고전주의
음악을 구현하기 위해 소리의 강약 조절이 용이한
포르테 피아노가 하프시코드를 대체하게 된다.

오케스트라에서 그렇게 막 악기를 빼도 되나요?

기본적으로 목관악기, 금관악기, 현악기, 타악기 그룹으로 이루어진
오케스트라는 곡의 성격에 따라 악기가 빠지기도 추가되기도 하지만
수백 년간 오케스트라의 터줏대감이었던 바이올린을 빼는 경우는 드
물었어요. 게다가 비올라와 클라리넷도 핵심적인 악기들인 만큼 엄청
난 모험이었을 거예요.

워낙 스승인 림스키코르사코프에게 잘 배워서 자신이 있었나 봐요.

스트라빈스키처럼 솜씨 좋은 관현악의 귀재가 아니었다면 쉽게 하지 못했을 도전이죠. 자, 이제 스트라빈스키의 마지막 여정을 따라갈 시간이에요. 그는 또다시 이동합니다.

세계인으로 맞이한 죽음

드디어 고향으로 돌아가는 건가요?

아니요. 1939년, 유럽 전체가 2차 세계대전에 휘말리자 스트라빈스키는 아예 유럽을 떠나 미국으로 건너가요. 예순을 바라보는 나이에 미국에 간 그는 죽을 때까지 그곳에 머물죠.

스트라빈스키는 결국 타국에서 죽음을 맞이했군요.

물론 그런 점에서 안타까운 면도 있겠지만, 스트라빈스키는 미국에서 환대를 받고 말년까지 사회 유명 인사로 다양한 활동을 했어요. 날씨가 좋은 로스앤젤레스에 거주하면서 세계 각지를 순방했고요. 훗날 케네디 대통령이 백악관으로 초청해 그의 80번째 생일잔치를 열어줄 정도로 스트라빈스키는 풍성한 삶을 누렸습니다.

80번째 생일잔치라니 그 시절에 장수하셨네요. 미국에서 작곡 활동도 계속한 건가요?

1962년 지휘하는 스트라빈스키

그럼요. 더 놀라운 건 칠순이 넘은 나이에도 스트라빈스키는 또다시 새로운 스타일에 도전해요. 그는 1953년경부터 12음 음악이라는 급진적인 양식을 자신의 음악에 도입해요. 12음 음악이란 음렬음악이라고도 하는데, 조성을 배제한 채 한 옥타브를 구성하는 12개의 음을 일정하게 나열하여 사용하는 기법을 말해요. 시대에 뒤떨어지지 않기 위해 노력하는 스트라빈스키의 열정이 놀랍죠?

살아 있는 거장으로서 대우받던 그는 90세 가까운 나이로 뉴욕이라는 또 다른 타지에서 생을 마감하게 돼요. 게다가 자신을 묻어달라고 했던 곳은 이탈리아의 베네치아였어요. 그렇게 스트라빈스키는 자신이 좋아했던 베네치아에서 영면에 듭니다.

마지막까지 세계인으로서
죽음을 맞이했네요.

혁명과 전쟁을 겪긴 했지만
앞서 우려했던 것처럼 마
냥 암울한 삶은 아니었죠?
스트라빈스키의 삶은 여느
작곡가와 비견해도 단연
풍요롭고 다채로웠습니다.
하지만 러시아 안팎의 상
황은 분명 많은 음악가에
게 그늘을 드리웠지요. 이

스트라빈스키의 무덤
베네치아는 스트라빈스키가 생전에 즐겨 휴가를
보내던 곳으로 그의 무덤 역시 이곳에 있다.

제 또 다른 러시아 음악가의 궤적을 따라가볼까요?

반전의 연속, 프로코피예프

지금부터 만나볼 음악가는 세르게이 프로코피예프입니다. 프로코피
예프의 삶은 스트라빈스키와는 또 다른 의미로 파란만장해요.

프로코피예프도 이곳저곳 옮겨다녔나요?

지금부터 알아봅시다. 프로코피예프는 당시에는 러시아였지만 오늘날
우크라이나 지역인 예카테리노슬라프에서 태어났어요. 이때의 프로코

피예프를 한마디로 표현하자면 '천재'입니다. 대여섯 살 때부터 음악에 재능을 보였고 체스까지 잘 두는 영민함을 뽐냈죠. 그런 자신감 때문인지, 이후 상트페테르부르크 음악원에 입학한 프로코피예프는 주변 사람들을 당혹스럽게 만들 정도로 오만하고 무례한 학생이었어요.

한마디로 비범하고 독특한 캐릭터네요. 그럼 음악도 별났겠어요.

맞아요. 프로코피예프의 작품 세계는 그의 성격에 걸맞게 대담한 면이 있었습니다. 음악원을 다니는 동안 반음계 기법과 불협화음 등 그 당시에는 파격적인 것으로 여겨진 온갖 자극적인 최신 경향에 매혹되어 있었지요. 그 시기에 쓴 작품이 〈피아노 협주곡 1번〉입니다. 이 작품으로 당시 음악원 졸업생 작품 중 1등을 차지했을 뿐만 아니라, 피아노 콩쿠르에 나가 '안톤 루빈시테인 상'까지 받죠.

어려서부터 천재였다더니 피아노 연주와 작곡 모두 잘했군요.

음악원 졸업 후에도 프로코피예프는 젊은 피아니스트이자 작곡가로 러시아 음악계에 돌풍을 일으키죠. 하지만 혼돈의 역사는 천재 음악가에게도 예외 없이 그늘을 드리웠어요. 1917년 러시아혁명이 일어난 이듬해, 프로코피예프가 도스토옙스키의 소설을 기반으로 작곡한 오페라 〈도박사〉의 초연이 혁명 때문에 무기한 연기돼버려요. 소비에트 정부가 들어서면서 앞으로 음악계에 어떤 변화가 닥칠지 짐작할 수도 없는 상황이 되었지요. 결국 프로코피예프는 간신히 허가를 받고 러

시아를 떠나 미국으로 향
합니다.

그래도 재능 있는 음악가였
으니 미국에서도 빠르게 적
응했겠죠?

아쉽게도 미국 뉴욕에 도
착한 프로코피예프는 작곡
가로서 인정을 못 받아요.
그래서 주로 피아니스트로
활동했죠. 미국의 청중이
자신의 진보적인 작품 세계
를 잘 이해하지 못하기 때
문이라고 생각한 프로코피
예프는 결국 프랑스 파리로

세르게이 프로코피예프
떠오르는 신예였던 프로코피예프는 1917년
러시아혁명이 터지자 이듬해 미국으로 망명한다.
미국에서 오페라, 피아노 협주곡을 작곡하던 그는
이후 프랑스 파리에서도 활동하지만 40대에 다시
고국 러시아로 돌아가는 길을 택한다.

다시 떠났어요. 1920년대의 파리는 그야말로 창조적인 에너지와 기
발한 아이디어가 넘쳐나는 곳이었거든요. 다행히 파리에서 프로코피
예프는 작곡가로서의 입지를 굳힐 수 있었어요. 그런데 1933년 프로
코피예프는 고국으로 돌아가는 의외의 선택을 합니다.

아니 왜요? 러시아 혁명 정부가 싫어서 떠난 게 아니었나요? 그런데
다시 돌아간다니요.

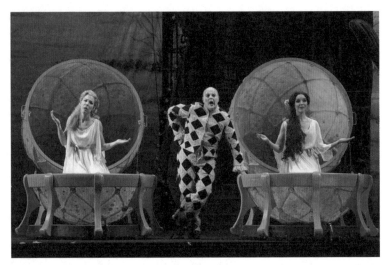

2019년 미국 뉴욕에서 공연된 〈세 개의 오렌지에 대한 사랑〉 실황
프로코피예프가 미국에 체류할 당시 만든 대표작이다. 세 개의 오렌지를 사랑하도록 저주받은 왕자가 악당을 물리친 뒤 결국 세 번째 오렌지에서 나온 공주와 결혼하는 내용을 담고 있다. 개성적인 작품이지만 당시에는 크게 호평받지 못했다.

프로코피예프의 마음을 이해하려면 먼저 그가 망명한 사이 급변한 러시아의 상황을 살펴볼 필요가 있어요. 소비에트 연방, 즉 소련이 정식으로 출범한 지 얼마 되지 않은 1924년, 혁명을 주도했던 레닌이 사망하자 스탈린이 경쟁자였던 트로츠키를 축출하고 권력을 쟁취하게 돼요.

그 유명한 스탈린이 등장하는군요. 스탈린 시대가 예술가들에게는 레닌 때보다 더 팍팍했던 거 아니에요?

프로코피예프는 그와 정반대로 생각해요. 1927년 프로코피예프는 거의 9년 만에 연주 여행차 소련을 찾았는데 대단한 환대를 받았죠. 이후로는 소련을 더욱 자주 방문하게 돼요. 1930년대에 스탈린은 예술을 체제 선전에 동원하는 정책을 펼쳤는데, 그게 프로코피예프에게 호재로 작용한 거예요. 또한 스탈린은 프로코피예프에게 다양한 혜택을 제시하며 고국으로 돌아오라고 권하지요. 고급 별장과 최신 자동차 그리고 자식들의 교육 혜택 등 솔깃한 내용이 많았어요. 결국 1933년 프로코피예프는 고국으로 영구 귀국합니다.

아무리 그래도 악명 높은 독재자의 말을 철석같이 믿었다고요?

덫에 걸린 음악가

사실 당시 서구사회에서 프로코피예프는 이미 유행의 선두 주자라는 타이틀을 잃은 상태였어요. 소련으로 귀환하면 잃었던 명예와 영광을 되찾을 수 있을 거라는 아주 낙관적인 기대를 했던 것 같습니다. 이때 선배인 스트라빈스키가 순진한 생각이라며 만류했다는 얘기도 있어요.

동료들의 걱정대로 프로코피예프가 귀국한 후 소련의 문화 정책 방향이 완전히 바뀝니다. 당근에서 채찍으로, 스탈린이 등 뒤에 숨겨두었던 칼을 꺼내 든 거죠. 스탈린 정권은 이제 사회주의 리얼리즘이라는 기치를 내걸고 정권의 취향에 맞지 않는 작품을 검열하고 정권의 기준을 따르지 않는 작곡가를 엄중히 처벌하기 시작했어요.

사회주의 리얼리즘이요? 그게 뭔가요?

사회주의 리얼리즘이란 예술 전반에 걸쳐 계급성과 인민성, 사상성을 강조하는 이념이에요. 이걸 정책적으로 강요하다 보니 작품엔 구체적인 현실을 그려내고, 언제나 사회주의 정신에 입각한 교훈이 뒤따라야 했죠.

예술에 그런 걸 녹여낼 수 있어요?

꼭 사회주의 리얼리즘이 아니라도 예술을 특정한 사상의 잣대로 판

별하는 건 거의 불가능하죠. 어떤 관점으로 보느냐에 따라 불순한 것으로 낙인찍히거나 반대로 장려의 대상이 될 수 있으니까요. 한마디로 정권의 권력 유지에 도움이 되고 권력자의 취향에 맞는 예술만이 살아남는 시대였습니다. 예술가들은 애국심을 고취하는 직설적이고 단순한 표현만을 요구받았어요. 당연히

이사크 브로드스키, 스탈린의 초상, 1933년
스탈린의 리더십을 강조한, 전형적인 사회주의 리얼리즘 미술이다.

이 기준에서 벗어난 예술가들은 엄청난 핍박의 대상이 되었고요.

프로코피예프는 어땠나요? 그의 개성 넘치는 작품 세계와 행보를 봐서는 좋은 소리를 듣지 못했을 것 같아요.

프로코피예프의 작품은 이미 급진성에서 많이 벗어난 상태였지만, 그럼에도 형식주의적이라는 비판을 받게 되죠. 결국 정부의 위협과 공포에 시달린 프로코피예프는 정권 찬양 음악을 만드는 등 안전한 길을 택합니다. 하지만 계속 정치적인 작품만 쓸 수 없었던 그는 누구도 쉽게 비판할 수 없는 영역으로 도피해 뜻밖의 명작을 탄생시키죠. 어린이를 위한 음악 동화인 〈피터와 늑대〉 Op.67, 영화 음악

🔊
108

🔊 〈알렉산드르 넵스키〉 Op.78이 대표적입니다.
[109]

일부러 정치와는 거리가 있는 영역을 선택했군요. 처음부터 러시아로
돌아가지 않았더라면 좋았을 텐데요.

본인의 심경은 더 복잡했겠죠. 그래도 소련이 프로코피예프를 마냥
홀대했던 건 아니에요. 2차 세계대전 중 1941년 독일과 소련이 벌인
전쟁, 이른바 독소전쟁이 발발하자 정부는 프로코피예프를 은신처
로 대피시켰어요. 국가 차원에서 보호해야 할 거장으로는 인정했던
거죠. 하지만 자유까지 보장받은 건 아니었습니다. 프로코피예프는
결국 여권을 박탈당하고 죽을 때까지 소련 땅을 벗어나지 못해요.
스탈린의 총애와 압박 사
이에서 긴장된 삶을 이어갔
고, 말년에는 재정 상태도
매우 좋지 않았습니다. 심
지어 스탈린과 같은 날에
사망하는 기막힌 우연까지
있었죠.

**영국 가수 데이비드 보위가 내레이션을 맡은 〈피터와
늑대〉 LP, 1978년**
〈피터와 늑대〉는 어린이를 위한 관현악곡으로, 특정
악기의 선율이 각 인물과 동물의 성격을 표현하고
있다. 많은 사랑을 받은 이 작품은 훗날 유명 가수나
지휘자의 다양한 녹음본으로 발매됐다.

스탈린보다 오래 살았으면
사정이 좀 나아졌을 텐데
안타깝네요.

비록 프로코피예프가 소련의 감시와 통제를 벗어나지는 못했어도 그의 음악적 투지가 살아 있었다는 증거는 충분합니다. 프로코피예프는 죽는 순간까지도 더 많은 곡을 작곡하지 못해 아쉽다는 말을 남겼어요. 소련 시절 프로코피예프만의 개성과 뛰어난 창작력을 엿보려면 〈피아노 소나타〉 6, 7, 8번이 제격입니다. '전쟁 소나타'라 불리는 이 작품들은 오늘날에도 여전히 즐겨 연주되고 있어요.

'전쟁 소나타'요? 이름부터 강렬한데요.

이 중에서 특히 〈**피아노 소나타 7번**〉 Op.83이 유명합니다. 1악장
초반부터 피아노의 강렬한 타격음이 인상적인 작품이죠. 건반 악기를 타악기처럼 때리는 이 리듬은 프로코피예프가 가진 특유의 신랄함을 보여주는 듯합니다. 반면 이어지는 2악장은 애상에 젖게 만드는 아름다운 선율이 흐르면서 앞부분과 강한 대조를 이루어요. 반전이 있었던 그의 인생처럼 전체적인 구성이 입체적으로 느껴지죠. 굴곡진 그의 삶이 작품 세계를 더욱 깊이 있게 만들어주지 않았나 싶습니다.

시대라는 외줄 위, 쇼스타코비치

지금부터는 소련 체제가 강고해진 이후에 활동했던 음악가들의 이야기를 해볼게요. 우선 소련 시대 최고의 작곡가로 손꼽히는 드미트리 쇼스타코비치를 소개합니다.

소련 체제에서 최고의 작곡가라면 뼛속까지 정부의 편이었던 건가요?

그렇게 단정 짓기 전에 우선 쇼스타코비치가 처한 상황을 상상해보세요. 앞서 만나본 스트라빈스키나 프로코피예프는 둘 다 성인이었을 때 러시아혁명을 겪었어요.

드미트리 쇼스타코비치
뛰어난 작곡가이자 피아니스트였던 쇼스타코비치는 활발하게 작품 활동을 하던 중 스탈린 문화 정책의 타깃이 된다. 그는 1953년 스탈린이 사망하기 전까지 정부의 비판에 타협하기도, 저항하기도 한다.

그렇기에 스스로 고국을 떠나겠다는 결정을 내리고 외국에서 음악 활동을 할 수 있었죠. 하지만 그보다 어린 경우는 어땠을까요?

아, 세상이 원래 이런 거구나 하고 컸겠네요.

애초에 나라를 떠날 상상조차 하지 못하고 정부의 총애와 압박 사이 아슬아슬한 줄타기를 하며 살 수밖에 없었을 거예요. 쇼스타코비치의 상황이 딱 그랬던 거죠. 러시아혁명 당시 쇼스타코비치의 나이는 불과 11살이었어요. 게다가 아버지도 일찍 돌아가셨지요. 그나마 8살 때부터 피아노를 배우며 재능을 드러낸 덕에 이후 상트페테르부르크 음악원에서 공부할 수 있었어요. 1925년 졸업 작품으로 제출한

〈교향곡 1번〉 Op.10이 주목받으면서 19살이던 쇼스타코비치는 일약 '소련 음악계의 기린아'로 떠올라요.

음악가로서의 출발이 화려하네요. 그런데 살벌한 스탈린 시대에 남들보다 뛰어났다니 뭔가 불안해요.

염려한 것처럼 스탈린의 문화 정책으로 인해 쇼스타코비치는 수모를 겪게 돼요. 일례로 1936년 공연된 오페라 〈므첸스크의 맥베스 부인〉에 얽힌 일화는 쇼스타코비치에겐 큰 상처를 남겼죠. 스탈린이 이 공연을 관람하다 자리를 박차고 나가버렸거든요. 아니나 다를까 곧 정부 기관지인 『프라우다』에 쇼스타코비치의 오페라에 대한 혹평이 실

『프라우다』에 실린 〈므첸스크의 맥베스 부인〉에 대한 비판 기사, 1936년
서민 가정에서 벌어지는 불륜과 살인을 적나라하게 다룬 이 작품을 향해 "음악이 아닌 혼란"이었다는 혹평이 쏟아졌다.

렸어요. 불순한 서사도 모자라 음악이 그 효과를 극대화했다는 이유에서였죠.

이후 쇼스타코비치의 고난이 시작됩니다. 『프라우다』에 공개적으로 비판을 받는 건 당시 인민의 적으로 공표된 것과 마찬가지여서 가장 친한 친구들조차 그를 변호할 엄두를 내지 못했죠. 쇼스타코비치는 매일 공포에 떨어야 했어요. 당시는 스탈린의 비위에 거슬리면 비밀경찰에 끌려가 그대로 죽음을 맞이하는 일이 비일비재했으니까요.

아니 겁나서 작곡도 맘대로 못했겠네요.

반복되는 총애와 압박

크게 위축될 수밖에 없었죠. 쇼스타코비치는 앞서 오페라에 얽힌 소동이 일어난 1936년에 〈교향곡 4번〉 Op.43을 쓰고 있었어요. 하지만 당국의 비판이 두려워 예정된 초연을 취소하게 되죠. 〈교향곡 4번〉은 25년이나 지난 1961년에서야 모스크바에서 초연되었어요. 사정이 이러니 쇼스타코비치는 당국의 입장에 확실하게 순응하는 태도를 보이지 않으면 생존할 수 없다고 결론을 내린 것 같아요.

다음 해 발표한 〈교향곡 5번〉 Op.47의 부제는 이런 쇼스타코비치의 마음을 대변합니다. '정당한 비평에 대한 소비에트 예술가의 대답', 즉 작곡가 본인이 먼저 나서서 이 작품은 사회주의 리얼리즘에 입각해서 만들었다는 뜻을 밝힌 거예요. 검열 이전에 선수를 친 거죠. 결국 〈교향곡 5번〉은 큰 성공

을 거두었고 쇼스타코비치는 첫 번째 정치적 위기를 극복합니다.

'첫 번째' 위기라니, 또 무슨 일이 생기나요?

이번엔 조금 다른 차원의 위기가 닥쳐요. 다시 전쟁의 그림자가 드리운 거죠. 앞서 얘기한 것처럼 1939년 2차 세계대전이 발발한 후 1941년 독일이 소련을 침공하면서 독소전쟁이 터졌어요. 이때 독일은 쇼스타코비치가 거주하던 상트페테르부르크, 당시에는 레닌그라드로 불리던 지역을 봉쇄해버려요. 보급로가 모두 끊긴 상태로 꼼짝없이 갇힌 소련 군대와 시민들은 장장 871일 동안 독일군과 대치하며 분투합니

레닌그라드 공방전
레닌그라드는 오늘날 상트페테르부르크 지역이다. 2차 세계대전이 한창이던 1941년, 레닌그라드 지역은 독일군과 핀란드군이 에워싼 형태로 봉쇄된다. 이에 소련은 내부로는 레닌그라드 전선군이 도시를 방어하고, 외곽으로 볼호프 전선군이 협공을 펼치는 작전으로 맞선다. 레닌그라드 지역의 봉쇄가 시작되었을 때 350만 명이던 인구는 공방전 종료 후 75만 명으로 줄었다.

다. 이를 레닌그라드 공방전이라고 하죠.

당시 쇼스타코비치는 시력이 좋지 않아 직접 참전은 못하고 의용소방 대로 복무했으며, 안내방송을 내보내는 일도 맡았다고 해요. 그러다 1944년 잠시 독일군의 포위망이 뚫린 틈을 타 탈출했지요.

2년 반 가까이 적군에게 포위되어 있었다니, 말만 들어도 너무 무섭 고 끔찍하네요.

생존에 필요한 모든 것이 차단된 채 폭격과 추위, 굶주림과 질병을 겪 어야 했던 사람들의 참상은 차마 입에 담기 어려울 정도였습니다. 쇼 스타코비치는 이런 암울한 상황에서 **〈교향곡 7번〉 Op.60**을 완성합 니다. '레닌그라드'라 불리는 이 작품은 1942년 레닌그라드가 포위되 어 있던 상태에서 초연되어 폭발적인 반응을 일으켜요. 이 음악은 승 리와 희망의 상징으로 부상했고 소련뿐만 아니라 연 합국이었던 영국, 미국에서도 수없이 울려 퍼지게 됩 니다.

음악 하나로 영웅이 되었네요. 이제는 걱정할 일이 없겠어요.

그랬으면 좋겠지만 쇼스타코비치는 또다시 위기를 맞아요. 1945년 2차 세계대전이 끝나고 발표한 〈교향곡 9번〉 Op.70이 또 당국의 심 기를 거스르는 바람에 비판의 대상이 된 거죠.

이쯤 되면 스스로 음악가로서 회의가 들지 않을까요? 너무 힘들었을 것 같아요.

쇼스타코비치의 음악 인생은 롤러코스터와도 같았어요. 쇼스타코비치는 체제 선전용 영화 음악이나 정부 찬양용 노래들을 쓰면서 몰래 자기가 쓰고 싶은 교향곡과 실내악들을 작곡했죠. 물론 정식으로 발표는 못하지만요.

하지만 그렇게 버텨온 보람이 있었어요. 1953년 스탈린이 사망하고 마침내 문화적으로 해빙의 분위기가 조성되자 쇼스타코비치도 이전보다 훨씬 자유로워져서 이때부터 해외로 연주 여행을 다니고 음반도 냅니다. 특히 이 시기에 발표한 《버라이어티 오케스트라를 위한 모음곡》 〈왈츠 2번〉은 영화에 자주 사용되면서 오늘날까지 사랑받고 있어요.

복잡미묘한 삶을 덧입은 음악

드디어 자유로워졌다면 다른 나라로 망명할 생각은 안 했을까요? 그동안 러시아에서 너무 많은 고통을 받았잖아요.

쇼스타코비치는 명실상부한 소련 최고의 작곡가로 대접받고 있었으니 망명이 그리 간단한 문제는 아니었을 거예요. 그는 1975년 모스크바에서 심장병으로 세상을 떠날 때까지 정부에 등을 돌리지는 않아요.

쇼스타코비치는 알면 알수록 참 복잡미묘한 인물인 것 같아요.

실제로 쇼스타코비치는 항상 모호한 태도를 취했다고 해요. 말하는 방식도 늘 우회적이었고, 언행과 행보 자체도 자기 모순적인 면모가 많았죠. 무엇보다 앞서 대성공을 거두었다는 〈교향곡 5번〉에 대해 훗날 그가 남긴 이야기는 이런 쇼스타코비치의 복잡한 입장과 맥을 같이해요.

〈교향곡 5번〉이라면 작곡가 본인이 당국을 위한 음악이라며 선수 친 그 작품인가요?

맞아요. 당시 철저히 당국의 입장을 지지하는 곡이라고 밝혔던 〈교향곡 5번〉은 그 의미 때문인지 초연 당시 더할 나위 없이 뜨거운 호응을 받았죠. 청중들은 눈물을 흘리며 40분 동안 기립 박수를 쳤어요. 사람들을 집으로 돌려보내기 위해 연주회장의 조명을 꺼야 했다는 이야기도 있다니까요. 하지만 훗날 쇼스타코비치는 이 곡이 애초부터 소련 체제를 찬양할 의도가 전혀 없었다고 회고합니다. 작곡가 본인이 스스로 곡의 의도를 뒤바꿔 진술한 거죠.

그럼 만약 〈교향곡 5번〉이 당국을 찬양하는 곡이 아니라는 걸 미리 알았다면 청중들이 그렇게 열광할 일은 없었을까요?

아주 중요한 포인트입니다. 당시 청중들은 작곡가의 입장과는 상반된, 이 곡에 숨겨진 의미를 이미 눈치챘을 수도 있어요. 그래서 혹자

는 광기에 가까웠던 그 열광이 독재 정부에 대한 모종의 반발이었다고 해석하기도 하죠. 체제에 대한 작곡가의 저항, 그리고 청중들의 연대가 '당국을 찬양한다'라는 명목하에 각각 음악과 박수 소리로 꾸며진 겁니다.

하지만 이건 어디까지나 하나의 해석일 뿐 그 진위를 명확히 증명할 수는 없어요. 열린 결말과 같은 거죠. 애초에 음악 안에 정치적 이데올로기를 넣는다는 게 불가능할 뿐 아니라 그 음악을 어떻게 받아들일지는 온전히 감상자인 우리에게 달린 것이니까요.

하긴 음악가에겐 음악이 중요하니까, 말이야 독재 정권에서 살아남기 위해 꾸며냈을 수 있겠네요.

권력의 날개 아래, 하차투리안

자, 이제 분위기를 바꿔볼게요. 쇼스타코비치는 소련 체제에서 많은 고초를 겪었지만 모든 작곡가가 그런 건 아니었어요. 체제에 순응하며 큰 권력을 누린 작곡가도 있었습니다. 아람 하차투리안처럼 말이죠.

하차투리안이라는 이름은 정말 낯선데요?

이름은 낯설지만 하차투리안의 음악은 막상 들어보면 친숙한 것들이 많아요. 화려한 하모니와 감각적인 선율이 특징이라 각종 매체의 배경 음악으로 자주 쓰이거든요. 대표적으로 하차투리안의 오페라 〈가면무도회〉에 나오는 '왈츠'가 있습니다. 2023년 차준환 피겨 선수가 쇼트프로그램 곡으로 선택한 곡이기도 하죠.

아람 하차투리안
소련의 스타 작곡가 하차투리안은 소련 국민예술가의 칭호를 얻을 만큼 명성을 누렸다. 그는 자신이 음악 공부를 한 그네신 음악원과 모스크바 음악원의 교사직을 역임하며 후진 양성에도 힘썼다.

와, 음악은 유명한데 작곡가에 대해서는 모르고 있었네요.

그럼 간단히 알아볼까요? 하차투리안은 1903년 조지아의 아르메니아 계 집안에서 태어났어요. 집안이 가난하여 어린 시절에는 음악 교육을 받지 못했지만 타고난 재능 덕분에 모스크바 음악원에 입학해 정식으로 음악 교육을 받을 수 있었어요. 이후 여러 작품을 성공시키며 이름을 알리게 되죠.

무엇보다 하차투리안은 2차 세계대전이 벌어지자 소련군을 찬양하는 곡이나 행진곡 등을 주로 만들어요. 특히 전쟁이 한창이던 1943년 발표한 〈교향곡 2번〉은 프로코피예프의 〈교향곡 5번〉 Op.100, 쇼스타코비치의 〈교향곡 7번〉과 더불어 전쟁 중 작곡된 소련의 대표적인 교향곡이죠.

소련의 스타 작곡가 3인방이네요. 하지만 다른 두 명은 소련 당국에 많이 시달렸잖아요.

물론 하차투리안도 프로코피예프, 쇼스타코비치처럼 소련 당국으로부터 비판을 받은 적이 있어요. 하지만 다른 작곡가들에 비해 큰 어려움을 겪지 않고 지위를 빨리 회복할 수 있었으니 생애 대부분을 당국의 신임을 받았다고 볼 수 있죠. 나아가 하차투리안은 말년에 소비에트 작곡가 연맹의 최고 지위인 서기직에 올라 죽을 때까지 그 자리를 지킵니다.

그냥 핍박을 안 받은 정도가 아니라 권력의 핵심에 있었네요.

1945년의 소련 작곡가 3인방
왼쪽부터 프로코피예프, 쇼스타코비치, 하차투리안이
앉아 있다. 이 세 사람은 20세기 소련을 대표하는
작곡가였다.

장벽을 넘은 선율

지금까지 19세기와 20세기 러시아 작곡가들을 만나보았습니다. 워낙
역사적으로 파란만장한 시대이다 보니 단 몇 명의 작곡가만 살펴보
았는데도 그들의 굴곡진 삶과 변화무쌍한 작품 세계가 인상적이죠?
격동기에도 러시아 사람들이 음악을 멈추지 않았다는 게 놀라울 따
름입니다. 무엇보다 러시아에 뛰어난 작곡가들이 이렇게 많았다는 것
도 눈길이 가고요.

맞아요. 게다가 의외로 친숙한 음악들도 많아서 반가웠어요.

지금까지는 작곡가들 얘기만 했지만 러시아에는 뛰어난 연주자들도 정말 많았어요. 그들의 활약 역시 러시아 음악계에 또 다른 활력을 불어넣었죠. 그중 1927년에 태어나 2007년에 타계한 첼리스트 므스티슬라프 로스트로포비치의 삶은 앞서 우리가 만난 작곡가들만큼이나 드라마틱했답니다.

시기상으로 보니까 로스트로포비치 역시 소련과 러시아 두 시대를 살면서 혼란한 역사 한가운데에 있었겠네요.

맞습니다. 로스트로포비치는 어린 시절부터 탁월한 실력을 뽐내며 다양한 콩쿠르에서 1위를 도맡아 하던 인재였어요. 1948년 모스크바 음악원을 졸업하고 2년 뒤 소련에서 가장 권위 있는 상인 스탈린상을 수상했으며, 훗날 모교의 교수가 되지요. 한때 스승으로 모셨던 프로코피예프나 쇼스타코비치에게 작품을 헌정받을 정도로 잘나가는 연주자였죠.

스탈린상 메달
정식 명칭은 소련 국가상으로, 1940년부터 1954년까지는 스탈린상으로 불렸다. 소련의 과학기술, 문학, 예술 분야에서 공로가 인정된 이에게 수여하는 국가 최고상이다.

와! 그 정도라면 소련 정부에서도 탄탄대로를 걸었겠네요.

그렇지는 않아요. 1970년대에 접어들면서 비극이 시작됐어요. 로스트로포

비치가 소련 정부에 저항하는 움직임을 보였기 때문이에요. 예컨대 그는 스승이자 당시 정부의 감시하에 있던 쇼스타코비치를 옹호했다는 이유로 교수직에서 강제로 물러나게 돼요. 이후 정치적인 탄압이 계속되자 결국 1974년 로스트로포비치는 스위스를 거쳐 미국으로 망명할 수밖에 없었죠. 망명 이후 1978년에는 소련 시민권을 박탈당합니다.

용기 있는 행동이었을 텐데 안타깝네요. 그래도 워낙 유명한 거장이었으니 오히려 세계 무대에서 자유롭게 활동하지 않았을까요?

예상대로 서방 국가들은 앞다투어 로스트로포비치에게 국적을 주겠다고 했어요. 하지만 그는 제안을 모두 거절하고 한동안 무국적자로 살죠. 베를린 장벽이 무너진 이듬해인 1990년에 비로소 로스트로포비치의 소련 시민권이 회복됩니다.

늦게라도 국적을 회복했다니 다행이네요.

사실 로스트로포비치의 이름이 낯선 분들도 이 사진은 어디선가 본 적이 있을 거예요. 사진의 주인공이 바로 로스트로포비치입니다. 1961년 세워진 베를린 장벽은 물리적으로는 동베를린과 서베를린의 경계였지만, 더 넓게 보면 자본주의 진영과 사회주의 진영을 갈라놓은 이념의 장벽이었어요. 단순히 독일에 있는 구조물의 의미를 넘어 각각의 진영을 지지하는 세계인의 신념이 깃든 상징물이죠. 1989년

1989년 베를린 장벽 앞에서 연주하는 로스트로포비치
2차 세계대전은 1945년에 끝났지만 이후에도
이념 대립은 계속되었다. 특히 미국을 중심으로 한
자본주의 진영과 소련을 중심으로 한 사회주의 진영
간의 긴장 상태가 지속된다. 이른바 냉전으로 불리는
이 시기에 베를린 장벽은 냉전의 상징물과도 같았다.

베를린 장벽의 붕괴는 곧 세계 평화와 자유로 한 발짝 나아간다는 말
과 같았어요. 이때 로스트로포비치는 이를 기념하여 서베를린 쪽 벽
앞에서 첼로를 연주했죠.

시민권까지 박탈당했던 로스트로포비치였으니, 누구보다 평화와 자
유의 시대를 반겼겠어요. 첼로를 싸 들고 베를린 장벽까지 간 심정이
이해돼요.

전 세계를 자유롭게 오고 가는 오늘날에 이런 얘기를 하니 아득한 옛날 같지만 불과 몇십 년 전 일이에요. 그렇게 자기 신념을 지킨 로스트로포비치는 2007년 타계할 때까지 세계적으로 큰 사랑을 받았습니다. 로스트로포비치 외에도 호로비츠, 하이페츠, 리흐테르, 에밀 길렐스 같은 명연주자들이 소련 체제의 어려움을 겪어내고 세계적인 연주자 대열에 올랐지요.

그리고 그 뒤를 이어 지금도 수많은 러시아 출신 음악가들이 세계 무대에서 활동하고 있습니다. 천재 피아니스트로 이름을 날린 예프게니 키신, 걸출한 바이올리니스트이자 지휘자인 막심 벤게로프, 그리고 화려한 수상 경력을 자랑하는 젊은 피아니스트 다닐 트리포노프가 대표적이에요.

음악과 국가, 그 사이

유명한 러시아 음악가들이 정말 많네요. 험난한 러시아 역사와 함께 살펴봐서인지 그들의 음악 활동이 더 특별하게 느껴지는 것 같아요.

이번 강의에서 러시아 음악가들을 살펴봤는데, 이참에 음악과 국가의 문제를 한번 되짚어보길 바랍니다. 유독 음악 분야에서는 모든 것을 국가를 중심에 두고 설명하는 경향이 있어요. 심지어 지구상에 특정한 국가가 세워지기 전인데도, 현 시점에 맞춰 어느 '국가'의 음악으로 분류하곤 하죠. 예컨대 19세기엔 오늘날 우리가 부르는 독일이라는 나라가 바이에른, 프로이센 등 여러 지역으로 나뉘어 있었는데도

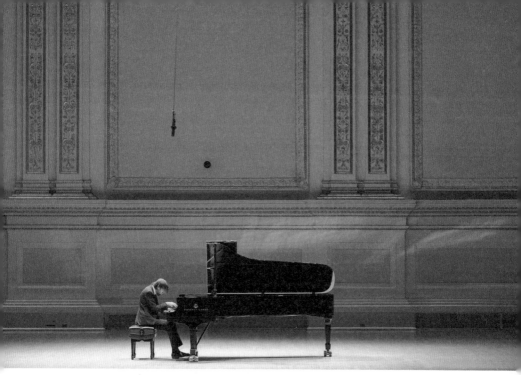

2017년 카네기홀에서 공연하는 다닐 트리포노프
1991년생 피아니스트 다닐 트리포노프는 '콩쿠르 사냥꾼'이라는 별명이 있을 만큼 화려한 수상
경력과 명성을 자랑한다. 2023년 가을 한국에서는 '21세기 피아노의 거장'이라는 제목으로 실황 영상
기획전을 진행했는데, 영상의 주인공인 예프게니 키신, 이고르 레빗, 다닐 트리포노프 모두 러시아계
피아니스트라는 공통점이 있다.

그냥 독일 음악이라 칭하는 것처럼요. 음악은 국가적 특징을 담아내
기 제일 어려운 예술인데 말이죠.

처음 이 강의에서 나왔던 질문이 생각나요. 그러니까 음악에는 국경
이 없다는 말씀인 거죠?

말장난같이 느껴질 수도 있지만 음악에는 국경이 있기도 하고 없기도
해요. 음악은 사람의 손을 거치는 것이고, 그 사람에게 국가는 전방위

적으로 영향을 미치기 때문에 당연히 음악에는 국경이 있을 수밖에 없어요. 하지만 정작 음악을 접하면 국가라는 개념은 추상적일 뿐 서로 소통하는 데 장벽이 되지 않으니 당연히 음악에는 국경이 없기도 한 거죠.

그런데 지금처럼 음악을 항상 국가와 연관시키는 태도는 19세기 민족주의 시대를 거치면서 더 강화되고 확고해졌어요. 음악이 가진 정서적인 파급력이 큰 만큼 애국심을 고취하는 데 가장 효과적인 도구로 사용되었으니까요. 물론 그 덕분에 다양한 색깔의 음악이 나온 것 역시 사실이죠.

맞아요. 강의를 듣기 전에는 러시아 음악이 이렇게 매력적일 것이라고 상상도 못했어요.

이번 강의가 새로운 음악에 마음을 열게 된 계기가 되었다니 기쁩니다. 러시아 음악계에 대한 애정이 더 깊어지길 바라요.

네, 낯설고 멀게만 느껴지던 러시아와 가까워진 기분이에요. 이번에 새로 알게 된 음악들을 좀 더 들어봐야겠어요.

그럼 이번 강의는 여기서 마치고, 저는 다음에 또 새로운 주제를 가지고 돌아오겠습니다. 감사합니다.

전제 정치와 전쟁으로 고통받던 러시아에 혁명의 바람이 분다. 하지만 소비에트 연방이 수립된 후 모든 예술 활동은 국가의 감시 아래 놓인다. 국가의 존재감이 어느 때보다 강렬했던 시대에 탄생한 음악은 역설적으로 국경을 초월하여 오늘날까지 사랑받고 있다.

혁명, 그리고 예술	**사회주의 정권의 수립** 1905년 '피의 일요일' 사건이 발발함. ⋯▸ 1917년 러시아혁명 후 소비에트 연방이 수립됨.
	검열과 예술 사회주의 체제를 선전하는 수단으로 예술이 동원됨.

변신의 귀재, 스트라빈스키	**전적인 새로움 추구** 전쟁과 혁명의 시대였지만 새로운 환경에 따라 작품 세계가 끝없이 변화함.
	프랑스 파리(1910년) 원시적인 색채가 짙은 음악을 선보임. 예 〈봄의 제전〉
	스위스(1914년) 열악한 제작 여건에 맞춰 소규모 작품을 만듦. 예 〈병사의 이야기〉
	프랑스 파리(1920년) 신고전주의를 이끎. 예 〈풀치벨라〉
	미국(1953년) 무조 양식을 차용한 음악 스타일을 시도함.

반전의 인생, 프로코피예프	**비범한 천재의 탄생** 러시아 음악계의 젊은 천재로 주목받음. 예 〈피아노 협주곡 1번〉
	굴레에 갇힌 천재 러시아혁명 후 미국, 프랑스로 이주함. ⋯▸ 1933년 스탈린의 회유로 영구 귀국을 결정함. ⋯▸ 검열 속에서도 작품 활동을 지속함. 예 음악 동화 〈피터와 늑대〉

줄타기와 같은 삶, 쇼스타코비치	**반복되는 찬사와 위협** 소련 음악계의 기린아로 주목받음. ⋯▸ 당국의 압박이 계속되는 상황에서 언제나 모호한 태도를 유지함. 예 〈교향곡 5번〉 1937년 작품 발표 당시 당국을 지지한다는 입장 표명을 함. ⋯▸ 훗날 소련 체제를 찬양할 의도가 없었다고 회고함.

국가와 음악가	**음악의 국경** 음악은 국가적 특징을 담아내기 어려운 무형의 예술. 그럼에도 국가는 음악가에게 중요한 환경 요인이 됨. ⋯▸ 음악을 다양한 관점에서 향유할 필요가 있음.

편지 목록

본문에 실린 차이콥스키의 편지는 인터넷 아카이브 '차이콥스키 리서치' (https://en.tchaikovsky-research.net)에서 편지 원문을 찾아 번역해 인용했습니다. 날짜는 그레고리력(신력)을 기준으로 정리했습니다.

2부 1장(99쪽)
–1848년 11월 11일
–수신인: 파니 뒤르바흐
–발송처: 러시아 모스크바

2부 1장(106쪽)
–1877년 12월 5일
–수신인: 나데즈다 폰 메크
–발송처: 오스트리아 빈

2부 2장(117쪽)
–1863년 4월 27일
–수신인: 알렉산드라 다비도바
–발송처: 러시아 상트페테르부르크

2부 2장(131쪽)
–1868년 11월 2일
–수신인: 아나톨리 차이콥스키
–발송처: 러시아 모스크바

2부 2장(133쪽)
–1869년 2월 13일
–수신인: 모데스트 차이콥스키
–발송처: 러시아 모스크바

2부 3장(150쪽)
– 1878년 1월 21일
– 수신인: 나데즈다 폰 메크
– 발송처: 이탈리아 산레모

2부 3장(165쪽)
–1879년 2월 28일
–수신인: 나데즈다 폰 메크
–발송처: 프랑스 파리

3부 1장(181쪽)
–1877년 1월 31일
–수신인: 모데스트 차이콥스키
–발송처: 러시아 모스크바

3부 1장(184쪽)
–1876년 9월 22일
–수신인: 모데스트 차이콥스키
–발송처: 러시아 모스크바

3부 1장(189쪽)
–1878년 3월 1일
–수신인: 나데즈다 폰 메크
–발송처: 이탈리아 피렌체

3부 2장(219쪽)
−1881년 9월 4일
−수신인: 세르게이 타네예프
−발송처: 우크라이나 카멘카

3부 2장(232쪽)
−1883년 6월 27일
−수신인: 나데즈다 폰 메크
−발송처: 러시아 포두시키노

4부 1장(247쪽)
−1882년 11월 24일
−수신인: 밀리 발라키레프
−발송처: 우크라이나 카멘카

4부 1장(252쪽)
−1885년 8월 15일
−수신인: 나데즈다 폰 메크
−발송처: 러시아 마이다노보

4부 2장(275쪽)
−1888년 9월 3일
−수신인: 이반 브세볼로시스키
−발송처: 러시아 모스크바

5부 1장(307쪽)
−1888년 1월 24일
−수신인: 모데스트 차이콥스키
−발송처: 독일 마그데부르크

5부 1장(314쪽)
−1890년 10월 4일
−수신인: 나데즈다 폰 메크
−발송처: 조지아 트빌리시

5부 1장(314쪽)
−1890년 10월 10일
−수신인: 표트르 유르겐손
−발송처: 조지아 트빌리시

5부 1장(324쪽)
−1891년 6월 15일
−수신인: 표트르 유르겐손
−발송처: 러시아 마이다노보

5부 2장(338쪽)
−1893년 5월 27일
−수신인: 블라디미르 다비도프
−발송처: 독일 베를린

5부 2장(339쪽)
−1893년 2월 23일
−수신인: 블라디미르 다비도프
−발송처: 러시아 클린

작품 목록

차이콥스키를 비롯해 본문에 소개된 음악가들의 작품 목록입니다. 작품명은 가나다순으로 정리했습니다..

차이콥스키

《6곡의 로망스》 Op.38

《12개의 피아노 소품》 Op.40

《관현악 모음곡 2번》 Op.53

《관현악 모음곡 3번》 Op.55

《관현악 모음곡 4번》 Op.61

〈교향곡 1번〉 Op.13

〈교향곡 2번〉 Op.17

〈교향곡 3번〉 Op.29

〈교향곡 4번〉 Op.36

〈교향곡 5번〉 Op.64

〈교향곡 6번〉 Op.74

〈나의 요정, 나의 천사, 나의 친구〉

〈대관식 행진곡〉

〈로망스〉 Op.5

〈로미오와 줄리엣〉

〈마제파〉

〈만프레드〉 Op.58

〈바이올린 협주곡 D장조〉 Op.35

《백조의 호수》 Op.20

〈사계〉 Op.37a

 └ 〈12월〉

《성 요하네스 크리소스토모스 전례》 Op.41

 └ 〈케루빔 찬가〉

〈스페이드의 여왕〉 Op.68

 └ '나는 헤아릴 수 없을 정도로 당신을 사랑합니다'

 └ '아아, 나는 번민에 지쳤다'

 └ '인생이란 무엇인가? 도박이다'

〈아나스타샤 왈츠〉

《아홉 개의 종교적 소품》

《어린이를 위한 피아노 앨범 24곡》 Op.39

〈예브게니 오네긴〉 Op.24

 └ '어디로 가버렸나, 내 젊음의 찬란한 날들은'

 └ '이걸로 끝이라 해도, 황홀한 희망을 품고'

〈오를레앙의 처녀〉

〈왈츠 스케르초〉 Op.34

〈운명〉 Op.77

〈이탈리아 카프리치오〉 Op.45

〈잠자는 숲속의 미녀〉 Op.66

〈저녁기도 예배〉 Op.52

〈젬피라의 노래〉

〈폭풍〉 Op.76

〈피아노 3중주 a단조〉 Op.50

〈피아노 협주곡 1번〉 Op.23

〈피아노 협주곡 2번〉 Op.44

〈햄릿〉 Op.67

〈현악 4중주 1번〉 Op.11

〈현을 위한 세레나데〉 Op.48

《호두까기 인형》 Op.71a

스메타나

《나의 조국》

└ 〈몰다우〉

〈팔려간 신부〉

스크랴빈

〈프로메테우스〉 Op.60

〈피아노 연습곡 1번〉 Op.2 No.1

스트라빈스키

〈병사의 이야기〉

〈봄의 제전〉

〈시편 교향곡〉

〈풀치넬라〉

프로코피예프

〈세 개의 오렌지에 대한 사랑〉

〈알렉산드르 넵스키〉 Op.83

〈피아노 소나타 7번〉 Op.83

〈피아노 협주곡 1번〉

〈피터와 늑대〉 Op.67

하차투리안

〈가면무도회〉

└ '왈츠'

〈교향곡 2번〉

사진 제공

작자 미상, 마리 탈리오니, 1832년 ⓒMrlopez2681

2019년 러시아 모스크바에서 공연된 〈지젤〉 실황 ⓒSimona Trajkoska

2015년 노르웨이 오슬로에서 공연된 〈로엔그린〉 실황 ⓒFrancisco Peralta Torrejón

모스크바 볼쇼이 극장 ⓒDmitriyGuryanov

2007년 세르비아 노비사드에서 공연된 〈백조의 호수〉 실황 ⓒMiomir Polzović

〈백조의 호수〉 속 오딜의 모습 ⓒDonald Cooper / Alamy Stock Photo

2009년 영국 런던에서 공연된 매튜 본의 〈백조의 호수〉 포토콜 ⓒArts & Authors / Alamy Stock Photo

3부

1875년 차이콥스키 형제와 콘드라티예프 ⓒHeritage Image Partnership Ltd / Alamy Stock Photo

1877년 차이콥스키와 밀류코바 ⓒHeritage Image Partnership Ltd / Alamy Stock Photo

러시아의 자작나무 ⓒJames Ryen

2012년 이스라엘 마사다에서 공연된 〈카르멘〉 실황 ⓒYossi Zwecker

푸시킨의 『예브게니 오네긴』 초판, 1833년 ⓒJohnnysNewCar

모스크바 말리 극장 ⓒT3ru

스위스 클라랑스 ⓒMarkus Wissmann / Shutterstock.com

프랑스 오를레앙 지역에 세워진 잔 다르크 동상 ⓒKiev.Victor / Shutterstock.com

알렉세이 소프로노프와 차이콥스키 ⓒSmith Archive / Alamy Stock Photo

니콜라이 루빈시테인의 묘비 ⓒAlton

구세주 그리스도 대성당 ⓒDmitriyGuryanov

4부

코크 스미스, 태피스트리를 찌르는 햄릿, 19세기경 ⓒFolger Shakespeare Library Digital Image Collection

마린스키 극장 전경 ⓒBorisb17 / Shutterstock.com

마린스키 극장 내부 ⓒLeDarArt / Shutterstock.com

1959년 제작된 월트 디즈니 애니메이션 〈잠자는 숲속의 공주〉 ⓒAllstar Picture Library Ltd / Alamy Stock Photo

2012년 영국 런던에서 공연된 〈잠자는 숲속의 미녀〉 실황 ⓒDonald Cooper / Alamy

Stock Photo

2012년 영국 런던에서 공연된 〈잠자는 숲속의 미녀〉 실황 ©Caroline Holden / Alamy Stock Photo

2013년 캐나다 위니펙에서 공연된 〈잠자는 숲속의 미녀〉 실황 ©Vince pahkala

이탈리아 피렌체의 야경 ©Yasonya / Shutterstock.com

오페라 〈스페이드의 여왕〉 대본집 ©Album / Alamy Stock Photo

2001년 영국 런던에서 공연된 〈스페이드의 여왕〉 실황 ©Donald Cooper / Alamy Stock Phot

1890년 〈스페이드의 여왕〉 초연 당시 남녀 주연과 차이콥스키 ©Lebrecht Music & Arts / Alamy Stock Photo

5부

1887년 차이콥스키의 일기장 ©Brett Langston

미국 뉴욕의 카네기홀 전경 ©Ajay Suresh

나이아가라 폭포 ©brunovalenzano / Shutterstock.com

첼레스타 ©Schiedmayer Celesta GmbH

첼레스타 내부 ©Schiedmayer Celesta GmbH

호두까기 인형 ©Strigo

2023년 러시아 보로네시에서 공연된 〈호두까기 인형〉 실황 ©Sipa USA / Alamy Stock Photo

2017년 영국 버밍엄에서 공연된 〈호두까기 인형〉 실황 중 중국 춤 장면 ©Antony Nettle / Alamy Stock Photo

2006년 영국 런던에서 공연된 〈호두까기 인형〉 실황 ©Dee Conway / Bridgeman Images

〈호두까기 인형〉 연말 공연 포스터 ©A.I.

영화 〈나 홀로 집에〉 포스터 ©movies / Alamy Stock Photo

차이콥스키의 묘지 ©A.I.

상트페테르부르크 음악원 ©Florstein

모스크바 음악원 ©Nina Alizada / Shutterstock.com

영화 〈샤인〉 포스터 ©Moviestore Collection Ltd / Alamy Stock Photo

모스크바 스크랴빈 박물관에 있는 실험 기구 ©Mealisland

발레 뤼스 포스터, 1927년 ©Heritage Image Partnership Ltd / Alamy Stock Photo

2015년 영국 런던에서 공연된 〈봄의 제전〉 리허설 현장 ©Vibrant Pictures / Alamy Stock Photo

스트라빈스키의 무덤 ©Uvuloid

2019년 미국 뉴욕에서 공연된 〈세 개의 오렌지에 대한 사랑〉 실황 ©Steven Pisano

영국 가수 데이비드 보위가 내레이션을 맡은 〈피터와 늑대〉 LP, 1978년 ©Samarkandus

『프라우다』에 실린 〈므첸스크의 맥베스 부인〉에 대한 비판 기사, 1936년 ©Huydang2910

1945년 소련 작곡가 3인방 ©Heritage Image Partnership Ltd / Alamy Stock Photo

스탈린상 메달 ©Stas Kozlovskiy

1989년 베를린 장벽 앞에서 연주하는 로스트로포비치 ©action press

2017년 카네기홀에서 공연하는 나닐 트리포노프 ©Steven Pisano

※ 수록된 사진들 중 일부는 노력에도 불구하고 저작권자를 확인하지 못하고 출간했습니다. 게재 허락을 받지 못한 사진에 대해서는 확인이 되는 대로 통상의 기준에 따라 사용료를 지불하겠습니다.
※ 저작권을 기재할 필요가 없는 도판은 따로 표기하지 않았습니다.